普通高等教育"十四五"规划教材

全国高校创新型人才培养规划教材·新媒体系列

影像叙事与视听语言

郭明 主编

熊月蕾 周玉洁 参编

图书在版编目（CIP）数据

影像叙事与视听语言 / 郭明主编. -- 北京：北京大学出版社, 2025.5. -- （全国高校创新型人才培养规划教材）. -- ISBN 978-7-301-36121-4

Ⅰ. J904

中国国家版本馆 CIP 数据核字第 202570YZ57 号

书　　　名	影像叙事与视听语言 YINGXIANG XUSHI YU SHITING YUYAN
著作责任者	郭　明　主编
策划编辑	周　丹
责任编辑	周　丹
标准书号	ISBN 978-7-301-36121-4
出版发行	北京大学出版社
地　　　址	北京市海淀区成府路 205 号　100871
网　　　址	http://www.pup.cn　新浪微博：@北京大学出版社
电子邮箱	编辑部 zyjy@pup.cn　总编室 zpup@pup.cn
电　　　话	邮购部 010-62752015　发行部 010-62750672　编辑部 010-62704142
印刷者	三河市北燕印装有限公司
经销者	新华书店
	787mm × 1092mm　16 开本　16.25 印张　405 千字 2025 年 5 月第 1 版　2025 年 5 月第 1 次印刷
定　　　价	59.00 元

未经许可，不得以任何方式复制或抄袭本书之部分或全部内容。
版权所有，侵权必究
举报电话：010-62752024　电子邮箱：fd@pup.cn
图书如有印装质量问题，请与出版部联系，电话：010-62756370

前 言

对于观众来说,电影是现实生活的一面镜子,电影所呈现的内容可能是对客观现实的揭示再现,也可能是天马行空的虚构幻想。但对于创作者而言,影像则是一种语言。

影像叙事即是将影像内容重塑为可以被观看和被理解的文本框架;而视听语言能将文本框架还原成为具有创造性、艺术性的影像表现。进行影像叙事和使用视听语言是影像创作中非常核心却较难掌握的两种能力,具体包括:作为影像创作者,该如何恰当地在影像创作中引入叙事框架?如何创造性地使用视听语言来增强表现力?如何自然地将故事转化为含义丰富的隐喻?这两种能力都需要通过大量地学习他人经验和有意识地自我操练来获得。

本教材的思路是引导学习者从观众视角逐步转变为创作者视角,即从单纯地观看、欣赏一部影片转变为积极主动地思考叙事,从而进一步启发学习者进入探索实践、学习和创作的过程中,深入理解视听语言是如何参与并强化影像叙事的。因而在学习过程中,有三个要点是需要被学习者主动察觉的:一是了解影像创作者的工作任务及分工;二是认识到叙事在认识故事、表现生活时所具有的框架作用;三是理解在影像创作中视听语言所提供的认识与表达路径。

在影像创作过程中,影像叙事和视听语言是密不可分的。影像叙事需要通过视听语言来达成,视听语言的使用也是为了更加清晰或者有创意地叙事,进而艺术化地进行主题陈述和寓意表达。

影像叙事框架是创作者首先要考虑的问题,是确定影像故事方向、动机和意义的重要内容,会直接影响影像内容和主题陈述。视听语言则是影像创作者的基本工具,包括摄影机的机位、镜头段落的组接、声画的组合、剪辑的方法与公式等一整套形式,承载了对信息、情绪、意义的表征与传播功能。因而,影像创作者的主要任务就是面对拍摄对象

（人、景、物、色、光等），置身特定场景中，完成主题陈述和视听语言的组织。在影视作品中，人物的塑造、故事的展开和情节的推动离不开创作者的视听语言的再现，只有熟悉了视听语言的表达方式和逻辑语法，创作者脑海中的创意和想象才能转化为打动和感染观众的影像，进而得以呈现，而当创作者在电影语言中融入意蕴深厚的隐喻与象征后，由声波和光波组成的视听影像就不再是机械地对现实的复制，而成为创作者思维的创造物，成为一个有内涵的作品以及一部好的电影。

学习影像叙事和视听语言，有助于我们更好地了解影像艺术，欣赏电影等艺术形式，甚至进一步地运用视听语言的规则去创作新的影像作品。

本教材具有专业性、职业性与系统性，与同类教材相比，既具有系统知识的广度与深度，又有职业应用的诸多创新与亮点。广东科学技术职业学院副教授郭明博士主持编写该教材，负责全书的策划、统筹与组织编写，并负责全书框架的构思、大纲的确立、统稿工作，以及十个任务内容的撰写、数字化资源制作。广东科学技术职业学院文化与传媒学院熊月蕾老师、珠海咩咩传媒有限公司资深行业专家周玉洁老师共同参与策划与编写，其中，熊月蕾老师编写了任务八、任务十，编写字数6万多字；周玉洁老师结合行业最前沿的技术知识与丰富的实践经验为教材的应用性注入了极大的活力，同时提供了数字化资源诸多素材。

针对本教材，李岱瑶同学完成书中卡通人物的绘制，赋予文字鲜活的视觉呈现；李宇萍同学负责书中图片等资料的收集与整理。由于编者水平所限，书中难免存在疏漏与不足之处，恳请大家提出宝贵意见！

<div style="text-align: right;">郭明
2025年2月</div>

右侧二维码内包含任务实训参考答案、自我测验参考答案等内容。读者扫描右侧二维码，即可获取上述资源。

本教材配有教学课件及其他相关教学资源，如有老师需要，可扫描右侧二维码关注北京大学出版社微信公众号"北大出版社创新大学堂"（zyjy-pku）索取。

课程导论

学习内容

- 了解这门课
- 怎样学好这门课
- 概念解析

教学建议

本课程关注培养学生在影视剧、剧情类、纪实类叙事作品的创作中，编剧与导演必须具备的影像叙事能力、视听语言运用能力，课程的重点在于训练学生如何将观看影像时普遍具有的感知能力、共情能力，转化为视觉创作的影像叙事能力，提升影像表现能力。

教学环境

本教材的教学需要多媒体教室配合，学生人数在 50 人以下时，教学效果较好。教师需在课前准备好教材中提到的几个重点影片，一边播放影片，一边引导学生进行分析。

学时建议

讲授 55 学时，实践 9 学时，共计 64 学时。

世界上任何一种表达形式，都需要借助独特的方式和手段，比如汉字需要笔画和声调等，绘画需要色彩和线条等。这些具体多样的方式是表达的微观元素，亦可称为表达的"语汇"或"语言"。影像作品也不例外，影像作品的创作者需要以其特有的视听语言和技巧，将他们的思想转化为可见可听的作品，进而传达给观众。

 了解影像叙事与视听语言

一、影像叙事的概述

电影是时间与空间相结合的视听艺术。同文学作品、戏剧一样，电影叙事也是运用语言完成的，只是不同于文学作品只用文字等"自然语言"讲故事，电影是运用电影语言来讲故事的。电影语言，即由画面语言和听觉语言组成的视听语言。各个时期有各个时期突出的艺术形式，16世纪是戏剧，19世纪是小说，20世纪则是电影——所有艺术形式的宏伟融合。电影是由时间、空间、视觉、听觉组成的立体艺术。意大利电影理论家帕索里尼说："电影的本质，是一种新语言。"戴锦华教授也说："电影语言是为了叙事的需要而创造出来的，因此，电影叙事研究不仅仅是对电影'内容'的研究。"

（一）影像叙事的概念

什么是影像叙事呢？影像叙事有狭义和广义之分，狭义上是指剧本创作，一部电影故事被创作出来，将观众带入一个令人痴迷的虚构世界；广义上是指剧本创作出来后，影像创作者以视听技巧去实现艺术化、电影化表达。

（二）影像叙事的构成

影像叙事的构成涉及多个元素，这些元素协同工作以创造一个完整的故事。以下是一些影像叙事中的重要构成元素：

1. 故事情节

故事情节是叙事的骨架，包括故事发生的事件及顺序安排。故事情节构成了故事的基础，它让观众了解故事的开始、发展、高潮和结局。

2. 角色

角色是叙事的主要参与者，他们的行为和决策推动了故事的发展。描写角色的性格、角色之间的冲突和关系，能使观众与故事角色产生共鸣。

3. 环境

环境包括故事发生的地点、时间和背景。环境为观众提供了故事发生的空间和文化背景信息，同时能够增强故事的氛围感和情感效果。

4. 视觉风格

影像叙事的视觉风格受摄影指导和美术设计的影响，包括影片的色调、照明风格、装饰物件、服装等。

5. 摄影

摄影涉及镜头的选择、角度、运动和构图，这些都会影响叙事的视觉呈现和情感渲染。

6. 剪辑

剪辑是指将镜头按照某种逻辑顺序组合起来的过程。剪辑决定了故事展现的节奏、时序和结构，同时能够形成视觉和情感上的对比与连贯。

7. 声音设计

虽然声音不是视觉元素，但它与影像紧密结合，影像创作者可以通过背景音乐、音效、对话和沉默等声音元素来增强叙事的氛围和深度。

8. 象征和主题

影像中使用的象征物或重复出现的视觉元素可以提供更深层次的意义或用来暗示特定主题。

9. 叙述方式

叙述方式包括使用第一人称或第三人称的叙述者、不同时间线的叙述结构（如闪回或预示），以及其他叙事手法。

10. 情感调性

影像叙事中传达的情感调性能影响观众的情感体验，如悲伤、喜悦、紧张或神秘等。

二、视听语言的概述

德国哲学家海德格尔认为：语言是人类存在的家园。是的，假如没有了语言，人类将无法在大地上诗意地栖居。那么，什么是语言呢？简而言之，语言是人类用来表情达意的工具和符号，借用瑞士语言学家索绪尔的观点，语言是"能指"和"所指"相连接所产生的整体。在漫长的历史发展过程中，语言出现了各种各样的形态，影视视听语言就是其中之一。所谓影视视听语言，是指影视艺术在传达和交流信息过程中所使用的各种媒介、方式和手段。这是一种依托于视觉和听觉两种感官、用图像和声音两种手段进行交流与传播的语言。

（一）视听语言的概念

电影的媒介是影像和声音，也就是视觉和听觉。所谓视听语言，简而言之就是电影的语言，包括镜头运用、画面剪辑、声画组合三大系统。电影是由视听语言构成的，就像小说是由字词句构成的一样。很多学生在学习的初级阶段往往把视听语言和影片赏析相混淆，其实通俗地来讲，影片赏析的本质是写作，掌握好故事分析的基础知识，就能把一篇

影片赏析写好了；而视听语言的本质是工具，相当于影像创作过程中的"一支笔"或"一本字典"，掌握了视听语言这个工具，就是掌握了如何使用"一支笔"，如何使用"一本字典"，只有这样才能更好地创作出影片。

（二）视听语言的基本构成

影视艺术无疑是一种语言，对此，法国电影理论家马尔丹认为，由于电影拥有自己的书法，它以风格的形式体现在每个导演身上，它便变成了语言。影视艺术既然是一种语言，就有其基本元素。关于影视艺术的基本元素，美国电影理论家波布克认为，影视艺术要求把两组截然不同的元素成功地结合在一起：①制作影片的技术元素（摄影机、照明、录音和剪辑）；②把工艺变成艺术的美学元素。另一位美国电影理论家梭罗门在《电影的观念》一书中论述了运动、时间、空间、剪辑、对话等基本元素，同时重点论述了电影的发展和美学问题。

本教材认为，影视视听语言应该由影像、声音、剪辑三大部分构成，分别对应于视觉语言、听觉语言和剪辑技术，这三者共同构建了影视作品的叙事与表现。

1. 视觉语言

（1）构图：根据题材和主题的要求，对表现对象进行合理的布局，使之成为一个完整的画面。

（2）景别：由于摄影机与被摄体的距离不同、焦距不同等，从而造成被摄体在银屏上所成像的大小有别。景别通常分为远景、全景、中景、近景和特写五种。

（3）角度：摄影机与被摄体在空间上的位置关系。按照水平关系，可分为正面、侧面、背面三种；按照垂直关系，可分为平拍、俯拍、仰拍三种；还有一种打破水平和垂直关系的角度，即斜拍。

（4）焦距：从透镜的中心点到光线能够清晰聚焦的那一点之间的距离。通常包括长焦镜头、短焦镜头和标准镜头三种。

（5）运动：摄影机的位置变化或角度变化。大体有推、拉、摇、移、跟、升、降等几种运动方式。

（6）色彩：画面的颜色表现。根据明度，可分为明调和暗调；根据软硬度，可分为软调和硬调；根据生理和心理反应，可分为暖调和冷调。

（7）光线：画面的光效。根据性质，可分为硬光和软光；根据投射方向，可分为顺光、逆光、侧光、顶光、底光；根据功能，可分为主光、辅光、轮廓光、背景光、修饰光；根据光源，可分为自然光和人工光。

（8）轴线：由被摄对象的视线方向、运动方向和相互之间的关系形成的一条假想的直线。轴线可分为方向轴线和关系轴线两种：前者是由视线方向和运动方向形成的，后者是由相互之间位置（两个人物以上）的关系形成的。

（9）场面调度：导演对画框内一切内容的综合安排，包括演员、摄影机、灯光、服装、道具、布景等各种元素。具体来说，场面调度指演员的位置、动作、行动路线，以及摄影机的机位、拍摄角度、拍摄距离和运动方式等。

续表

（10）长镜头：持续时间较长的镜头，能完整地再现时间和空间，能最大限度地将多元的景物信息如实地摄入镜头，从而保证影像与现实之间的高度真实关系。根据属性，长镜头可分为时间长镜头和空间长镜头；根据构图，长镜头可分为单构图长镜头和多构图长镜头。

2. 听觉语言

听觉语言：影视作品中的声音通常分为人声（对白、旁白、独白）、音效和配乐三种，它与画面的关系表现为声画同步、声画对位、声画分离三种。

3. 剪辑部分

剪辑部分：如果说视觉语言和听觉语言都是镜头内部的运转方式，那么决定镜头之间组接方式的就是剪辑，也就是把视觉语言和听觉语言综合起来进行创作。关于剪辑主要涉及其概念、历史、形式、原理、技巧等诸多内容。

三、影像叙事与视听语言的关系

视听语言为影像叙事提供了基础和支持，而视听语言本身也蕴含着丰富的艺术创造空间。在影像创作过程中，这两者是相辅相成、缺一不可的。

第一，从叙事方式的角度来看，视听语言通过摄影机的机位决定了观众的观看视角。例如，摄影机的位置（机位）能够影响故事的呈现方式，进而决定观众对场景的理解。同时，叙事角度则关注故事是以谁的视点来讲述的，是从主观视角出发，还是以客观的全知方式进行叙述。这种选择直接影响着观众的情感体验和对故事的投入。

第二，从叙事手段来看，视听语言涉及镜头的景别、角度和构图等元素，这些元素共同塑造了画面的视觉效果。叙事角度则关注人物的出场方式、人物关系以及形象的塑造，进一步推动故事的发展。此外，镜头的焦距、色彩和光影的运用也是视听语言的重要组成部分，这些因素不仅影响视觉效果，还能传达色彩情感、视觉隐喻和造型手段，为叙事增添深度和层次。

第三，从叙事目的的角度出发，视听语言涉及摄影机的移动、转场等决策，这些选择影响着故事的节奏和情感流动。而叙事角度则关注时空的连贯性，探讨故事是以写实的方式，还是采用抒情的手法。这种目的性的选择也反映在视听语言的细节之中。

总的来说，视听语言涉及构图、景别、角度、光影、色彩、场面调度等多种元素，而影像叙事则深入探讨了画面中的空间关系（如上与下、前与后、中心与边角、大与小）以及时间和节奏的对比（如静与动、明与暗、暖与冷），通过这些元素的组织和利用，形成了视觉张力和叙事深度。视听语言与影像叙事共同构建了丰富而深刻的影像表达，创造出引人入胜的故事体验。

从电影创作的流程与创作者岗位的角度来理解影像叙事与视听语言的关系如二维码中所示。

电影创作的流程及创作者岗位

了解"影像叙事与视听语言"这门课

"影像叙事与视听语言"这门课教授的是电影叙事的专业知识，是在视觉传播时代，提升学生影像感知和制作能力的一门必修课。任何影像作品都是以叙事来编撰故事、用视听语言来拍摄故事的，创作者需要提升影像叙事能力和认知能力，将故事转化为叙事，使用视听语言达成影像叙事的目的。创作者以叙事作为框架，同步完成对叙事线索的构建和对人物的理解，以视听语言作为认识与表达路径，在拍摄中完成故事的讲述，运用视听技巧达到叙事和情感塑造的目的，形成可以理解的影像叙事文本。

> **关 键 点**
> ① 课程性质与任务
> ② 课程目标与要求
> ③ 课程结构与内容
> ④ 课程考核与评价

一、课程性质与任务

1. 课程性质

本课程是影视艺术类专业、新媒体传媒类专业、数字媒体艺术类专业等学生【☑必修 □选修】的【□公共基础 □专业基础 ☑专业核心 □专业拓展】课程，属于【□A类（纯理论课）☑B类（理论＋实践课）□C类（纯实践课）】。

2. 课程任务

本课程关注培养学生在影视剧、剧情类、纪实类叙事作品的创作中，编剧、导演和摄影师必须具备的影像叙事能力、视听语言运用能力，课程的重点在于训练学生如何将观看影像时普遍具有的感知能力、共情能力，转化为视觉创作的影像叙事能力，提升影像表现能力。

本课程的先修课程有数字媒体技术等，后续课程有纪录片创作实战、短视频创作、影视后期剪辑等。

二、课程目标与要求

1. 知识目标

能理解影像叙事的概念，熟练掌握叙事要素、叙述方式、叙事结构所包含的内容，熟练说出影像叙事与视听语言的基本关系，熟练分析电影语法（镜头、调度、蒙太奇）在影像叙事中的作用，熟练分析类型电影的"类型化叙事特点"。

2. 能力目标

提升影像表现能力；能熟练地对镜头语言进行细致准确的设计；系统理解影像表现基本原理，提升影像创作能力；具备一定的图片处理能力和艺术审美素养。

3. 素质目标

从理论思辨的角度培养影视审美能力，从实践操作的角度培养独立运镜分析能力。

三、课程结构与内容

本课程共 4 学分，64 学时，其中讲授 55 学时，实践 9 学时，课程设置包括课程导论和十个任务的内容。课程结构如下表。

课程结构及课时安排			教学重点	建议学时
课程导入			了解"影像叙事与视听语言"这门课	0.5＋自学
			了解影像叙事与视听语言	0.5＋自学
讲授 1	实践 0	小计 1		
任务一 认识故事			任务导入：电影《摔跤吧，爸爸》	0.5
			知识必备：影像叙事的元素	3
			能力进阶：什么是拉片	2＋自学
			任务实训：拉片"讲述故事"	0.5
			素养拓展、小结＋自我测试	课后练习
讲授 5.5	实践 0.5	小计 6		
任务二 认识影像			任务导入：电影《绿皮书》	0.5
			知识必备：影像叙事的结构	3
			能力进阶：什么是故事板分镜	2＋自学
			任务实训：拉片"展示故事"	0.5
			素养拓展、小结＋自我测试	课后练习
讲授 5.5	实践 0.5	小计 6		
任务三 镜头取景设计			任务导入：电影《这个杀手不太冷》	0.5
			知识必备：取景设计及叙事	4
			能力进阶：如何营造人物对话的情绪	2
			任务实训：拍出"人物对话"	1.5
			素养拓展、小结＋自我测试	课后练习
讲授 6.5	实践 1.5	小计 8		
任务四 镜头视点			任务导入：电影《肖申克的救赎》	0.5
			知识必备：视点叙事	2
			能力进阶：如何巧用视点	1＋自学
			任务实训：拍摄主观视点镜头	0.5
			素养拓展、小结＋自我测试	课后练习

续表

课程结构及课时安排			教学重点	建议学时
讲授 3.5	**实践 0.5**	**小计 4**		
任务五　镜头视觉设计			任务导入：电影《一代宗师》	0.5
			知识必备：视觉造型设计	4
			能力进阶：室内外布光	2+自学
			任务实训：布光及拍出人物光	1.5
			素养拓展、小结+自我测试	课后练习
讲授 6.5	**实践 1.5**	**小计 8**		
任务六　镜头运动			任务导入：电影《罗拉快跑》	0.5
			知识必备：运动取景	4
			能力进阶：如何运镜	2
			任务实训：手机运镜拍摄	0.5
			素养拓展、小结+自我测试	课后练习
讲授 6.5	**实践 0.5**	**小计 7**		
任务七　场面调度			任务导入：电影《十二怒汉》	0.5
			知识必备：场面调度的概念与类型	2
			能力进阶：绘制场面调度图	2
			任务实训：绘制机位与演员调度图	0.5
			思政拓展、小结+自我测试	课后练习
讲授 4.5	**实践 0.5**	**小计 5**		
任务八　剪辑			任务导入：电影《流浪地球》	0.5
			知识必备：剪辑与叙事	3+自学
			能力进阶：剪辑与节奏	2
			任务实训：剪出电影预告片	0.5
			素养拓展、小结+自我测试	课后练习
讲授 5.5	**实践 0.5**	**小计 6**		
任务九　蒙太奇			任务导入：电影《敦刻尔克》	0.5
			知识必备：蒙太奇与叙事	3+自学
			能力进阶："最后一分钟营救"	2
			任务实训：剪出"最后一分钟营救"	0.5
			素养拓展、小结+自我测试	课后练习
讲授 5.5	**实践 0.5**	**小计 6**		
任务十　了解声音			任务导入：电影《天堂电影院》	0.5
			知识必备：声音与叙事	2+自学
			能力进阶：好声音还需好设备	2+自学
			任务实训：录制人物对话现场音	0.5
			素养拓展、小结+自我测试	课后练习

续表

课程结构及课时安排			教学重点	建议学时
讲授 4.5	实践 0.5	小计 5		
期末展示	实践 2	小计 2		
总计 64学时				

四、课程考核与评价

原则上平时过程性考核分值占比50%~70%，期末终结性考核分值占比30%~50%，期中考试为【☐机试 ☐笔试 ☑其他(--)】/【☑开卷 ☐闭卷】，期末考试为【☐机试 ☐笔试 ☑其他(--)】/【☑开卷 ☐闭卷】。

课程考核与评价设计

评价维度	过程性考核						终结性考核
分值占比	10%		50%				40%
评价分项	任务测验	期中检测	作业	任务实训	演示汇报	小组讨论	期末考试（原创作品创作）
次数	10	1	4	10	4	6	1

五、如何学好这门课

学习"影像叙事与视听语言"这门课程，是一个涉及理论学习和实践操作相结合的过程。做到以下几点，可以帮助你有效地学习这门课程：

1. 理解基本概念

首先，大家要熟悉视听语言的基本概念，包括镜头、构图、光线、色彩、剪辑、声音等元素，以及它们如何共同作用于叙事和情感表达。这就是本教材"知识必备"模块的内容。

2. 深度分析电影（影像）作品

深度分析多种类型的电影（影像）作品，并完成相应的任务。注意关注导演如何使用不同的视听元素来讲述故事和塑造情感，尝试分析镜头的选择、编辑的节奏、配乐的应用等。这就是本教材"能力进阶"模块的内容。

3. 实践拍摄技巧

尽可能多地进行实践拍摄，即使是使用手机拍摄，也要尝试不同的拍摄技巧和视听表达方式。这就是本教材"任务实训"模块的内容。

4. 编辑实践

学习使用剪辑软件对所拍摄的材料进行剪辑以讲述一个故事。同时了解声音在视听语言中的作用，并练习如何录制和编辑对白、音效和背景音乐。这是本教材"能力进阶"模块中介绍工具软件使用的内容。

5. 交流和反馈

参与课堂讨论，学生在完成自己的视听项目后，向老师和同学寻求反馈，学生能意识到自己的强项和需要改进的地方对于学习过程至关重要。通过研究特定的案例，深入了解某些独特的视听表达技巧或特定导演的风格。这是本教材"素养拓展"与"小结＋自我测验"模块的内容。

6. 创作个人作品

将理论应用到实际制作中是检验和提升学生对视听语言理解程度的最佳方式，学生可创作自己的短片或视频项目。视听语言的学习是一个持续的过程，随着技术的发展和个人技能的提高，始终保持学习和实践的态度是非常重要的。

通过这些方法，学生可以逐步掌握视听语言的精髓，提升自己作为一个叙事者和创作者的能力。创造力和技术能力的发展需要时间，不断实践和学习是提高的关键。那就开始我们的学习吧。

目 录

任务一 认识故事 / 1

 任务导入：电影《摔跤吧，爸爸》 / 3

 知识必备：影像叙事的元素 / 6

 一、主题（★★） / 6

 二、人物（★★） / 8

 三、冲突（★★★） / 9

 四、情节（★★） / 11

 五、结局（★★） / 12

 六、悬念（★） / 13

 七、隐喻（★） / 14

 八、风格（★） / 14

 九、其他元素（★） / 15

 能力进阶：什么是拉片 / 16

 一、什么是拉片（★★） / 16

 二、三种拉片方式（★★★） / 17

 任务实训：拉片"讲述故事" / 20

 素养拓展 / 20

 小结+自我测验 / 22

任务二 认识影像 / 23

 任务导入：电影《绿皮书》 / 25

 知识必备：影像叙事的结构 / 27

 一、镜头（★★） / 28

二、场面（★★）/ 30

三、段落（★★）/ 31

四、三幕式结构（线性结构）（★★★）/ 34

五、非线性结构（玩转时空的结构）（★★★）/ 36

能力进阶：什么是故事板分镜 / 39

任务实训：拉片"展示故事" / 41

素养拓展 / 42

小结+自我测验 / 44

任务三 镜头取景设计 / 46

任务导入：电影《这个杀手不太冷》/ 48

知识必备：取景设计及叙事 / 49

一、画框、画幅与构图（★★★）/ 49

二、景别与角度（★★★）/ 57

三、轴线（★★）/ 69

四、三角机位（★★★）/ 71

能力进阶：如何营造人物对话的情绪 / 74

一、景别与人物对话（★★★）/ 74

二、角度与人物对话（★★）/ 76

三、构图与人物对话（★★）/ 77

任务实训：拍出"人物对话" / 79

素养拓展 / 80

小结+自我测验 / 81

任务四 镜头视点 / 83

任务导入：电影《肖申克的救赎》/ 84

知识必备：视点叙事 / 86

一、视点与视角（★★）/ 86

二、视点的分类（★★★）/ 87

三、视点的意义（★★）/ 89

能力进阶：如何巧用视点 / 90

　　一、巧用视点"将画内空间引向画外空间"（★★★） / 90

　　二、"将画内空间引向画外空间"的其他方法（★★） / 91

任务实训：拍摄主观视点镜头 / 93

素养拓展 / 94

小结+自我测验 / 95

任务五　镜头视觉设计　/ 97

任务导入：电影《一代宗师》 / 99

知识必备：视觉造型设计 / 100

　　一、景深与焦距（★★★） / 101

　　二、光线（★★★） / 107

　　三、色彩与影调（★★） / 113

能力进阶：室内外布光 / 123

　　一、布光的基本道具（★★） / 123

　　二、室外布光（★★） / 125

　　三、室内人物布光（★★★） / 126

任务实训：布光及拍出人物光 / 127

素养拓展 / 128

小结+自我测验 / 129

任务六　镜头运动　/ 131

任务导入：电影《罗拉快跑》 / 133

知识必备：运动取景 / 135

　　一、固定镜头（★★） / 135

　　二、运动镜头（★★★） / 137

　　三、运镜（★★★） / 147

　　四、长镜头（★★） / 150

能力进阶：如何运镜 / 153

　　一、运镜的方法（★★★） / 153

二、运镜需要的设备（★）／156

三、手机运镜的技法（★★）／159

任务实训：手机运镜拍摄 ／160

素养拓展 ／161

小结+自我测验 ／162

任务七　场面调度　／164

任务导入：电影《十二怒汉》／166

知识必备：场面调度的概念与类型 ／168

一、场面调度的基本概念（★★）／168

二、场面调度的分类（★★）／168

三、场面调度的原则（★）／175

能力进阶：绘制场面调度图 ／175

一、什么是场面调度图（★★）／175

二、摄影机与演员调度的安排（★★★）／176

三、场面调度的具体工作（★）／177

任务实训：绘制机位与演员调度图 ／178

素养拓展 ／179

小结+自我测验 ／180

任务八　剪辑　／182

任务导入：电影《流浪地球》／183

知识必备：剪辑与叙事 ／186

一、认识剪辑（★★）／186

二、转场（★★★）／189

三、节奏、速度和时间控制（★★）／192

四、运动连贯剪辑（★★）／193

五、定格与融格（★★）／194

六、剪辑技巧在叙事中的意义（★★）／194

能力进阶：剪辑与节奏 ／195

一、什么是电影预告片（★★） / 195

二、如何剪出快节奏（★★） / 196

三、剪出节奏重点（★★） / 197

四、如何实现镜头的组接与过渡（★★） / 199

任务实训：剪出电影预告片 / 200

素养拓展 / 201

小结+自我测验 / 202

任务九 蒙太奇 / 204

任务导入：电影《敦刻尔克》 / 205

知识必备：蒙太奇与叙事 / 207

一、认识蒙太奇（★★） / 207

二、蒙太奇的分类（★★★） / 209

三、蒙太奇技巧在叙事中的意义（★） / 215

能力进阶："最后一分钟营救" / 216

一、什么是"最后一分钟营救"（★★） / 216

二、剪出"最后一分钟营救"的策划（★★） / 217

三、剪出"最后一分钟营救"举例（★★） / 218

任务实训：剪出"最后一分钟营救" / 219

素养拓展 / 220

小结+自我测验 / 221

任务十 了解声音 / 223

任务导入：电影《天堂电影院》 / 224

知识必备：声音与叙事 / 226

一、电影声音的历史发展（★） / 226

二、声音的分类与作用（★★） / 228

三、声音的采集与录制（★★） / 231

四、声画关系与叙事（★★★） / 233

能力进阶：好声音还需好设备 / 235

一、如何驾驭录音（★★） / 235

二、现场录音注意事项（★★） / 237

任务实训：录制人物对话现场音 / 237

素养拓展 / 238

小结+自我测验 / 239

任务一
认识故事

故事是一场电影的骨架,它决定了电影的结构。

影像叙事与视听语言

设定目标

无论是小说还是影视剧本，它们都包含主题、人物、冲突、情节、结局等剧作要素。影视是时间和空间相结合的艺术，影像创作者要有时空结构意识，学会基于时空的变化去构建剧本。

在"知识必备"的学习中，学生应分析并研究组成影像故事的基本剧作元素，了解主题、人物、冲突、情节、结局等概念，熟悉剧作元素的构成。在"能力进阶"的学习中，重点掌握拉片的三种方式（剧作拉片、结构拉片、视听拉片）。在"任务实训"中，学生要学会用剧作拉片表去"讲述故事"。

思维导图

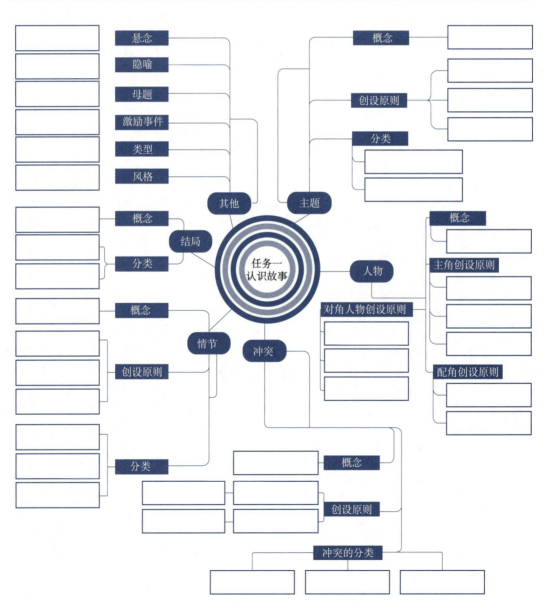

任务一 认识故事

📽 任务导入

电影《摔跤吧，爸爸》

▍影片介绍

基本信息：

《摔跤吧，爸爸》是一部由印度导演涅提·蒂瓦里执导的电影，于2016年上映。

导演： 涅提·蒂瓦里

编剧： 比于什·古普塔、施热亚·简、尼基尔·麦罗特拉、涅提·蒂瓦里

主演： 阿米尔·汗、萨卡诗·泰瓦、法缇玛·萨那·纱卡、桑亚·玛荷塔

类型： 剧情、传记、体育

上映时间： 2016年12月23日（印度）

片长： 161分钟

制片国家/地区： 印度

官方语言： 印地语

获奖： 第64届印度国家电影奖（2017年）最佳女配角、第62届印度电影观众奖（2017年）最佳男主角奖。

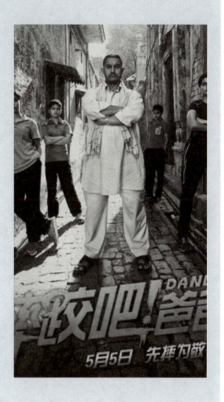

▍任务设计

序列	任务情境	任务描述	阶段性目标
一	标一标 人物关系图	观看影片，能清晰地画出人物关系图及每一次冲突的情节点。	了解
二	辩一辩 对比人物	影史上描写爸爸的电影很多，你还能列举哪些影片？	了解
三	夸一夸 电影如何感动你	深入拉片，发现真正调动观众情绪的故事点在哪里？	体会
四	找一找 激励事件	故事的转折点在哪里？故事是如何实现转折的？	体会
五	评一评 电影好在哪	你的评价会从几个角度入手？如何写出一个好影评？	学习

影像叙事与视听语言

■ 任务成果预测

学完这个任务后，同学们就解锁新技能啦！可以做到使用"剧作拉片表"将《摔跤吧，爸爸》的故事结构展现出来。

《摔跤吧，爸爸》剧作拉片

	梗概	影片讲述的是曾经的摔跤冠军马哈维亚培养两个女儿成为女子摔跤冠军，打破印度传统女权，电影传达了坚持梦想、努力奋斗以及突破传统观念的重要性。								
	主题	性别平等和女性赋权。								
	主要矛盾	社会对女性参与该运动的反对和质疑，爸爸的教育方法和对待女儿的方式与其他人的产生矛盾。坚定的父亲，两个勇敢且坚韧的女儿。								
	人物分析									
幕	起			承	转			合		
序列	开场	切入	激励事件	进展	转折	进展	危机	导入	高潮	结局
主情节 马哈维亚的故事线（A故事）	马哈维亚的背景和他的未实现的摔跤梦想。			马哈维亚决定将自己的摔跤技能传授给女儿们。	爸爸和女儿在教育理念上发生分歧。			参加国际比赛的决赛，取得最后胜利。		
	马哈维亚的求子路，邻居的各种支招（11—14 min）。	妻子和女儿陆续出场（10—15 min）。	父亲与母亲的对话，母亲说不要因为一己之私毁了丫头们的人生（17—20 min）。	女儿参加朋友的婚礼（34—38 min）。	女儿开始各种艰苦的训练、比赛，比赛中的获奖增强了女的信心（45—58min）。			女儿打电话回家，女儿和父亲和好（82—83 min）。		
	以回忆的方式展示了父亲年轻时的摔跤生涯和他追求梦想的决心（2—4 min）。		(min)	(min)		(min)	(min)		(min)	(min)

任务一 认识故事

续表

《摔跤吧，爸爸》剧作拉片

序列	开场	切入	激励事件	进展			转折	进展	危机	导入	高潮	结局
				激发	交代	实现						
情感线（B故事）	交代父亲没实现自己的梦想。	将自己的梦想转移到女儿身上的决心。	情节上引发父亲与母亲在教育理念上的冲突，但最终母亲还是答应女儿摔跤。				女儿提出要接受更好的训练（58 min）。					
故事进程		交代 ———	引发 ———	———	———	（ min）为女儿彻底主动开训练留下伏笔。	由 ——— 向 ——— 的转变	到底哪一套更管用呢？	刻画出 ———	反转 ———	（ min）重要情节： ———	（ min）最终父亲让女孩实现自己梦想的故事扭转成女孩自己奋斗获得成功的故事。

同学们可以先测测自己：

1. 这部影片你看过吗？ 是☐ 否☐
2. 对主题、人物、冲突等的概念、分类及功能非常清楚？ 是☐ 否☐
3. 了解什么是拉片吗？ 是☐ 否☐
4. 了解讲述一个故事有哪些方法吗？ 是☐ 否☐
5. 了解讲述故事和做出电影解说视频的区别吗？ 是☐ 否☐

选"是"得1分，选"否"不得分。

0~3分：让我们赶紧开始我们的学习吧！

3~5分：同学，你是学霸，继续加油哦！

知识必备

影像叙事的元素

主题是故事的灵魂，是它存在的理由。
人物是情节的骨架，情节是人物的灵魂。
结局应该回归到故事的开端，形成一个圆。

影像故事是一套有限的、具备一定剧作结构的语言符号，它通过特定方式、由相关元素组合而成。兰达认为，故事由一个或多个元素构成，如人物、时间、空间、因果、秩序等。所谓元素，就是故事所叙述的事件，即故事中所发生的动作。具体的故事元素包括时间、地点、人物（即故事的主要角色）、主要人物的活动动机、具有关键性作用的次要角色、冲突、与冲突相关的行为事件、高潮、结局等。这些都是重要的故事元素，是展开一个故事的必备要素。

一、主题（★★）

（一）基本概念

主题是一个能够表达出故事不可磨灭的意义的明白而连贯的句子，它揭示出电影的中心思想。例如，"贫穷""战争"和"爱情"并不是主题，它们只是故事发生的背景或者与电影类型相关的词语。主题是故事冲突、人物设置所要达到的终极目的，也是编剧的主体意识。

（二）创设原则

（1）人物+动作：美国电影理论家悉德·菲尔德认为："当我们谈论电影剧本的主题时，我们实际谈的是剧本中的动作和人物。"因而当我们要去概括出一部电影的主题时，可以概括为一个人，在某个地方去干了一件什么事情，即剧本中的人物和动作。

（2）冲突的开端、中段和结尾：主题是叙述的最终目标，是一个故事的冲突设置和人物设置所要达到的目的。因而可以以故事矛盾的展开，即矛盾冲突的开端、中段和结尾去概括电影主题。

（3）思想内涵升华：主题是电影中内容的核心与内涵，是电影所要表现的主题思想。主题思想渗透和体现着创作者的世界观、人生观和价值观，体现着创作者对生活的认识和情感。因而可以通过挖掘故事的主要思想内涵来概括电影的主题。

主题练习 大家一起来巩固下吧

一、主题的概括：人物+动作

1.《扬名立万》讲述了[人物]一群电影人为了将一起惊天凶杀命案"三老案"[动作]拍成电影而齐聚一堂，想借此扬名立万的故事。

2.《阿凡达》讲述了[人物]前海军杰克[动作]＿＿＿＿＿＿＿＿＿＿＿＿＿＿＿＿
＿＿＿＿＿＿＿＿＿＿＿＿＿＿＿＿＿＿＿＿＿＿＿＿＿＿＿＿＿＿＿的故事。

3.《一个都不能少》讲述了[人物]＿＿＿＿＿＿＿＿＿＿＿＿＿＿在得知学生张慧科辍学去城里打工后，[动作]独自一人踏上了进城寻人之路的故事。

4.《唐人街探案3》讲述了[人物]＿＿＿＿＿＿＿＿＿＿＿＿＿＿＿＿＿＿＿，
[动作]＿＿＿＿＿＿＿＿＿＿＿＿＿＿＿＿＿＿＿＿＿＿＿＿＿＿＿＿＿的故事。

5.《你好，李焕英》讲述了[人物]＿＿＿＿＿＿＿＿＿＿＿＿＿＿＿＿＿，[动作]
＿＿＿＿＿＿＿＿＿＿＿＿＿＿＿＿＿＿＿＿＿＿＿＿＿＿＿＿＿的感人故事。

二、主题的概括：冲突的开端、中段和结尾

1.《换子疑云》讲述了[矛盾开端]孩子离奇失踪，[矛盾中段]母亲为使警察能继续协助找孩子，而不得不认下不是自己儿子的孩子，[矛盾结尾]最后，母亲都未能在被害孩子中找到自己孩子的故事。

2.《狩猎》讲述了[矛盾开端]小女孩撒了一个谎，[矛盾中段]＿＿＿＿＿＿＿＿
＿＿＿＿＿＿＿＿＿＿＿＿＿＿＿＿，[矛盾结尾]＿＿＿＿＿＿＿＿＿＿＿＿＿＿＿＿＿。

3.《无间道》讲述了[矛盾开端]＿＿＿＿＿＿＿＿＿＿＿＿＿＿＿＿，[矛盾中段]
＿＿＿＿＿＿＿＿＿＿＿＿＿＿＿＿＿，[矛盾结尾]最终陈永仁（梁朝伟饰）始终没有澄清自己警察身份，而在枪战中死亡的故事。

三、主题的概括：思想内涵升华

1.《美丽人生》讲述了[思想内涵]一个在残酷的战争中，父亲始终保护孩子纯真的童年的故事。同学们也可以试着从另一个角度概括：＿＿＿＿＿＿＿＿＿＿＿＿＿＿。

2.《阿甘正传》讲述了[思想内涵]一个要始终保持内心美好，哪怕一直奔跑下去，也要坚持的故事。同学们概括：＿＿＿＿＿＿＿＿＿＿＿＿＿＿＿＿＿＿＿＿。

3.《当幸福来敲门》讲述了[思想内涵]单亲爸爸努力抚养孩子并获得成功的故事，也告诉我们任何时候都不要放弃。同学们概括：＿＿＿＿＿＿＿＿＿＿＿＿＿＿＿。

（三）主题的分类

故事是生活的隐喻，主题是故事的升华。主题按照表达的内容、传达的能量及观点分为理想型主题和悲观型主题。

（1）理想型主题。理想型主题往往表达的是乐观主义思想、希望和人类的梦想，表现的是人类精神中的正能量。理想型主题是好莱坞经典叙事主题中最常出现的类型。例如，电影《大白鲨》描写了人类和自然环境力量之间的生死冲突，在灭绝的边缘，主人公通过自己的意志与勇气战胜了大白鲨并全身而退，想要表达的主题便是积极正面的勇气必将战胜困难。

（2）悲观型主题。悲观型主题通常表达的是人们的失落感和对时运不济的感叹，或是表达文明堕落和人性阴暗面等负能量。悲观型主题常常是艺术电影叙事主题的类型。例如，电影《愤怒的葡萄》是根据约翰·斯坦贝克的同名小说改编，讲述了在美国大萧条时

期，乔德一家因经济困境而迁移到加州寻找生存机会的故事。影片展现了经济崩溃和社会不公对普通人生活的深刻影响，讲述了家庭的悲剧与社会的冷漠交织在一起的故事，探讨了人性中的绝望和挣扎，充满了对大时代背景下人类命运的悲观思考。

二、人物（★★）

（一）基本概念

人物是电影的灵魂，是故事的心脏，创作者为故事创造可信的人物这一点非常重要。人物是影视剧中的绝对主角，所有要素都应为人物塑造服务，既没有脱离人物而发生的事件，也没有与人物无关的环境。

（二）主角人物创设原则

（1）每个主角都有自己鲜明的人物特征，且有着推动剧情发展的作用。设置人物时，应该既有外部因素，如年龄、性别、语言、仪态、财务、着装、教育、职业等，也应该有内部因素，如性格、家庭、行为习惯等。

（2）人物要丰富且立体。我们不会爱上一个"没有缺点的人"，也不会喜欢上一个"完全没有优点的人"。创设一个有血有肉、有个性和观点、有需求和目的的人物是非常重要的，因而人物的感情线、生活线、三观线就显得尤为重要。如《克莱默夫妇》中克莱默先生的三观线就是：性格刚开始是自私、不敏感，后来变成温和、会关心人并懂得爱的人。如《教父》中迈克尔的生活线（职业线）就是：开始时迈克尔是一个无辜、有道德感、有原则的人物形象，但最后由于家族利益变成了一个争权夺利、杀人如麻的人。

（3）主角按照欲望是否得到满足，分为主动型人物和被动型人物。主动型人物，为了达成目标会采取各种行动，相信欲望往往可以通过努力满足，主动追求欲望、实现目标，相信能够逆天改命。如电影《触不可及》《达拉斯买家俱乐部》等电影中的主角人物。被动型人物，往往对自身和这个世界无欲无求，或者有欲求也无力改变现状，剧情的发展往往是被动接受一切，从一个情境被动滑向另一个情境。

（三）配角人物创设原则

（1）配角人物是与主角人物存在关联、矛盾但并非完全对立的人物，也就是说配角可以和主角之间有矛盾，但这种矛盾不是不可调和的矛盾。配角可以是主角的家人、朋友、工作伙伴等。

（2）配角塑造得好，对情节的发展是具有推动作用的。早期的电影，主角人物具有"主角光环"，配角的光芒不能超过主角。现在，电影导演们也非常注重配角的戏份和情节安排，配角由过去单纯的衬托主角的"工具人"变成了推动情节发展的"故事塑造者"，相较于以前，配角的人性情感更加丰富，形象性格也有了多层次的展现。

（四）对手人物创设原则

（1）对手人物往往是与主角有对立关系的人物，与主角有着不可调和的矛盾，多为反

任务一 认识故事

面人物。

（2）对手人物可以是剧情一开始就设置的反面人物，他的每一次出现，都伴随着"坏人"的特质，主要起到破坏的作用。

对手人物也可以是好人逐渐"黑化"的人物，这类人物具有复杂的性格特点，导演需要交代清楚"为什么变坏"以及"如何使坏"，这样观众才不至于出戏，才会更加相信这个人物的设置和转变。

巩固练习

为了巩固人物设置的知识，请以电影《少年的你》为例分析人物的设置。

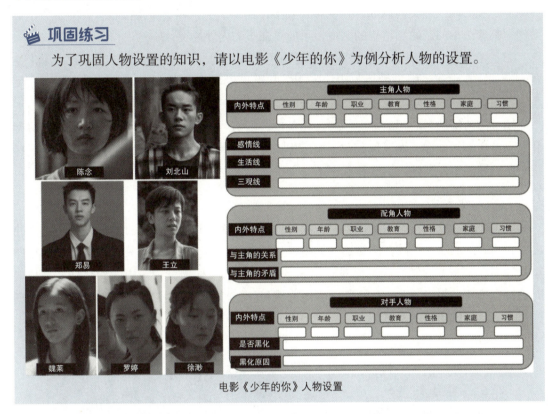

电影《少年的你》人物设置

三、冲突（★★★）

（一）基本概念

冲突是故事发展最大的推动力，是影视文学情节创设的基础，是体现故事生动性和戏剧性的主要艺术元素。人物通常需要完成编剧设定的某种任务，即戏剧性需求，在完成戏剧性需求的过程中，人物遇到的困难和障碍便形成了冲突。

故事的"起、承、转、合"便是冲突暗中推进的结果。故事的开头阶段，冲突要直截了当，开门见山；故事的发展阶段，冲突要跌宕起伏，扣人心弦；故事的高潮阶段，冲突要设计巧妙，出其不意；故事的结尾阶段，冲突要得到解决。

（二）创设原则

冲突的设置和运用一直以来都是影像创作者增强故事吸引力、提升情节生动性、丰富人物性格的法宝。在文艺理论中，冲突是指现实生活中，由于人们的立场观点、理想欲

望、利益需求等不同而出现的矛盾斗争的艺术化表现。冲突的创设可以遵循以下原则：

（1）制造差异形成冲突。差异可以是种族、阶级、地位、利益、权力等，如电影《寄生虫》；也可以是观念、文化、价值等，如电影《饮食男女》；还可以是形象、心理、性格等，如电影《卧虎藏龙》。差异并不等于完全对立，差异能融合，结局也许是喜剧，差异不可融合，那结局多半以悲剧收尾。差异冲突在电影冲突中的运用非常广泛。

（2）设定明确目标与障碍：可以让角色有清晰的目标，并在追求目标的过程中面临各种障碍，从而产生冲突。例如，在电影《我不是药神》中，程勇希望拯救患者的生命，然而他面临着法律的制约和道德的困境，形成了强烈的内外冲突。

（3）建立角色之间的对立关系：通过角色之间的对立冲突，推动情节发展，深化主题。例如，在电影《爆裂鼓手》中，安德鲁与严厉的导师弗莱彻之间存在明显的对立关系，弗莱彻的高压教学导致安德鲁在追求完美的过程中经历了巨大的心理冲突。

（4）制造情感与心理的冲突：通过角色内心的情感斗争和心理冲突，增强故事的深度和复杂性。例如，在电影《黑天鹅》中，妮娜在追求完美的过程中，内心的焦虑与自我怀疑不断加剧，造成了她的崩溃和悲剧结局，这体现了心理冲突的力量。

（三）冲突的分类

（1）外部冲突。外部冲突主要是人物与外部的自然、社会环境、社会机构等产生的冲突，人物必须扫除这些外在的障碍或力量以达到某种目标。如《大白鲨》的冲突是人与环境的冲突，是布罗迪警官必须面对和消灭恐怖的鲨鱼，《换子疑云》中的冲突是人物与当时的社会环境和制度的冲突，还有《极地恶灵》《海洋深处》《鲨滩》三部电影也都是体现外部冲突的电影（见图1-1）。

《极地恶灵》（美国/2018）　　《海洋深处》（美国/2015）　　《鲨滩》（美国/2016）

图1-1　外部冲突电影案例

（2）个人冲突。个人冲突往往是指个人与亲密关系人物或者与他人之间的冲突。比如家人之间的冲突、恋人之间的冲突、对手之间的冲突。例如，《史密斯夫妇》中两个特工之间因敌对身份而产生的冲突，还有《以女儿之名》《一个母亲的复仇》两部电影也是体现个人冲突的影片（见图1-2）。

（3）内部冲突。内部冲突往往表现为人物内心的纠葛或者是性格冲突。这种冲突是角色与自己内心的斗争，就好比人心中住着一个魔鬼和一个天使，往往伴随着角色的撕裂、成长和蜕变。例如，2010年美国电影《黑天鹅》讲述了女主角妮娜为同时演好白天鹅和黑天鹅，内心不断在纯净与黑暗中挣扎的故事，还有《我不是药神》《爆裂鼓手》两部电影也都是体现内部冲突的影片（见图1-3）。

《以女儿之名》（法国/2016）　　《一个母亲的复仇》（印度/2017）

图1-2　个人冲突电影案例

《我不是药神》（中国/2018）　　《黑天鹅》（美国/2010）　　《爆裂鼓手》（美国/2014）

图1-3　内部冲突电影案例

四、情节（★★）

（一）基本概念

情节，即事件的安排，它是人物性格的发展史。福斯特认为：按照时间顺序来叙述事件的叫"故事"；而强调了事件中因果关系的则是"情节"，有时也叫"桥段"。有些电影情节让人觉得匪夷所思，就是因其因果关系不清，导致观众在观看时产生了对情节的怀疑。常见的情节有"凶杀"情节、"逃亡"情节、"一见钟情"情节。

（二）创设的原则

情节创设的目的是构建出一个有深度且引人入胜的故事，确保情节的整体性和连贯性，最终呈现出一个完整而感人的故事。情节的创设可以遵循以下原则：

（1）设定主情节：首先，确定故事的核心主题，如"成长与自我发现"，深入思考这个主题在主情节中的意义，包括它如何反映角色的经历和情感；其次，进行主角的设计，为主角创造详细的背景，包括他们的年龄、性格、动机和目标；最后，确定内外冲突，包括明确主角在追求目标时所面对的内心冲突，确定主角与外部环境、竞争对手或其他角色之间的冲突。

（2）设定副情节：首先，确定一个与核心主题相关但稍微独立的副主题，如"友情的力量"，确保副主题与核心主题相辅相成，增强故事的深度；其次，根据副主题确定副情

节中的次要角色及其背景、动机和与主角的关系；最后，设定副冲突，为次要角色设定冲突，确保这些冲突与主情节的冲突相互关联。

（3）确保情节的整体性与连贯性：首先，确保主情节和副情节都围绕同一主题展开，并在情节中体现出来；其次，确保主要角色和次要角色在情节连贯性上的行为和决定一致，能反映他们的性格和变化；最后，在情节中设置多重冲突，确保这些冲突相互交织，推动角色的发展。

情节的创设也需要根据具体的故事类型、目标受众和创作意图来灵活调整。

（三）情节的分类

情节的设置既不能落入俗套，又要遵循一定的规律。根据情节的内容，电影评论家们大致有这样几种分类方法。

1. 七种基本情节

英国作家克里斯多夫·布克在《七个基本情节：我们为什么讲故事》中，列举了七个类型的基本情节，分别是：斩妖除魔，贫困到富有，终成眷属，走向毁灭，脱胎换骨，叛逆反抗，破解谜团。

2. 九种基本情节

20世纪70年代，美国电影剧作家赫尔曼结合美国电影，将电影情节概括为九大模式：爱情，飞黄腾达，灰姑娘式，三角恋爱，归来，复仇，转变，牺牲，家庭。

3. 三十六种基本情节

20世纪初期，法国戏剧家乔治·普罗第在研究了1200余部古今戏剧作品之后，在《三十六种剧情》中列出了三十六种情节模式：求情，援救，复仇，骨肉报复，逃亡，灾祸，遭受厄运或不幸，反抗，冒险，诱拐，破解谜团，谋求，亲族间的仇恨，亲族间的抗争，奸杀，疯狂，致命的疏忽，无意中因爱意犯下的罪恶，无意中伤害骨肉，为了理想牺牲自我，为血亲牺牲自我，为激情牺牲一切，必须牺牲所爱之人，实力不对等的竞争，通奸，因爱犯下的罪恶，发现爱人有不名誉的事，恋爱的阻碍，爱上了仇人，野心，与神抗争，不应有的（因误导产生的）嫉妒，错误的判断，悔恨，重逢（失而复得），失去爱人。

五、结局（★★）

（一）基本概念

结局是故事的结尾，应集中交代主要事件的结果，为整个故事提供解决方案和形成闭环。一个好的结局能够让观众感到满足，同时也是整个故事情节和角色发展的自然结果。

（二）结局的分类

1. 封闭式结局

（1）封闭式结局是最传统和最常见的结局类型。所有的主线和支线故事都有明确的答案，没有留下任何的悬念。

（2）这种结局通常会清楚地展示主要角色的命运，以及故事中的所有主要问题和矛盾

如何得到解决。

（3）观众不必猜测接下来会发生什么，因为电影提供了一个明确的、通常是满意的结尾，让观众在离开影院时能获得情感上的完整和满足。

例如，电影《泰坦尼克号》：电影的结尾清晰地表明了杰克的死亡，露丝的幸存，以及露丝晚年的生活。故事的所有主要矛盾和情感纠葛都得到了解决。

2. 开放式结局

（1）开放式结局通常会留下一些未解决的问题或故事线索，这些悬念需要观众自己去想象或推断。

（2）开放式结局可以增加故事的层次和深度，激发观众进一步的思考，甚至可能引发观众之间的讨论，这是一种吸引观众参与到电影中的结局方式。

（3）观众可能会因为故事没有给出明确的结局而感到挂念和好奇，这种心理效果有时可以产生电影的长尾效应，让观众在看完电影后还继续思考和谈论电影。

例如，电影《调音师》：这部印度黑色喜剧电影的结尾留下了主角是否真的失明的疑问，观众需要自己推断主角的真实情况。

无论结局是怎样的类型，重要的是结局要与故事的发展保持一致，对角色的冲突和冒险有一个合适的解答。完美的结局应该是对之前故事情节的逻辑延伸，可以是所有事件的答案，也可以是对角色旅程的终结。通过结局，观众可以得到情感的宣泄，同时也对整个故事有一个完整的理解。

六、悬念（★）

（一）基本概念

悬念是可以唤起观众的欣赏期待，吸引观众完成整个欣赏过程的剧作元素。影片可以利用观众的期待心理，巧设悬念，环环相扣，牢牢地抓住观众的眼球。

（二）创建方式

悬念的创建方式主要有设置障碍、设定倒计时、制造反转、引入神秘元素。

（1）设置障碍：在角色追求目标的过程中，设置各种障碍和困难，使他们的成功充满挑战。例如，在电影《夺宝奇兵》中，印第安纳·琼斯需要找到失落的圣杯，他面临着各种敌人和陷阱，这些障碍增加了故事的悬疑感。

（2）设定倒计时：通过设定一个紧迫的时间限制，增加紧张感。例如，在电影《逃出克隆岛》里，角色们必须在短时间内逃离一个被监禁的设施，时间的压力使得悬念加剧。

（3）制造反转：在情节发展中设置意外的转折或揭示，让观众感到惊讶。例如，在电影《致命魔术》中，两个魔术师之间的竞争不断升级，最终的揭示让观众意识到一切都是一场精心设计的骗局，这样的反转增强了观众的悬念体验。

（4）引入神秘元素：在故事中设置谜题或秘密，让观众想要解开这些谜团，从而保持悬念。例如，在电影《盗梦空间》中，梦境的层次和结构本身就构成了谜题，观众随着角

色的探索而逐渐了解深层次的秘密，保持悬念。

七、隐喻（★）

（一）基本概念

隐喻是文学语言运作的一个基本原则，也是影视视听语言的修辞方法。隐喻的运作是利用事物之间的相似性。

（二）隐喻的实现方式

影视中的隐喻可以通过三种不同的方式实现：

第一种是用景别、角度、光影、色彩、构图等造型语言来使画面内视觉元素的造型具有特别的隐喻意味。例如，用仰拍角度可以把人物拍摄得很高大，垂直感加强，画面隐喻了创作者对人物的情感态度；又如，给人物强烈的侧光，使画面的对比度强烈，可以隐喻人物内在性格的分裂。这是直接用视听语言元素对应物体造型，使物体具有特别的隐喻意味。

第二种是通过对视觉元素的选择、组织和控制实现隐喻。这种方式隐含着创作者想要表达的话语，是视听语言中非常高级和复杂的表现手段。选择和主题有关的视觉元素，组织这些视觉元素，并以视听语言的手法控制它们呈现的次序，同时与前后进行对比，实现主题的暗示，如天空阴霾隐喻厄运的到来、花朵的枯萎隐喻红颜的老去等。

第三种是段落性的暗示与喻指。例如，在电影《孔雀》中，两次关于降落伞的隐喻。第一次是姐姐观望蓝天白云衬托下的飞伞，第二次是骑车托伞当街飞奔。第一个段落中有了一些隐喻的因素——反复的凝视镜头、运动镜头和抒情的音乐。第二个段落中，隐喻修辞的作用更加明显，反复出现的"伞"成为同时具有隐喻和换喻属性的事物。第一次出现的"伞"表达了姐姐对"天空（自由）"和伞兵的爱慕，第二次出现的骑车托伞促成了从具体（爱慕）到抽象（生活的感受）的意念表达。

八、风格（★）

（一）基本概念

按照电影视听技巧来定义，电影风格不仅是一部电影的风格，而且是导演的风格，是指影视作品在内容和形式的有机统一中所表现出来的特殊个性。

（二）影响电影风格的五个方面

影响电影风格的五个方面包括题材选择、剧本结构、画面语言、剪辑风格、声音元素。

1. 题材选择

导演选择的题材反映了他们的兴趣、价值观和对社会的观察。不同的题材可以体现出导演采用的不同叙事方式和视觉风格。例如，史蒂文·斯皮尔伯格常常选择家庭、冒险和历史等题材，而昆汀·塔伦蒂诺则倾向于拍摄暴力和复仇等题材。这种选择会直接影响影片的情感基调和观众的期待。

2. 剧本结构

剧本结构是影片情节的框架，包括故事的起承转合、角色之间的关系及冲突的设置。导演对剧本结构的理解和处理将直接影响影片的叙事节奏和情感张力。例如，克里斯托弗·诺兰的电影多采用复杂的多层叙事结构，挑战观众的理解能力，而伍迪·艾伦的电影则常常使用线性叙事，关注角色的内心世界。

3. 画面语言

画面语言包括构图、色彩、光影和镜头运用等，以视觉方式传达情感和主题。导演通过选择特定的画面语言来创造影片的独特视觉风格。例如，韦斯·安德森的影片以对称的构图、鲜艳的色彩和独特的美术设计著称，而阿尔弗雷德·希区柯克则使用阴影和光线对比来增强紧张感和悬念。美国著名电影导演斯坦利·库布里克一生极力追求画面的精美、光线与色彩的搭配、音效的妙用，也形成了自己独一无二的风格。

4. 剪辑风格

剪辑决定了影片的节奏和流动性。导演通过剪辑影响了观众的情感体验和对情节的理解。如果说导演关心的是结构和表演、主题和哲学观念；摄影师关心的是构图和光线、运动和变化；那么剪辑师关心的则是节奏和速度、视听组合等。例如，李安在《少年派的奇幻漂流》中使用了较为平缓的剪辑风格，以增强故事的诗意和情感，而吉姆·贾木许则常常采用长镜头和慢节奏剪辑，创造出一种沉思和冥想的氛围。

5. 声音元素

声音元素包括对话、音效和音乐，能够增强情感表达和氛围营造。导演通过声音的使用来引起观众的情感反应。例如，弗朗索瓦·特吕弗、路易斯·布努艾尔和英格玛·伯格曼导演的电影，简单干净的对话和音乐构成作品的百分之九十。昆汀·塔伦蒂诺的影片常常使用精心挑选的音乐来增强情感和叙事效果，而大卫·林奇则通过不和谐的音效和背景音乐营造出一种紧张和神秘的氛围。

总之，风格是一个导演在长期实战中形成的稳定创作模式。伍迪·艾伦、斯派克·李、斯坦利·库布里克、戴维·马梅特、昆汀·塔伦蒂诺、鲁思·普罗尔·贾布瓦拉、奥利弗·斯通、威廉·戈德曼、张艺谋、陈凯歌、诺拉·埃夫龙等这些让人崇敬的、独一无二的导演之所以被人记住，是因为他们选择了别人没有选择的内容，设计了别人没有设计的形式，并将二者融合为一种不会被误认的、只独属于他自己的风格。

九、其他元素（★）

（一）母题

"母题"是一个重要的文艺学术语，它源于民间文学和民俗学领域，是指在文学、艺术和音乐作品中重复出现的主题、概念、形象或符号，这些元素通过重复增强了作品的主题和情感效果。如电影中的一首童谣、一个算命老者的一句话。如文学作品《无人生还》中，作者阿加莎·克里斯蒂就反复用一首童谣来讲述一起发生在荒岛之上的连环谋杀案，

后也改编为电影。

（二）激励事件

激励事件是指在故事叙述中，引发主要冲突并推动情节发展的关键事件。它通常发生在故事的早期阶段，对角色的生活产生了重大影响，促使他们采取行动，开始追求目标。激励事件是推动整个故事发展的重要动力，是一场"好戏"的真正开始。激励事件迫使主人公开始一场"冒险之旅"，迫使他们做出重要的决策，并带动整个故事向前发展，如电影《少年派的奇幻漂流》中，主人公少年派被一个大浪卷进海里，却要时时面对一只孟加拉猛虎，激励事件就是在大海上面对猛虎的威胁而求生存。

（三）类型

电影类型是指根据影片的主题、叙事方式、情节构造等特征，将电影作品进行分类的方式。常见的十大电影类型有：爱情片、科幻片、动画片、江湖片、喜剧片、战争片、灾难片、传记片、恐怖片、悬疑片。

类型的三大要素包括：

（1）定型化的人物：每种类型的电影中都会有某些特定的角色类型或角色原型，如西部片中的孤独牛仔、恐怖片中的连环杀手、浪漫喜剧中的笨拙情侣等。

（2）图解式的视觉效果：每种类型的电影都有其典型的视觉风格，如科幻电影中常见的未来主义设计、恐怖片中的阴暗光线、动作片中的快速剪辑等。

（3）公式化的情节：类型电影往往遵循一定的情节模式，观众可以预期某种结局或情节发展，如侦探片中破案的过程、爱情片的"爱情障碍最终克服"等。

能力进阶

什么是拉片

很多不了解拉片的人会问：

"拉片不就是一部一部地看电影吗？"

"如果报考电影学院，我的阅片量是不是要达到千部以上啊？"

"不就是下载个拉片表，一边看电影一边记录吗？"

要想避免无效拉片，首先要了解到底什么是拉片？如何拉片？拉片可以提升哪些技能？

一、什么是拉片（★★）

"拉片"其实就是抽丝破茧、庖丁解牛般地多遍、反复观看影片。目的不仅仅是简单地罗列分镜头，记录下镜头画面的数据，而且要用导演的思维方式去拉片，通过对画面、声音、剪辑的分析，去还原拍摄现场，了解导演的意图。

拉片主要"拉"的是以下内容：

（1）拉剧情故事（结构、人物、情节等）。

（2）拉镜头语言中的视听元素（景别、角度、光影、声音等）。

（3）拉画面的组接（剪辑角度）。

总之，通过对优秀影片进行拉片可以提升导演的思维能力，知道如何对一个段落进行拍摄，学会用影像和声音来讲述故事和进行叙事，来传达感情和影响观众情绪；同时也能提升剪辑思维，学会剖析影片中的剪辑手法。拉片是每一名合格的影像创作者都要经历的过程。

二、三种拉片方式（★★★）

拉片是一种深入分析影片的有效方法，通过对电影文本、结构和视听语言进行细致的研究，以帮助观众或影像创作者更好地理解和欣赏影片。以下是针对文本、结构和画面的三种拉片方式的详细介绍。

1. 剧作拉片（剧作拉片表）

剧作拉片是一种深入分析影片的文本叙事结构（三幕式）、角色发展和主题表达的有效方法。使用"剧作拉片表"（见表1-1）可以帮助学习者系统地整理和分析影片的各个方面，如分析电影主题、故事背景、主要角色、情节结构、叙事手法、关键场景、视觉风格、影片评价等。

表1-1 剧作拉片表

《　　　　　》剧作拉片												
梗概												
主题												
主要矛盾												
人物分析												
幕	起			承			转			合		
序列	开场	切入	激励事件	进展			转折	进展	危机	导入	高潮	结局
主情节	(min)	(min)	(min)		(min)	(min)			(min)	(min)	(min)	(min)
故事线（A故事）				(min)		(min)						
情感线（B故事）					(min)			(min)		(min)	(min)	(min)

续表

《　　　　》剧作拉片													
正负价值(+)(−)	()		()	()		()		()	()		()		
功能	交代	交代	引发	引发	激发	交代	留下伏笔	引发	由___向___的转变	刻画	刻画	反转	高潮揭示主题

学习者可以通过拉片，逐项填充"剧作拉片表"，尽量详细地记录自己的观察和分析，可以分析影片的叙事技巧和表达主题，探讨导演的艺术风格和观点，并可以分享给同学或在课堂上进行讨论。

2. 结构拉片（结构拉片表）

结构拉片是一种深入分析影视作品叙事构成逻辑的有效方法，通过对影片的镜头、场面、段落等结构元素进行细致研究，帮助观众或影像创作者理解影片如何通过影像来讲述故事。

使用"结构拉片表"（见表1-2）时，应从影片的第一个镜头入手，逐个镜头进行描述，记录镜头的类型、持续时间及其在场景中的作用。根据镜头的组合构建场面，分析每个场面的组成及它们如何形成段落，进而推动整体叙事发展。在了解镜头和场面后，进一步分析叙事的起承转合，探讨影片如何通过结构来增强主题和情感效果。

结构拉片是一种全面的、系统的影片分析方法，能够有助于学习者深入理解影片的叙事逻辑和结构元素。通过镜头、场面、段落的细致分析，学习者不仅能更好地理解影片本身的叙事方式，还能为后续的视听拉片奠定基础。这种拉片方式是三种方式中最烦琐、最能提升个人影片分析能力的方法。

3. 视听拉片（视听拉片表）

视听拉片是一种通过分析影片中具体片段的视听元素来深入理解影片叙事和表现手法的拉片方式。通过构建"视听拉片表"（见表1-3），学习者可以详细地记录和分析镜头、景别、声音、过渡、剪辑等元素，学会从导演的角度理解影片的创作意图。

视听拉片是一种细致的、全面的分析方法，能够让学习者深入理解影片如何通过镜头、声音和剪辑等元素来讲述故事。通过构建"视听拉片表"，学习者可以从导演的角度出发，分析每个镜头的意图及其在叙事中的作用。这一过程不仅能帮助学习者更好地理解影片的叙事逻辑，也能为学习者今后的影像创作提供了宝贵的参考意见和启示。

表 1-2　结构拉片表

片名：_____　　片长：_____　　全片共_____幕，_____个段落，_____个场面

人物遭遇了什么：
人物欲望是什么：
转变（成长）是什么（导致人物转变的事件）：

_____个场面　　　　　　　　_____个段落

第二幕（_____）

第一幕（_____）　　　　　第三幕（_____）

_____个场面　　_____个段落　　　　　_____个场面　　_____个段落

人物出场：
背景介绍：
主人公主要任务：

人物的结局：
秘密的答案：
冲突的结果：

表 1-3　视听拉片表

片名：_____　　片长：_____　　页码：_____

镜号	电影画面（或者手绘故事板）	镜头描述
		景别：____　角度：____　镜头运动：____　时间：____
		镜内运动：_____
		镜头组接：_____
		声音：_____
		内容：_____
		景别：____　角度：____　镜头运动：____　时间：____
		镜内运动：_____
		镜头组接：_____
		声音：_____
		内容：_____
		景别：____　角度：____　镜头运动：____　时间：____
		镜内运动：_____
		镜头组接：_____
		声音：_____
		内容：_____
		景别：____　角度：____　镜头运动：____　时间：____
		镜内运动：_____
		镜头组接：_____
		声音：_____
		内容：_____

影像叙事与视听语言

任务实训

拉片"讲述故事"

任务布置

剧作拉片表

1. 完成第4—5页的《摔跤吧,爸爸》的剧作拉片表。
2. 自选影片,用"剧作拉片表"(见左侧二维码)分析电影的文本内容。推荐以下三部影片:《喜剧之王》《少年派的奇幻漂流》《一代宗师》。

任务要求

1. 下载"剧作拉片表",完成推荐的三部电影中的一部的拉片。
2. 学生分享并讲解《摔跤吧,爸爸》或者推荐电影的剧作拉片。

任务评价

《摔跤吧,爸爸》 任务实训反馈

序列	任务情境	任务描述	是否能清晰回答	
一	标一标 人物关系图	观看影片,能清晰地画出人物关系图及每一次冲突的情节点。	是□	否□
二	辩一辩 对比人物	影史上描写爸爸的电影很多,你还能列举哪些影片?	是□	否□
三	夸一夸 电影如何感动你	深入拉片,发现真正调动观众情绪的故事点在哪里?	是□	否□
四	找一找 激励事件	故事的转折点在哪里?故事是如何实现转折的?	是□	否□
五	评一评 电影好在哪	你的评价会从哪几个方面入手?如何写出一个好影评?	是□	否□

素养拓展

讨论与反思

在这一任务的学习中,我们主要是从剧作元素的角度去了解故事内容,认识人物如何塑造,并体会影像中的思想内涵。《摔跤吧,爸爸》中也有体现以下核心素养的元素,请同学们认真思考《摔跤吧,爸爸》中哪些地方体现了以下核心素养,并思考下图方框中提出的问题。

请结合电影情节，探讨影片如何通过故事和视听语言传达性别平等的主题，这一主题在当今社会有何现实意义？

影片中多处埋下伏笔说明女主角不断在适应变化的环境，并在后续进行呼应，请找出至少三处伏笔，并阐述它们是如何增强故事的逻辑性与连贯性，以及影像观众观影体验的。

选择电影中令你印象深刻的三个场景，分析导演如何运用景别、角度和运动镜头来传达情感和叙事信息。例如，在比赛场景中，特写镜头是如何突出选手的表情和动作、增强紧张感的？

分析主角爸爸马哈维亚的角色弧光，从他退役时的不甘，到将梦想寄托在女儿身上，再到最终见证女儿成功，他经历了哪些内心转变？演员是如何通过表情、动作和台词展现这些变化的？

▍自问

行动达人的核心能力——学习态度

打破自我限制

1. 自我管理情况。

按时上课	积极回答问题	认真完成作业	认真记笔记	课后看影片

2. 学习情况。

课前预习	完成思维导图	完成自测	完成任务实训	作业分享次数

3. 在任务实训中，作业完成度自我评价。

A. 能清晰地明白任务的要求。　　是□　否□

B. 拉片次数达到 3 遍以上。　　　是□　否□

C. 剧作拉片表填写规范。　　　　是□　否□

D. 完成老师规定的拉片电影。　　是□　否□

E. 额外自选影片进行拉片。　　　是□　否□

4. 今后努力的方向：

小结 + 自我测验

小结

影视剧本创作中，理解和运用基本的剧作元素至关重要。这包括主题（故事的核心思想和中心论点），人物（推动故事发展的核心驱动力量，具有独特性格和背景），冲突（故事中的紧张点和矛盾，包括内部冲突和外部冲突），情节（事件和行动的有机串联，形成逻辑且引人入胜的叙事）和结局（故事的最终解决方案，回应主题并留给观众深刻印象）。此外，影像创作者还需要学会用"结构拉片表"去讲述故事，包括分析故事中的故事线、情感线、价值等关键元素，理解导演是怎样强化叙事和展现情感的。精通这些拉片技巧，有助于创作出既具有艺术性也充满吸引力的影视剧本。

请同学们完成第 2 页的思维导图，将空白处填写完整。

自我测验

自测基础题。

自我测评：

（1）影像故事是一套有限的、具备一定剧作结构的语言符号，它通过特定方式、由相关元素组合而成。影像构成的元素包括_____、_____、冲突、_____、_____、_____、_____、_____、_____、_____、_____等。

（2）主题是一个能够表达出故事不可磨灭的意义的明白而连贯的句子，它揭示出电影的中心思想。其创设的原则有_____，_____，_____。

（3）故事的"起、承、转、合"便是冲突暗中推进的结果。故事的开头阶段，冲突_____；故事的发展阶段，冲突_____；故事的高潮阶段，冲突_____；故事的结尾阶段，冲突要得到解决。

（4）结局是故事的结尾，应集中交代主要事件的结果，为整个故事提供解决方案和形成闭环。其分类包括_____

（5）什么是激励事件：_____

（6）影响电影风格的五个方面是：_____

（7）拉片的三种方式是：_____

问题归纳：

（8）情节创设的目的和原则是什么？
（9）如何理解主动型人物和被动型人物？
（10）简述剧作拉片的意义和方法。

任务二
认识影像

评论一个电影的最好方法是,你自己做一个电影。

影像叙事与视听语言

设定目标

电影故事的内部叙事逻辑是由系统元素运行的组织框架，从小到大是由镜头、场面、段落、序幕构成。

在"知识必备"的学习中，学生应了解镜头、场面、段落、序幕等概念，熟悉组成影像故事的内部叙事逻辑。在"能力进阶"的学习中，重点掌握如何用故事板分镜将影像可视化。在"任务实训"的学习中，学生要学会用拉片"展示故事"。

思维导图

任务导入

电影《绿皮书》

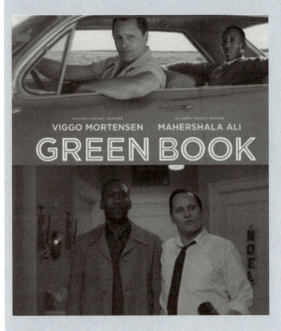

▌影片介绍

基本信息：

《绿皮书》是一部由彼得·法拉利执导，尼克·瓦勒隆加和布莱恩·库里编剧的电影。

导演： 彼得·法拉利
编剧： 尼克·瓦勒隆加、布莱恩·库里
主演： 维果·莫特森、马赫沙拉·阿里、琳达·卡德里尼、塞巴斯蒂安·马尼斯科
类型： 剧情、传记、喜剧、剧情
上映时间： 2018年11月（美国）
片长： 130分钟
获奖： 第91届奥斯卡金像奖（2019年）最佳影片、最佳男配角（马赫沙拉·阿里）和最佳原创剧本（尼克·瓦勒隆加、布莱恩·库里）三项大奖。

▌任务设计

序列	任务情境	任务描述	阶段性目标
一	标一标 路线图	观看影片，能清晰地画出人物行进的路线图及行进路上遇到的冲突点。	了解
二	辩一辩 对比	电影史上公路电影很多，你还能列举哪些影片？	了解
三	夸一夸 电影如何感动你	深入拉片，发现真正调动观众情绪的故事点在哪里？	体会
四	找一找 激励事件	故事的转折点在哪里？故事是如何实现转折的？	体会
五	评一评 电影好在哪	电影哪一个镜头或者哪一个段落吸引到了你？分析这部分好在哪里？	学习

▌任务成果预测

学完这个任务后，同学们就解锁新技能啦！大家通过完整地观看这部电影，用"结构拉片表"对《绿皮书》进行拉片，填写完整下面的表格。

结构拉片表

片名：绿皮书　　片长：130分钟　　全片共 3 幕，13 个段落，83 个场面

人物遭遇了什么：（隔离和歧视）＿＿＿＿＿＿＿＿＿＿；（挑衅和暴力）＿＿＿＿＿＿＿＿＿＿＿＿＿＿＿＿＿＿。
人物欲望是什么：唐·沙利文的欲望是＿＿＿＿＿＿＿＿＿＿＿＿；托尼·利普的欲望是＿＿＿＿＿＿＿＿＿＿＿＿＿＿。
转变（成长）是什么（导致人物转变的事件）：托尼·利普的转变始于他目睹了＿＿＿＿＿＿＿＿＿＿＿＿＿；唐·沙利文的转变是通过＿＿＿＿＿＿＿＿＿＿＿＿＿＿＿＿＿＿＿。

　　　　　　　　　　　　　58　个场面　　　　　　　＿＿＿＿＿个段落

　　　　　　　　　第二幕（　　00:21:15—01:43:11　　）

第一幕（　00:00:00—00:21:15　）　　　　　　　第三幕（　01:43:11—02:02:25　）

16　个场面　　　3　个段落　　　　　　　　＿＿＿个场面　　　2　个段落

人物出场：托尼·利普＿＿＿＿＿＿＿＿；唐·沙利文是一位受过正规音乐训练的黑人钢琴家。
背景介绍：托尼·利普与唐·沙利文见面，＿＿＿＿＿＿＿＿＿＿。
主人公主要任务：唐·沙利文要聘请托尼·利普＿＿＿＿＿＿＿＿＿＿＿＿。

人物的结局：唐·沙利文成功地＿＿＿＿＿＿＿＿；托尼·利普＿＿＿＿＿＿＿＿＿＿。
秘密的答案：讲述了托尼·利普和唐·沙利文之间的故事，揭示了种族隔离和人性的问题。
冲突的结果：托尼·利普和唐·沙利文在面对各种种族隔离、歧视和暴力时，＿＿＿＿＿＿＿＿＿＿＿＿＿＿＿＿。

同时大家可以用"视听拉片表"（也叫故事板分镜表）展示影片的镜头或者段落。这里是托尼·利普和唐·沙利文第一次见面时的场景。请大家完成镜号3。

视听拉片表

片名：绿皮书　　片长：130分钟　　　　　　　　　　　　　　　　　　　　　页码：1

镜号	电影画面（或者手绘故事板）	镜头描述
1		景别：全　角度：仰拍　镜头运动：上摇　时间：2 s 镜内运动：　唐·沙利文走动、托尼·利普坐着　 音画关系：　同步　 声音：　人声、脚步声　 内容：托尼·利普来应聘，坐在沙发上等，看到了屋内装饰的豪华和品位，背后还放着一架钢琴。唐·沙利文的出场及言谈举止得体。唐·沙利文与托尼·利普打招呼。

续表

镜号	电影画面（或者手绘故事板）	镜头描述
2		景别：<u>近</u>　角度：<u>平拍</u>　镜头运动：<u>固定</u>　时间：<u>3 s</u> 镜内运动：<u>唐·沙利文走到托尼·利普面前握手，托尼·利普站起来</u> 音画关系：<u>同步</u> 声音　<u>人声（人物对话）</u> 内容：<u>两人互相握手，唐·沙利文询问了托尼·利普的名字，并示意托尼·利普坐下。此刻过肩镜头可以看到两人的位置关系，也可以看到托尼·利普的表情。</u>
3		景别：___　角度：___　镜头运动：___　时间：___s 镜内运动：_____ 音画关系：_____ 声音：_____ 内容：_____

同学们可以先测测自己：
1. 这部影片你看过吗？　　　　　　　　　　　　　　　　　　是 □　否 □
2. 了解什么是镜头吗？　　　　　　　　　　　　　　　　　　是 □　否 □
3. 了解什么是场面吗？　　　　　　　　　　　　　　　　　　是 □　否 □
4. 了解什么是段落吗？　　　　　　　　　　　　　　　　　　是 □　否 □
5. 了解如何去区分第一幕戏由哪些镜头、场面、段落组成吗？　是 □　否 □

"是"得1分，"否"不得分。
0—3分：让我们赶紧开始我们的学习吧！
3—5分：同学，你是学霸，继续加油哦！

知识必备

影像叙事的结构

一个故事应该有一个开头、一个中间和一个结尾……但不一定按照这个顺序。
电影的结构就像骨架，它支撑着一切。

电影故事的内部叙事逻辑是由系统元素运行的组织框架，从小到大由镜头、场面、段落、序幕构成，同时其内部运行还包括时空、情节点、类型、风格等要素。镜头是最基本的电影单位，类似于人体结构中的细胞；场面是由镜头组成的空间，类似于器官；段落是用单一的思想把一系列场面联结在一起，类似于消化系统、免疫系统等；序幕是电影故事的骨架，如最经典的是三幕剧；视点是摄影机观察剧中人物的角度，相当于人体结构中的

神经；时空是故事发展的空间，相当于人体结构中的细胞液；情节点相当于连接人体的关节，在幕与幕之间起到连接的作用。以人体结构类比不一定能完全一一对应，但可以揭示一个影像故事在展开时的内部逻辑组成（见图2-1）。

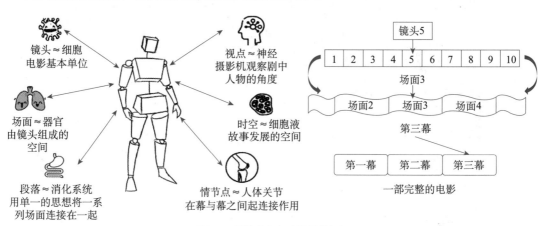

图2-1 影像内部叙事逻辑的组织

一、镜头（★★）

（一）基本概念

我们先来看影像故事构成中最小的单位——镜头。镜头是看见影像的"眼睛"，是摄影机的焦点。镜头画面就是摄影机所看到的东西。一个镜头是指摄影机在一次开机到停机之间所拍摄的连续画面经剪辑后所形成的影像。

每一个镜头的画面都取决于摄影机拍摄时所处的位置，摄影机的拍摄位置称为机位。机位是一个镜头开始时，摄影机在真实空间的位置，机位的选择决定了叙事的方式、画面的构成，也是导演进行场面调度的重要环节。

（二）镜头的分类

（1）按角度分类，镜头可分为：水平镜头（正面、侧面、背面），垂直镜头（平视、俯视、仰视），顶视镜头，倾斜镜头，过肩镜头，贴地镜头等。

（2）按构图分类，镜头可分为：定场镜头，单人镜头、双人镜头、三人镜头、群体镜头，主观镜头、客观镜头、视点镜头。

（3）按景别分类，镜头可分为：特写镜头、大特写镜头，中景镜头、近景镜头，远景镜头、大远景镜头。

（4）按运动分类，镜头可分为：推镜头、拉镜头、摇镜头、移镜头、升镜头、降镜头、甩镜头、跟镜头、变焦镜头、追随镜头（最具有沉浸感的镜头）等。

（5）按组接分类，镜头可分为：跳切镜头、插入镜头、叠化镜头、淡出淡入镜头等。

镜头的分类如表2-1所示。

表 2-1　镜头的分类

镜头分类	镜头名称
按角度分类	水平镜头（正面、侧面、背面），垂直镜头（平视、俯视、仰视），顶视镜头，倾斜镜头，过肩镜头，贴地镜头等
按构图分类	定场镜头、单人、双人、三人、群体镜头，主观镜头、客观镜头、视点镜头
按景别分类	特写镜头、大特写镜头，中景镜头、近景镜头，远景镜头、大远景镜头
按运动分类	推、拉、摇、移、升、降、甩、跟、变焦镜头、追随镜头（最具有沉浸感的镜头）等
按组接分类	跳切镜头、插入镜头、叠化镜头、淡出淡入镜头等

（三）镜头的功能

1. 推进叙事

镜头可以用于切换场景，实现平滑的转场效果，将观众从一个场景带入另一个场景。例如，在一部悬疑电影中，当主人公正在调查一个案件时，镜头从他正在翻阅的文件切换到一个与案件相关的嫌疑人。这个镜头的切换不仅展示了主人公的行动，还将观众的注意力引向了潜在的线索，从而推动了故事的发展。同时，镜头可以描述环境，用于呈现电影的背景环境，包括地点、时间和氛围等，帮助观众更好地理解故事背景和情节。

2. 交代行为

通过镜头展示角色的行为，可以清晰地向观众传达角色的意图和动机。镜头可以用于展示角色的外貌、动作和表情，帮助观众更好地了解角色的性格、情感和动态变化。例如，在一部爱情片中，镜头紧紧跟随着女主角在咖啡馆中观察男主角的神情，她微微颤抖的手与紧张的眼神通过镜头表现出来，让观众明白她对男主角的情感和内心的挣扎。这种镜头能让观众更深入地理解角色的内心动机和情感状态。

3. 揭示位置关系

镜头可以通过构图和取景，揭示角色之间的关系和相对位置，表达他们之间的情感和冲突。镜头也可以通过不同的拍摄角度、镜头运动和焦距选择等手法，传达出角色和情节的情感状态，如紧张、悲伤、兴奋等。例如，在一部家庭剧中，镜头将父母和孩子分开拍摄，父母坐在沙发一侧而孩子孤独地坐在另一侧。这种镜头的设置通过角色之间的空间距离，反映出家庭成员之间的隔阂和紧张关系，增强了故事的情感张力。

4. 暗示主体情绪

使用特写镜头、主观镜头及其他心理镜头技巧，能够有效暗示角色的情感状态和内心变化。镜头可以用于突出电影中的关键细节或物体，以引起观众的注意或暗示故事发展的重要线索。例如，在一部心理惊悚片中，当主角突然发现一个令人不安的秘密时，镜头切换到他的面部特写，表现出他的惊恐与不安。观众通过这种心理镜头能够感受到角色的恐惧和焦虑，从而更深刻地理解故事的紧张气氛。

需要注意的是，电影镜头的运用是一门艺术，需要导演和摄影师等专业人士根据电影的整体效果和情感需求进行精心设计和安排。不同的镜头选择和运用方式可以带给观众不

同的观影体验。

二、场面（★★）

（一）基本概念

写文章要讲究篇章、结构，要根据情节和逻辑顺序来分段落和章节。影视作品也是一样，也要分段落，分章节，只有这样才能层次清楚，完整准确地讲清故事，表达主题思想。

电影场面是指在电影中连续发生的一系列相关事件或画面的组合。它是电影故事中的一个重要组成部分，通常由连续的镜头组成，形成一个完整的场景或情节片段。"场面"一词最早是指戏剧结构的基本单位，指在一幕戏或一场戏内由人物的一定行为动作构成的各个生活画面。

（二）场面的特点

（1）场面可以是一个简单的对话场景，也可以是一个复杂的战斗或追逐场景。它通常由导演和摄影师等专业人士根据剧本和故事需要来规划和安排。

（2）一个场面可能涉及多个角色、不同的地点和时间，通过剪辑和镜头运动等手法将这些元素有机地结合在一起，呈现给观众一个连贯、流畅的故事片段。

（3）场面在电影中具有独特的意义和功能。它可以推动故事的发展，展示角色的情感和成长，传达主题和观点，以及提供视觉和感官上的享受。

一个精心设计和拍摄的场面可以给观众留下深刻的印象，帮助他们更好地理解和体验电影的故事和情感。因此，导演、摄影师和剪辑师等电影制作人员在创作过程中，对场面的构思、拍摄和剪辑都需要进行精心的策划和执行。

（三）场面的划分

划分场面是电影制作中的一个重要步骤，它有助于组织和规划电影故事的表现形式。下面是一些划分电影场面常见的方法和考虑因素。

1. 根据剧情转折或目标变化划分

当故事发生重大变化时，可以考虑划分为新的场面，以突出这一变化。例如，角色从一个地方移动到另一个地方，或者发生了关键事件（如冲突、揭示秘密等）时，可以划分为新场面。

2. 根据时间和地点的变化划分

当故事发生在不同的时间或地点时，可以考虑划分为不同的场面。例如，从一个场景转移到另一个场景，或在同一地点但不同时间段内发生的事件，可以划分为新场面。

3. 根据角色的变化或发展划分

当角色的情感、状态或目标发生变化时，可以考虑划分为不同的场面。这样可以突出角色的内心变化和成长，使观众更好地理解角色的故事线。

4. 根据意义或情绪的转变划分

当场景的意义或人物的情绪发生转变时，可以考虑划分为不同的场面。例如，从悲伤到喜悦，或从紧张到放松，这些转变可以通过场面划分来突出。

5. 根据功能或目的的不同划分

根据不同的功能或目的，可以将场景划分为不同的场面。例如，引入场景、发展情节、解决冲突、提供信息等，每个场面都有不同的任务和目标。

6. 根据视觉或节奏的变化划分

当场景的视觉效果或节奏发生变化时，可以考虑划分为不同的场面。例如，从快节奏的动作场景到慢节奏的情感场景，或从明亮的场景到暗淡的场景。

划分场面需要根据具体的剧本和故事情节来进行，同时也需要导演和编剧等专业人员的判断和决策。灵活运用以上方法，可以帮助提高电影故事的表现效果，并向观众提供更具有吸引力和连贯性的观影体验。

三、段落（★★）

（一）基本概念

在电影制作中，除了将故事划分为不同的场面，还可以将故事进一步组织为段落。电影段落是由相关的场景或情节片段组成的一部分，通常在故事结构中具有一定的独立性，但同时也为整体故事服务。一部电影可以由多个段落组成，每个段落包含了特定的情节线、主题或情感。

（二）段落的特点

1. 故事结构的组织

电影段落帮助组织电影的整体故事结构，将故事分为更大的部分或章节。每个段落都有自己的起承转合，推动着整个故事的发展。

2. 独立的情节线

每个段落通常包含一个或多个独立的情节线。这些情节线可以是主角的特定目标、某个重要事件的展开，或者特定主题的探索。

3. 情感和主题的连贯性

电影段落内的场景和情节应该在情感和主题上保持一致。每个段落都有其独特的情感氛围和主题探索，以增加观众的情感共鸣和理解。

4. 角色的发展和关系

电影段落提供机会展示角色的发展和关系演变。观众可以通过每个段落内的场景和情节，更深入地了解角色的内在动机、情感变化和与其他角色的互动。

5. 节奏和紧凑性

每个段落都应该有自己的节奏，都应该具有紧凑性。不同段落可能包含快节奏的动作

场景、悬疑的推进、缓慢的情感展示等，以进一步吸引观众。

6. 视觉和情感

电影段落通常通过视觉和情感上的变化来创造独特的效果。这可以通过镜头选择、摄影风格、色彩处理、音乐和音效等方面的变化来实现，以提高观众的观影体验。

（三）段落划分的方法

在电影制作中，段落的划分是组织和呈现故事的一种手段。以下是一些常见的划分电影段落的方法和考虑因素：

1. 故事结构

根据电影的故事结构来划分段落。通常，电影的故事结构包含起始、发展、转折和高潮等部分，可以根据这些关键点将电影划分为不同的段落。

2. 角色的目标和发展

可以根据角色的目标和发展方向，将故事中不同角色的情节线划分为不同的段落。每个段落可以侧重于某个角色的目标、冲突和成长。

3. 时间和地点的变化

当故事发生在不同的时间或地点时，可以考虑将故事划分为不同的段落。这有助于观众理解故事的时间跨度和空间变化。

4. 情感和主题的连贯性

可以根据段落内的情感和主题连贯性，将具有相似情感或相似主题的场景和情节放在同一个段落中，以增强段落的一致性和连贯性。

5. 故事节奏和紧凑程度

可以根据故事的节奏和紧凑程度来划分段落。可以在高潮或关键情节发生后划分一个新的段落，以让观众获得紧凑而引人入胜的故事体验。

6. 视觉和情感效果

可以根据段落内的视觉和情感效果的变化，将具有不同视觉风格和情感氛围的场景和情节放在同一个段落中，可以提升观众的视觉和感官体验。

以电影《无间道风云》(也叫《无间行者》)为例，具体分析电影中的镜头、场面、段落如下。

电影《无间道风云》是一部由马丁·斯科塞斯执导的犯罪剧情影片，是香港电影《无间道》的美国翻拍版。下面为对该电影的镜头、场面和段落的分析。

镜头分析：

密集剪辑：马丁·斯科塞斯使用快速剪辑来增加紧张感和紧迫感，尤其是在行动场景和关键对话中，反映了角色内心的焦虑和外部的压力。

全片共3幕，24个段落，181个场面

一、小高潮
1. 比利与昆南局长天台碰面。
2. 科林派下属跟踪监视昆南局长，同时告密黑帮一举铲除卧底。
3. 昆南局长死亡，黑帮另一个卧底死亡。
4. 迪克曼被强制休假，科林获胜。
5. 比利失魂落魄。
6. 比利与科林通话。
7. 科林叛变黑帮，枪杀弗兰克。

二、大高潮
1. 比利回到警局，发现真相。
2. 科林删除比利档案。
3. 比利交给心理医生证据。
4. 心理医生发现真相。
5. 比利与科林天台碰面。
6. 比利死亡，科林胜利。

剧情点：比利答应做卧底，科林成功进入警局

剧情点：比利死亡，科林胜利

第一幕
00:00:00—00:18:27

第二幕
00:18:27—02:20:54

第三幕
02:20:54—02:24:38

5个段落　39个场面　　16个段落　　　136个场面　　　3个段落　6个场面

人物：科林、比利、弗兰克
背景：美国黑社会势力猖獗的南波士顿
做什么事：警匪互派卧底

一、比利成功打入黑帮内部
1. 制造犯罪记录。
2. 表哥引荐弗兰克和法国佬。
3. 弗兰克初次考验。
4. 跟着法国佬完成讨债任务。
5. 获得弗兰克进一步信任。
6. 比利心理出现问题。
7. 比利回忆母亲。
8. 比利与昆南、迪克曼对峙。
9. 认识心理医生。

二、科林在警局站稳脚跟
1. 科林参加工作，并告密。
2. 科林认识心理医生。
3. 弗兰克给科林送功绩。
4. 科林升职。
5. 与心理医生恋爱同居。

三、双方察觉到有卧底
1. 分别被要求找出卧底。
2. 比利写下社保号及信封。
3. 科林与弗兰克碰面。
4. 比利跟踪差点得知真相。
5. 弗兰克询问比利卧底。
6. 科林陷入善恶纠结。
7. 弗兰克确认比利不是卧底。
8. 科林下达指令跟踪昆南局长，决定说他是黑帮卧底。

一、人物的结局
1. 比利死亡，授荣誉奖章。
2. 科林死亡，被迪克曼枪杀。
3. 弗兰克死亡，被科林枪杀。
4. 昆南死亡，坠楼。
5. 迪克曼绝地反击。

二、秘密的答案
1. 心理医生泄密迪克曼。
2. 警匪双方卧底揭秘。

三、冲突的结果
1. 警匪卧底，两败俱伤。
2. 主角全部死亡。

镜头→场面　　　　　　　　　　　　　　　5个镜头

场面1
弗兰克收保护费

场面2
弗兰克调戏卡门　　　　　　　　　　　　7个镜头

场面3
弗兰克引诱
少年科林　　　　　　　　　　　　　　23个镜头

场面→段落1

场面一：爱尔兰人纪录片混剪

场面二：【修车店】弗兰克侧影

场面三：【商店】收保护费，少年科林初登场

场面四：【教堂】少年科林做辅祭

场面五：【修车店】弗兰克给少年科林讲大道理

场面六：【海滩】弗兰克枪杀一男一女

场面七：【修车店】弗兰克继续讲大道理

7个场面

手持摄影：在一些关键场面中，如卧底的行动或角色间的对峙，手持摄影用于捕捉不确定性和即时性，使观众感到自己仿佛身处现场。

特写镜头：用于捕捉角色的微妙情感和心理状态，尤其是在揭露角色真实身份或角色面对道德困境时，这些细节突显了角色的复杂性。

场面分析：

电影开场的场景：如警校培训和黑帮识别新成员的场景，为观众提供了双方组织的内部工作和角色背景，这些场面设定了影片的基调，并为角色的动机和冲突埋下伏笔。

监控和跟踪场景：如警方监控犯罪活动，通过闭路电视和监听设备呈现，展示了潜伏战略和技术的一面，同时也体现了角色之间的猫鼠游戏。

段落分析：

开场段落：电影一开始就通过两个主要角色的背景介绍和他们在各自组织中的地位设定，建立了叙事的基础。马丁·斯科塞斯通过运用交错的叙事技巧，为观众揭示了这两个相似而复杂的世界。

卧底矛盾的段落：随着故事的发展，卧底们的心理矛盾和压力不断上升，这通过他们与上级和同僚的互动来反映，展现了两位主角如何在各自的角色中挣扎。

结尾若干段落：电影的结尾是令人震惊的，随着卧底身份的揭露和角色命运的逆转，最终导致了一连串的背叛和暴力事件。结尾的快速剪辑和直接冲突展现了故事的紧张高潮部分，同时也是对电影主题的深刻反思。

以上是对电影《无间道风云》的部分镜头、场面和段落的分析。电影的视觉风格、叙事结构和角色发展都是《无间道风云》受到赞誉的原因之一，而马丁·斯科塞斯的导演技巧也为这部复杂的犯罪剧情片增添了深度和力量。

四、三幕式结构（线性结构）（★★★）

（一）基本概念

三幕式结构是戏剧和电影中常见的故事结构模式，由第一幕、第二幕和第三幕组成。它提供了一个有序的框架，以展示故事的开始、冲突和解决。大部分影片都采用了三幕式结构，即第一幕（建置），第二幕（对抗），第三幕（结局）。故事剧情发展总体按照"开始—冲突—解决"三个板块进行。

1. 第一幕

第一幕是故事的开始，由若干个段落组成。在第一幕中，需要完成这样几件事情。

（1）交代故事发生的背景，即故事发生的年代、城市、位置和社会背景等。

（2）明确主角的出场方式，主角是先抑后扬的出场还是高调直接出场，还是略带神秘的出场，总之，通过一系列与故事主线相关的事件，烘托出主角的性格、外在特征、身世背景等。

（3）为第二幕的展开做足准备。在第一幕中，如果能设置悬念，可以起到激发观众好奇心的作用，为接下来的第二幕提供暗示和线索，这样容易让第一幕与第二幕衔接得更自然，让观众充满期待。

2. 第二幕

在第二幕中，主角真正的"冒险之旅"开始了，各种阻碍和意外开始出现，主角陷入困境中。在第二幕中，需要完成这样几件事情。

（1）主角会面对各种层出不穷的阻碍。这些阻碍就是所谓的矛盾与冲突，即给主角制造困境，让主角陷入低谷与无助中。

（2）观众会跟随着剧情，感受主角在一次次挫败中重整旗鼓，也可能在一次次打击中偃旗息鼓，看到主角在困境和磨难中一步一步成长和蜕变。

（3）利用故事悬念控制节奏，营造紧张跌宕的气氛。第二幕中电影可以通过悬念制造、场景搭建、台词对话等，制造层次多样的困境，让观众共情主角。

（4）为第三幕的反击积蓄力量。每个主角冲破阻碍的方式不一样，但最终都会找到契机，冲出正在面对的困境。

3. 第三幕

在第三幕中，主角迎来终极挑战，剧情到达最高潮部分，即主角解决了所有的问题。在第三幕中，需要完成这样几件事情。

（1）制造大高潮，给予观众心理的满足。正义与邪恶、善与恶、光明与黑暗、爱恨情仇都将在这一刻找到出口，做个了结。

（2）揭开所有伏笔，将留给观众的未解之谜都一一解开。伏笔是埋在剧情中的隐线和细节，暗示或预示了未来的事件，作用是增强故事的紧张感。在第三幕中，伏笔全部解开，带给观众酣畅淋漓的感觉。

（3）使结尾出人意料又在情理之中，要给观众有依依不舍之感。好的结尾不仅让故事有一个完整的交代，还能引发观众的思考，让其深深地回味。当然，根据主题内容的需要，结尾分为悲剧式的结尾和大团圆式的结尾。

（二）以《教父》举例

这里以经典影片《教父》为例来说明三幕剧的结构。

1. 第一幕：起始幕

第一幕是起始幕，主要介绍了主要角色和故事的背景。观众见到了高级黑手党家族的首领维托·柯里昂，他是这个故事的中心人物。

观众了解到维托·柯里昂的家族背景和黑手党的运作方式，同时也见到了维托·柯里昂的儿子迈克尔和其他关键角色。

故事的起点是维托·柯里昂被人试图暗杀，导致了一系列的冲突，推动了故事的发展。

2. 第二幕：发展幕

第二幕是发展幕，展示了维托·柯里昂的黑帮帝国的崛起和运作过程。观众见证了黑手党家族之间的斗争、权力争夺和复仇行动。

这一幕中，迈克尔逐渐卷入家族的黑帮活动，并在父亲去世后成为新的黑手党首领。

故事的紧张度逐渐提升，冲突和压力不断增加，达到了第一个高潮。

3. 第三幕：高潮幕

第三幕是高潮幕，这里故事发展到了顶点，关键事件发生并导致了剧情的转折。

迈克尔采取行动，策划并执行了对黑帮家族敌人的报复行动，巩固了他在黑帮世界的地位。故事的高潮是迈克尔在他侄子的洗礼仪式上，同时对黑帮家族敌人进行了无情的清算。

这是对电影《教父》三幕式的简化描述，《教父》是一部复杂的影片，其中包含了深刻的角色发展、复杂的情节和多个线索的交错。但这个例子说明《教父》的整体故事结构符合三幕剧的模式：起始幕引入角色和背景，发展幕展示故事的发展和冲突，高潮幕使故事达到顶点或转折点。这种结构有助于带来引人入胜的叙事和情感体验。

五、非线性结构（玩转时空的结构）（★★★）

电影是一门时空艺术，影像故事离不开故事对时间和空间的把握，这就是电影的时空结构意识。结构控制了故事内容呈现的次序，电影的结构一般是用故事板来呈现的，所有影像化的过程，都可以被看作是写作的一部分。电影使用镜头画面来讲述故事，直接作用于观众的视觉，它发生在时间与空间共同营造的戏剧结构之中。非线性结构主要包括时空平行式结构、时空交错式结构、时空套层式结构。

（一）时空平行式结构

1. 基本概念

时空平行式结构是指在叙事中并行展示不同时间或空间的故事线，但这些故事线相对独立，通常围绕某个主题或事件展开，没有明显的交错。

2. 主要特征

（1）并行叙事：不同的时间或空间线索同时进行，但它们之间的交集较少，主要是平行发展。

（2）主题集中：通过多条平行的故事线，突出某个共同的主题或概念。尽管故事线在时间和空间上可能不相连，但它们通常会围绕一个共同的主题、情感或哲学问题展开，这些共同点为观众提供了一种理解和联系不同故事线的方式。

（3）结构清晰：每条故事线相对独立，观众可以明晰每条线索的发展。不同的故事线最终会在象征意义上或情感上汇合，表达出来电影的象征意义。

图2-2为时空平行式结构的案例应用。

案例应用：
电影《我和我的祖国》：2019年上映的中国影片，由七位导演分别执导七个独立的短片，每个短片讲述了不同的故事，但它们都围绕一个共同主题，即中华人民共和国成立以来的重大历史时刻和普通人与国家之间的情感联系。

电影《云图》：由汤姆·提克威、拉娜·沃卓斯基、莉莉·沃卓斯基共同执导的这部电影展现了六个不同的故事线，跨越了不同的时间和空间，从19世纪的太平洋航海到未来的末日世界，各个故事相互之间有着深刻的联系和影响。

电影《时时刻刻》：通过三个不同时空线上的故事层层展开，每个故事都与弗吉尼亚·伍尔夫的小说《达洛维夫人》有关，展示了不同年代的女性如何以不同的方式体验生活与挑战。

图 2-2 时空平行式结构的案例应用

（二）时空交错式结构

1. 基本概念

时空交错式结构是指在叙事过程中，将不同时间和空间中的情节交替呈现。这种结构常常通过闪回、闪前或不同地点之间的切换来展示多条故事线，形成一种交错的叙事效果。

2. 主要特征

（1）多线索叙事：可以同时展示多个故事线或事件，增强叙事的复杂性和层次感。每个线索都有自己的情节和角色，有时会交叉或重叠。

（2）交织和交叉：观众会在故事的不同部分看到不同线索的发展，以及它们之间的相互关系。通过交叉叙事，观众可以在不同情境之间建立联系，形成情感共鸣。

（3）故事的拼贴：时空交错式结构通过将不同的线索拼贴在一起，创造了一个更丰富和复杂的故事。观众会被引导去理解和关注多个角色和情节，从而产生一个更完整的故事体验。

图 2-3 为时空交错式的案例应用。

（三）时空套层式结构

1. 基本概念

时空套层式结构，或称回环式套层结构，是一种复杂的叙事技巧，它通过设置故事中的回环（如循环、重复）和套层（如嵌套故事或故事中的故事）来构建多层次的叙事结构。这种结构通常用于加深主题、探索角色的内心世界，或者提出关于时间、记忆和现实本质的哲学问题。

2. 主要特征

（1）回环：回环是指在故事中呈现出循环的特征，即故事的起点和终点相互关联。影片中的事件或情节在某种程度上回到了起点，形成了一个闭环。

案例应用：
电影《低俗小说》：电影由几个看似无关的故事组成，包括两个打手的日常生活、一个拳击手的背叛故事以及一对罪犯夫妇的餐厅抢劫计划。这些故事在时间上前后跳跃，最终在不同点交织拼贴在一起，揭示了角色之间的联系，共同构成了一个大的叙事拼图。
电影《21克》：由亚历桑德罗·冈萨雷斯·伊纳里图执导的这部电影讲述了三个不同人物的故事：一个数学教授、一个悲伤的母亲和一个宗教改革者。这些故事通过一起车祸事件交错开来，随电影的推进，三个人物的生活和命运深深地交织在一起。
电影《撞车》：导演保罗·哈吉斯讲述了洛杉矶多个不同族裔和社会背景的人物在 36 个小时内的生活交织，这些角色通过一系列事件和冲突相互联系，揭示了偏见、歧视和救赎等主题。

图 2-3 时空交错式结构的案例应用

（2）套层：套层是指在故事中嵌入其他故事或情节，形成多个层次的叙事结构。这些层次可以是时间上的套层，即不同时间段的故事交替进行，也可以是故事内部的套层，即主要故事中嵌入次要故事。

（3）循环和重复：时空套层式结构中，故事中的事件、情节或主题可能会循环出现或重复。这种循环和重复的特征加深了故事的内在联系和主题的呈现。

（4）主题和隐喻的复杂性：通过多层次和回环的叙事，电影能够在不同的层面上探讨相同的主题，增加故事的深度和象征意义。

图 2-4 为时空套层式结构的案例应用。

案例应用：
电影《盗梦空间》：克里斯托弗·诺兰讲述了一个主角团队通过进入人的梦境来进行"盗梦"的故事，电影中存在多个梦境层次，每一层梦境都有自己的时间流速和空间逻辑，而这些层次之间又紧密相连，形成了嵌套的故事结构。
电影《穆赫兰道》：大卫·林奇在电影的叙事中呈现出一系列梦境和现实之间的模糊转换。通过这种叙事方式，电影探讨了恋爱关系、名望追求和人性的黑暗面。
电影《恐怖游轮》：影片运用了时空循环和非线性叙事手法，为观众创造了一种紧张、不确定的氛围。影片的剧情设置使得主角以及观众都要经历一系列令人困惑和不断重复的事件，随着时间循环的不断展开，影片也探讨了宿命、选择和后果等主题。

图 2-4 时空套层式结构的案例应用

（四）时空平行式结构与时空交错式结构的区别

时空平行式结构同时展示多个独立的故事线，围绕共同主题进行平行叙述，结构更加清晰。

时空交错式结构则讲述多个故事线，通过时间和空间的交替呈现，强调情感和主题的联系。

总之，时空交错式结构的不同故事线在叙事上通常存在清晰的交汇点和相互影响，而时空平行式结构则可能更多地侧重于故事线的独立发展和主题上的共鸣。尽管它们在叙事上都采用了非线性的手法，但它们的焦点和最终呈现的效果可能有所不同。

能力进阶

什么是故事板分镜

可能有同学会说：老师，我没有绘画基础，能画故事板分镜吗？

故事板是一种以图像形式呈现故事情节和场景的工具。它由一系列连续的插图或绘画组成，用于展示电影、动画、广告或其他视觉媒体作品中的镜头顺序和视觉设计。

电影故事板分镜也是分镜头脚本，可以由导演亲自画，也可以由电影美工师绘制。故事板分镜能起到指导拍摄的作用，主要是对剧本或故事梗概中的关键场景和情节进行绘制，是影片还没有正式开拍前帮助制片生产的工具，是拍摄前的准备。电影故事板分镜的重点不在于画工，而在于镜头意识和故事理解，是导演将文字剧本向创作团队展示故事和拍摄手法的工具。

一个完整的故事板分镜包括镜号、画面（手绘）、画面镜头文字描述（景别、角度、镜头运动、时间、音画关系、声音、画面内容）等。

画故事板分镜的步骤如下：①明确故事情节，确定人物动作和环境。②分割故事板，将纸张或绘图软件分割成相等的矩形框，每个框代表故事中的一个场景或动作。③绘制基本草图，在每个框中，使用简单的线条和图形绘制基本的草图，以表示场景中的元素和角色。④添加细节，逐渐为每个框添加更多的细节，包括背景、道具、角色的表情和动作。这有助于更好地传达故事情节和角色情感。⑤安排顺序，确保故事板中的框按照正确的顺序排列，以反映故事情节的时间顺序和连贯性。⑥调整和完善，审查故事板，可以添加颜色、阴影或其他细节来增强故事板的视觉效果。⑦补充文字说明，在每个框下方或旁边添加简短的文字说明，有助于更清晰地传达故事情节。

我们以电影《寄生虫》的开头2分钟作为案例说明（见表2-2）。

表2-2 电影《寄生虫》的故事板分镜

	视听拉片表（故事板分镜）		
片名：寄生虫　　片长：132分钟			页码 1
镜号	手绘故事板	电影画面	镜头描述
1			景别：<u>全</u>　角度：<u>低</u>　镜头运动：<u>下摇</u>　时间：<u>2 s</u> 镜内运动：<u>窗户、袜子</u> 音画关系：<u>同步</u> 声音：<u>音乐（钢琴）、环境音（自行车、汽车等）</u> 内容：<u>一个框架式构图，袜子做前景，《寄生虫》片名在右边，窗外街道人来人往。</u>
2			景别：<u>近</u>　角度：<u>低</u>　镜头运动：<u>下摇</u>　时间：<u>3 s</u> 镜内运动：<u>摄影机垂直下降至人物玩手机</u> 音画关系：<u>同步</u> 声音：<u>音乐（钢琴）</u> 内容：<u>袜子在人物头上，出现男孩基宇（男主角），一是交代了半地下室的环境；二是第一个人物的亮相。</u>
3			景别：<u>特写</u>　角度：<u>俯拍</u>　镜头运动：<u>固</u>　时间：<u>2 s</u> 镜内运动：<u>基宇视点主观镜头特写看到手机上的内容</u> 音画关系：<u>同步</u> 声音：<u>音乐（钢琴）、人声</u> 内容：<u>人物在搜索 Wi-Fi，这个行为是贯穿人物的动作线。这说明了他们家没有网络，平时都是蹭别人家的免费网络。</u>
4			景别：<u>近</u>　角度：<u>平</u>　镜头运动：<u>后跟</u>　时间：<u>8 s</u> 镜内运动：<u>人物起身、正面跟拍，妹妹入画</u> 音画关系：<u>同步</u> 声音：<u>音乐（钢琴）、人声</u> 内容：<u>妹妹的声音回应他，摄影机长镜头后移，第二个人物妹妹（基婷）出现了，镜头左移，焦点和视觉中心转到了妹妹身上。</u>

续表

镜号	手绘故事板	电影画面	镜头描述
5			景别：中　角度：俯拍　镜头运动：摇　时间：8 s
			镜内运动：镜头跟着妹妹后移的时候，镜头摇了过来
			音画关系：　同步
			声音：　音乐（钢琴）、人声 内容：　妹妹进门给了一个摇的镜头，把第三个人物妈妈给带出来了。给了一个三人关系的镜头。爸爸躺着。
6			景别：中　角度：仰拍　镜头运动：上摇　时间：8 s
			镜内运动：妈妈坐着，爸爸躺着，基宇站在门口
			音画关系：　同步
			声音：　音乐（钢琴）、人声、环境音 内容：　画面反打过来，这里我们先看到的是后景的基宇和画左的母亲，爸爸在画外。这样就给爸爸的样子留下悬念。
7			景别：近　角度：低　镜头运动：固　时间：6 s
			镜内运动：爸爸起身入画，入画的过程中，后景的基宇同时也走开了，注意力就全部集中在了父亲身上
			音画关系：　同步
			声音：　音乐（钢琴）、人声 内容：　基宇在后景走开，父亲在前景坐起来和母亲对话，这样补充构图讲故事。第四个人物爸爸也出场了。至此，影片开场前的一分多钟的时间里，四个人物的亮相全部完成了。

任务实训

拉片"展示故事"

▌任务布置

1. 完成第26—27页的两个表格（《绿皮书》结构拉片表和视听拉片表）。
2. 根据影片画面，请大家画出下面的故事板分镜。

根据手绘图找到影片画面	根据影片画面手绘故事板	根据影片画面手绘故事板
(手绘图)		
	(影片画面)	(影片画面)

3. 教师推荐一部非线性结构电影，学生分组观看电影并制作PPT进行分享。

■ 任务要求

1. 学生在完成《绿皮书》结构拉片表和视听拉片表时，可以思考两个表的不同之处。
2. 学生画出故事板分镜，能够猜出这是《绿皮书》影片里的哪个画面。
3. 学生在观看非线性结构电影时，能用结构拉片表讲清楚故事。

■ 任务评价

<center>《绿皮书》 任务实训反馈</center>

序列	任务情境	任务描述	是否能清晰回答	
一	标一标 路线图	观看影片，能清晰地画出人物行进的路线图及行进路上遇到的冲突点。	是□	否□
二	辩一辩 对比	电影史上公路电影很多，你还能列举哪些影片？	是□	否□
三	夸一夸 电影如何感动你	深入拉片，发现真正调动观众情绪的故事点在哪里？	是□	否□
四	找一找 激励事件	故事的转折点在哪里？故事是如何实现转折的？	是□	否□
五	评一评 电影好在哪	电影哪一个镜头或者哪一个段落吸引到你？分析这部分好在哪里？	是□	否□

素养拓展

■ 讨论与反思

在这一任务的学习中，我们主要学习了电影故事的内部叙事逻辑，知道了影像的结构是如何安排的。本任务以电影《绿皮书》为例，让同学们梳理出电影的结构拉片表。在明确电影影像结构的同时，同学们有没有被电影的故事打动呢？请同学们认真思考《绿皮书》中哪些地方体现了以下核心素养，并思考下图方框中提出的问题。

任务二 认识影像

找出影片中主角托尼·利普和唐·沙利文之间情感变化的线索，从最初的雇佣关系，到逐渐相互理解，再到最终成为挚友，分析引起两人情感升温的关键事件，思考这些事件如何让观众感受到友情的珍贵与力量，进而产生情感共鸣。

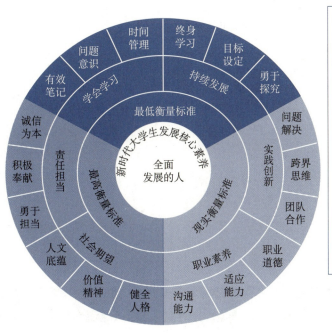

托尼·利普在旅途中遇到了种种困难，如种族歧视和社会偏见等。他是如何灵活应变，寻找解决方案，以克服旅行中的挑战的？

分析影片中运用的对比手法，如托尼·利普和唐·沙利文在生活习惯、文化背景、性格特点上的对比，城市与乡村环境的对比等。阐述这些对比如何丰富了人物形象，推动了情节发展，突出了影片主题。

寻找影片中的伏笔和反转情节，如某些看似不经意的细节（人物台词、人物关系、人物沟通）在后续成为推动故事发展的关键。分析这些情节是如何增加故事的趣味性和悬念感的，以使观众在观影结束后仍回味无穷。

▎自问

行动达人的核心能力——学习态度

打破自我限制

1. 自我管理情况。

按时上课	积极回答问题	认真完成作业	认真记笔记	课后看影片

2. 学习情况。

课前预习	完成思维导图	完成自测	完成任务实训	作业分享次数

3. 在任务实训中，作业完成度自我评价。

A. 能清晰地明白任务的要求。　　是□　否□

B. 拉片次数达到 3 遍以上。　　是□　否□

C. 结构拉片表理解清楚、填写规范。　是□　否□

D. 视听拉片表理解清楚、填写规范。　　是☐　　否☐

E. 能完成老师规定的拉片电影。　　　　是☐　　否☐

4. 今后努力的方向：

小结 + 自我测验

小结

电影故事的内部叙事逻辑是一个精心设计的组织框架，它从镜头的细微之处到整体结构的宏观布局，层层深入，逐步构建。镜头作为叙述的基础单元，主要用于捕捉细节和表达情感；场面则将相关的镜头串联起来，展现一个具体事件或情境；段落通过多个场面的组合，形成故事的一个连贯章节；而序幕是故事结构的大块划分，通常遵循三幕剧结构来设置故事的起始、发展和高潮；最终，整个影片的结构确保了叙事的流畅性和故事的完整性。学习电影叙事逻辑就是要了解这些组成部分如何相互关联和作用，以及如何运用它们来有效地展示和讲述一个引人入胜的故事。同时，要学会用结构拉片表和视听拉片表去分析具有冲击力和感染力的影像故事。

请同学们完成第 24 页的思维导图，将空白处填写完整。

自我测验

自测基础题。

自我测评：

（1）影像故事构成的最小单位是＿＿＿＿＿＿＿＿＿。可以按照＿＿＿＿＿＿＿＿＿、＿＿＿＿＿＿、＿＿＿＿＿＿、＿＿＿＿＿＿、＿＿＿＿＿＿等五种方式进行分类。

（2）电影段落是由＿＿＿＿＿＿＿＿＿组成的一部分，通常在故事结构中具有一定的独立性，但同时也为整体故事服务。一个电影可以由多个段落组成，每个段落包含了＿＿＿＿＿＿＿＿＿＿＿＿＿＿＿＿＿＿＿＿＿＿＿＿＿＿＿＿＿＿＿＿＿＿。

（3）三幕式结构是戏剧和电影中常见的故事结构模式，第一幕需要完成哪几件事

情：_____。
　　第二幕需要完成哪几件事情：_____。
　　第三幕需要完成哪几件事情：_____。
（4）非线性时空结构包括_____、_____、_____三种。
（5）时空套层式结构，又称回环式套层结构，通过在故事中嵌入回环和套层的方式，创造出多个层次的故事结构，其主要特征是_____
_____。
（6）电影故事板分镜也是_____，主要是对剧本或故事梗概中的关键场景和情节进行绘制。一个完整的故事板分镜包括_____
_____。
（7）画故事板分镜第三步是：_____。
（8）画故事板分镜第五步是：_____。

问题归纳：
（9）如何理解时空平行式结构和时空交错式结构的区别，请举例说明。
（10）故事板分镜的意义是什么？

任务三

镜头取景设计

构成影片的不是画面,而是画面的灵魂。

任务三 镜头取景设计

设定目标

影视画面是视听语言的基础。影视画面的视觉元素主要包括画框、画幅、构图（位置）、景别（大小）、角度（高低）等。学习轴线和三角机位，即分析并研究组成影视画面的视觉元素的功能、用意及作用，以及如何去拍人物对话。

在"知识必备"的学习中，学生要了解画框、画幅和构图的概念，熟悉影视构图的方式；熟悉景别及角度的分类，掌握不同景别和角度的画面造型功能及艺术表现；掌握三角机位和轴线的知识，拍出人物对话。在"能力进阶"的学习中，学会用景别、角度、构图去营造人物对话的情绪。在"任务实训"中，学生要学会用三角机位拍出人物对话。

思维导图

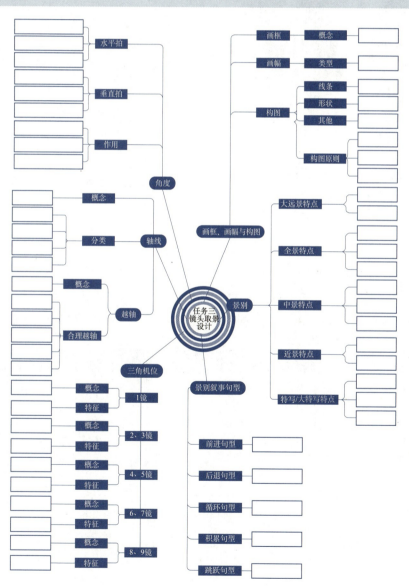

 影像叙事与视听语言

任务导入

电影《这个杀手不太冷》

■ 影片介绍

基本信息：

《这个杀手不太冷》是一部由吕克·贝松执导的于1994年上映的法国动作片。影片讲述了一名职业杀手与一个年轻女孩共同面对仇敌的故事，探讨了孤独、爱与复仇的主题。

导演： 吕克·贝松

编剧： 吕克·贝松

主演： 让·雷诺、娜塔莉·波特曼、加里·奥德曼

类型： 动作、犯罪、剧情、惊悚

上映时间： 1994年9月14日（法国）

片长： 110分钟

制片国家： 法国

获奖： 第20届法国凯撒电影奖（1995年）提名最佳影片奖、最佳导演奖（吕克·贝松）、最佳男主角奖（让·雷诺）、最佳摄影奖（蒂埃里·阿尔博戈斯特）、最佳声效奖（皮埃尔·贝夫）、最佳配乐奖（埃里克·塞拉）；第19届日本电影学院奖（1996年）提名最佳外语片。

■ 任务设计

序列	任务情境	任务描述	阶段性目标
一	标一标 人物关系图	观看影片，能清晰地画出人物关系图及每一次冲突的情节点。	了解
二	辩一辩 对比人物	影史上描写杀手的电影很多，你还能列举哪些影片？	了解
三	夸一夸 电影如何感动你	深入拉片，发现真正调动观众情绪的故事点在哪里？	体会
四	找一找 激励事件	故事的转折点在哪里？故事是如何实现转折的？	体会
五	评一评 电影好在哪	你的评价会从几个角度入手？如何拍出一个好看的人物对话？	学习

任务三 镜头取景设计

▎任务成果预测

学完这个任务后，同学们就解锁新技能啦！《这个杀手不太冷》里有非常多的对话场面。结合所学的知识，理解对话场面是如何安排景别、构图、角度等去推进故事的发展的。

《这个杀手不太冷》人物对话脉络

楼梯初遇 第一次对话	楼梯初遇 第二次对话	救还是不救 第三次对话	留还是不留 第四次对话	威逼帮忙 第五次对话	餐厅吃饭 第六次对话	吐露心声 第七次对话	诀别 第八次对话
10—12 min	21—22 min	30—34 min	40—43 min	71—73 min / 79—83 min	98—103 min	113—116 min	

第六次对话，画出机位图

第一次对话与第二次对话的区别
景别：
角度：
构图：

第八次对话，诀别中景别变化
景别大小：
景别时长：

同学们可以先测测自己：
1. 这部影片你看过吗？　　　　　　　　　　　　　　是□　否□
2. 了解电影故事是如何展开的吗？　　　　　　　　　是□　否□
3. 了解景别句型有哪些吗？　　　　　　　　　　　　是□　否□
4. 了解景别在调动人物情绪上有什么作用吗？　　　　是□　否□
5. 了解人物对话场景机位是如何设计的吗？　　　　　是□　否□

"是"得 1 分，"否"不得分。
0—3 分：让我们赶紧开始我们的学习吧！
3—5 分：同学，你是学霸，继续加油哦！

🎥 知识必备

取景设计及叙事

电影是在画框内和画框外的事物。
选择相机的位置，以及如何构图和组合镜头是导演可以做出的最重要的决策之一。

一、画框、画幅与构图（★★★）

（一）画框

在电影术语中，画框是指将摄影机视角中的元素组织和安排在画面内的过程。画框是摄影师或导演通过摄影机的选择、摆放和构图来创造出视觉效果的方式。通过合理的画

框，可以创造出丰富的视觉效果，吸引观众的目光，激发观众的情感，增强故事的表达性和观众的参与度。

（二）画幅

画幅是指电影或影像的宽度与高度之间的比例关系。画幅决定了画面的形状和比例，以及画面中可见的内容的展示方式。画幅主要包括以下几种。

（1）标准画幅：其中最常见的是1.85∶1和1.66∶1。标准画幅常用于商业院线放映影片。

（2）宽银幕画幅：最常见的是2.39∶1。宽银幕画幅用于拍摄宽大景观，能提供视野更广阔的电影。

（3）IMAX画幅：IMAX是一种特殊的巨幕电影格式，其画幅为1.43∶1或1.90∶1，以提供更大、更震撼的视觉效果。

画幅的选择会影响电影的视觉呈现和观影体验。更宽的画幅可以提供更广阔的视野，形成更大的视觉冲击力。这种画幅常用于史诗电影、动作片和需要大型视觉效果的电影，可以营造出宏伟壮丽的场景。

（三）构图

为什么要构图？当我们拿起摄影机开始取景时，画框的四条边就决定了我们要对画框中的人或物的位置进行合理的安排。构图是影像创作者在一个画面中对所有元素进行位置安排、取舍组合的过程。构图的方式主要有以下几种。

1. 线条分割构图

线条分割构图分为水平直线分割构图、垂直线分割构图、斜线分割构图。电影《布达佩斯大饭店》是美国导演韦斯·安德森的代表作，在构图、色彩、画面上具有极高的美学价值。我们以这部电影为例，展开对构图的学习。

（1）水平直线分割构图：水平直线分割构图是一种简洁而有效的构图技巧，可以创造出平衡、稳定和整齐的画面效果。水平线可以是实际存在的水平线，如海岸线、建筑物的水平边缘等，也可以是虚拟的水平线，如水平的天空线、水平的地平线等。无论是实际的还是虚拟的，都可以用来划分画面并营造平衡感。水平直线分割构图主要有二等分水平分割构图（见图3-1）、三等分水平分割构图（见图3-2）。

二等分水平构图

图3-1　二等分水平分割构图示例（截自电影《布达佩斯大饭店》）

图 3-2 三等分水平分割构图示例（截自电影《布达佩斯大饭店》）

（2）垂直线分割构图：垂直线分割构图是一种将画面垂直线作为分割元素来构图的技巧。通过垂直线的位置和形态，可以创造出平衡、对称和整齐的画面效果。常用的垂直线位置包括图像的中心垂直线、左右两侧的垂直线、建筑物的垂直边缘等。垂直线可以是实际存在的线条，如建筑物的边缘、树木的轮廓等，也可以是虚拟的线条，如条纹图案、垂直的天空边缘等。无论是实际的还是虚拟的线条，都可以用来划分画面并营造对称感。垂直线分割构图主要有二等分垂直分割构图（也叫对称构图，见图 3-3）、三等分垂直分割构图（也叫中央构图，见图 3-4）、井字分割构图（也叫三分法，见图 3-5）几种。其中，井字分割构图是一种将画面划分为九个相等或近似相等的方格的构图技巧，它以九宫格的形式布局，类似于一个井字的形状，井字分割构图可以创造出平衡和对称的画面效果，每个方格都具有相同的尺寸和重要性，使画面看起来整齐和谐。

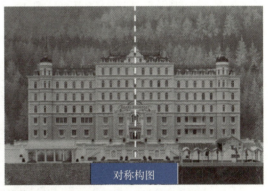

图 3-3 二等分垂直分割构图示例（截自电影《布达佩斯大饭店》）

（3）斜线分割构图：斜线分割构图意味着在线的尽头会有一个"消失点"，这样，斜线构图就具有了直线构图没有的功能，即在二维平面中形成了具有三维深度的视觉效果，营造了三维空间画面。构图中的线条有引导视线和方向的作用。斜线分割构图中，可以用单线、对角线、曲线、放射线等对画面进行分割。

①单线倾斜分割。构图中的斜线可以是房间角落的线条、门、窗、家具、人行道、建筑、树木等。斜线可以用来引导观众的视线，使观众的目光自然地沿着斜线方向移动。这种引导可以帮助观众关注画面的特定区域，强调重要的元素或故事线，如图 3-6 为单线倾斜分割的示例。

 影像叙事与视听语言

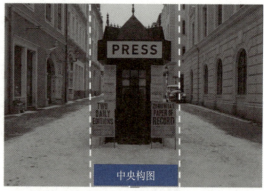

图 3-4　三等分垂直分割构图示例（截自电影《布达佩斯大饭店》）

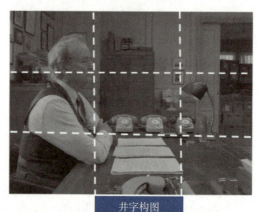

图 3-5　井字分割构图示例（截自电影《布达佩斯大饭店》）

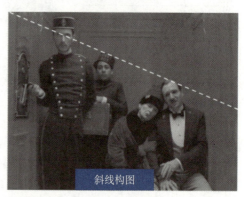

图 3-6　单线倾斜分割示例（截自电影《布达佩斯大饭店》）

②对角线分割。对角线分割是一种用对角线线条将画面进行分割或布局的构图技巧。对角线的倾斜方向和角度的变化可以赋予画面一种动态感，使观众感受到画面中不同元素的活力。通过引入交叉或对立的对角线，还可以创造视觉效果上的张力和冲突，吸引观众的注意力，如图 3-7 为对角线分割示例。

③曲线分割。与直线分割或对角线分割相比，曲线分割可以带来更加柔和、流畅和有机的画面效果。曲线的柔和性和优雅性可用于传达画面中的柔和情感、优美氛围或自然的形态。通过在画面中引入多个曲线，可以创造出多层次的视觉效果。这种构图技巧可以帮

助组织画面，并为观众提供更多的视觉细节和深度，如图3-8为曲线分割示例。

图3-7　对角线分割示例（截自电影《布达佩斯大饭店》）

图3-8　曲线分割示例（截自电影《布达佩斯大饭店》）

④放射线分割。放射线分割是一种将画面通过放射状的线条进行分割或布局的构图技巧。这种构图技巧以从中心点向外辐射的线条形状为特征。放射线分割可以帮助创造出一个明确的焦点或中心，还可以使画面产生深度和层次感，如图3-9为放射线分割示例。

图3-9　放射线分割示例（截自电影《布达佩斯大饭店》）

2. 形状构图

形状构图的基本类型有圆形构图、三角形构图、矩形构图及不规则形状构图。形状在

画面中可以以二维（平面空间）或者三维（纵深空间）的方式出现。

（1）圆形构图：圆形构图是一种将画面元素围绕圆形进行布局和分割的构图技巧。圆形的形状和特性可以创造出和谐、平衡和温和的画面效果，如图 3-10 为圆形构图示例。

图 3-10　圆形构图示例（截自电影《布达佩斯大饭店》）

（2）三角形构图：三角形构图是一种将画面元素布局成三角形的构图技巧。三角形具有稳定和平衡的特性，可以帮助创造出均衡的画面效果。通过将画面元素布局成三角形的形状，可以使画面看起来更加稳定和有力，尖锐的角度可以增加画面的紧张感和动感，而圆润的角度则可以带来柔和感和流畅感，如图 3-11 为三角形构图示例。

图 3-11　三角形构图示例（截自电影《布达佩斯大饭店》）

（3）矩形构图：矩形构图也叫框架构图，通过边框或框架的使用，可以将观众的注意力集中在框内的画面元素上，创造出有条理、有层次的画面效果。不同大小、形状或位置的框架可以帮助组织画面，并为观众提供更多的视觉细节和深度，如图 3-12 为矩形构图示例。

图 3-12　矩形构图示例（截自电影《布达佩斯大饭店》）

（4）不规则形状构图：不规则形状构图是一种将画面元素布局成非传统、非对称的图形形状的构图技巧。不规则形状的构图可以帮助突出画面的独特性和创意。通过选择和设计非传统的形状，可以表达出独特的视觉风格和个人创意，如图3-13为不规则形状构图示例。

图3-13　不规则形状构图示例（截自电影《布达佩斯大饭店》）

3. 其他视听元素构图

（1）色彩构图：色彩构图是一种通过色彩的选择、组合和布局来创造出视觉效果和进行情感表达的构图技巧。通过巧妙地运用色彩，可以引导观众、强调主题、创造氛围和表达情感，如图3-14为色彩构图示例。

（2）影调构图：影调构图是一种通过调整和运用影调（色彩的明暗程度）来创造出视觉效果和进行情感表达的构图技巧。通过巧妙地运用不同明暗程度和对比度的色彩，可以创造出丰富多样、有力有趣的画面效果，以实现预期的视觉和情感效果，如图3-15为影调构图示例。

其他视听元素构图

图3-14　色彩构图示例（截自电影《布达佩斯大饭店》）

图3-15　影调构图示例（截自电影《布达佩斯大饭店》）

（3）角度构图：角度构图是指通过选择拍摄或呈现画面的特定角度，来创造出独特的视觉效果的构图技巧。通过巧妙地运用角度构图，可以创造出独特、引人注目和富有表现力的画面效果，丰富观众的视觉体验，如图3-16为角度构图示例。

（4）景深构图：景深构图能更加凸显三维空间，通过前景、中景、后景三层景别将空间的深度展现出来，每一层都可以体现出不同的关系和意义。景深构图中，通常需要使用移焦和变焦的方式，让画面构图在前景、中景、后景中切换，引导观众的视线和开创多层次的丰富空间，如图3-17为景深构图示例。

图3-16　角度构图示例（截自电影《布达佩斯大饭店》）

图3-17　景深构图示例（截自电影《布达佩斯大饭店》）

（5）黄金分割构图：黄金分割构图也叫黄金螺旋构图，它是通过在黄金矩形中逐步增加四分之一圆弧，形成一个逐渐扩展的螺旋形。黄金螺旋的排列方式在自然界中常见于贝壳和许多植物中，因而被认为是自然美的重要体现。在摄影和绘画中，黄金分割常用于确定主要元素的位置，通过使用黄金矩形将视觉重心放在重要的元素上，如图3-18为黄金分割构图示例。

图3-18　黄金分割构图示例（截自电影《布达佩斯大饭店》）

4. 构图的原则

构图的最终目的是能巧妙地安置人物、动作或事件，以及传达意义，更重要的是创造均衡、有序的氛围。构图的原则主要如下。

（1）主次原则：构图的意义是学会将主体的位置放在视觉的焦点上，引起观众的注意。影像创作者处理主体与陪体、前景与后景、运动与静止这三组关系，实际上就是通过构图来突出主体在画面中的位置，从而表现人物、强化叙事。

（2）统一原则：好的构图能完成叙事与抒情的统一。构图的思维是：在享受边框与突破边框的统一中升华作品的主题，体现创作的风格。

（3）协调原则：视觉平衡的构图能让人感觉比例协调，影像创作者可以充分运用对比、对称、排列、节奏、韵律等手法增强作品的艺术效果。电影的魅力就在于透过二维的屏幕空间看到一个平衡、魔幻、充满故事的三维空间。

构图原则是视觉艺术创作的重点，在这些原则的指导下，影像创作者才能够更有效地传达主题，增强画面的吸引力，更好地进行情感表达。不同的构图方法可以结合起来使用，以达到最佳的视觉效果。

> **构图练习** 大家一起来巩固一下吧
>
> 一、线条构图
> 1. 水平直线分割构图：＿＿＿＿分割构图、＿＿＿＿分割构图。
> 2. 垂直线分割构图：二等分垂直分割构图（＿＿＿＿构图）；三等分垂直分割构图（＿＿＿＿构图）；＿＿＿＿字分割构图。
> 3. 斜线分割：单线倾斜分割、＿＿＿＿分割、曲线分割、＿＿＿＿分割。
> 二、形状构图
> ＿＿＿＿形构图、＿＿＿＿形构图、＿＿＿＿形构图、不规则形状构图。
> 三、其他视听元素构图
> 色彩构图、＿＿＿＿构图、＿＿＿＿构图、＿＿＿＿构图、＿＿＿＿构图。
> 四、构图的原则
> 主次原则、＿＿＿＿、协调原则、＿＿＿＿。

二、景别与角度（★★★）

如果说画框与构图是指在一个画面中如何去安放重要的人与物的位置，那么景别和角度则是通过被摄对象的大小、距离和高低位置去引导观众如何去看重要的人和物。景别是指如何将主体进行远近大小的安排，以区分观众所见到的人或物，而角度则是指通过高低、水平等不同角度的变化去拍摄人或物。

（一）景别

在电影制作中，镜头的景别是指镜头中所包含的景物与人物的大小和表现方式。由于摄影镜头与拍摄对象的距离不同或者焦距的大小不同，会导致被摄主体在银幕上表现出的范围与比例大小有所区别，这就是景别。景别是塑造画面空间和内容的重要手段。

1. 景别的类型

按照被摄主体在画面中呈现的大小，景别可分为大远景/远景、全景、中景、近景、特写/大特写等种类，景别从大到小可以简称为"远全中近特"。

（1）大远景/远景：大远景和远景都是"交代镜头"，主要是展示环境、空间，交代事件发生的背景、地点、空间关系等信息。大远景通常用广角镜头和静止画面展示故事发生的背景和环境；远景介于大远景和全景之间，除了强调开阔的场面和自然景观外，有时也表现主体与环境之间的空间关系。如图3-19为远景镜头示例。

基本特点：
第一，远景通常位于影片的开头或者结尾，具有交代环境、展示空间位置的叙事功能。
第二，由于几乎看不到远景中的人的面部细节和动作，因而，这样的镜头还有让观众冷静、客观地看待事物发生的作用。

图3-19 远景镜头示例（截自电影《海蒂和爷爷》）

（2）全景：全景又被称为全身镜头，通常把人物身体的全貌纳入镜头画面。全景既可以让观众清晰地看到被摄主体的行为动作、面部表情与穿着等完整形象，又能较好地强调人与人之间、人与环境之间的关系。如图3-20为全景镜头示例。

基本特点：
第一，全景是叙事信息比较丰富的景别镜头，全景介于远景与中景之间，几乎包含了人物和环境大部分的全貌。
第二，全景是一种较冷静的景别，常带有一种旁观者清的客观和理性。同时它是最安全的取景方式，既可以展示人物的大动作如走路等，同时又兼顾主体与环境、主体与其他人物之间的关系。
第三，全景是最符合人的眼睛的日常观看习惯的景别，较之于其他景别，全景并不会带来过度的视觉紧张。

图3-20 全景镜头示例（截自电影《海蒂和爷爷》）

（3）中景：中景又被称为腰部镜头，是表现被摄主体人物腰部以上或者景物绝大部分的画面，中景表现的重点就是人的动作和表情。由于镜头距离人物更近，环境因素在中景中就处于次要地位了，往往以后景的方式出现。中景的人物动作、表情清晰可见，但相较于近景和特写，情绪表现还是会弱一些。如图3-21为中景镜头示例。

（4）近景：近景又被称为胸部镜头，也被称为"两颗纽扣镜头"，一般以呈现主体人物胸部以上或者衬衫脖子下第二颗纽扣以上的位置，人物面积通常占画面一半以上，近景

又被称作"人物景别",因为被摄主体在画面中显得更加明显,仿佛观众和人物面对面交流一般,大大缩短了观众与人物的心理距离。如图3-22为近景镜头示例。

基本特点:
第一,中景是叙事性最强的功能性景别,重在表达人物动作和故事情节,中景会重点展示人物上半部分的表情动作、情绪流动、交流对话等。
第二,中景作为叙事性景别,在影视作品中所占的比重较大,在电视与故事片中,中景仍结合全景和特写被广泛运用;在对话场景中,多用于表现人物之间的交流。
第三,中景介于远景和近景之间,在剪辑中常常还能起到作为过渡镜头的作用,使视觉转换更自然,有效吸引观众的注意力。

图3-21 中景镜头示例(截自电影《海蒂和爷爷》)

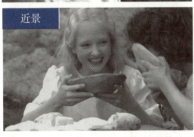

基本特点:
第一,从近景和特写开始,环境描述减少,镜头主要开始关注人物面部表情的细节部分了。如情绪、发型、发色、妆容、视线等面部表情与细微动作都非常清楚。
第二,近景可以拉近人物与观众的心理距离。由于人物表情更多地展现,画面呈现出一种"类人际交流"的效果,观众会产生一种面对面的感觉,增强了角色性格和内心情绪的感知。

图3-22 近景镜头示例(截自电影《海蒂和爷爷》)

(5)特写/大特写:特写是电影中的景别类型,它将镜头紧密地聚焦在一个人物、物体或细节上,以突出其重要性和细微之处。特写画面一般以呈现被摄人物肩部以上部分为主。大特写画面是景别的极致,具有放大细节的作用,就像一个"重音符号"般能给人带来震撼的感觉,它以表现人物或景物的局部与细部为主,也可以说是细节镜头、亲密镜头。按照呈现在摄影机中的人物大小,通常特写镜头可分为:特写、大特写、极致特写、微距。如图3-23为特写/大特写镜头示例。

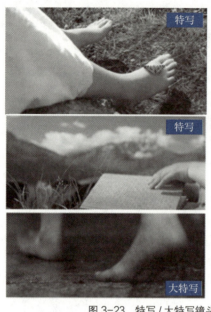

图 3-23　特写/大特写镜头示例（截自电影《海蒂和爷爷》）

基本特点：

第一，反复出现的大特写，能起到加重与强调的作用。特写镜头在表达情感、心理、思想的同时，能突出物体最具价值的细部质感及特征。特写镜头一般不关注环境、时间、地点等信息。所以在剪辑中，特写镜头往往需要和其他的景别进行搭配，来完成场景的叙事。

第二，特写镜头有着极强的指向性和抒情性，能把人物内心深处的思想感情揭示出来，传递更多的感情信息。特写镜头如果在剪辑中作为插入镜头，往往能起到强调、回忆、使人顿悟的作用。

第三，在经费不足的情况下，影像创作者也可以使用特写镜头，因为特写镜头重在表现人物面部，背景淡化，压缩了灯光和置景的经费，降低了拍摄成本。

2. 景别的主客观性

（1）全景系列景别：全景系列景别是电影和电视制作中用于展示环境和空间、展现更多丰富场景和背景信息的景别。全景系列景别通常包括远景、全景或超远景、大远景，其主要功能包括：

①展示空间：全景系列景别通过展现较大的空间区域让观众了解故事发生的具体地点。这有助于观众将场景与故事联系起来，理解故事情境和角色的行为背景。

②展示环境：环境对于塑造故事的氛围及背景具有重要作用。通过展示角色所处的自然环境或者建筑环境，观众可以对故事的时代背景、地理位置和社会文化有清晰的认识，甚至可以通过环境来暗示故事的情感基调和主题。

③增强画面气势：宏伟的风景或大规模的场景布局可以给观众带来强烈的视觉冲击，提升影片的视觉效果和气势。例如，在史诗类电影中展示大规模的战争场景，或在自然纪录片中展现壮丽的自然景观，都可以通过全景系列景别来实现。

④表现人物形体：虽然全景系列景别中的角色可能不是画面的主要焦点，但这些景别能够表现人物的形体动作和与环境的互动关系。在远景中，角色的行为和动作可以展现其性格特点和当前的情绪状态，同时也能够显示角色在其所处环境中的位置。

（2）近景系列景别：近景系列景别主要聚焦于角色的动作、表情和情绪细节。这一系列景别包括中景、近景、特写、大特写等不同类型的景别，其主要功能包括：

①刻画动作：近景系列景别可以特别强调某一动作或手势，为观众提供对角色行为的清晰理解，这在展示细微复杂的动作时特别有效。

②展示人物细节：通过近距离拍摄，近景和特写能够揭示角色面部和身体的细节，这有助于观众捕捉角色的个性特征和情绪变化。

③展示画面细节：特写不限于人物，它也可以用来展示与剧情相关的物品或细节，这

些细节可能是故事发展的关键或者是具有特别的象征意义。

④表现人物神态：通过近景，尤其是特写，摄影机可以捕捉到角色眼神和面部表情的微妙变化，从而有效地传达出角色的情绪状态和非言语信息。

⑤抒情写意：近景系列景别也可以创造出一种抒情或艺术化的效果，以强化电影的情感深度和视觉美学。例如，对花朵的特写或者对眼泪的特写可以唤起观众在美感和情绪上的共鸣。

总之，全景系列景别有客观叙事的功能和表现力，近景系列景别有主观叙事的功能和表现力，两种景别的功能和特点对比如表 3-1 所示。

表 3-1　两种景别的功能与特点对比

景别	全景系列景别 （远景、全景或超远景、大远景）	近景系列景别 （中景、近景、特写、大特写）
主要功能	①展示空间； ②展示环境； ③增强画面气势； ④表现人物形体。	①刻画动作； ②展示人物细节； ③展示画面细节； ④表现人物神态； ⑤抒情写意。
特点	全景系列景别增强了叙事的客观性，使观众能够全面理解和感受所拍摄故事的主题。	近景系列景别增强了叙事的主观性，使观众能够更深入地理解被拍摄对象的情感状态和心理变化。

3. 景别叙事的五种句型

画面中的每一个经过构思的景别都是一个独立的视觉元素，将这些视觉元素根据观众的视觉认知和日常生活经验进行组合，就形成了景别叙事的最基本的五种句型：前进句型、后退句型、循环句型、积累句型和跳跃句型。

（1）前进句型：前进句型也称为接近式镜头，是从远景景别逐步过渡到特写景别的一种镜头连接方式，即按照"远景—全景—中景—近景—特写"的镜头顺序，画框由较大表现空间向较小表现空间收缩。这种句型符合观众先了解整体再注意细节的视觉认知过程。前进句型可以用在影片的开头，在叙事上先用全景交代故事发生的环境背景，再用中景交代事件的主体和环境的关系，然后用近景或特写把画面和观众的注意力引向具体的细节部分，适用于从事物的整体引向细节的介绍。如图 3-24 所示为前进句型示例。

（2）后退句型：后退句型也称为远离式镜头，与前进句型刚好相反，它是从特写景别逐步过渡到远景景别的一种镜头连接方式，即按照"特写—近景—中景—全景—远景"的镜头顺序，画框由较小表现空间向较大表现空间扩张。如果后退句型放在电影结尾处，由特写开始，在展示细节后再慢慢拉开，人物逐渐在环境中慢慢变小，可表现出逐渐平静、深远或结束的氛围。如图 3-25 所示为后退句型示例。

（3）循环句型：循环句型是把前进句型和后退句型结合起来交替使用，形成一定循环的句型。循环句型包括"前进句型＋后退句型"（见图 3-26）和"后退句型＋前进句型"（见图 3-27）。"前进句型＋后退句型"是由"全景—中景—近景—特写"到"特写—近景—中

景—远景",比较像上下楼梯的感觉,由远景到近景进入戏剧情境中,又由近景向远景拉开,创造一种离开或者终止的感觉,从叙事角度可以给人以首尾呼应、节奏分明的感觉。循环句型在影视故事片中较为常用,如惊悚电影常采用"后退句型+前进句型",让观众

案例分析:《泰坦尼克号》的开头用前进句型

案例应用: 影片《泰坦尼克号》的开头,一组泛黄怀旧的前进句型镜头就好像带着观众一步步走进84年前泰坦尼克号启航的真实场景中。首先一个远景展现出庞大的泰坦尼克号与船下人群的对比,紧接着全景拍出船上三层的乘客,然后景别再次缩小,中景清晰地展现出乘客们挥手告别的情境,最后近景呈现某些乘客更为清楚的神态动作。

前进句型

镜号	景别	内容
1	远景	泰坦尼克号与船下人群
2	全景	船上三层的乘客,前景为船下人群近景
3	中景	乘客们挥手告别
4	近景	某些乘客挥手

图 3-24 前进句型示例(电影《泰坦尼克号》)

案例分析:《阿甘正传》的结尾用后退句型

案例应用: 影片《阿甘正传》的结尾,导演用一片羽毛随风飞舞的长镜头作为景别的后退句型结尾,强调了其意象贯穿阿甘的整个人生。在影片结尾,从对阿甘脚边羽毛的特写镜头开始,到羽毛凭风飞起,画面中阿甘越来越小,景别渐缩小,羽毛代表了人生的不确定性和不可预测性,也寄托了阿甘的希望、信仰和人生的意义。

后退句型

镜号	景别	内容
1	特写→近景→中→全景→远景	羽毛随风飘舞

图 3-25 后退句型示例(电影《阿甘正传》)

案例分析:《一代宗师》的"前进句型+后退句型"

案例应用: 影片《一代宗师》中,宫宝森去世,为了展现其送葬队伍的隆重,就运用了这种循环句型,从最开始大远景凸显茫茫雪地中一行极长的队伍,接着是队伍中打锣唱词的老者、宫宝森的牌位及宫二悲伤至极的神情;然后拉大景别——展示宫宝森的棺椁、抬棺的数十人、挥舞的白旗;最后以远景结尾,寥寥几个镜头将宫宝森地位之高、死后受人敬仰的情境体现得淋漓尽致。

循环句型 1

镜号	景别	内容
1	大远景	茫茫雪地中极长的行葬队伍
2	近景	打锣唱词的老者
3	特写	宫宝森的牌位
4	近景	宫二的神情
5	中景	宫宝森的棺椁及抬棺人
6	全景	挥舞的白旗
7	远景	送葬队伍

图 3-26 "前进句型+后退句型"示例(电影《一代宗师》)

案例分析：《看不见的客人》的"后退句型+前进句型"

案例应用：影片《看不见的客人》中，最后男主角发现一直与他沟通的古德曼夫人是车祸死亡的男孩母亲假扮的，就是为了套出真相，在这一段揭露假古德曼夫人真实面貌的情节中，导演安排男主角与男孩父母隔空对望，先出现男主角的近景，接远景的男主角正面，随即运用拉镜头使景别逐渐变大，直至大远景，然后镜头转向男孩母亲，运用推镜头，景别由大远景到远景，接一个假古德曼夫人的中景镜头，再进一步缩小景别，特写男孩母亲卸下隐形眼镜的画面，暗示假古德曼夫人易容的可能性。

镜号	景别	内容
1	近景	男主正面
2	远景→大远景	男主正面
3	大远景→远景	男孩母亲正面
4	中景	男孩母亲卸下隐形眼镜
5	特写	男孩母亲卸下隐形眼镜

循环句型2

图 3-27 "后退句型 + 前进句型"示例（电影《看不见的客人》）

在刚想喘口气的时候，再次情绪紧张，一波未平一波又起。循环句型在引导观众情绪上起到了很大的作用。

（4）积累句型：积累句型是由多个相似景别加上另一种多个相似景别构成，如"远景—远景—远景—特写—特写—特写"等以同样景别的画面连续出现、重复累加。积累句型有些类似于文学作品中的排比句，相似内容积累剪辑，形式上又重复出现，起到连贯情绪和强化主题的作用。如图 3-28 为积累句型示例。

案例分析：《寄生虫》的积累句型

案例应用：影片《寄生虫》中，导演用一组大远景拍摄一家人从富人家逃跑的过程。天空下着瓢泼大雨，三人狼狈地在大雨中逃离，导演用几组下楼梯的画面，隐喻着这一家人终归会走下坡路，回到底层生活。

镜号	景别	内容
1	远景→远景→远景	下楼梯

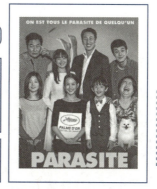

积累句型

图 3-28 积累句型示例（电影《寄生虫》）

（5）跳跃句型：跳跃句型也称作两极镜头句型，是指将景别跨度最大的镜头组接在一起的句型，即"全景+特写"或者"特写+远景"的组合方式。这样的跨度如同钢琴键上的最高音符与最低音符的组合，可以达到视觉上的极度跳跃，在情感上达到震撼人心的效果。两极镜头用得好，能给人操控一切、瞬间移动或突然击中的感觉。如图 3-29 为跳跃句型示例。

案例分析：《杀人回忆》的跳跃句型

案例应用：影片《杀人回忆》的结尾，女孩告知主角多年悬而未破的连环杀人案凶手可能刚与自己擦肩而过，二人对话是极为紧绷的特写，忽而跳至远景，麦浪滚滚的田园小路上，一站一坐，这个景别停留了八秒之长不单为了展现所处环境，与开头相呼应，更是将主角凝滞的思绪外显化，突兀的跳景也让屏幕外观众的心情随之一跳。

跳跃句型

镜号	景别	内容
1	特写	女孩说出信息
2	远景	二人一站一坐
3	特写	主角震惊并询问

图3-29　跳跃句型示例（电影《杀人回忆》）

需要指出的是，每一个画面都包含把观众注意力转移到下一个镜头的推动力。这五种最基本的景别叙事句型的核心是为叙事服务。当然，影像的组合规律是在不断发展变化的，新的思维方式和视觉认知经验会促进影像叙事表现手段的创新，优秀的影像创作者既要尊重观众的视觉认知模式，也要在实践中不断创新影像组合的句型，只有这样才能不断引领观众的视觉感受，提升影像的叙事和抒情功能。

景别练习　大家一起来巩固下吧

1. ＿＿＿＿＿句型：＿＿＿＿＿——中景——＿＿＿＿＿——特写。
 作用：空间上由远及近，叙事上由全局到细节，情绪上由低沉到高昂。

2. ＿＿＿＿＿句型：特写——＿＿＿＿＿——中景——＿＿＿＿＿——＿＿＿＿＿。
 作用：空间上由近及远，叙事上由细节到全局，逐渐远离被摄物体，与前进句型刚好相反。

3. ＿＿＿＿＿句型：a.＿＿＿＿＿句型＋＿＿＿＿＿句型。
 远景（全景）——中景——近景——特写——近景——中景——远景（全景）。
 b.＿＿＿＿＿句型＋＿＿＿＿＿句型。
 特写——近景——中景——远景（全景）——中景——近景——特写。
 作用：刺激视觉，悬念性强。

4. ＿＿＿＿＿句型：a.＿＿＿＿＿，b.特写——特写——特写。
 作用：突出，强调，压缩时间。

5. ＿＿＿＿＿句型：a.＿＿＿＿＿接特写；b.特写接＿＿＿＿＿。
 作用：情绪渲染，视觉冲击。

（二）角度

角度是指摄影机的拍摄角度，角度决定了摄影机的位置。它包括水平（方向）、垂直（高度）和倾斜三个方向的角度变化，角度的不同会产生不同的画面内容和视觉效果（见图3-30）。

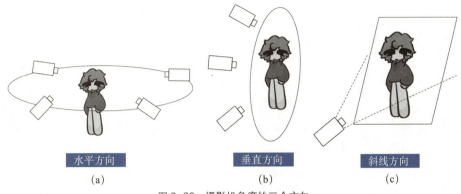

图 3-30　摄影机角度的三个方向

1. 角度的分类

（1）水平方向的角度包括正面、背面、侧面（正、前、后）三个角度。

①正面角度。正面角度，也称正面镜头或正面拍摄，是指镜头位于被摄主体的正面，摄影机的拍摄位置与被摄主体成垂直角度，主要用于表现人物主体的正面形象，如图3-31为正面角度的人物对话示例。正面角度能较准确、客观、全面地展现人或物的整体面貌，有代入感，如图 3-32 为正面角度示例。

图 3-31　正面角度的人物对话示例（截自《窃听风暴》）

图 3-32　正面角度示例
（截自《当幸福来敲门》）

②背面角度。背面角度，也称背面镜头或背面拍摄，是指镜头位于被摄主体正背面时拍摄所得画面。因为看不到人物的表情，这种角度的镜头显得含蓄，充满期待。如果用于悬疑片与惊悚片，则可以营造出紧张、惊险的氛围，从而激发观众的好奇心，如图 3-33 为背面角度示例。

图 3-33　背面角度示例（截自《闻香识女人》）

③侧面角度。侧面角度，也称侧面镜头或侧面拍摄，是指镜头围绕人物而拍摄所得的画面，侧面角度是影片中使用最多的角度。侧面角度可进一步细分为正侧面角度、前侧面角度及后侧面角度。

因为侧面角度蕴含着潜在的动势，因此侧面角度又被称为运动角度或动作角度，是在运动场面中用得最多的角度。

正侧面是指镜头位于被摄对象的侧面，摄影机与被摄对象的正面形成90°左右的夹角，可以表现拍摄对象的侧面轮廓和形象（见图3-34）。

图3-34　正侧面角度示例（截自《罗拉快跑》）

前侧面是指镜头位于被摄对象的正面与正侧面之间（见图3-35）。前侧面角度拍摄人物时，不仅可以加强被摄对象的面部立体感，还可以增强构图的透视感和纵深感，使画面更生动、活泼。前侧面角度是拍摄人物交流时的首选角度（见图3-36）。

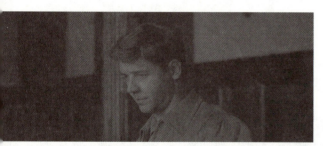

图3-35　前侧面角度示例（截自《美丽心灵》）

后侧面是指镜头位于被摄对象的背面与侧面之间。可以展现人物视线的前方，剧中人物视线与观众的视点合一，可以增强观众的心理认同，表现出被摄主体沮丧、孤单、惬意等心态。虽然是从后面看到人物后半部分的脸，同样也能增强画面的方向性及透视感（见图3-37）。

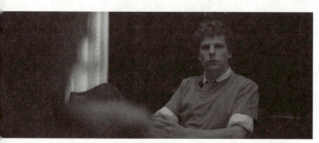

图3-36　前侧面角度对话示例（截自《社交网络》）

（2）垂直方向的角度包括平拍、仰拍、俯拍三个角度。

①平拍角度。平拍是指镜头与被摄对象处于同一水平高度，并以平视的角度进行拍摄的一种手法。电影中大量镜头会用到平拍，平拍是一种叙事性较强的拍摄角度，缺乏戏剧性，不带情感，但给人以真实、客观、平等的感觉。现实主义的导演会较多地选择这种角度的镜头。

摄影机与被摄对象处于同一水平高度，根据高度的不同，平拍角度的镜头也分为肩

图3-37　后侧面角度示例（截自《爱乐之城》）

部水平镜头（见图3-38）、髋部水平镜头（见图3-39）、膝盖水平镜头（见图3-40）、贴地水平镜头（见图3-41）。

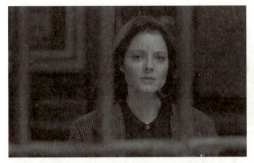

图3-38　肩部水平镜头（截自《沉默的羔羊》）

图3-39　髋部水平镜头（截自《黄金三镖客》）

图3-40　膝盖水平镜头（截自《阿甘正传》）

图3-41　贴地水平镜头（截自《闪灵》）

②仰拍角度。仰拍是一种低角度镜头，仰拍是摄影机低于被摄对象的位置，以仰视的角度进行拍摄的一种手法。仰拍会增加拍摄物体的高度，让人物看起来非常高大。如果是英雄人物，仰拍则能体现出英雄出场的正义、力量，给人以安全感（见图3-42）；如果是危险人物，仰拍则能体现出恐怖、压制的感觉（见图3-44）；如果是拍摄景物，如一棵树或一座建筑物，仰拍则能将树的高耸入云和天空的辽阔都展现出来，有明显的空间透视感和向天空延伸的感觉（见图3-43）。

图3-42　仰拍角度镜头
（截自《复仇者联盟》）

图3-43　仰拍角度镜头
（截自《盗梦空间》）

图3-44　仰拍角度镜头
（截自《小丑》）

③俯拍角度。俯拍是一种高角度镜头，通常是摄影机架在升降摄影架上，高于被摄对象，以俯视的角度进行拍摄的一种手法。与仰拍镜头相反，俯拍镜头是从高处俯视被摄对象，如果拍摄受害者、弱者或者失败者等，这种角度的镜头能展示出人物的陷入困境、无助、受压制等状态（见图3-45），也能表达出蔑视、怜悯、高高在上等情感态度。如果俯

拍的人物在广阔的景物中,则能表现出人物的无助、孤独,镜头视角带有窥视和审视的意味(见图3-46)。

图3-45　俯拍镜头(截自《肖申克的救赎》)

图3-46　俯拍镜头(截自《星际穿越》)

鸟瞰镜头是一种极端的俯拍镜头,在没有出现无人机之前,这种角度可能是所有角度中最让人着迷的角度,人可以想象自己像鸟一样在天空翱翔,俯瞰一切。如果这种镜头对准人物,镜头下的人物往往像蝼蚁般卑微、弱小、无助(见图3-47);如果这种镜头对准人类脚步无法触达的景物,则能给人带来视野开阔、气势恢宏的视觉效果(见图3-48)。

图3-47　鸟瞰镜头(截自《肖申克的救赎》)

图3-48　鸟瞰镜头(截自《了不起的盖茨比》)

(3)倾斜角度:倾斜角度也叫斜角镜头,它偏离了画面的水平轴线,画面看上去是倾斜的。这类镜头不属于常规角度的镜头,往往会引起狂躁、不安、视觉不适等感受,偏艺术表达的导演喜欢使用这种扭曲现实带有内心表达的镜头,描写梦境、病态、神情恍惚等状态(见图3-49)。比如拍摄一个醉酒的人,可以用主观视点模拟人物,给人一种醉酒人晕晕沉沉像是快摔倒的感觉;也可以拍摄打斗的场面,展现镜头下的暴力、失衡、焦躁等感觉(见图3-50)。

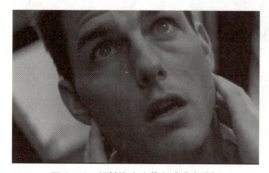
图3-49　倾斜镜头(截自《碟中谍》)

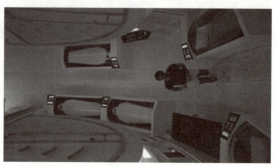
图3-50　90°倾斜镜头(截自《2001太空漫游》)

2. 角度的作用

角度是摄影机在水平和垂直方向的位置和高度，角度的变化能有效地避免单一、单调的手法拍摄人物或景物，多角度拍摄可以起到更好地刻画人物，展现场面，增强故事叙事与进行情绪感染的作用。角度的作用主要如下。

（1）角度能进行二次构图：角度能在水平面与垂直面对画面进行二次构图。越水平越正面的角度，越能客观地记录和叙述，如正面角度和平拍角度。平拍角度是与物体或人物处于同一水平线上的角度，可以呈现出客观、中立的视角。这种角度常用于传达客观事实、表达平衡感。现实主义题材的导演，如我国台湾导演侯孝贤就喜欢用"冷静的目光俯瞰人生"，常用固定平拍镜头反映生活的场景。

（2）角度能进行隐喻：俯视角度是从上方向下拍摄的角度，可以创造出一种俯瞰或支配的气氛，这种角度可以隐喻物体的规模、权威感或者展示整体场景。仰视角度是从下方向上拍摄的角度，可以使物体或人物看起来高大、庄重或者具有威严感，这种角度可以隐喻力量、英雄主义或者敬畏感等。

（3）角度能体现视点：视点是指从谁的角度去展示故事，有主观视点、客观视点和导演视点。导演会利用特殊的角度引导观众的注意力，增强观众的代入感，如背后角度往往具有很强的主观视角，使观众产生代入感。

一部优秀的电影，镜头角度使用恰当，会增强画面的故事感，同时也能传达出影视创作者对叙事主题的态度、观点和情绪。

三、轴线（★★）

在电影制作中，轴线是指摄影机和被摄对象之间的虚拟线，它用于确保场景在不同镜头之间保持一致，使观众能够理解场景中人物和物体之间的空间关系。

（一）轴线的分类

轴线主要包括主轴线、平行轴线、运动轴线和交叉轴线几种（见图3-51）。

1. 主轴线

主轴线是指摄影机和主要人物或主要动作之间的虚拟线。它用于确保主要角色在画面中的一致性和空间关系，保持主轴线是为了确保观众能够清晰地理解人物和物体在场景中的位置关系。

2. 平行轴线

平行轴线是指与主轴线平行的任何其他虚拟线。这些轴线可以为场景中的次要角色、背景元素或其他动作建立空间关系。

3. 运动轴线

运动轴线是指随着摄影机或被摄对象的运动而移动的轴线。当摄影机或被摄对象沿平行轴线移动时，仍然保持着相对的空间关系，有助于保持观众的视觉连贯性。

4. 交叉轴线

交叉轴线是指摄影机穿越主轴线的情况。这种情况通常用于营造戏剧性的效果，如在

对话交锋或发生冲突的场景中。

(a) 主轴线（主体与小鸟的视线）

(b) 平行轴线（双人对话）

(c) 运动轴线（两人前后行走）

(d) 交叉轴线（三人对话）

图 3-51　轴线的四种分类

（二）180°轴线原则

180°轴线原则也称为 180°规则，是影视制作和摄影中的一个重要概念，主要用于指导如何在场景中安排摄影机位置，以确保观众在观看时能够清晰地理解角色之间的空间关系和动作方向。

在拍摄过程中，摄影机必须始终保持在这条轴线的一侧，保持摄影机在 180°的半圆范围内，也就是说，摄影机不能越过这条轴线，即应该同轴拍摄（见图 3-52）。

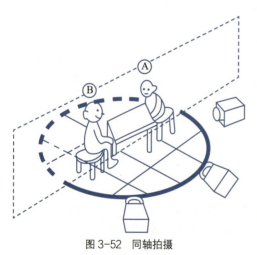

图 3-52　同轴拍摄

（三）越轴

越轴是影视制作中的一个概念，通常与 180°轴线原则相对。在拍摄和剪辑过程中，当摄影机越过角色之间的虚拟轴线时，会造成画面中角色的位置发生颠倒，引起观众对空间关系的混淆（见图 3-53）。

1. 越轴的影响

（1）混淆空间关系：当摄影机越过轴线时，原本在左侧的角色可能会出现在右侧，反之亦然。这会让观众感到困惑，因为他们在视觉上失去了角色之间的相对位置感。

（2）破坏叙事连贯性：观众习惯于从一个固定的视角理解角色之间的互动，当这一视角被破坏时，可能会打乱情节的流畅性和连贯性，使观众难以跟上故事的发展。

2. 合理越轴

在某些情况下，导演可能故意选择越轴的拍摄方式，以营造混乱或紧张感。例如，在悬疑片或惊悚片中，越轴可以用来增强不安的氛围，突出角色的心理状态或情感挣扎。合理越轴意味着导演有意识地决定打破这一规则，合理越轴的应用与技巧如下。

图 3-53 越轴

（1）转场越轴：转场越轴是指在不同场景或镜头之间进行切换的方式。比如在越轴的镜头前后使用淡入淡出的转场，可以在视觉上为观众提供一个"重置"的机会，帮助他们适应新的视角；再如可以使用转场越轴清晰地标识出视角的变化，增强视觉上的连贯性。

（2）特写镜头越轴：在越轴前后使用特写镜头捕捉角色的微表情或反应，观众可以通过角色的情感状态理解视角的变化。或者在越轴前，插入一个聚焦于某个物体（如手中握着的道具）的画面，然后再越轴，这样可以为观众提供线索，让他们明白环境的变化。

（3）动作引导越轴：通过角色的动作和行为引导观众的视线，帮助他们理解越轴带来的变化。比如当摄影机越过轴线时，可以让角色转身、移动或看向新的方向，观众可以通过角色的动作感受到空间的变化。

（4）环境元素越轴：利用场景中的环境元素增加视觉提示，使观众更好地理解角色之间的空间关系。比如在越轴的同时，可以通过转变背景（如窗外的风景变化）来帮助观众识别新的摄影机角度。

（5）声音元素越轴：通过声音的使用来增强视觉信息的传达。比如在视觉上越轴时，使用角色发出的声音或对话作为线索，引导观众的注意力，使他们感知到空间的变化。或者在越轴的瞬间改变背景音乐或音效，以营造新的氛围，帮助观众适应新的视角。

总之，通过以上这些转轴技巧，导演和剪辑师可以有效地引导观众理解越轴带来的变化，同时保持叙事的连贯性和情感的联结。合理运用这些越轴的手法，不仅可以增强影片的表现力，还能提升观众的沉浸感和理解度。

四、三角机位（★★★）

（一）镜头的三角形布局原理

在拍摄对话场景时，通常遵循三角形布局原理对摄影机进行布局，即通过三个镜头捕捉内容，这是黄金时代好莱坞电影中叙事语言的核心，也是影视作品中最常见的表现人物对话的手法。所谓三角形布局原理，是指沿着人物关系轴线，在轴线一侧安排三个机位，这三个机位构成了一个底边与人物关系轴线平行的三角形。三角形布局原理的场景机位如图 3-54 所示，其中：1 镜即交代镜头，用来交代演员所在的空间；2 镜和 3 镜互为外反拍镜头（过肩镜头），可使画面具有一定的空间透视感；4 镜和 5 镜互为内反拍镜头（单人

镜头），可暗示演员 A 与演员 B 的交流和对应；6 镜和 7 镜即骑轴镜头（镜头处在轴线上），可表示演员 A 与演员 B 都在彼此的视线之中，是交流感较强的一种镜头；8 镜和 9 镜即平行镜头，表现为演员侧向观众，通常用来表现冷漠、对峙的画面气氛。

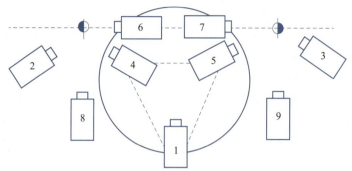

图 3-54　三角形布局原理的场景机位图

（二）双人对话的三角机位布局

1. 外反拍机位（过肩镜头）

外反拍机位通常包括一个主要角色的肩膀或头部在镜头的一侧，另一个角色则在画面的另一侧。这种构图使观众感到自己与场景有着更亲密的联系，该镜头可以同时展示对话双方的表情与反应，同时记录他们之间的互动，如图 3-55 为外反拍机位示例。

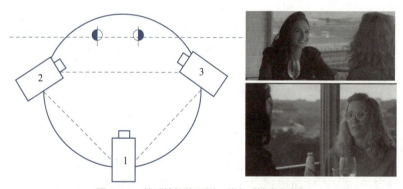

图 3-55　外反拍机位示例（截自《神奇女侠》）

2. 内反拍机位（单人镜头）

内反拍机位是指听话人观看说话人的主观视点镜头，构图上呈现的是单人影像（内侧镜头），内容上更注重表现画面中人物的情感。内反拍镜头一般是单人镜头，即不会拍到另一个角色，因此能更好地捕捉到角色的单人近景画面及角色的面部表情，突出角色的心理活动，如图 3-56 为内反拍机位示例。

3. 骑轴镜头

骑轴镜头即镜头处在轴线上，可表现演员都在彼此的视线之中，是交流感较强的一种镜头。因为两位演员都在画面的正中间，因此有一种对视的感觉，会让观众意识到两个正在交锋的人之间的一种疏离和对峙关系，如图 3-57 为骑轴镜头示例。

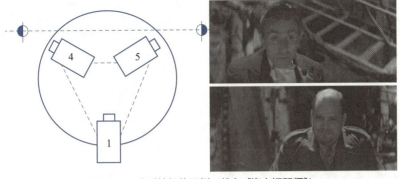

图 3-56 内反拍机位示例（截自《海上钢琴师》）

图 3-57 骑轴镜头示例（截自《穿普拉达的女王》）

4. 平行镜头

平行镜头表现为演员侧向观众，因此每个机位只能拍摄一位演员，演员之间的关系也显得遥远，这个时候需要摄影机 1 拍摄两个演员之间的位置关系，让观众了解到两个演员之间的真实距离，如图 3-58 为平行镜头示例。

图 3-58 平行镜头示例（截自《无间道风云》）

影像叙事与视听语言

能力进阶

如何营造人物对话的情绪

拍摄人物对话，三镜头法是最基本的拍摄方法。在能力进阶环节，学生不仅要学会拍摄最基本的人物对话，还要学会利用景别、角度、构图等因素的变化加强营造人物对话情绪。

一、景别与人物对话（★★★）

人物对话中，情绪的表达非常重要。镜头包含强烈的暗示、隐喻、景别时长等信息，这些都可以在叙事的同时用于表达感情、创设情绪，影响观众的心理参与度。景别如何创设情绪呢？

1. 景别的底层逻辑是情绪的逻辑

情绪的稳定性与景别的一致性：当情绪保持稳定时，使用一致的景别可以强化观众对该情绪的感知。例如，在紧张的场景中，使用特写镜头可以让观众更深地感受到角色的焦虑感与紧迫感。这种紧凑一致的景别能帮助观众更接近角色的内心感受，增强情节的冲突感。

情绪变化与景别调整：在情绪发生变化时，及时调整景别能够有效地反映出这种变化。当角色经历情感的高峰或低谷时，改变景别可以为观众提供更多的视觉信息。例如，在角色经历情感释放的瞬间，使用远景镜头可以传达宽广的空间感，象征着情感的宣泄和释放，这种广阔的视觉效果能够帮助观众感受到角色的解脱与变化。在表现情感冲突时，可以交替使用中景与特写镜头，展示角色之间的紧张关系和复杂的情感交织在一起。

在一段影像中，应该灵活地使用不同的景别以反映情绪的波动。在编排场景时，影像创作者可以通过分析来预测观众的心理及情绪反应，并选择合适的景别来引发这种反应。影像创作者应理解这一逻辑，并在影像创作中灵活运用，有助于提升影片的叙事深度和观众产生情感共鸣的程度，如图3-59为景别底层逻辑应用示例。

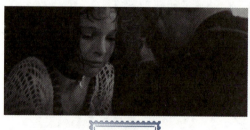

景别底层逻辑

案例应用（景别底层逻辑）：
电影《这个杀手不太冷》中，情绪的变化与景别的变化密切相关。在电影的最后时刻，主角利昂（让·雷诺饰）面对和小女孩最后的分别，在这一场景中，情绪的紧张感和紧迫感达到了顶峰。为了增强这种紧张情绪，导演吕克·贝松选择了一个较小的景别（特写），即一个狭窄、局限的空间。这种局限的景别增加了人物最后诀别的紧张情绪，使观众感受到紧张和紧迫的氛围。

图3-59 景别底层逻辑应用示例（截自《这个杀手不太冷》）

2. 景别时长影响影片节奏和情绪

景别时长是指镜头持续的时间长度，它与景别的类型（特写、中景、远景等）相结合，能够影响观众的情感体验和对故事的理解。

较长的景别能够表现缓慢的节奏，让观众有更多时间来消化角色之间的交流和情感变化。在决定景别时长时，影像创作者应考虑剧情发展和情感表达的需要。例如，当角色经历内心挣扎时，可以使用较长的景别让观众感受到这种情感的深度。

较短的景别可以表现紧凑的节奏和制造紧张感。这种时长的景别可以应用于紧张、快节奏的情节中，也可以应用在紧张的对话中以增强交流的冲突感。

影像创作者可以通过快速切换不同的景别来传递紧迫感和紧张感，帮助观众更好地感受剧情，如图 3-60 为景别时长的应用示例。

景别时长

案例应用（景别时长）：
在电影《惊魂记》中，电影中的景别时长不断变化，从快速切换的几秒钟镜头到较长的镜头，是阿尔弗雷德·希区柯克用来操控观众情绪、加强叙事紧张感和节奏感的手段之一。快节奏和快速切换的剪辑在紧张和关键的场景中尤为显著，例如，在电影中著名的浴室杀人镜头中，希区柯克使用了大量的短镜头，快速切换，这不仅隐藏了暴力的细节，同时通过视觉碎片化增强了场景的惊悚效果，使观众产生惊恐和不安全感。
通常快节奏的剪辑，如商业快剪、混剪都是 1 s 左右居多；常规性叙事的节奏，如电影、电视剧、纪录片等，以 3～7 s 一个镜头为主；快节奏的叙事，如广告、短视频等，以一个镜头 2～3 s 为主。

图 3-60　景别时长应用示例（截自《惊魂记》）

3. 善用景别差营造出情感波动

运用景别差是指通过巧妙地对景别大小进行有规律的排列，以创造动感的画面和引起观众心理反应的技巧。较大的景别可以传达广阔和壮观的感觉，而较小的景别可以带来亲密和紧密的感觉。在连续的镜头中，通过交替使用大景别和小景别，可以增加画面的动感。例如，在一场追逐场景中，可以从远景快速切换到特写，增强观众的紧迫感和紧张情绪。这样不仅增加了视觉效果的多样性，也增强了叙事的力度。

运用景别差是一种强大的视觉叙事技巧，通过大小差异和细微变化的结合，能够有效引发观众的情感和期待。影像创作者在创作中若能灵活运用这一技巧，不仅可以增强影片的戏剧性与张力，还能使观众更深入地投入故事中，因此，掌握这一技巧对于提升影视作品的表现力和叙事深度是至关重要的，如图 3-61 为景别差的应用示例。

4. 景别可制造力量感

在实现力量的蓄积到释放的过程中，影像创作者可以巧妙地运用镜头的切换以增强叙事的紧张感，使景别起到产生力量感的作用。如力量蓄积时，使用小景别；力量释放时，使用大景别。

案例应用（景别差）：
在《这个杀手不太冷》的第八次对话中，使用了景别差。景别有大小差异，在排序中没有什么特别的规律，但如果交替使用较大和较小的景别，可以形成一种递进或对比的节奏，使观众在不同大小景别之间产生视觉上的变化和切换。
另外，李子柒的短视频呈现出有规律的景别差变化，可以借鉴。

图 3-61　景别差应用分析（截自《这个杀手不太冷》）

在力量蓄积或紧张局势发展的阶段，使用较小的景别（如特写或中景）可以有效传达角色的紧张情绪。这种小景别能够聚焦于角色的面部表情和肢体语言，让观众感受到力量的蓄积和紧张感，从而感受到他们内心的挣扎和压力。

当情节发展到力量释放或高潮时，切换到大景别可以展示角色的全貌及其所处的环境，增强场面的壮观感，令观众感受到情绪的高涨和力量的释放。如图 3-62 为景别制造力量的应用示例。

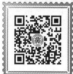

案例应用（景别制造力量）：
电影《神奇女侠》中有一段，导演使用较小的景别来强调她的个体力量和战斗技巧。这些较小的景别捕捉了她的近距离动作和表情，展现了她的力量和技能。观众能够更加紧密地关注神奇女侠的战斗风格和情感变化，增强观众的紧迫感和参与度。
当神奇女侠展现出真正的神力和力量时，导演使用较大的景别来突出她的超凡能力和影响力。这些较大的景别展示了她的英勇场景，将她置于壮丽的背景中，创造出视觉上的震撼效果。

图 3-62　景别制造力量应用示例（截自《神奇女侠》）

二、角度与人物对话（★★）

1. 水平角度的选择

正面角度能够帮助观众与角色建立起更直接的情感联系，使观众更容易理解演员的情绪，增强观众的情感共鸣，而侧面角度则能够更好地展示角色的外在状态。

水平角度的选择对情感的传达和角色的塑造具有重要影响，越正面的镜头越能使观众进入角色的内心，越侧面的镜头越能呈现角色的状态。如图 3-63 是正面角度的人物对话应用示例。

2. 垂直角度的选择

垂直角度的大小对情绪的表达和角色的呈现具有深远的影响。通过合理运用大夹角和小夹角，影像创作者可以创造出特别的视觉效果和情感体验。

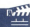

案例应用（正面角度的对话）：
在《触不可及》的电影对话中，正面角度的镜头通常用于展示对话双方的面部表情和情感反应，这有助于增强观众对角色内心状态的理解。在《触不可及》中有许多场景都包含了角色之间的对话，其中很多使用了正面角度的镜头来捕捉他们的互动和反应。

在拍摄正面角度对话时，导演和摄影师通常会安排一系列镜头，包括两人的中景、单人的大特写或中特写，以及反应镜头。这样的镜头安排可以使观众更加投入到角色的对话中，感受到他们之间的情感交流。

通过精心设计的对话镜头和角色表达，《触不可及》成功地展现了两个来自不同世界的人是如何相互学习和成长的。

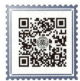

正面角度人物对话

图 3-63 正面角度的人物对话应用示例（截自《触不可及》）

大夹角（仰视角度）是当摄影机低于被摄对象时，夹角较大，形成仰视效果。这种角度通常能表达出崇敬、威严或强大的氛围。如图 3-64 为垂直角度的人物对话应用示例。

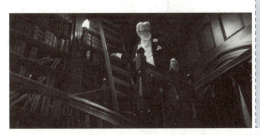

案例应用（垂直角度的人物对话）：
在电影《了不起的盖茨比》中，垂直角度和镜头语言的运用可以来提升故事的视觉冲击力和叙事深度。拍摄时垂直指向主体，从而创建一种从上而下或从下而上的视角。这种拍摄手法可以用来传达权力不等、主导关系或角色的心理状态。垂直角度的使用，无论是在人物对话还是在其他场景中，都是为了强化电影的叙事性和增加情感强度。

垂直角度人物对话

图 3-64 垂直角度的人物对话应用示例（截自《了不起的盖茨比》）

小夹角（平视或低角度），即当摄影机与被拍摄对象之间的夹角较小时，形成平视或低角度效果。平视角度可以让观众感受到角色的平易近人，更易进入角色的内心世界，理解角色的情感和动机。

通过选择不同的夹角，影像创作者可以强化角色的情感。例如，在角色经历内心挣扎时，使用小夹角可以让观众感受到角色的脆弱与无助，增加情感的深度；在悬疑或戏剧性的场景中，使用大夹角可以增强角色的威胁感，从而激发观众的好奇心和期待感。

三、构图与人物对话（★★）

1.构图越对称，越容易进入人物对话内容

将人物对话放置在画面的对称中心位置，以平衡镜头的视觉重量。这种构图方式可以传达人物之间的平衡或相互关系，使观众更易关注他们的对话内容。对称构图通常用于表达平衡的对话场景或人物之间的亲密关系。如图 3-65 为对称构图的人物对话应用示例。

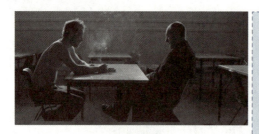

对称构图
人物对话

案例应用（对称构图下的人物对话）：
在电影《饥饿》中，对称构图可以强调人物之间的对等关系，或是在紧张的对话中创造出一种视觉上的张力。
在电影中出现两个人物坐在桌子的两面，摄影机正对他们中间，从而形成一种对称的画面。这种布局让观众的视线在两个对话者之间来回移动，强调他们的互动和对话的重要性。
值得特别提到的是，史蒂夫·麦奎因在其作品中经常使用静态镜头和长镜头来增强叙事力量和加深情感冲击，而具有独特的导演风格。对称构图的使用可以突出画面的形式美以及增强叙事的层次和深度。

图 3-65 对称构图的人物对话应用示例（截自《饥饿》）

2. 构图越倾斜，越容易制造紧张感

通过将摄影机倾斜让画面倾斜，使人物或景物显得不平衡或不稳定。这种构图常常用于表达紧张、疯狂、混乱或不协调的情绪。在对话场景中使用倾斜构图，可以增加紧张感和不稳定感，突出人物之间的紧张关系和对立角度。倾斜构图可以为对话场景赋予独特的视觉风格，引起观众的注意和情绪共鸣。如图 3-66 为倾斜构图的人物对话应用示例。

倾斜构图
人物对话

案例应用（倾斜构图下的人物对话）：
在电影《蝙蝠侠：黑暗骑士》中，小丑与蝙蝠侠之间的对话充满了心理对抗和哲学辩论，倾斜构图的使用使得这些场景更加引人注目，更具视觉冲击力。通过倾斜构图传达了小丑颠覆性和无序的本质，同时反映了蝙蝠侠与小丑之间复杂的关系，以及哥谭市本身作为一个充满犯罪和腐败的城市的状态。
尤其是在描写主要反派角色小丑的场景时，倾斜构图被用来突出小丑带来的混乱和恐惧。在人物对话中使用倾斜构图，可以加深观众对场景氛围的感受，强调情绪的紧张和角色之间的冲突。

图 3-66 倾斜构图的人物对话应用示例（截自《蝙蝠侠：黑暗骑士》）

3. 越轴拍摄人物对话，制造不安感

越轴拍摄人物对话是指将摄影机移至轴线的另一侧或超过轴线，打破了传统的视觉感知。这样做可以产生一种不和谐或不稳定的视觉效果，使观众感受到角色之间的紧张感与冲突感。由于越轴拍摄偏离了观众对正常构图的期待，可能会引发一种不安感。例如，在表现角色之间的争执或对立情绪时，越轴拍摄能够通过不稳定的视觉语言制造紧张感，如图 3-67 为越轴下的人物对话应用示例。在一场情感对峙的对话中，适度的越轴拍摄可以增强角色之间的冲突感，使观众更投入情节发展中。

任务三 镜头取景设计

越轴下的
人物对话

案例应用（越轴下的人物对话）：
在电影《无耻混蛋》军官与农场主的对话中，利用了近距离、特写和中景还有越轴的组合来营造紧张的氛围，强调角色之间的权力关系和紧张关系。导演精心构建了这场紧张的对话，通过使用越轴这种摄影技巧来增强戏剧效果。如使用长镜头和缓慢的变焦来逐渐增强场景的紧张感，观众会感受到农场主内心的恐惧和紧张，同时感受到汉斯·兰达上校的控制力和威胁。这种戏剧张力一直延续到场景的高潮部分，当汉斯·兰达上校表明了自己的意图时，场面达到了极致紧张的氛围。

图 3-67 越轴下的人物对话应用示例（截自《无耻混蛋》）

任务实训

拍出"人物对话"

▎任务布置

1. 仿照以下构图方式拍摄照片或者视频，或分析韦斯·安德森（对称狂魔）作品中的构图方式。

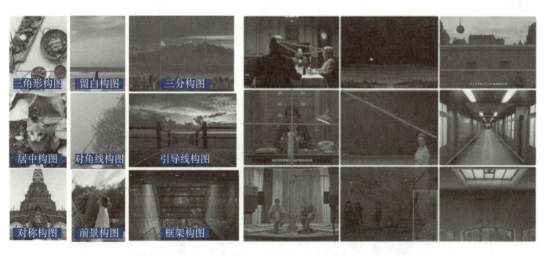

2. 完整观看电影《这个杀手不太冷》，完成第 49 页的人物对话脉络图。

3. 仔细揣摩电影《这个杀手不太冷》第 79—83 分钟的对话场景，思考其中的景别、角度起到了什么作用，并模仿该段影片拍摄一段作品，也可以选择其他影片中的对话片段进行模仿拍摄，如电影《让子弹飞》，或教师推荐的其他影片片段。

▎任务要求

1. 进行构图时应注意保持画面的美感，同时注意保持主题的连贯性，在画面组合及安

79

排中,体会到构图的意图是讲述故事和铺垫情绪。

2. 完成拍摄的同时考虑到机位的摆放、后期剪辑。

任务评价

《这个杀手不太冷》任务实训反馈

序列	任务情境	任务描述	是否能清晰回答	
一	标一标 人物关系图	观看影片,能清晰地画出人物关系图及每一次冲突的情节点。	是□	否□
二	辩一辩 对比人物	影史上描写杀手的电影很多,你能列举出来吗?	是□	否□
三	夸一夸 电影如何感动你	深入拉片,发现真正调动观众情绪的故事点在哪里?	是□	否□
四	找一找 激励事件	故事的转折点在哪里?故事是如何实现转折的?	是□	否□
五	评一评 电影好在哪	你评价的角度会从几个方面入手?如何拍出一个好看的人物对话?	是□	否□

素养拓展

讨论与反思

在这一任务的学习中,我们主要学习了画框、构图、景别和角度等视觉元素,了解了它们是如何传达故事和表现情感的。在任务实训环节使用三角机位拍出了"人物对话",请你结合实训经历,认真思考团队在协作中遇到了哪些困难?影像创作者应该具备以下哪些核心素养?

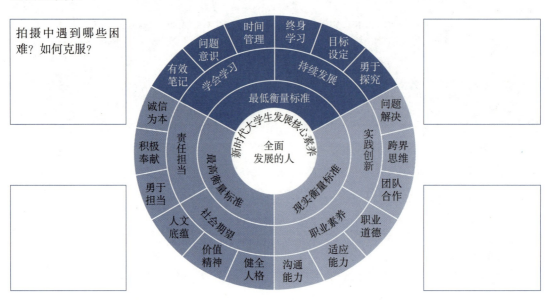

任务三 镜头取景设计

自问

<div style="text-align:center">行动达人的核心能力——学习态度</div>

<div style="text-align:center">打破自我限制</div>

1. 自我管理情况。

按时上课	积极回答问题	认真完成作业	认真记笔记	课后看影片

2. 学习情况。

课前预习	完成思维导图	完成自测	完成任务实训	作业分享次数

3. 在任务实训中，作业完成度自我评价。

A. 能清晰地明白任务的要求。　　　　　　　是☐　　否☐
B. 能完成老师规定的拉片电影。　　　　　　是☐　　否☐
C. 能高质量完成老师布置的实训任务　　　　是☐　　否☐
D. 能有意识地将课上学到的知识转化为拍摄能力。　是☐　　否☐
E. 能有意识地将课上学到的知识转化为剪辑能力。　是☐　　否☐

4. 今后努力的方向：

小结 + 自我测验

小结

影视画面是视听语言的核心，它依赖于画框、构图、景别和角度等视觉元素来传达故事和情感。画框定义了屏幕的边界和观众能看到的内容，而构图涉及画面内元素的安排和平衡，包括对画外空间的考量，以增强动态感和视觉流畅度；景别是根据摄影机与拍摄对象的距离变化，从全景到特写的变化，决定了包含的视觉信息量，用来展示环境、刻画人物或表达情感；角度则是利用摄影机的高低位置的不同影响观众对场景的感知和情感解读。三角机位是人物对话场景拍摄时的常用方式，通过合理布局摄影机位置，遵守180°

轴线原则，确保连贯和清晰的视觉叙述。掌握这些视觉元素的艺术性和功能性对于创作引人入胜的影视作品至关重要。

请同学们完成第 47 页的思维导图，将空白处填写完整。

自我测验

自测基础题。

自我测评：

（1）线条分割画面构图分为_____。

（2）斜线分割构图意味着在线的尽头会有一个"消失点"，在二维平面中形成了具有三维深度的视觉效果。斜线分割构图分为_____。

（3）形状构图的基本类型有_____。

（4）全景系列景别包括：_____。
近景系列景别包括：_____。

（5）景别叙事的最基本的五种句型：_____
_____。

（6）角度是指摄影机的拍摄角度，角度决定了摄影机的位置。它包括三个方向的角度变化：_____，
会产生不同的画面内容和视觉效果。

（7）轴线主要包括四种轴线类型：_____。

（8）根据三镜头法的场景机位图，请问 1 镜是：_____；
2 镜和 3 镜是_____；
4 镜和 5 镜是_____；
6 镜和 7 镜是_____；
8 镜和 9 镜是_____。

问题归纳：

（9）景别如何创设情绪？

（10）角度如何影响人物对话？

任务四
镜头视点

电影是视点的艺术;我们通过故事讲述者的眼睛看到一个故事。

影像叙事与视听语言

设定目标

视点在电影制作中非常重要，是导演和摄影师表达故事和情感的重要工具。视点可以决定观众看到、感受到和理解到什么。不同的视点能传达出不同的情绪、观点和故事元素。

在"知识必备"的学习中，学生应了解什么是客观视点、主观视点、导演视点，分析导演如何以特定的视角、视点来表达故事中的观点或情感。在"能力进阶"的学习中，学生要学会用视点"将画内空间引向画外空间"。在"任务实训"中，学生要学会拍摄主观视点镜头。

思维导图

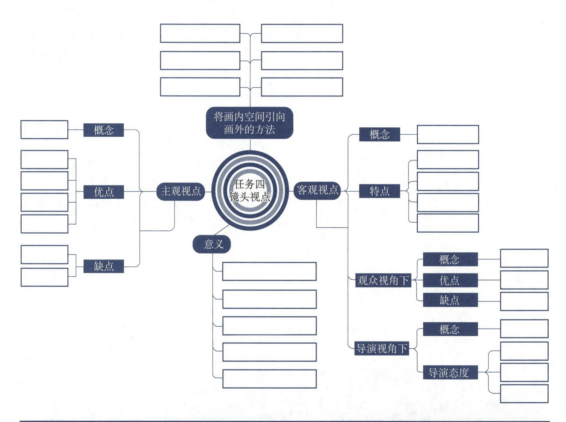

任务导入

电影《肖申克的救赎》

影片介绍

基本信息：

《肖申克的救赎》由弗兰克·德拉邦特执导。影片讲述了银行家安迪·杜弗雷被冤

任务四 镜头视点

枉入狱后在肖申克监狱中度过了漫长岁月，最终凭借坚韧的意志和智慧获得自由的故事。

导演：弗兰克·德拉邦特
编剧：弗兰克·德拉邦特（根据斯蒂芬·金的小说改编）
主演：蒂姆·罗宾斯、摩根·弗里曼
类型：犯罪剧情
上映时间：1994 年 9 月 23 日
获奖：第 67 届奥斯卡金像奖（1995 年）提名最佳影片、最佳男主角、最佳改编剧本等；第 52 届金球奖（1995 年）提名最佳剧情片男主角、最佳剧本；美国演员工会奖（1995 年）蒂姆·罗宾斯和摩根·弗里曼获得最佳男主角提名。

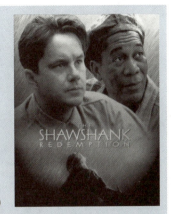

任务设计

序列	任务情境	任务描述	阶段性目标
一	标一标 人物关系图	观看影片，能清晰地画出人物关系图及每一次冲突的情节点。	了解
二	辩一辩 对比人物	电影史上描写犯罪、越狱的电影很多，你还能列举哪些影片？	了解
三	夸一夸 电影如何感动你	深入拉片，发现真正调动观众情绪的故事点在哪里？	体会
四	找一找 激励事件	故事的转折点在哪里？故事是如何实现转折的？	体会
五	评一评 电影好在哪	你的评价会从几个角度入手？如何写出一个好影评？	学习

任务成果预测

学完该任务后，同学们就解锁新技能啦，能够做到使用这张表将《肖申克的救赎》中的视点镜头找出来了。

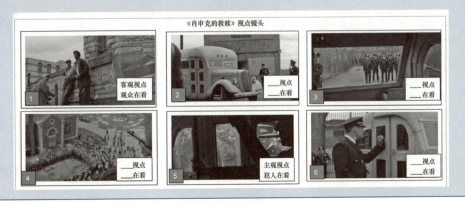

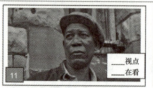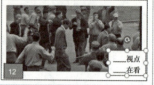

同学们可以先测测自己：
1. 这部影片你看过吗？　　　　　　　　　　　　　　是☐　否☐
2. 了解什么是视点镜头吗？　　　　　　　　　　　　是☐　否☐
3. 能区分什么是主观视点镜头和客观视点镜头吗？　　是☐　否☐
4. 了解什么是导演视角下的客观视点吗？　　　　　　是☐　否☐
5. 了解一个故事可以用哪些视点讲述的方法吗？　　　是☐　否☐

"是"得1分，"否"不得分。
0—3分：让我们赶紧开始我们的学习吧！
3—5分：同学，你是学霸，继续加油哦！

知识必备

视点叙事

通过拥有独特的视角，你可以找到自己的声音。
相机的视角就是电影制作人的视角。

一、视点与视角（★★）

（一）视点

视点是指在电影剪辑中通过镜头的选择和排列，以特定的视角或角度来表达故事中的观点或情感。视点可以是角色的角度，让观众直接体验角色的感受和观察；也可以是导演或故事的角度，通过特定的镜头选取和排列来传达特定的信息或情感。

（二）视角

视角是指从整体上对待一个故事、场景或主题的观点或观察方式。视角是导演或故事的整体视角，它可以塑造出整部电影的风格和传达特定的意图。视角可以通过摄影技术、剧本结构、镜头选取和剪辑手法来呈现。视角的选择会影响观众对故事的理解、情感的共鸣和对主题的理解。

因此，视点强调的是在特定场景或片段中传达观察者的立场或感受，而视角强调的是对整部电影或故事的整体理解。

二、视点的分类（★★★）

根据摄影机是从谁的角度来观察世界和叙述事件，视点分为客观视点和主观视点。

（一）客观视点

客观视点是一种镜头视点，以第三人称的方式展示场景或事件，让观众作为旁观者来观察。

1. 特点

（1）中远距离拍摄：客观视点使用的是中远距离拍摄，让观众能够看到整个场景的范围，获得全局的观察；常使用稳定的镜头，让观众能够稳定地观察场景或角色，避免视觉上的晃动或抖动。

（2）观察者角度：客观视点让观众以观察者的身份来观看场景，作为旁观者来获取客观事实和整体情况。

（3）信息传递：客观视点通常用于传递客观事实、展示整个场景或展示多个角色之间的关系和互动。

（4）不涉及情感偏见：客观视点不涉及情感偏见，观众可以在客观的角度下进行观察和分析，而不受情感和个人立场的影响。

2. 类型

客观视点有两种类型：一种是观众视角下的客观视点，一种是导演视角下的客观视点。

（1）观众视角下的客观视点。

观众视角下的客观视点是指通过剪辑手法，让观众以旁观者的身份来观察和体验故事中的场景和情节，以获得客观的观察和理解。这种视点下的剪辑会使用稳定的镜头、中远距离拍摄以及连续的剪辑，以模拟观众的观看体验。观众视角下的客观视点常见于电影中的第三人称叙事，让观众可以站在旁观者的角度，观察故事中的情节、角色以及发生的事件，如图 4-1 为观众视角下的客观视点示例。

(a) 观众视角客观视点下　　　　(b) 观众视角客观视点下看到
　　看到主人公的样子　　　　　　　　泰坦尼克号沉船的瞬间

图 4-1　观众视角下的客观视点示例（截自《阿甘正传》《泰坦尼克号》）

优点：观众视点镜头可以清晰、自然、连贯地再现场景。
缺点：叙事态度过于客观、冷静，无法让观众在心理和情感上产生共鸣。

（2）导演视角下的客观视点。

导演视角下的客观视点是指导演通过剪辑手法传达他们对故事、情节和主题的观点和意图，让观众以客观的眼光来观察和理解电影。导演会选择和安排镜头，比如声音、色彩、造型、角度、景深、构图、运动等多样、独特的镜头告诉观众要看向哪儿，有一定的指向性和暗示性，显示出导演对这个画面的独特设计，也表达出导演对故事发展的参与态度，如图 4-2 为导演视角下的客观视点示例。

(a) 导演利用摄影机高角度展示　　(b) 导演利用构图、色彩等元素
　　人物出场的狼狈，营造气氛　　　　展示两者之间微妙的地位

图 4-2　导演视角下的客观视点示例（截自《夺宝奇兵》《毕业生》）

优点：导演视角下的视点镜头可以增加画面的丰富性和美感。独特的视角通过导演运用各种画面元素，可以在客观叙事的同时，融入导演自己对这个镜头的态度，增加画面的感情色彩，引导观众的情绪和想象。导演的态度有三种：一是导演作为旁观者看热闹的态度；二是导演站在主人公身旁，与他一同经历的态度；三是导演代入到人物中看看其感受到的一切。

缺点：初学者容易将导演视角的客观视点镜头同观众视角的客观视点镜头混淆，也容易同主观视点镜头混淆。

（二）主观视点

主观视点是通过模拟剧中角色的视角来让观众直接体验角色所看到的事物，如图 4-3 所示为主观视点示例。

1. 优点

（1）角色视角：主观视点通过模拟角色的视角，让观众直接体验角色所看到的事物。它可以让观众更深入地了解角色的情感、思考和感受。

（2）情感共鸣：主观视点可以帮助观众与角色产生情感共鸣。观众能够亲身体验角色的感受和观察，进一步沉浸于故事中。

图 4-3　主观视点示例（截自《海上钢琴师》）

《海上钢琴师》片段：
这一幕堪称影视经典，当男主角望向窗外女孩的一刻，惊呆了。画面展现出一种浪漫、感伤的氛围，男主角的眼神充满了感情。

（3）身临其境：使用主观视点可以让观众感觉自己置身于故事中，产生出一种身临其境的体验。观众可以与角色共同经历，有更强烈的参与感和身临其境的感觉。

（4）观众情绪引导：主观视点可以引导观众的情绪和注意力，让他们更加关注和关心角色的命运和动机，帮助建立观众与角色之间的紧密联系，并加深情感的共鸣。

2. 缺点

（1）局限性：主观视点限制了观众或读者的视野，使观众或读者无法对其他角色或事件进行全面了解。这可能会导致故事情节的单一性和片面性。

（2）复杂性：在主观视点的叙述中，角色的内心独白或感知可能会使叙述变得复杂，观众需要更多的时间来理解角色的动机和情感。

三、视点的意义（★★）

视点在电影剪辑中扮演着重要角色，主要意义有以下几个方面。

1. 有利于故事的表达

视点是传达故事情感和观点的重要手段。选择合适的视点可以更准确地传达角色的情感、观察和经历，帮助观众更好地理解故事的发展和深入角色的内心世界。例如，电影《现代启示录》（1979年）的影片开头通过上尉威拉德的视点展示了他在酒店房间中的情景，以及他对越南战争的回忆。

2. 增强观众的参与感

巧妙运用视点可以让观众代入角色的视角，与角色共同经历故事，增强观众的参与感，产生身临其境的感觉。例如，电影《登月第一人》（2018年）主要通过尼尔·阿姆斯特朗的视点来讲述他的登月经历。

3. 引发情感共鸣

视点的运用可以让观众与角色产生情感共鸣。观众能够更好地理解和体验角色的情感，与角色建立更紧密的情感联系。例如，电影《心理游戏》（1997年）通过多个人物的视点来讲述复杂的心理故事。

4. 提升讲故事的效果

视点的选择和运用可以提升故事讲述的效果。切换不同的视点可以呈现多个角度和观点，丰富故事的层次和维度。这有助于提升故事的复杂性、张力和戏剧性，使故事更加引人入胜。例如，电影《搏击俱乐部》（1999年）主要通过主角"叙述者"的视点来叙述故事。

5. 有助于视觉表达和创意实现

视点的运用可以帮助剪辑师进行视觉表达和创意实现，选择特定的视点可以营造出不同的视觉效果。例如，电影《指环王：护戒使者》（2001年）通过多角度视点讲述魔戒远征队的冒险。

能力进阶

如何巧用视点

画框把观众的视野分割成画内空间和画外空间。画内空间是由画框营造出来的封闭空间。电影的魅力就在于能让观众产生对画外空间的想象,将画内空间与画外空间联系起来,进而创造丰富的视觉体验和更大的意境、想象空间。

一、巧用视点"将画内空间引向画外空间"(★★★)

在电影制作中,"视线剪切"是一种重要的剪辑技巧,通过"视线剪切"引导观众的注意力,增强叙事的连贯性和空间的延展性。"视线剪切"是指在剪辑中利用角色的视线或视点来引导观众的注意力,通常是通过切换镜头来展示角色所看到的事物。这种剪辑方式可以使观众感受到空间的延续,使画内的场景自然而然地与画外的空间连接起来。以下介绍几种主观视点的组合方式。

1."121 组合方式"

这种组合方式主要是第一个镜头 1"谁在看",第二个镜头 2"看到什么",第三个镜头回到 1"谁在看",如图 4-4 为"121 组合方式"示例。

图 4-4 "121 组合方式"示例(截自电影《廊桥遗梦》)

2."1212 组合方式"

这种组合方式主要是第一个镜头 1"谁在看",第二个镜头 2"看到什么",第三个镜头又回到 1"谁在看",接着第四个镜头又回到 2"又看到什么",如图 4-5 为"1212 组合方式"示例。

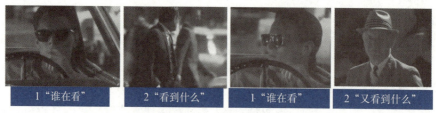

图 4-5 "1212 组合方式"示例(截自电影《猫鼠游戏》)

3."1234 组合方式"

这种组合方式主要是由第一个镜头 1"谁在看",第二个镜头 2"看到什么",第三个镜头 3"看到后的反应",第四个镜头 4"两人的位置关系"组成,如图 4-6 为"1234 组

合方式"示例。

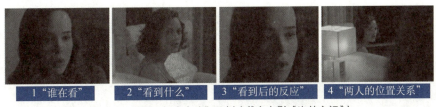

图 4-6 "1234 组合方式"示例（截自电影《盗梦空间》）

4."412 组合方式"

这种组合方式主要是由第一个镜头 4 "两人的位置关系"，第二个镜头 1 "谁在看"，第三个镜头 2 "看到什么"组成，如图 4-7 为 "412 组合方式"示例。

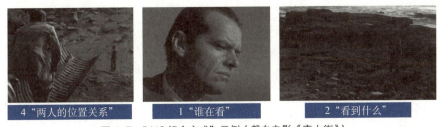

图 4-7 "412 组合方式"示例（截自电影《唐人街》）

根据主观视点镜头的组合方式，还能演变出其他的组合方式，但无论如何，1 "谁在看"、2 "看到什么"、3 "看到后的反应"、4 "观看者与被观察者之间的位置关系"的组合方式是最经典最完整的主观视点镜头。

二、"将画内空间引向画外空间"的其他方法（★★）

1. 人物出画、入画

通过将被摄对象从画面内移出，观众的注意力也会随之转移到画面之外。当人物走出画面时，观众会自然地将视线转向画面外，想象人物离开后的目的地或下一步的行动。这种技巧在叙事上可以用来暗示角色的意图或者即将发生的情节，如图 4-8 为人物出画示例。

案例应用：人物出画、入画
在阿方索·卡隆的电影《罗马》中，有许多场景运用了这种技巧。例如，在电影的开头，其中一个家庭工作人员从画面一侧走出，留给观众对其去向的想象空间。

图 4-8 人物出画示例（截图《罗马》）

2. 运用光影或反射

通过在画框内出现画外人物或进行物体的投影或利用反射物，让观众感知到画外空间的存在。这是一种非直观的叙事手法，能让观众通过间接的视觉线索去想象和推断更多信息。例如，通过细腻的光影效果或利用镜子、玻璃等反射物，可以在画框内投射出画外的人物形象或景象，从而引导观众的视线和注意力进入画外空间，如图 4-9 为运用镜子反射示例。

91

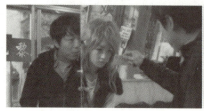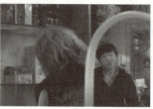

> **案例应用：光影/反射**
> 在宁浩导演的电影《心花路放》的理发店场景中，导演巧妙地利用了镜子的反射作为一种视觉元素，来增强场景的空间感和增加视觉上的趣味性。在这场理发店的对话中，三位角色的性格特点和人生态度得以鲜明展现，同时也突出了他们之间的社会地位和生活经历的差异。导演宁浩的这种场景构建方式，使得一段平常的对话充满了电影语言的魅力，让观众在笑声中感受到角色背后的故事和情感。

图 4-9 运用镜子反射示例（截自《心花路放》）

3. 镜头运动

通过摄影机的运动，如追逐、扫视或移动等，可以揭示更多画外空间的细节。摄影机的移动可以揭露画面之外的空间，有助于建立场景的环境或者引导观众注意到某个特定的方向或对象，通常用于展示场景的全貌或引入新的情节元素，如图 4-10 为镜头运动示例。

> **案例应用：镜头运动**
> 史蒂文·斯皮尔伯格的电影《侏罗纪公园》中，有一场震撼的镜头运动，当霸王龙第一次露面时，摄影机的移动不仅显示了霸王龙的全貌，还展现了它在园内的恐怖活动。

图 4-10 镜头运动示例（截自《侏罗纪公园》）

4. 展示画外局部

当画框外的人或物的局部出现在画框内时，观众会产生对画外空间的联想和想象。观众会将局部与整体联系起来，并尝试想象画外空间的完整场景。这种方法通过展示部分细节能提示一个更大的场景或故事线索。这种技巧经常用于吸引观众注意力或增强叙事的悬念，如图 4-11 为展示画外人物局部示例。

> **案例应用：画外人物局部**
> 在电影《杀死一只知更鸟》中，最终结局部分，能够看到一个神秘人物的局部，他救了主角的孩子们。这个局部的形象激发了观众对这个人物的好奇心，同时也为之后的揭示铺垫。

图 4-11 展示画外人物局部示例（截自《杀死一只知更鸟》）

5. 利用隔断

通过人物在半开放空间中的移动，如经过门、窗户等，可以打破画面的边界，引起观众对画外空间的想象和关注。通过门窗等元素，可以象征性地或实际上打破两个不同的空

间，创造视觉和情感的连续性，同时激发观众对即将发生事情的期望，如图 4-12 为利用隔断打破画内画外示例。

案例应用：打破隔断
在电影《上帝之城》中，通过拍摄人物经过狭窄的贫民窟通道，那些半开放的空间使观众对这些人物的生活环境有了更深入的理解。

图 4-12　利用隔断打破画内画外示例（截自《上帝之城》）

6. 巧用画外音

画外音是指在影片中使用来自画面之外的声音元素，如音效、音乐、对话或环境音。通过引入画外音，观众可以感知到画外空间的存在。画外音是一种强有力的叙事工具，具有提示作用，能在一定程度上打破画框内空间的封闭性。画外音可以通过环境音效放大空间感。例如，即使画面上未出现警车，通过远处的警笛声，观众可以感知到警车的存在和事情的紧迫性，如图 4-13 为巧用画外音示例。

案例应用：画外音
莱恩·约翰逊的《利刃出鞘》中，某些关键线索和角色关系是通过画外音来揭示的，这些对话虽然是画外的，但对推进剧情和理解角色动机至关重要。

图 4-13　巧用画外音示例（截自《利刃出鞘》）

总之，通过运用这些方法，影像创作者可以打破画面的局限性，拓展影片的空间，利于故事的表达，增加观众的想象力、参与感和沉浸感。这些技巧可以丰富影视作品的视觉和听觉体验，使观众能更好地投入和体验电影的世界。

任务实训

拍摄主观视点镜头

任务布置

1. 完成第 85—86 页关于《肖申克的救赎》的视点镜头表格。
2. 请你试着拍摄出一组视点镜头，以 "1234 的组合方式" 拍摄。

任务要求

1. 能清晰、完整地写出《肖申克的救赎》中的视点镜头。
2. 掌握拍摄视点镜头的技巧，学生在课堂上分享并播放所拍摄的视点镜头作品。

任务评价

《肖申克的救赎》任务实训反馈

序列	任务情境	任务描述	是否能清晰回答	
一	标一标 人物关系图	观看影片,能清晰地画出人物关系图及每一次冲突的情节点。	是□	否□
二	辩一辩 对比人物	电影史上描写犯罪、越狱的电影很多,你还能列举哪些影片?	是□	否□
三	夸一夸 电影如何感动你	深入拉片,发现真正调动观众情绪的故事点在哪里?	是□	否□
四	找一找 激励事件	故事的转折点在哪里?故事是如何实现转折的?	是□	否□
五	评一评 电影好在哪	你的评价会从几个角度入手?如何写出一个好影评?	是□	否□

素养拓展

讨论与反思

在这一任务的学习中,我们主要学习了视点的内容。尤其是对电影《肖申克的救赎》中的视点镜头进行了分析。这部电影之所以经典,是因为电影深刻的主题和丰富的人物塑造。请同学们认真思考《肖申克的救赎》中哪些地方体现了以下核心素养,并思考下图方框中提出的问题。

安迪是影片的核心人物,导演通过多种视点塑造这一角色,尤其体现了他的时间管理能力。思考在安迪遭受冤屈、于监狱中自我救赎等关键情节中,视点选择对刻画安迪坚毅、智慧性格的作用,分析观众从不同视点观察安迪,对理解他的人物形象和内心世界有何影响。

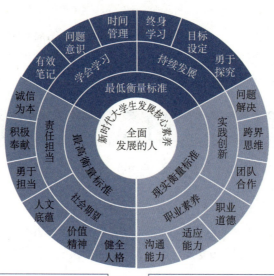

影片常常在安迪、瑞德等主要角色的视点之间切换。找出两到三处具有代表性的视点切换场景,分析不同角色的视点切换如何推动故事发展、丰富观众对事件的认知,以及如何加深对角色性格和情感的刻画。

结合电影中安迪挖地道、传播知识等情节,思考导演如何通过叙事和镜头语言,引导观众理解希望与自由的内涵,以及这些主题在影片中所蕴含的社会意义。

安迪是如何通过智慧和毅力逐渐改善自己的生活条件,甚至帮助其他囚犯提升生活质量的?

任务四 镜头视点

自问

行动达人的核心能力——学习态度

打破自我限制

1. **自我管理情况。**

按时上课	积极回答问题	认真完成作业	认真记笔记	课后看影片

2. **学习情况。**

课前预习	完成思维导图	完成自测	完成任务实训	作业分享次数

3. **在任务实训中，作业完成度自我评价。**

A. 能清晰地明白任务的要求。　　　　　　　　　　　是□　否□

B. 能完成老师规定的拉片电影。　　　　　　　　　　是□　否□

C. 在拉片时能有意识地观察影像中的视点镜头。　　　是□　否□

D. 能高质量地完成老师布置的任务实训作业。　　　　是□　否□

E. 能有意识地将课上学到的知识点转化为拍摄能力。　是□　否□

F. 能有意识地将课上学到的知识点转化为剪辑能力。　是□　否□

4. **今后努力的方向：**

小结 + 自我测验

小结

在电影制作中，视点是一种强大的叙事和情感表达工具，能让影像创作者精心设计故事情节，引导观众的视觉体验以及让观众感知故事。电影中的视点决定了观众看到的内容、感受到的情绪以及理解到的信息。通过客观视点，观众能作为旁观者看到事件的整体，而主观视点则以一个特定角色的视角，提供了强烈的情感连接和个人体验。此外，导演视点展现了导演的艺术视角和对故事的解读，借此传达更深层次的主题和情感。学习电

影视点的运用不仅要分析各种视点如何在叙事中发挥作用，还包括掌握利用这些视点来对观众的注意力进行引导的技巧，从而将画面上的故事拓展到画外，激发观众的想象，引起观众的情感共鸣。掌握视点的使用能够有效地加深观众对电影的理解。

请同学们完成第 84 页的思维导图，将空白处填写完整。

自我测验

自测基础题。

自我测评：

（1）视点是指_____。

（2）视角是指_____。

（3）根据摄影机是从谁的角度来观察世界和叙述事件，视点分为_____。

（4）客观视点有两种类型，一种是_____；
另一种是_____。

（5）主观视点是_____。

（6）视点在电影剪辑中扮演着重要角色，它能够传达角色的观点、情感和内心世界。其意义是：_____。

（7）"主观视点 1234 镜头组合"：第一个镜头指_____；
第二个镜头指_____；
第三个镜头指_____；
第四个镜头指_____；

（8）"将画内空间引向画外空间"的其他方法有：_____。

问题归纳：

（9）主观视点有哪几种组合方式？

（10）"将画内空间引向画外空间"的意义何在？

任务五

镜头视觉设计

在电影中,颜色可以作为一种有力的叙事工具。

影像叙事与视听语言

设定目标

影视画面的视觉设计对于影片叙事的成功与否至关重要，因为它直接影响了观众的情感反应和理解。视觉设计的每一个组成部分都是传达故事、体现角色和表达情感的手段。影视画面的视觉设计主要包括焦距（画面重点）、光线（质感）、色彩与影调（明亮）等方面。

在"知识必备"的学习中，学生应了解焦距、光线、色彩、影调的基本含义，学习焦距与景深的关系。在"能力进阶"的学习中，学会如何进行室内及室外的布光，服务于影像叙事。在"任务实训"中，学生要学会三点布光及拍出人物光。

思维导图

任务五 镜头视觉设计

任务导入

电影《一代宗师》

影片介绍

基本信息：

《一代宗师》以精致的画面、精心的布景、美术设计与布光著称，营造出了一种充满诗意和梦幻感的视觉风格。

导演： 王家卫

主演： 梁朝伟、章子怡、张震、宋慧乔

类型： 剧情、传记、武侠

上映时间： 2013年

获奖： 第33届香港电影金像奖（2014年）最佳导演、最佳男女主角、最佳摄影等多个奖项；第50届台湾电影金马奖（2013年）最佳女主角、最佳美术设计、最佳摄影等多个奖项；第86届美国奥斯卡金像奖（2014年）最佳摄影奖、最佳服装设计提名（赵非）。

任务设计

序列	任务情境	任务描述	阶段性目标
一	标一标 人物关系图	观看影片，能清晰地画出人物关系图及每一次冲突的情节点。	了解
二	辩一辩 对比人物	电影史上关于叶问的电影很多，你还能列举哪些影片？	了解
三	夸一夸 电影如何感动你	深入拉片，发现真正调动观众情绪的故事点在哪里？	体会
四	找一找 激励事件	故事的转折点在哪里？故事是如何实现转折的？	体会
五	评一评 电影好在哪	你的评价会从哪几个角度入手？如何写出一个好影评？	学习

任务成果预测

学完这个任务后,同学们就解锁新技能啦!可以将《一代宗师》的基本布光知识展现出来了。

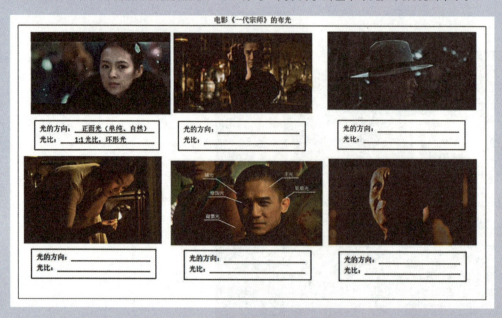

同学们可以先测测自己:
1. 王家卫的《一代宗师》你看过吗? 是□ 否□
2. 了解这部电影的光影特点吗? 是□ 否□
3. 了解摄影机的焦距与景深的关系吗? 是□ 否□
4. 了解如何对人物进行布光吗? 是□ 否□
5. 了解电影中的色彩都有什么隐喻作用吗? 是□ 否□

"是"得1分,"否"不得分。
0—3分:让我们赶紧开始我们的学习吧!
3—5分:同学,你是学霸,继续加油哦!

知识必备

视觉造型设计

电影叙事不仅关乎焦点,也关乎非焦点。景深在视觉构图中创造出层次和深度。

色彩可以唤起情感,设定基调,并传达电影的主题。它们有能力增强叙事效果并产生视觉冲击。

理解光线、阴影和对比在创造电影的情绪和氛围中起到的至关重要的作用。它塑造了视觉叙事。

一、景深与焦距（★★★）

（一）景深

1. 景深的概念

景深是指镜头所涵盖的在焦距以内的部分，主要是指摄影机在焦点前后相对清晰的成像范围。

2. 影响景深的因素

影响景深的三个因素：光圈、焦距、摄影机与被摄物的距离。

（1）光圈是影响景深的最直接因素，光圈越大，景深越浅；光圈越小，景深越深。光圈与景深的关系如图 5-1 所示。

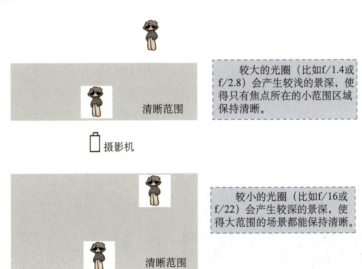

图 5-1　光圈与景深的关系

（2）镜头的焦距越短，景深越深；镜头的焦距越长，景深越浅。焦距与景深的关系如表 5-1 所示。

表 5-1　焦距与景深的关系

镜头	鱼眼	超广角	短焦（广角）标准	标准	中焦	长焦	超长焦
焦距		10～20 mm	20～40 mm	40～60 mm	60～135 mm	135～250 mm	>250 mm
景深	极大	较大	大	正常	小	较小	极小

（3）摄影机离被拍摄的主体越近，画面的景深越浅；离被拍摄的主体越远，画面的景深越深。摄影机离被拍摄主体的远近距离与景深的关系如图 5-2 所示。

影像叙事与视听语言

图 5-2　远近距离与景深的关系

> 摄影机非常接近被拍摄的主体，画面的景深会变得比较浅。这意味着只有离摄影机较近的部分会保持清晰，而背景会变得模糊。这个效果经常用于肖像摄影，可以使人物突出，背景虚化，以此来吸引观众的注意力。
> 如果被拍摄的主体距离摄影机较远，画面的景深会比较深。在这种情况下，从近处到远处的许多区域都可能呈现出较高的清晰度。这种设置通常用在风景拍摄中，因为通常是从前景到背景的整个场景都能清晰可见。

（二）焦距镜头的分类

镜头有不同的聚焦方式，焦距镜头分为短焦镜头、标准镜头、中焦镜头、长焦镜头、变焦镜头、推拉变焦、失焦镜头。

1. 短焦镜头

短焦镜头也叫"浅焦镜头"，是焦距小于 35 mm 的镜头，景深范围大，视场角大于 60°，超过了人眼，又称为"广角镜头"。32～35 mm 焦距的广角镜头是拍摄生活照、风景照的优选焦距段，也广泛应用于新闻、纪实、民俗和风光等摄影中。一般在拍摄视频时，交代场景的镜头可以用 35 mm 镜头完成，如图 5-3 为短焦镜头示例。

> 案例应用：
> 　　影片《乱世佳人》中，导演使用了短焦镜头来创造戏剧性和逼真的效果。
> （1）物体的放大和夸张效果：在一些镜头中，导演使用短焦镜头让近距离的物体看起来更大，创造出透视扭曲的效果。例如，当斯嘉丽在拾取纱笼时，纱笼被放大，突出了她对家庭的渴望和梦想。
> （2）人物的情感和反应：短焦镜头常用于特写人物的面部表情和眼神，以突出他们的情感和内心世界。在《乱世佳人》中，短焦镜头在一些关键的对话场景中用来放大人物的情感，如斯嘉丽与瑞德·巴特勒之间的对话。这样的特写镜头能帮助观众更加深入地感受角色的情感变化和细微表情。
> （3）视觉冲击和戏剧张力：短焦镜头的广角视野可以增强画面的戏剧性和视觉冲击力。在《乱世佳人》中，一些广阔的场景和人物群像镜头使用了短焦镜头，营造出宏大、壮丽的氛围，增强了观众的参与感和沉浸感。

图 5-3　短焦镜头示例（截自《乱世佳人》）

2. 标准镜头

标准镜头是焦距在 40～60 mm 的镜头，视场角在 50° 左右，和人眼静止时的视场角接近。当用于肖像、中景、近景的拍摄中时，具有最正常、最自然的视觉效果，标准镜头 50 mm 在透视关系上接近人眼所看到的场景，几乎适用于所有拍摄题材。一般中景、近景

的画面可以用 50 mm 镜头完成，如图 5-4 为标准镜头示例。

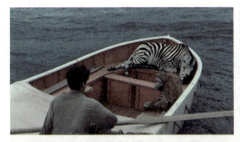

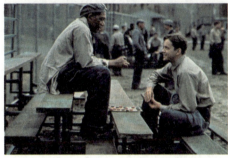

案例应用：很多电影使用标准镜头来创造真实和逼真的画面。

《少年派的奇幻漂流》中的一些场景使用了标准镜头来展现人物与环境的真实感。在电影中，当少年派与老虎理查德一起漂流时，导演李安使用标准镜头来捕捉他们与广阔海洋的互动。这种镜头选择使观众能够以与人眼类似的视角来观察这一壮观的场景，获得更加真实和身临其境的体验。

标准镜头还常常用于展示人物之间的对话和互动。例如，在《肖申克的救赎》中，许多场景使用标准镜头来呈现主角安迪·杜弗雷与其他囚犯之间的对话。这种镜头选择使得观众能够以近似于人眼的视角来观察他们的互动，增强观众与角色的情感联系。

总的来说，标准镜头在电影中的应用可以呈现出自然、逼真和真实的视觉效果。它能够通过近似于人眼的视角来展现场景和角色，使观众更好地融入故事中。

图 5-4　标准镜头示例（截自《少年派的奇幻漂流》《肖申克的救赎》）

3. 中焦镜头

中焦镜头是焦距在 60～135 mm 的镜头，中焦镜头 85 mm 可以用在近景和特写画面中，如对话场景中，人物的正反打镜头，面部和动作的特写。100 mm 镜头也叫"百微"镜头，可以拍摄各种微距画面，如图 5-5 为中焦镜头示例。

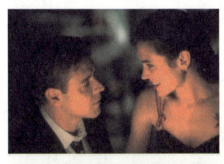

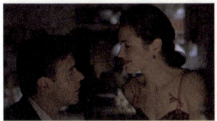

案例应用：

影片《美丽心灵》中，导演朗·霍华德使用中焦镜头来表达主角约翰·纳什的情感和心理状态。

在约翰·纳什与其他角色进行对话的场景中，导演会使用中焦镜头来捕捉人物的面部特写和中等特写。这种焦距使观众能够更加接近人物，感受到他们之间的情感和情绪变化。中焦镜头的使用可以突出约翰·纳什的表情、眼神和微妙的情感变化，帮助观众更好地理解他的心理状态和内心世界。

中焦镜头还可以用于展示约翰·纳什与其他角色之间的互动和关系。通过适当的焦距选择和构图，中焦镜头可以创造出适度的距离感，使观众更好地感受角色之间的情感联系和情节发展。

图 5-5　中焦镜头示例（截自《美丽心灵》）

4. 长焦镜头

长焦镜头焦距为 135～250 mm 的镜头，视场角小于人眼，由于视场角较小，包含的景物范围小，小景别的画面突显出小景深效果，主体杂乱的前后景被虚化，虚实的对比令主

体更为醒目。135 mm 镜头也被称为人像的黄金时段焦段，同 85 mm 镜头一样，拍摄人像时有异曲同工之妙，只是 135 mm 镜头更适合拍摄远距离的人像，有背景虚化的作用。因而，长焦镜头更适合远距离工作，还能在特殊环境下突出主体或者重点局部，因而可以引导观众的注意力或者暗示角色的情感状态，如图 5-6 为长焦镜头示例。

超长焦镜头也叫望远镜镜头，焦距超过 250 mm，由于价格昂贵，甚至对拍摄技术、摄影机精度、三脚架等都有较高的要求，适合某些较远距离的拍摄，在电影中，超长焦镜头具有强大的放大能力，能捕捉远处细节、压缩景深等，也可用于拍摄狙击手瞄准某物。

案例应用：电影通过长焦镜头的应用，创造出独特的视觉效果，增强了情感共鸣和戏剧氛围。它们展示了长焦镜头在电影制作中的多样应用，帮助导演创造出丰富而引人入胜的画面。

《后窗》：在阿尔弗雷德·希区柯克的这部经典悬疑片中，长焦镜头被用来展示主角对窗外的观察。这种镜头选择使观众感受到主角的视觉焦点，增强了紧张的氛围。

《教父》：在弗朗西斯·福特·科波拉的这部传世之作中，长焦镜头被广泛应用于人物之间的对话和互动。这种镜头选择使观众感受到距离和分离感，突出了角色之间的关系和权力动态。

《飞跃疯人院》：在这部由米洛斯·福尔曼执导的经典影片中，长焦镜头被用来捕捉精神病院内的群体场景。这种镜头选择放大了院友们的团结和对抗，创造出一种紧张和压迫感。

图 5-6　长焦镜头示例（截自《后窗》《教父》《飞越疯人院》）

5. 变焦镜头

变焦镜头也叫跟焦镜头，是一种在镜头内部改变焦距的技术，让焦点在变化的焦距间相互切换。它允许摄影师通过调整镜头的焦距来改变画面中的视角和放大倍率，而无需移动相机位置，如图 5-7 为变焦镜头示例。

6. 推拉变焦

推拉变焦是利用光学错觉，在不断变换焦距的同时，改变与被摄物体的距离。有两种方法可以实现推拉变焦：一是摄影机向前移动的

案例应用：经典电影的变焦镜头应用创造出不同的视觉效果和表现手法，丰富了电影的叙事和视觉体验。

《大白鲨》：在史蒂文·斯皮尔伯格执导的这部经典惊悚片中，变焦镜头被广泛应用。其中，当鲨鱼靠近游泳者时，导演使用变焦镜头来放大鲨鱼的形象，营造出紧张和恐惧的氛围。

《银翼杀手》：在雷德利·斯科特的科幻经典中，变焦镜头被用来切换不同的视角和场景，以展现未来世界的复杂性和细节。

《哈利·波特》系列：在这一系列的奇幻电影中，变焦镜头被广泛应用于魔法战斗和特技场景。导演使用变焦镜头来放大魔杖的施法动作和特效，增强了战斗场面的视觉冲击力。

《无间道》：在这部香港经典犯罪片中，变焦镜头被用来切换不同焦距，以突出角色之间的紧张关系和情感变化。导演使用变焦镜头来调整焦距，从而在不改变相机位置的情况下改变了场景的视角和放大倍率。

图 5-7　变焦镜头示例（截自《大白鲨》《银翼杀手》《哈利·波特》《无间道》）

同时，焦距从长焦变为短焦；二是摄影机向后移动时，焦距不断推长。当我们将焦距拉近时，主体会显得更大，而背景会被压缩。相反，当我们将焦距拉远时，主体会显得更小，而背景会被扩大，如图5-8为推拉变焦示例。

7. 失焦镜头

失焦也称脱焦，是指画面中主要人物和物体处于不是完全清晰的状态，失焦要么通过有缺陷的透镜光学器来实现，要么是由对焦系统精度或外部光线等外部因素导致的。失焦用于在拍摄过程中刻意模糊或调整焦点，以创造出柔和、梦幻或艺术的效果，如图5-9为失焦镜头示例。

图5-8 推拉变焦示例（截自《哈利·波特》《贫民窟的百万富翁》《大白鲨》）

案例应用：
《哈利·波特》系列：在这一系列的奇幻电影中，推拉变焦镜头经常用于展示魔杖施法的场景。通过推拉变焦，镜头能够放大或缩小施法者和魔杖的动作，使这些场景更具戏剧性和视觉冲击力。
《贫民窟的百万富翁》：在这部奥斯卡获奖电影中，导演丹尼·博伊尔使用推拉变焦镜头来切换主角回忆和现实之间的差距，营造出回忆和现实的对比效果。
《大白鲨》：在这部史蒂文·斯皮尔伯格执导的冒险片中，导演运用了推拉变焦镜头来增加紧张感和戏剧效果。

（三）景深控制

景深的控制是通过调整光圈大小、焦距和拍摄距离

图5-9 失焦镜头示例（截自《罗马假日》《王牌特工》）

案例应用：尽管"失焦镜头"并不是真正意义上的镜头术语，但摄影师可以通过技术和后期处理来实现失焦效果。
《罗马假日》：在这部经典爱情片中，摄影师使用大光圈镜头来创造出模糊的背景，突出主角的焦点。这种失焦效果使得观众更加聚焦于主角之间的浪漫氛围。
《王牌特工》：在这部动作喜剧片中，摄影师使用后期处理技术来调整焦点，创造出失焦效果。这种失焦效果用于强调快速、动感的动作场面，以增强观众的视觉冲击力。

来实现的，以在画面中带有故意模糊的区域或焦点。景深控制是拍摄中重要的技术手段，能在画面中用模糊的方式去消除构图中无用的因素，弱化其对重要主体的干扰，使画面显得详略得当、繁简有致。

1. 短焦大景深

短焦大景深是指在摄影或电影拍摄中，使用短焦距镜头和较小的光圈，以获得从近到远都清晰呈现的广阔景深范围。在短焦大景深的拍摄中，不仅近景清晰，远处的景物也能清晰可见。短焦大景深最大的特点是可以保证近景、中景、远景都很清晰。以下是关于短焦大景深的一些特点和应用。

（1）广阔景深范围：短焦大景深的拍摄使得整个画面都能保持清晰，不论是近景、中景还是远景，都能清晰可见。这样可以呈现出广阔的景深范围，使观众能够一览画面中的各个元素。

（2）视觉细节丰富：短焦大景深拍摄的画面中，细节能够得到充分展现，观众能够观察到画面中的细微纹理、细节和元素。

（3）环境表达：短焦大景深的拍摄可以将人物或物体与环境有机地融合在一起。通过展示背景细节，可以更好地传达环境的氛围和故事。

（4）文艺风格：短焦大景深的拍摄常常用于营造一种文艺、梦幻或唯美的视觉效果。通过将整个场景都保持清晰以创造出一种独特的画面呈现方式。

（5）纪实记录：短焦大景深可以用于纪实摄影或记录场景，拍摄能够准确地呈现场景中的各个细节和元素，使观众能够更真实地感受到场景的存在和氛围。

总之，短焦大景深在摄影和电影中具有广泛的应用，它可以帮助摄影师或导演创造出特定的视觉效果，呈现出广阔的景深范围和丰富的视觉细节。

2. 长焦小景深

长焦小景深是指在摄影或电影拍摄中使用长焦距镜头和较大的光圈，以获得将焦点限制在主体上、将背景模糊化的小景深效果。这种拍摄技术可以使主体在画面中突出，同时将背景模糊化，创造出独特的视觉效果。小景深最大的特点是突出前景，模糊背景（特别是与主题无关的背景）。以下是关于长焦小景深的一些特点和应用。

（1）主体突出：通过使用长焦距镜头，可以将主体从背景中分离出来，使其在画面中突出。小景深效果使主体保持清晰，而背景则模糊化，从而吸引观众的注意力。

（2）背景虚化：长焦小景深的拍摄可以在一定程度上控制焦点范围，使主体清晰，而背景虚化。这种背景虚化可以创造出艺术感和浪漫氛围，将观众的视觉焦点集中在主体上。

（3）隔离主体：长焦小景深的拍摄可以在人物摄影中产生隔离效果，使主体从环境中突出出来，突显人物的个性和情感。

（4）远景压缩：长焦距镜头的使用会产生远景压缩的效果，使拍摄者与物体之间的视觉距离缩小。这可以创造出独特的视觉透视效果，使远处的物体看起来更大或更近。

（5）约束注意力：使用长焦小景深的拍摄方式，可以在画面中约束观众的注意力，使其集中在主体上，减少对背景中干扰元素的注意。

总之，长焦小景深的拍摄技术可以将主体与背景分隔开来，突出主体的重要性并创造出独特的视觉效果。通过使用长焦距镜头和较大的光圈，可以使主体清晰而背景模糊，从而吸引观众的注意力，并创造出艺术和浪漫氛围。然而，在实际应用中，需要根据具体场景、主题和创作意图来确定最佳的镜头选择和参数设置，以实现预期的视觉效果。

3. 变焦调焦

变焦调焦是指通过使用变焦镜头来改变镜头的焦距，从而实现对拍摄焦点进行调整的过程。变焦调焦镜头相较于固定焦距镜头，具有灵活性和便利性的特点，可以在拍摄过程中通过调节变焦环来实时调整画面的焦点。以下是关于变焦调焦的一些要点和注意事项。

（1）调焦远近：通过旋转变焦环，可以调整镜头的焦距，从而改变画面中被聚焦的主体的大小和远近程度。较短的焦距可以捕捉更广阔的景观或近处的物体，而较长的焦距则可以放大远处的拍摄主体。

（2）焦点转移：变焦调焦还可以用于实现焦点的转移。通过在拍摄过程中平滑地调整焦距，将观众的注意力从一个主体转移到另一个主体，创造出引人注目的镜头效果。

（3）视觉效果变化：随着焦距的改变，景深（被聚焦的范围）也会发生变化。在较短的焦距下，景深较大，整个画面中的物体会相对清晰；而在较长的焦距下，景深较小，只有焦点附近的物体会保持清晰，背景会模糊化，创造出浅景深的效果。

（4）平稳的调焦：在变焦调焦时，需要确保动作平稳且无抖动，以避免对观众的观影体验造成干扰。使用稳定器、三脚架等辅助工具或使用平稳的手持技巧可以帮助获得平滑的变焦调焦效果。

（5）创造视觉节奏：变焦调焦还可以用于创造视觉节奏和推进剧情。通过控制焦点的变化速度和时机，可以在影片中营造出紧张、悬疑或戏剧性的效果。

需要注意的是，虽然变焦调焦具有灵活性，但它并非万能解决方案。在拍摄中，影像创作者仍需要考虑焦距的选择、光线条件和画面构图等因素，以达到最佳的拍摄效果。

二、光线（★★★）

在叙事的世界里，光线不仅仅可以用于照明，还可以起到决定场景的整体气氛、情绪基调和引导观众视线的作用，是非常重要的视听元素。本节将重点介绍当光源的类型、光的性质、光的方向、光源的位置不同时，各种各样的光线类型。

（一）按光源的类型分

按照光源类型的不同，光线可分为自然光和人工光。

1. 自然光

自然光又称"天然光"，是指天然光源发出的光，即日光，包括太阳、月亮、火等。在自然界中，自然光经过反射会产生红橙黄绿青蓝紫等色调。自然光的强弱随时间、季节、地理条件、云层方向等的变化而变化。自然光大概发出 5600 开尔文的光波，光看起来呈现蓝色，显出比较"冷"的色温。用自然光拍摄的电影较为写实，外景拍摄以自然光为主，也可以辅以人工光，如图 5-10 为自然光拍摄示例。

图 5-10　自然光拍摄示例（截自电影《音乐之声》）

2. 人工光

人工光主要是指所有由人加工制造的发光光源发出的光，如荧光灯、节能灯、霓虹

灯、路灯、车灯等。人工光以钨丝光为例，大概发出 3200 开尔文的光波，光看起来呈现橙色或琥珀色，显出比较"暖"的色温。内景拍摄多用人工光，人工光的优点是不受时间、气候及地理条件的限制，可以为影像创作者提供较大的创作自由度，如图 5-11 为使用人工光的拍摄示例。

图 5-11　使用人工光的拍摄示例（《哈利·波特》拍摄现场）

（二）按光的性质分

按照光的性质的不同，光线可分为硬光和软光。

1. 硬光

硬光也叫直射光，是指没有经过中间透射物而直接照射在被摄对象上的光线，如大太阳下，被照射出来的轮廓分明的影子就是硬光的杰作，明暗反差过大、看上去很硬。在大自然中，最大也是最容易获取的免费硬光源就是太阳。硬光如果用于人脸，会在脸上形成阴影或者暴露出皮肤瑕疵等问题，所以一般用硬光时，往往用于表现男性硬朗、严肃、威严等形象。硬光用于电影中可以营造恐怖、神秘、危险的氛围，如图 5-12 为硬光应用示例。

2. 软光

软光也叫散射光或柔光，是一种漫反射性质的光，其方向性不明显，就如在阴天时很难看到自己的影子，软光均匀地照亮人的身体，光线四面扩散，因而影子的明暗反差小。软光包括阳光穿过云层时形成的散射天光，经过墙壁和天花板反射、柔化的灯光等。软光光源如果用于拍摄人物，光线在人物周围表现为环绕和漫反射，很少产生浓重的阴影，淡化了人物皮肤的纹理，使皮肤显得细腻又好看。软光用于电影中，可以营造温暖、浪漫、恬静、舒适的氛围，如图 5-13 为软光应用示例。

（a）阴影对比突出　　（b）肌肤纹理立体

图 5-12　硬光应用示例（截自电影《教父》）

（a）营造温暖柔和的氛围　　（b）人物面部自然均匀

图 5-13　软光应用示例（截自电影《了不起的盖茨比》）

（三）按光的投射方向分

按光的投射方向不同，光线可分为顺光、逆光、侧光、前后侧光、顶光和底光。

1. 顺光

顺光又称正面光，光源位于被摄主体的正前方。顺光能照亮人物的面部，冲淡阴影，给人物带来自然、干净、纯净的感觉，但由于缺乏阴影，也会使人物扁平，缺乏戏剧性，顺光适合拍摄证件照，如图5-14为顺光运用效果示例。

2. 逆光

逆光又称背面光，光源位于被摄主体的后方，投影较为明显。在画面造型中，逆光可形成暗背景、亮轮廓、暗表现的强反差画面，适用于勾勒被摄对象的轮廓，由于投影比较深，需要配合主光使用，减少脸部阴影，避免拍摄主体曝光不足，打好逆光才能起到增强视觉冲击力的作用，如图5-15为逆光运用效果示例。

3. 侧光

侧光又称侧面光，是光源位于被摄主体的左方90°夹角的光线，在被摄主体另一面形成强烈的、略长的阴影。如果侧面光打在人物面部，则容易出现一半明一半暗的阴阳脸效果，侧光让物体立体感更强，适合塑造神秘、阴郁的氛围，如图5-16为侧光运用效果示例。

图5-14 顺光运用效果示例

图5-15 逆光运用效果示例

图5-16 侧光运用效果示例

4. 前后侧光

前侧光也称前侧顺光，后侧光也叫后侧逆光，光源分别位于被摄主体前侧45°和后侧45°的位置。前侧顺光一般是作为主光给予被摄主体面部打光，这个光出现在面部通常叫作伦布朗光，能给人立体感。后侧逆光会使被摄主体前方出现阴影，可用来勾勒轮廓，这种光配合主光，更具神秘感，也能增加主光的层次感，如图5-17为后侧光运用示例。

图 5-17　后侧光运用示例

5. 顶光

顶光是光源从被摄主体的顶部投射下来的光线。顶光照明下的物体，光线会照亮整个物体，突出物体的形状，顶光如果照射在人物的面部，会在人物的眼睛、鼻子及下颌处形成浓重的阴影，有时也叫"熊猫眼"，面部会有较大的明暗反差。顶光起到烘托或者丑化人物的作用，营造出恐怖、压迫、愤怒的气氛。顶光有时会放在被摄主体的正后方，目的是打亮人物的头发，如图5-18为顶光运用示例。

图 5-18　顶光运用示例

6. 底光

底光是光源从被摄对象的底部或下方发出的光线。与顶光一样，底光也多用于创造反常的造型效果及特定的光效，起到丑化人物形象，营造出恐怖、狰狞氛围的作用，如图5-19为底光运用示例。

图 5-19　底光运用示例

（四）按光源的位置分

按照主要光源的位置，光线可分为主光、辅光、背景光、轮廓光、修饰光。光的位置在影调和叙事方面，对影像的戏剧铺陈起着决定性作用，如图5-20为光源位置在脸部的呈现示例。

1. 主光

在拍摄现场，必须知道主光是什么，是太阳、月亮？还是蜡烛、电灯？主光是具有定场支配作用的光线，是电影中处理光线时应最优先考虑的光源，一旦主光确定下来了，可以说整个场景布光的主要基调就确定了，如图5-21所示为主光位置及其基本特点。

2. 辅光

辅光又称副光，即辅助主光调节明暗的光。它是指用来照亮未被主光照到的背光面的光线。比如，天上的太阳只有一个，没有被太阳照到的地方并不是漆黑一片，这是因为地面或者建筑物的反光可以对漆黑的地方形成漫射散光。辅光是协助主光调节明暗的重要光线，作为艺术手段必须受到重视，如图5-22所示为辅光位置及其基本特点。

3. 背景光

背景光又称为环境光，用于环境的照明。背景光主要起到烘托氛围，突出主体的作

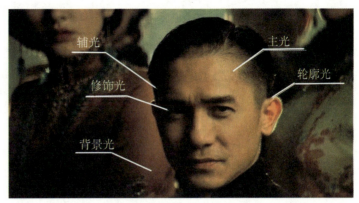

图5-20 光源位置在脸部的呈现示例（截自《一代宗师》）

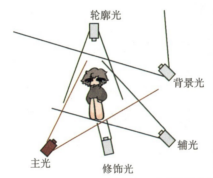

基本特点
　　主光的位置不是绝对不变的，每个镜头随着拍摄角度的变化，可以调整主光的位置，但银幕方向中的主光不能随意变动，只要银幕方向中的主光确定了位置，那么主光就不需要重新布置了。

图5-21 主光位置及其基本特点

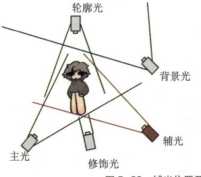

基本特点
　　辅助光的目的是弱化主光造成的阴影暗度，避免出现不必要的影子。布光时最简单的方法就是把辅光设置到摄影机的正后方或者直接投射到天花板，利用柔化影子使光感更自然；室外拍摄时，也可以用反光板作为辅光。

图5-22 辅光位置及其基本特点

用，如图 5-23 所示为背景光位置及其基本特点。

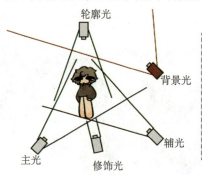

图 5-23　背景光位置及其基本特点

基本特点
　　背景光主要用于交代故事发生的时间、气候、气氛及地理特色，创造典型的画面环境，背景光决定了影片的基调、画面的影调和色调，以及环境气氛等重要因素。

4. 轮廓光

在人工照明中，轮廓光与现实光源是否存在没有必然的关系，主要起到勾画和突出被摄对象轮廓的作用，如图 5-24 所示为轮廓光位置及其基本特点。

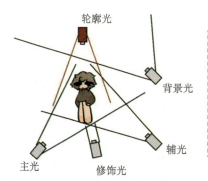

图 5-24　轮廓光位置及其基本特点

基本特点
　　轮廓光一般在人物侧面后方的位置，高度可以和摄影机一样。人物背后的轮廓光最好在其左右比较高的地方，这样才有"天使的光环"的效果，表现出轮廓和立体感。

5. 修饰光

修饰光包括眼神光、发光、首饰光等，特别是在拍摄人物表情特写时，眼神光可以表现出眼神特点，让瞳孔出现高光，眼睛会发光，显得更有神，如图 5-25 所示为修饰光位置及其基本特点。

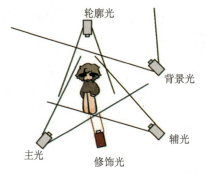

图 5-25　修饰光位置及其基本特点

基本特点
　　修饰光多为窄光，照射范围不能过于强烈。如制造眼神光时，一般将灯具放置在人物正面的下方，或者用小反光板来拾取周围的散光，反射人物眼睛。

学习了不同类型的光的位置，我们就可以进行现场布光了，如图 5-26 所示为现场布光示例。

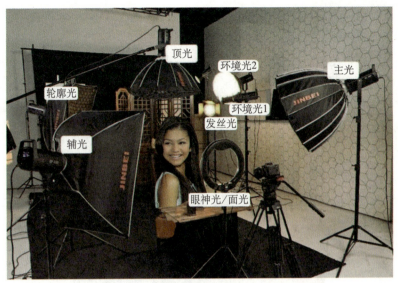

图 5-26　现场布光示例

三、色彩与影调（★★）

光线和色彩都是影像创作者用来"绘画"的物质材料，它们将电影的故事性和情绪推向了高潮。光线赋予画面以灵魂，而色彩则给画面注入了情感色彩，他们是视觉语言中最有感染力的一部分。在影视作品中，色彩的表达有许多不同的形式，如灯光、布景、道具、服装等表现出来的色彩，可以和主题、动作、音乐等有机地融合在一起，起到表达思想、创设情绪、刻画人物形象的作用。

（一）色彩

1. 色彩的基本原理

色彩是人们基于眼睛、大脑和人类生活经验所产生的一种对光的视觉效应。光线刺激了人的视觉神经，从而使视觉器官感受到色彩。不同波长的电磁波表现为不同的颜色。因而，在没有光线的地方，就没有视觉活动，更不会有色彩。人们能感受到色彩的条件一是光的存在，二是眼睛等视觉器官具有色彩感觉功能。

（1）光谱：光谱的形成是因为不同波长的光有不同的颜色。根据波长的长度不同，从短到长分别形成了紫、蓝、青、绿、黄、橙、红这几种色光，如图 5-27 所示为不同单色光的波长与颜色分布对照。

颜色							
名称	紫	蓝	青	绿	黄	橙	红
波长分布（nm）	380—450	450—485	485—500	500—565	565—590	590—625	625—740

图 5-27　单色光的波长与颜色分布对照表

（2）色光：色光是指由光引起的色彩感知。它是由不同波长和频率的光线所组成的。在可见光谱中，光线的波长决定了我们所感知到的颜色。较短波长的光，如紫色和蓝

色，具有高频率和高能量，而较长波长的光，如红色，具有低频率和低能量。通过混合不同波长的光，我们能够感知到中间的颜色，如橙色、黄色、绿色等。

色光在我们日常生活中扮演着重要的角色，它影响着我们对世界的感知和情感体验。不同的色光可以让人产生不同的情绪和氛围。例如，暖色调的光源（如橙色、黄色）可以营造温暖和舒适的氛围，而冷色调的光源（如蓝色、绿色）可以给人一种凉爽和冷静的感觉。

2. 色彩的属性

（1）色相：色相是色彩的基本属性之一，用来描述颜色在色彩空间中的位置或相对位置。色相表示颜色在光谱中的位置，决定了颜色的种类，如红色、蓝色、绿色等。色相可以通过调整光的波长来改变，不同的波长对应着不同的色相。常见的色相有红、橙、黄、绿、青、蓝、紫等（见图 5-28）。

图 5-28 常见色相

（2）饱和度：饱和度是指颜色的鲜艳程度或纯度，可以理解为颜色的强度。饱和度高表示颜色更鲜艳、更饱和，而饱和度低则表示颜色更柔和、更灰暗。可以将饱和度想象为颜色与灰色之间的比例：当饱和度为 100%，表示纯粹的颜色，没有灰色成分；而饱和度为 0%，表示完全灰色，没有颜色成分。

在色彩空间中，饱和度是指特定色相的纯度或强度，可以通过添加或减少灰色成分来改变。当色彩中只有纯色成分，没有灰色或其他色彩的混合时，饱和度最高；而当灰色成分增加时，颜色的饱和度会降低，如图 5-29 为饱和度对比和饱和度相似示例。

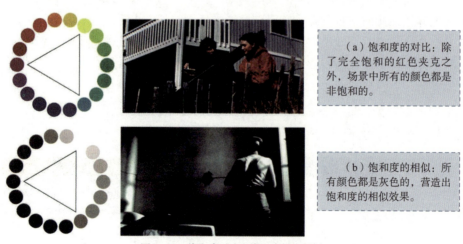

图 5-29 饱和度对比和饱和度相似示例

（3）明度：在色彩学中，明度是指色彩的亮度或明亮程度。明度代表了光的强度或色

彩的明亮程度。在色彩模型中，明度通常与色相、饱和度一起描述一个颜色。比如，在 HSL（色相、饱和度、明度）模型中：色相 120°通常表示绿色，饱和度 100% 通常表示纯绿色，明度 50% 通常表示中等亮度的绿色。

明度是通过将颜色与白色（明度最高）或黑色（明度最低）进行比较来确定的。较高的明度值表示较亮的颜色，如浅黄、浅蓝；而较低的明度值表示较暗的颜色，如深蓝、深红。

3. 色彩的情绪功能

色彩能在物理、化学、生理、心理等各方面影响我们，能引发我们内心世界的某种情绪。色彩的意图和表现力依赖于影像创作者对色彩有清晰的认知和敏锐的感知，只有这样，他们才能创造性地利用色彩的明暗、强弱、厚薄等营造气氛，突出主体，感染观众。但真正掌握了色彩的所有理论就能拍出好的电影吗？其实即使弄懂全部，至多也只能解决色彩创作中 50% 的问题，剩下 50% 要靠个人感觉。色彩是参与视听创作的语言，是充满力量的，但驾驭它除了需要掌握色彩理论的规律，还需要超越"技术"，艺术化、个性化地创造自身的独特风格。

（1）红色：红色往往与激情、活力、力量和爱情等积极情绪相关。它也可能与愤怒、危险或警戒等消极情绪联系在一起。

红色加白色，能弱化红色，偏淡时如粉红，能给人以柔和、舒适、甜蜜、美好、童话般的感觉；红色加黑色如暗红，加强了红色的浓烈感，给人以压抑、不安、强大、孤独的感觉；当红色加上灰色时，给人以暗沉、阴森、郁闷的感觉；红色加金色时，又能给人以高贵、充满能量的感觉。如图 5-30 为红色在电影中的应用示例。

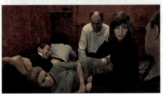

案例应用：
《蓝白红三部曲之红》：波兰导演克日什托夫·基耶斯洛夫斯基执导的电影第三部。在这部影片中，红色是主要的视觉元素和象征。它代表着爱、命运和相互联系的人类关系。
《红色沙漠》：这是米开朗基罗·安东尼奥尼导演的一部意大利新现实主义电影。影片以大量的红色调和红色元素为特征，以突出主角内心的孤独、焦虑和困惑。
《天堂电影院》：这部经典意大利电影中，红色被广泛运用作为主要配色。红色暗示着热情、浪漫和戏剧性，与电影中的爱情主题和电影院的氛围相呼应。

图 5-30 红色在电影中的应用示例

（2）蓝色：蓝色通常与平静、冷静、安宁和信任等积极情绪相关。蓝色也可以与悲伤、孤独或冷漠等消极情绪相关联。

天空蓝让人想到晴朗的蓝天和平静的海洋，给人以永恒、清新、轻柔、健康的感觉，也可以突出理性、冷静的感情特征；蓝色加上黑色，呈现暗色调时，则给人以深邃、神秘、悲愤、孤独的感觉；蓝色中最高贵，属于皇家正统色的就是宝蓝，给人以权威、威严、纯正的感觉。如图 5-31 为蓝色在电影中的应用示例。

案例应用：

《蓝白红三部曲之蓝》：波兰导演克日什托夫·基耶斯洛夫斯基执导的电影第一部。影片主要以蓝色为视觉主题和象征来展现角色的情感和内心体验。

《阿凡达》：在詹姆斯·卡梅隆执导的这部科幻片中，蓝色被广泛运用作为潘多拉星球的主要色调。这种运用强调了电影中的奇幻和外太空元素，创造出一个独特的视觉世界。

《肖申克的救赎》：在这部经典的犯罪剧情片中，导演弗兰克·德拉邦特使用蓝色调来表达监狱的冷酷和压抑氛围。蓝色的运用在整个电影中强调了主角的困境和内心希望。

图 5-31　蓝色在电影中的应用示例

（3）黄色：黄色常常与快乐、活力、希望和友善等积极情绪相关。但是，过度的黄色也可能引起焦虑或不安的情绪。

黄色加白色呈现浅黄时，给人以可爱、轻松、欢快的感觉；当黄色搭配灰色或者呈现土黄时，则给人以衰弱、气血不足、肮脏、贫困等感觉；当黄色加上茫茫原野的冷色调时，又能给人以泥土、家乡的田园味道。如图 5-32 为黄色在电影中的应用示例。

案例应用：

《寻梦环游记》：这部迪士尼·皮克斯出品的动画电影中，黄色被广泛运用来呈现墨西哥文化和传统节日的温暖和活力。黄色在电影中代表着喜悦、家庭和记忆。

《喜剧之王》：由周星驰执导和主演的香港电影。在电影的一些场景中，黄色被用来营造夸张和滑稽的效果，增强喜剧效果。

《黄金三镖客》：西部片中的经典之作，导演赛尔乔·莱昂内将黄色运用在荒凉的沙漠景观中，突出了电影大胆和冒险的氛围。

图 5-32　黄色在电影中的应用示例

（4）绿色：绿色往往与自然、平衡、和谐和希望等积极情绪联系在一起。绿色还可以与恢复、放松、平静等情绪相关。

嫩绿和苹果绿都属于明亮偏黄的绿色，给人以水嫩、朝气、健康的感觉，可以表现有希望、欢快的气氛；绿色加上黑色或者暗色调，给人以沉稳、平衡、冷静的感觉；绿色加上灰色，给人以湿滑、灰暗的感觉。绿色有很多种，如碧绿、薄荷绿、草绿、孔雀石绿等搭配合适的色彩和光影都可以起到营造氛围的作用。如图 5-33 为绿色在电影中的应用示例。

（5）白色：白色通常与纯洁、清新、简约和无私等情绪或倾向相关。白色传达了一种干净、明亮和积极的情绪。白色可以被视为中性和平和的颜色，因为它是光的组合，包含了所有颜色的光谱。

案例应用:

《迷魂记》：这是阿尔弗雷德·希区柯克导演的一部经典悬疑片。绿色是电影中重要的视觉元素之一，被用于表达角色的焦虑、嫉妒和追逐的情感。

《绿里奇迹》：这是由弗兰克·德拉邦特执导的一部改编自斯蒂芬·金同名小说的剧情片。绿色在电影中被用来象征希望、神秘和超自然的力量。

《潘神的迷宫》：由墨西哥导演吉尔莫·德尔·托罗执导的。这部电影以其精美的视觉效果、深度的故事情节和富有想象力的奇幻元素而受到广泛赞誉，获得三个奥斯卡奖提名。影片中的绿色被用来描绘一个奇妙、梦幻的世界。

图 5-33　绿色在电影中的应用示例

在不同文化和背景下，白色具有不同的象征和情感含义。比如，在一些西方文化中，白色经常与喜庆、纯洁、庄重等积极情绪相关。然而，在某些文化中，白色可能与丧礼、哀悼或悲伤等消极情绪联系在一起。因此，对白色情绪的解读存在一定的主观性和文化差异。如图 5-34 为白色在电影中的应用示例。

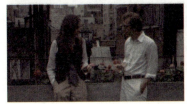

案例应用:

《白日梦想家》：由本·斯蒂勒执导并主演的冒险喜剧电影。白色在电影中被广泛运用，代表着幻想和梦想的世界。

《雪国列车》：由奉俊昊执导的科幻动作片。电影中的列车内部被设计成白色调，营造出冷酷、高科技和未来感的氛围。

《安妮·霍尔》：由伍迪·艾伦执导并主演的喜剧电影。白色在电影中被用来创造轻松、幽默的氛围，并强调角色之间的情感和人际关系。

图 5-34　白色在电影中的应用示例

（6）黑色：黑色通常与权威、神秘、力量和正式等情绪或倾向相关。黑色传达了一种深沉、高雅和神秘的感觉。黑色同时也被视为中性和经典的颜色，因为它吸收了所有颜色

的光，不反射光线。

在不同文化和背景下，黑色具有不同的象征和情感含义。比如，在西方文化中，黑色通常与正式、高贵和庄重等积极情绪相关。黑色也被视为一种时尚、经典和具有自信的颜色。然而，在某些文化中，黑色可能与丧礼、哀悼或悲伤等消极情绪联系在一起。

黑色的情绪倾向也可以因具体情境和个人解读的不同而有所不同。有些人可能将黑色视为力量和自信的象征，而有些人可能将其视为沉闷和压抑的象征。因此，对黑色情绪的解读存在一定的主观性和个体差异。

总的来说，黑色通常被认为是一种强烈和有力的颜色，可以给人带来庄重、神秘和引人注目的感觉。如图 5-35 为黑色在电影中的应用示例。

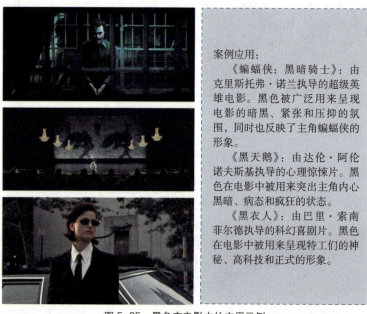

案例应用：
《蝙蝠侠：黑暗骑士》：由克里斯托弗·诺兰执导的超级英雄电影。黑色被广泛用来呈现电影的暗黑、紧张和压抑的氛围，同时也反映了主角蝙蝠侠的形象。
《黑天鹅》：由达伦·阿伦诺夫斯基执导的心理惊悚片。黑色在电影中被用来突出主角内心黑暗、病态和疯狂的状态。
《黑衣人》：由巴里·索南菲尔德执导的科幻喜剧片。黑色在电影中被用来呈现特工们的神秘、高科技和正式的形象。

图 5-35 黑色在电影中的应用示例

4. 不同类型影片的色彩表达

不同类型的电影在色彩表达上可以采用不同的策略，以表现特定的情绪和氛围。以下是一些常见的电影类型及其色彩表达的例子。

（1）喜剧片的色彩惯例：喜剧片通常使用鲜艳、明亮和活泼的色彩来增强幽默感。明亮的色彩可以营造愉悦和轻松的氛围，如使用大量的黄色、橙色和亮绿色。

（2）动作片的色彩惯例：动作片常常使用高对比度和高饱和度的色彩来增强紧张感和刺激感。强烈的红色、蓝色及黑白对比的运用可以营造紧张激烈的氛围。

（3）战争片的色彩惯例：战争片常常使用高对比度和冷色调来营造紧张和冷酷的氛围。强烈的黑白对比和大量的蓝色、灰色、绿色可以创造出冷酷和无情的战争环境。

（4）爱情片的色彩惯例：爱情片通常使用柔和、浪漫和温暖的色彩来表达浪漫情感。粉色、淡紫色和柔和的蓝色常常被用来营造浪漫的氛围。

（5）惊悚片的色彩惯例：惊悚片常常利用阴暗、冷色调和高对比度的色彩来营造紧张

和恐怖的氛围。使用大量的灰色、蓝色和绿色可以增强紧张感和神秘感。

（6）公路片的色彩惯例：公路片通常以自由、冒险和探索为主题，通常使用高饱和度的、明亮的色彩来传达生机、自由和活力。鲜艳的颜色可以呈现出公路旅行的愉悦和刺激感，如明亮的蓝天、绿树和鲜花。

（7）科幻片的色彩惯例：科幻片通常利用冷色调、高饱和度的色彩搭配未来感的色彩来创造科技感和异域感。使用蓝色、紫色和银色可以营造未来科技感的氛围。

（二）影调

影调是指影像、摄影或电影中使用的特定色彩或色调，以及其所传达的情感、情绪和氛围。影调可以用来表达和强调故事的主题、情感或氛围。不同的影调可以传达出不同的情绪和情感，如柔和的影调可以营造出温暖、浪漫的氛围，而冷色调可以传达出冷酷、紧张的情感。

1. 影调的分类

影调可以根据色彩的特征和情感表达来进行分类。以下是一些常见的影调类型。

（1）高饱和度影调：这种影调多使用鲜艳、饱和度高的色彩，能营造出充满活力和生气的氛围。高饱和度影调可以带来愉悦、热情和乐观的情感，常见于喜剧、音乐剧等类型的影片。如图5-36为高饱和度影调在电影中的应用示例。

图5-36　高饱和度影调在电影中的应用示例

（2）柔和影调：柔和影调主要是使用较为柔和、温暖的色彩，创造出温馨、浪漫的氛围。柔和影调可以传递出温暖、亲切和宁静的情感，常见于爱情片、家庭剧等类型的影片中。如图5-37为柔和影调在电影中的应用示例。

（3）冷色影调：冷色影调通常使用较多的冷色调，如蓝色、绿色、紫色等，给人以冷酷、冷静的感觉。冷色影调可以营造出紧张、神秘的氛围，常见于惊悚片、科幻片等类型的影片中。如图5-38为冷色影调在电影中的应用示例。

案例应用：
《珍珠港》：迈克尔·贝执导的一部战争爱情片。影片通过柔和的影调给予战争场景以浪漫和温情的感觉，突出了爱情的主题。
《天使爱美丽》：让-皮埃尔·热内执导的一部法国浪漫喜剧片。影片运用柔和的影调和调色，营造出浪漫、温暖和幻想的氛围，与主角的个性和故事情节相契合。
《追随》：克里斯托弗·诺兰的导演处女作。影片采用了柔和的影调来刻画故事的悬疑和冷静氛围。

图 5-37 柔和影调在电影中的应用示例

案例应用：
《寒战》：由梁乐民和陆剑青联合执导的香港犯罪片。影片使用冷色调来创造出紧张、冷静和冷峻的氛围，与故事的主题相呼应。
《咒怨》：由清水崇执导的日本恐怖片。影片使用冷色调来营造出恐怖、阴森和不安的氛围，增强了影片的恐怖效果。
《黑鹰坠落》：由雷德利·斯科特执导的一部战争电影。影片采用冷色调来突出战争环境的冷酷和紧张，创造出一种冷峻和充满紧迫感的视觉效果。

图 5-38 冷色影调在电影中的应用示例

（4）高对比度影调：高对比度影调通常使用明显的黑白对比或强烈的明暗差异，创造出强烈的视觉冲击和紧张感。高对比度影调可以加强情节的紧张感和戏剧性，常见于动作片、犯罪片等类型的影片。如图 5-39 为高对比度影调在电影中的应用示例。

（5）褪色影调：褪色影调常使用较为暗淡、饱和度较低的色彩，能创造出沉静、忧郁的氛围。褪色影调可以表达出忧伤、哀思和回忆的情感，常见于战争片、剧情片等类型的影片。如图 5-40 为褪色影调在电影中的应用示例。

案例应用：

《黑鹰坠落》：由雷德利·斯科特执导的一部战争电影。影片使用高对比度影调来突出战争环境的紧张和残酷，创造出强烈的视觉冲击力。

《驱魔人》：由威廉·弗莱德金执导的经典恐怖片。影片使用高对比度影调来加强恐怖氛围和创设恶魔降临的感觉，营造出阴暗、恐怖的氛围。

《帝国的毁灭》：由奥利弗·西斯贝格执导的战争剧情片。影片使用高对比度影调来突出战争的残酷和混乱，营造出压抑、恐怖的氛围。

图 5-39　高对比度影调在电影中的应用示例

案例应用：

《剪刀手爱德华》：由蒂姆·波顿执导的奇幻浪漫片。影片使用了褪色影调，营造出幽默、浪漫和梦幻的氛围，与主角爱德华的孤独和不同寻常相呼应。

《美国丽人》：由萨姆·门德斯执导的剧情片。影片使用了褪色影调，突出了主角对平凡生活的迷茫和对美的追求，创造出一种荒诞和幻觉的氛围。

《教父》三部曲：由弗朗西斯·福特·科波拉执导的经典黑帮电影系列。影片使用了褪色影调，营造出沉重、阴暗和冷酷的氛围，与故事中的黑帮世界相呼应。

图 5-40　褪色影调在电影中的应用示例

这些只是一些常见的影调类型，实际上影调的分类可以更加具体和细化，而且每部影片可能会采用多种影调的组合来传达复杂的情感和意义。影调的选择对于影片的视觉呈现和情感表达起着至关重要的作用，它能够深刻地影响观众的感受和情绪。

2. 影调的创设

影调可以通过调整色彩的明度、饱和度和色相等参数来创设。以下是一些常见的用于创设特定影调的方法和技巧：

（1）色彩平衡和调整：通过调整整体的色彩平衡改变影片的整体色调，增加或减少某

个颜色可以影响影片的整体氛围。例如，增加蓝色可以营造冷酷的氛围，而增加黄色可以营造温暖的氛围。

（2）色彩饱和度和明度的调整：调整色彩的饱和度和明度，可以影响影片的视觉效果和情感表达。增加饱和度可以增强活力和生动感，而降低饱和度可以创设柔和、沉静的氛围。调整明度可以改变影片的明暗程度，增强对比效果或营造柔和的氛围。

（3）色调过滤器或滤镜：使用色调过滤器或滤镜可以直接改变影片的色彩表现。例如，添加蓝色滤镜可以营造冷酷的氛围，添加橙色滤镜可以营造温暖和浪漫的氛围。滤镜可以通过摄影机或后期制作软件来添加。

（4）灯光和照明效果：灯光和照明是影响影片色彩的重要因素。通过改变灯光的色温、强度和方向等，可以营造出不同的影调和氛围。冷色调的灯光可以产生冷酷和离奇的效果，而暖色调的灯光可以产生温馨和浪漫的效果。

（5）色彩分级和调色：在后期制作阶段，可以使用专业的调色软件对影片进行色彩分级和调整。通过对不同镜头或场景应用特定的色彩，可以创造出一致的影调和视觉风格。

在创造影调时，导演、摄影师和调色师等专业人员会根据影片的主题、情感和故事要求，以及个人的创意和风格，选择合适的方法和技巧来达到预期的效果。创造影调需要一定的技术和审美，同时也需要对故事和情感表达有深入的理解。

3. 调色

电影的调色是指在后期制作过程中对影片或照片进行色彩的调整和处理，以达到所需要的视觉效果和情感表达效果。调色可以用于创设特定的影调、增强视觉效果、统一影片的色彩风格等。在调色过程中，通常会使用专业的调色软件，如 DaVinci Resolve、Adobe Premiere Pro、Final Cut Pro 等。以下是一些常见的调色技术和步骤：

（1）色彩校正：色彩校正是调色的基础步骤，用于修正影片的色彩平衡和对比度。通过调整曝光、白平衡、黑点和白点等参数，能使影片的色彩看起来更准确和平衡。

（2）色调调整：色调调整是指通过调整色相、饱和度和明度等参数来改变影片的整体色调。可以根据影片的主题、情感需求和视觉效果，调整不同的色调参数，如增加蓝色来营造冷色调，或增加黄色来营造温暖色调。

（3）色彩分级：色彩分级是指对不同镜头或场景进行个别的色彩调整，以创设特定的氛围和视觉效果。可以使用分级工具，对不同的色彩范围、色调曲线、饱和度和明度等进行微调，使不同的镜头达到统一的色彩风格。

（4）色彩修饰：色彩修饰是指对特定的色彩进行局部调整，以突出或削弱某些元素。可以使用遮罩、蒙板等工具对特定区域进行色彩修饰，以增强或改变特定物体或人物的色彩效果。

（5）特殊效果：调色软件还提供了各种特殊效果，如模拟胶片、添加滤镜、添加光晕等，用于创造独特的视觉效果和进行情感表达。

调色是一项艺术与技术相结合的工作，影像创作者需要对色彩、光影等有深入的理解和创意。调色师通常在导演或摄影师的指导下工作，以实现影片的预期视觉效果和情感表

达效果。

能力进阶

室内外布光

电影布光是一种强调电影画面美感，用最贴切的照明方式来进行电影叙事的手段。布光不仅要遵循自然用光的规律，也要遵循贴合故事主题、能创造画面美感、保持场景表现的连贯性等规律。有些人认为布光是一件"烧钱"的工作，需要买很多设备才能达到想要的光效，事实上，好的灯光师并不是完全依赖设备，而是具有自由支配光线的技能，如白天拍夜景，晚上拍日景，晴天拍雨天等都能实现。

一、布光的基本道具（★★）

布光的基本道具包括摄影、电影拍摄等领域的专业灯具、配件等，主要用于控制和调整光线的方向、强度等，以达到特定的照明效果。

1. 灯具

（1）镝灯：具有高功率和高亮度的灯具，产生几乎接近于正午阳光的强烈光线，常用于大型舞台表演和户外拍摄等需要高亮度的场景。

（2）钨丝灯：具有较高的功率和温暖的色温，价格较为经济实惠。常用于影视拍摄、舞台照明等需要大量照明的场合。

（3）HMI 灯：功率很大，色温偏向冷色调，适用于需要强烈冷色光线的拍摄场景，如大型电影制作等。

（4）荧光灯：产生柔和的冷光，适合需要均匀、柔和照明效果的场合，如影视摄影棚、室内照明等。

（5）Kino Flo 灯具：具有柔和的光线和大面积照射效果，常用于影视摄影棚或需要柔和光线的场景。

（6）LED 面板灯：具有轻便灵活的特点，可以方便调整亮度和色温，适用于室外拍摄、移动拍摄等对便携性和灵活性有要求的场合。

如图 5-41 所示为常见的布光灯具。

2. 配件

（1）色纸：用于控制灯光的颜色效果。可以通过在灯光前面放置不同颜色的色纸来改变光线的色调和氛围。

（2）测光表：用于测量照射到被摄物体上的光线强度和亮度水平，帮助摄影师进行准确的曝光控制。

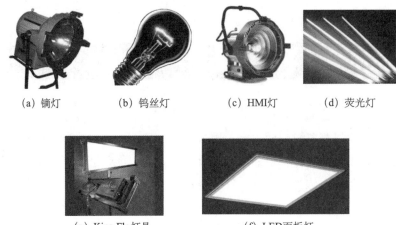

(a) 镝灯　　　　(b) 钨丝灯　　　　(c) HMI灯　　　　(d) 荧光灯

(e) Kino Flo灯具　　　　(f) LED面板灯

图 5-41　常见的布光灯具

（3）柔光箱（纸）：半透明的布或纸材料，放置在灯光前面，用于柔化和扩散光线，产生更柔和的照明效果。

（4）反光板：通常使用泡沫塑料板制作，用于反射光线，使光线更加均匀、柔和，并能调整照明的方向。

（5）滤光纸：一种粘贴在窗户或灯具上的薄膜，用于改变光的颜色、亮度和质量，减少或增加特定光的透过。

（6）挡光板：常用于灯具上，可调节挡光板的位置和角度，用于控制灯光的扩散、投射方向和形状。

（7）黑旗：固定在支架或魔术臂上的黑色材料，用于阻挡灯光扩散和削弱光线的效果。

（8）灯光蒙板：用于增加灯光的质感和创造特殊效果，通过在灯光前放置不同形状的蒙板，可以在照明区域产生斑驳或有趣的投影效果。

如图 5-42 为常见的布光配件。

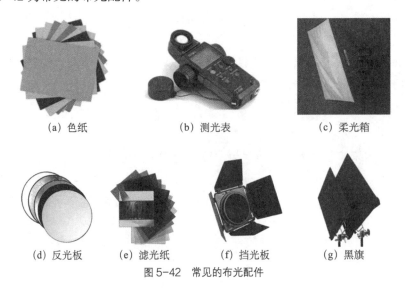

(a) 色纸　　　　(b) 测光表　　　　(c) 柔光箱

(d) 反光板　　(e) 滤光纸　　(f) 挡光板　　(g) 黑旗

图 5-42　常见的布光配件

二、室外布光（★★）

在室外布光中，最重要的是了解自然光的属性，并有效地去除自然光在脸部形成的阴影，从而保证画面的和谐。非专业人士想要拍出如电影般质感的片子，难度肯定比专业的影视团队大，主要是因为缺乏昂贵的照明设备，也没有经费搭建场景。最节约成本的方式就是外景拍摄，外景拍摄时利用自然光或者借景就显得非常重要了。表 5-2 主要介绍了四种室外场景的布光方式。

表 5-2　四种室外场景的布光方式

场景	特点	布光策略
正午直射太阳光	正午时，太阳高悬，光线强烈且几乎垂直地照射下来，会在人物面部和身体下方形成强烈的阴影。	① 反光板：使用反光板反射阳光，填充人物面部和身体下方的阴影。反光板可以放置在人物的下方或侧面，以柔化阴影。 ② 漫射器：使用漫射器或柔光板挡在人物上方，减弱太阳光的直接照射，使光线更加柔和，减少强烈的阴影和高光反差。 ③ 辅助光源：如果需要，可以使用人工光源（如 LED 灯）作为补光，放置在人物前方或侧面，填补阴影。
人物面部下方出现阴影时	人物面部下方的阴影通常是由高角度光源（如大太阳或强烈光源下）造成的，导致眼睛下方和颧骨区域形成明显的阴影。	① 反光板：将反光板放置在人物的下方或前方低位，反射太阳光到人物面部下方，填充阴影区。 ② 柔光板：在光源与人物之间放置柔光板或漫射器，减弱光线的强度，增加光线的均匀性，使阴影更柔和。 ③ 辅助光源：使用低角度的辅助光源，如 LED 灯或闪光灯，填补面部下方的阴影。调整光源的亮度和角度，以达到自然光线的效果。
阴天人物拍摄	阴天光线不足，环境光线偏暗，人物脸部也偏暗，显得平淡或易产生不足。	① 反光板：使用反光板将环境光或太阳光反射到人物面部和身体上，增加光线的亮度和方向性，使人物更加突出。 ② 辅助光源：在阴影处使用便携式 LED 灯或其他人工光源，增加人物的光线照射。辅助光源可以放置在侧面或正面，以增加立体感和层次感。 ③ 背景光：在人物背后或侧面设置一盏背景光，突出人物轮廓，使人物从背景中分离出来，增加画面的深度和立体感。 ④ 光线平衡：确保环境光与补光的光线色温相匹配，避免色调不一致。可以使用带有滤镜的 LED 灯来调整色温，使其与环境光协调。
人物处于阴影处，而背后的太阳光偏亮时	逆光拍摄场景可能会导致人物面部光线不足且背景过亮。	① 反光板：将反光板放置在人物前方，调整角度，使其反射太阳光到人物面部。 ② 柔光板：在人物前方创建柔和的补光，减少阴影。 ③ 辅助光源：使用人工光源补充前方光线，使人物面部更加明亮。 ④ 背景光源：在人物背后的阴影处增加背景光源，减少与人物后方光线的对比。平衡背景亮度和人物光线，避免背景过曝。 ⑤ 拍摄角度：调整拍摄角度，使太阳光从侧面照射人物，减少逆光影响。利用树木、建筑物等遮挡物部分遮挡背景光线，使光线更加柔和。

续表

场景	特点	布光策略
日出日落前后的光线	日出日落前后的光影自带柔光效果和金色的光晕。	① 逆光拍摄：在日出或日落时，利用太阳作为背景光源，使人物的轮廓突出，创造出轮廓光效果。 ② 调整曝光：根据人物和背景的光线情况，适当调整曝光参数，确保背景和模特都能清晰地呈现。 ③ 低角度拍摄：在日出或日落时，选择低角度拍摄，使太阳出现在画面中，增强光线的戏剧效果。 ④ 侧光角度：选择侧光角度拍摄，使光线斜照在人物上，增加面部的立体感和光影效果。

三、室内人物布光（★★★）

室内布光是指用人工光来布光，我们主要学习三点布光的方法。

三点布光是人物照明的基本方法。《电影艺术词典》中对"三点布光"的定义是："人物照明中三个基本光位的处理。"主光、辅光和背景光是人物照明中三种最基本的光线。主光最终的目的就是照明，处理明暗对比度；辅光的目的是帮助主光处理影子，调节出更加自然的光效；背景光则是添加逆光，勾勒轮廓，提高表现力。

布光应用案例

光比是指被摄人物灯光照明的反差，通常可以用测光表测量出来。我们来看看1:1光比、1:2光比、1:3光比、1:4光比下，人物脸部呈现的明暗对比以及对应的布光策略，具体如表5-3所示。不同布光策略的应用案例如左侧二维码所示。

表5-3 不同光比下的布光策略

光比	特点	布光策略
1:1光比：环形光、蝴蝶光	环形光照亮面部的各个方向，可能会减少面部的立体感，使得皮肤瑕疵和细节更清晰。蝴蝶光是在人物的鼻子下方形成蝴蝶形状的阴影，这种阴影能增加面部的立体感。	主光：人物正前方，略高过头顶。 辅光：人物下方，用于反射主光，减少面部阴影。 背景光：人物后方，用于勾勒轮廓，让画面生动。
1:2光比：伦勃朗光	伦勃朗光的最大特点是在人物面部的阴影侧形成一个独特的倒三角形光斑，通常出现在鼻子阴影与面颊相交的位置。这种三角形光斑增加了面部的立体感和深度。	主光：人物左侧斜上45°，在右侧鼻处形成三角形阴影。 辅光：人物右下方，均匀主光产生的阴影。 背景光：人物后方，用于勾勒轮廓，让画面生动。
1:3光比：领袖光	高光与阴影之间的对比明显，阴影相对集中，突出了面部的轮廓和立体感。	主光：人物左侧前方70°左右，人物右侧脸形成明显阴影。 辅光：人物右侧，均匀主光产生的阴影。 背景光：人物后方，用于勾勒轮廓，让画面生动。

续表

光比	特点	布光策略
1∶4光比：教父光	教父光通常采用强烈的侧面光，光源从一侧照射，人物另一侧形成深重的阴影。这种布光方式带有戏剧性和神秘感。顶光会在眼窝、鼻子下方、下巴和颈部形成强烈的阴影，增加面部的立体感和戏剧性。	主光：人物左侧前方90°，人物右侧脸形成明显阴影。 辅光：人物右侧稍远处，均匀主光产生的阴影。 顶光：人物头部上方，稍微往后。 背景光：人物后方，用于勾勒轮廓，让画面生动。 遮光板：使用遮光板控制光线的扩散，增强高光和阴影之间的对比，保持戏剧效果。

任务实训

布光及拍出人物光

任务布置

1. 完成第100页关于《一代宗师》的布光表格。
2. 模仿《一代宗师》中的经典画面拍摄视频。
3. 根据三点布光的方式，拍摄人物光。
4. 学生在课堂上分享并播放所拍摄的布光作业。

任务要求

1. 模拟拍摄人物光时，请注意三点布光的位置和光比。
2. 拍摄人物时，需要从光比、光影方向、服装与色彩等方面去拍摄。

任务评价

《一代宗师》任务实训反馈

序列	任务情境	任务描述	是否能清晰回答	
一	标一标 人物关系图	观看影片，能清晰地画出人物关系图及每一次冲突的情节点。	是□	否□
二	辩一辩 对比人物	电影史上关于叶问的电影很多，你还能列举哪些影片？	是□	否□
三	夸一夸 电影如何感动你	深入拉片，发现真正调动观众情绪的故事点在哪里？	是□	否□
四	找一找 激励事件	故事的转折点在哪里？故事是如何实现转折的？	是□	否□
五	评一评 电影好在哪	你的评价会从几个角度入手？如何写出一个好影评？	是□	否□

素养拓展

讨论与反思

在这一任务的学习中,我们主要学习了焦距、光线、色彩和影调等视觉元素是如何传达故事和表达情感的。在任务实训环节,同学们要进行三点布光并拍出电影感强的人物光,请你结合实训经历,认真思考下图方框中提出的问题,影像创作者应该具备以下哪些核心素养?

在拍摄时,同学们认为:在布光和每个场景影调的确定中,最大的困难是什么?应该如何克服?	三点布光是一个需要团队合作的工作,同学们是如何分工的?具体都做了哪些工作?

自问

行动达人的核心能力——学习态度

打破自我限制

1. 自我管理情况。

按时上课	积极回答问题	认真完成作业	认真记笔记	课后看影片

2. 学习情况。

课前预习	完成思维导图	完成自测	完成任务实训	作业分享次数

3. 在任务实训中，作业完成度自我评价。

A. 能清晰地明白任务的要求。　　　　　　　　　　是☐　否☐

B. 能完成老师规定的拉片电影。　　　　　　　　　是☐　否☐

C. 能高质量地完成老师布置的任务实训作业。　　　是☐　否☐

D. 能将课上学到的布光知识转化为拍摄能力。　　　是☐　否☐

E. 能有意识地在赏析电影时知道色彩、影调是如何影响故事表达的。

　　　　　　　　　　　　　　　　　　　　　　　　是☐　否☐

4. 今后努力的方向：

小结 + 自我测验

小结

影视画面的视觉设计是塑造叙事影片成功与否的关键因素，它通过焦距、光线、色彩和影调等元素直接作用于观众的视觉感官，引发情感反应并促进故事理解。焦距能影响画面的重点，焦距的调整可以突出特定的人物或物体，同时与景深相互作用，共同决定了画面背景的清晰与模糊程度，进而影响观众对场景空间和故事层次的感知。光线赋予了画面以质感和氛围，通过明暗对比和阴影的运用，揭示了环境的情绪并强化了角色的内心状态。色彩和影调的选择则是情感和主题表达的重要手段，明亮或阴郁的影调能够传递不同的情绪气氛，同时色彩的象征性和文化内涵也为叙事增添了隐喻和象征意义。整体来看，这些视觉设计元素在电影叙事中不仅具有美学价值，而且充当着提升故事深度、塑造角色形象和引导观众情感的作用，它们相互交织，共同构成了电影语言中不可或缺的视觉叙事手段。

请同学们完成第 98 页的思维导图，将空白处填写完整。

自我测验

自测基础题。

自我测评：

（1）影响景深的三个因素：_____。

（2）光圈是影响景深的最直接因素，光圈越大，_____；光圈越小，_____。

（3）焦距和景深的关系：镜头的焦距越短，_____；镜头的焦距越长，_____。

（4）按照光源的类型不同，光线可分为_____。

（5）按光的投射方向不同，光线可分为_____。

（6）按照光源的位置不同，光线可分为_____。

（7）色彩能在物理、化学、生理、心理等各方面影响我们，能引发我们内心世界的某种情绪。蓝色通常与_____等积极情绪相关，它也可以与_____等消极情绪相关联。

（8）根据色彩的特征和情感表达来进行分类，影调可以分为：_____。

问题归纳：

（9）短焦大景深与长焦小景深的区别？

（10）色彩的情绪功能有哪些？

任务六
镜头运动

摄影机移动应该有力量,就像音乐一样,它能够引导我们的情感。

影像叙事与视听语言

设定目标

镜头运动是电影语言的重要组成部分，通过操控摄影机的移动，导演能够以独特的方式讲述故事，同时给观众提供更为丰富的视觉体验。

在"知识必备"的学习中，学生应认识固定镜头、长镜头，了解运动镜头的分类及运镜的概念及思路。在"能力进阶"的学习中，学生应重点掌握运镜的方法。在"任务实训"中，学生要掌握手机运镜的技巧。

思维导图

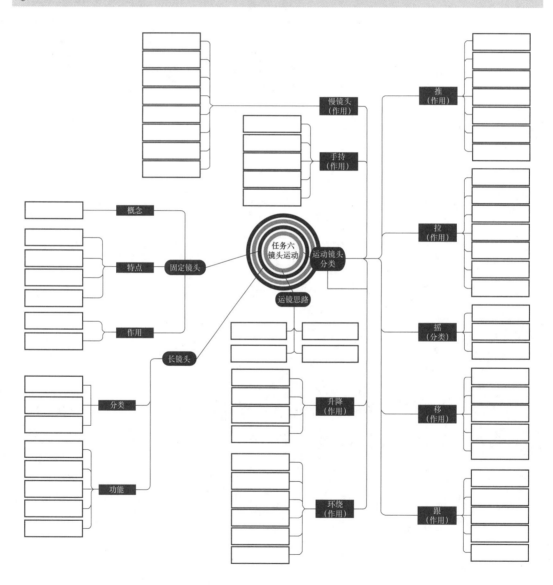

任务六　镜头运动

任务导入

电影《罗拉快跑》

影片介绍

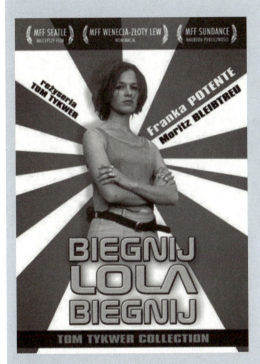

基本信息：

《罗拉快跑》融合了多种电影制作技巧，包括非线性叙事、重复结构和快速剪辑，同时具有独特的视觉和听觉风格。《罗拉快跑》不仅在德国获得了巨大的成功，也在国际电影节上广受好评，并赢得了多个奖项。它被认为是创新电影的典范，对全球独立电影制作产生了深远的影响。

导演： 汤姆·提克威

编剧： 汤姆·提克威

主演： 弗兰卡·波坦特，莫里兹·布雷多

类型： 犯罪、剧情、惊悚

上映时间： 1998 年

获奖： 1999 年德国电影奖获得最佳影片奖、最佳导演奖（汤姆·提克威）、最佳摄影奖（弗兰克·格里贝因）和最佳剪辑奖（玛蒂尔德·博内福伊）等；1998 年欧洲电影奖提名最佳影片。

任务设计

序列	任务情境	任务描述	阶段性目标
一	标一标 人物关系图	观看影片，能清晰地画出人物关系图及每一次冲突的情节点。	了解
二	辩一辩 对比	对比电影《洛奇》和《罗拉快跑》两部影片的镜头运动异同。	了解
三	夸一夸 电影如何感动你	深入拉片，发现真正调动观众情绪的故事点在哪里？	体会
四	找一找 激励事件	故事的转折点在哪里？故事是如何实现转折的？	体会
五	评一评 电影好在哪	你的评价会从哪几个角度入手？如何写出一个好影评？	学习

133

影像叙事与视听语言

> **任务成果预测**

学完这个任务后,同学们就解锁新技能啦!可以完成《罗拉快跑》运动镜头的特点分析了。

<p align="center">《罗拉快跑》运动镜头特点</p>

第一轮:	第二轮:	第三轮:
罗拉穿过城市,试图找到能够筹到钱的方法。中间发生了一系列事件,包括与她的父亲及其情妇的一段对话。这一轮以曼尼在超市的抢劫计划失败而告终,罗拉在抢劫中被警察误杀。	故事重置,罗拉再次开始她的跑步行动。这一轮小细节的变化导致了不同的交互和结果,罗拉到达银行时与父亲的对话不同,导致了不同的情感发展。这轮的结局是:罗拉赢得了一笔钱,但曼尼在交易前被车撞并且死亡。	第三轮重置后,罗拉的行动再次有所改变。这一轮她能够阻止曼尼抢劫超市,并且通过在赌场中的一次幸运赌注赢得了足够多的钱。最终两人成功解决了问题。

镜头名称 (有使用请打√)	时间点	镜头名称 (有使用请打√)	时间点	镜头名称 (有使用请打√)	时间点
推镜头□ 拉镜头□ 摇镜头□ 移镜头□ 跟镜头□ 升降镜头□ 慢动作□ 停格动画□ 广角镜头□ 环绕运动□ 手持摄影机□		推镜头□ 拉镜头□ 摇镜头□ 移镜头□ 跟镜头□ 升降镜头□ 慢动作□ 停格动画□ 广角镜头□ 环绕运动□ 手持摄影机□		推镜头□ 拉镜头□ 摇镜头□ 移镜头□ 跟镜头□ 升降镜头□ 慢动作□ 停格动画□ 广角镜头□ 环绕运动□ 手持摄影机□	

同学们可以先测测自己:

1. 你看过《罗拉快跑》这部影片吗?　　　　　　　　　是□　否□
2. 了解固定镜头的魅力在哪里吗?　　　　　　　　　　是□　否□
3. 了解运动镜头的分类及作用吗?　　　　　　　　　　是□　否□
4. 了解讲述一个故事有哪些运镜方法吗?　　　　　　　是□　否□
5. 了解长镜头在影像叙事中的独特魅力吗?　　　　　　是□　否□

"是"得1分,"否"不得分。
0—3分:让我们赶紧开始我们的学习吧!
3—5分:同学,你是学霸,继续加油哦!

知识必备

运动取景

摄影机是最好的解剖学教师。它展示了我们是如何移动、如何看、如何感受。

摄影机的运动是我表达故事和情感的方式之一，它可以创造出动态和戏剧性的效果。

电影是一个在二维平面的幕布上去实现三维空间视觉效果的艺术。影视空间的营造有两种方法：第一种方法是再现空间，即用单个镜头拍摄，没有镜头切换，通过镜头的运动（推、拉、摇、移与升降等运动形式）和不断变化的视角来展示空间的变化，长镜头（一镜到底）即是这种镜头运动的极致表现；第二种方法是通过剪辑来重新组合画面，完成空间的展现（具体见任务八）。本任务中，我们主要学习第一种方法，即通过学习镜头的运动来展示现实存在的空间和人物。

一、固定镜头（★★）

（一）基本概念

固定镜头是指机位不动，镜头光轴不变、焦距不变的镜头。固定镜头提供了一个电影相对空间的稳定画框，画面的动感全部来自画内的元素，人物在画面中可以是静态的也可以是动态的。固定镜头经常作为定场镜头出现在叙事的开头，一般电影中70%的镜头是固定镜头。《东京物语》这部电影中，全片几乎都是固定镜头。

（二）固定镜头的特点

（1）固定镜头提供的信息密度更高，单位时间内能提供更多的叙事信息。固定镜头提供了一个电影相对空间的稳定画框，既能表现沉稳的静态场景，又能表现画内的动态信息。

（2）固定镜头提供了一个静止稳定的视点和画框。由于画框的静止和背景的相对稳定，再加上视点稳定，需要在构图上精心设计。固定镜头可以表现任何角度、景别、运动的构图画面。

（3）固定镜头在展现动作场面时，可以通过不同的角度、不同的景别来展现，通过剪辑将一组镜头串联起来，在影片中创造出叙事节奏感。

（4）固定镜头相对于运动镜头，拍摄成本较低，不涉及支持镜头运动的设备，基本上一个三脚架或者稳定装置就可以拍摄成功。

（三）固定镜头的作用

1. 固定镜头的叙事功能

固定镜头在展现静态环境时，画面稳定、构图精确，传达的信息丰富，因而在叙事时能够表达更为客观的色彩，客观记录环境、动作和细节。固定镜头在展现叙事场面时，可

以展示更稳定的画面,画面内容的丰富性、故事性可以让观众更容易受到感染。如图6-1为固定镜头叙事示例。

案例说明:
电影《辛德勒的名单》中,三名纳粹军官准备枪杀一位犹太人,结果手枪卡壳,观众和被杀害的犹太人一样,感受到濒临死亡般的窒息。最后,因为手枪的问题,犹太人逃过一劫,但摄影机丝毫没有动,好像也被吓得呆若木鸡,不敢动弹。导演用一个固定镜头展现了在德国人眼中,犹太人的生命根本不值一提。观众的情绪也随着叙事的推进而起伏伏。

图6-1 固定镜头叙事示例(截自《辛德勒的名单》)

(1)剪辑的依赖:固定镜头常常在拍摄时强调特定的情节或动作点,并依赖剪辑来串联不同镜头之间的叙事。一些固定镜头组合在一起可以形成一个完整的叙事段落,使观众理解故事的进展。

(2)实时场景的拍摄:在拍摄实时场景时,使用连续的方式(如运镜或长镜头)可以增强现场感和真实感。然而,当场景较复杂时,采用分解方式(如固定镜头抓拍关键动作)可以更清晰地捕捉动作和情感。

(3)镜头之间的关联:固定镜头在拍摄时需要成组拍摄,镜头之间要有逻辑和情感的关联。这种关联可以使剪辑更自然地连接不同的镜头。因此,在拍摄固定镜头时,要成组拍摄,保持镜头之间的关联,从而保证叙事的流畅性和连贯性。

2. 固定镜头的抒情功能

由于摄影机基本不发生位移,固定镜头能给人以稳定、安静、祥和的感觉。如同呼吸一样,固定镜头好比站着不动在呼吸,运动镜头相当于跑着呼吸。虽然呼吸都是一样的,但韵律和节奏是完全不一样的。不同视觉风格的影片用固定镜头拍摄时,会让观众产生不同的心理感受和视觉冲击力,如图6-2为使用固定镜头表现情绪示例。

(1)强调角色情感:固定镜头可以用来捕捉角色的情感瞬间,如静止不动地观察角色的面部表情和肢体语言。这种方式让观众能够更深入地感受角色的内心世界,形成情感的共鸣。

(2)更好地进行画面构图:固定镜头可以通过精心的构图和光影的运用来创造视觉美感。这样的镜头往往能够引导观众去感受画面的美,同时也为情感表达提供了视觉支持。

(3)产生时间的延续感:固定镜头能够在某一瞬间"凝固"时间,让观众感受到时间的流逝或停滞。这种时间的延续感能够加深观众对情感或事件的思考,促使他们沉浸在特定的情感氛围中。

(4)将空间与情感进行结合:固定镜头能够细致地展现一个场景的空间布局,帮助观众理解角色所处的环境,从而增强情感传递。通过对空间的静态观察,观众能够感受到角

色与环境之间的关系。

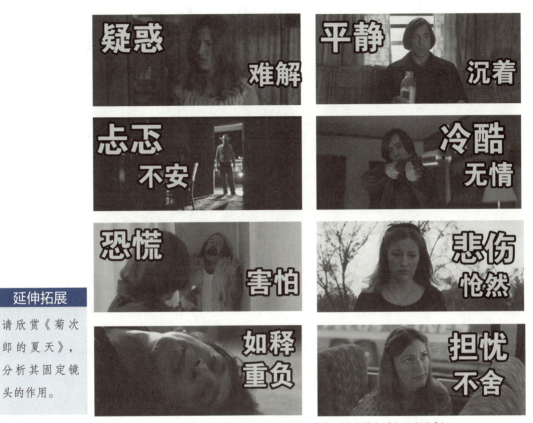

图 6-2 大量使用固定镜头表现情绪示例（截自《老无所依》）

延伸拓展

请欣赏《菊次郎的夏天》，分析其固定镜头的作用。

二、运动镜头（★★★）

（一）运动镜头的概念

运动镜头是指通过摄影机在位置上的连续移动或光学镜头焦距的持续变化而拍摄到的镜头，也叫移动镜头，一般由"起幅＋运动＋落幅"构成。与固定镜头相比，运动镜头的框架结构是处于相对运动之中的，观众的视角不断随之变化，运动镜头不仅记录了运动的主体，也能使静止的主体获得动感。

（二）运动镜头的分类

以摄影机运动轨迹为区分标准，运动镜头一般有五种基本形式：推、拉、摇、移、跟（见图 6-3），并由此延伸出升降镜头、环绕镜头、甩摇镜头等。以摄影机运动方式为区分标准，运动镜头还可以分为以下两种：二维平面运动镜头（水平摇、垂直摇、甩摇）和三维立体镜头（推、拉、移、跟、升降、环绕）。二维平面运动镜头中，摄影机与被摄物位置关系不变，呈现相对静止状态，仅改变摄影机的拍摄角度；立体运动镜头中，摄影机与被摄物位置关系改变，呈现相对运动状态，摄影机的拍摄角度一般不变动。接下来，我们以《罗拉快跑》中的镜头为例来讲解各种镜头。

图6-3 运动镜头五种基本形式图解

1. 推镜头

（1）基本概念：推镜头又称前推镜头，是指摄影机在向被摄物推近或镜头焦距由短变长的过程中所拍摄到的连续画面，其中，景别由大到小，即被摄物在画框中逐渐变大，实现推镜头的两种方式分别是：摄影机移动，靠近被摄物；摄影机不动，镜头焦距变长。

（2）推镜头的基本功能如下：

第一，突出主体人物。推镜头的景别由大到小，使得被摄主体在画框中的占比不断增大，而次要部分则逐渐出画，直到落幅时被摄主体拥有较为可观的占比，因而起到突出主体人物、明确重点形象的作用。

第二，提供视线引导。推镜头的运动轨迹一般为可视化的前进路线，当景别发生变化时，不仅是对画幅空间的调整，也是对观众视点的一种引导，吸引观众注意到被持续推近的被摄主体，而不是次要部分。

第三，放大画面细节。如果推镜头的落幅是被摄主体的局部特写，则推镜头能起到突出某个细节或提供重要情节线索的作用，这个局部特写可能作为伏笔，使剧情更具有说服力，也可能是当前叙事的重要情节道具，利用小景别可凸显其重要性。

第四，展示位置关系。在一个推镜头中，通常会介绍被摄物所处的整体环境，展现出整体环境与局部被摄物的位置关系。

第五，增强人物情绪。如果被摄主体为人物，同时推镜头落幅在人物的面部表情，则面部的神态和情绪会被进一步放大，人物与客观环境的联系减弱，推镜头增强了人物情绪的感染力。

第六，建立情感链接。推镜头的运动让画面呈现出一种前移的视觉效果，如果同时是主观镜头，会让观众产生逐渐靠近被摄主体、逐渐走进被摄主体（人物）内心的感受，进一步引发观众在情感上的共鸣，建立起较强的情感链接。

第七，影响画面节奏、带动观众情绪。镜头推进速度的快慢会影响画面的整体节奏，继而产生不同的画外情绪力量，带动观众的情绪。通常来说，如果镜头推进得平缓且稳定，画面会呈现出安稳、宁静和淡然的感觉；而急促的推镜头则会增强景别变化的不容忽

略感和突兀感，使得画面的视觉冲击力极强，从而产生激动、慌乱和不安的情绪氛围。

如图 6-4 所示为《罗拉快跑》中的推镜头。

推镜头拍摄要点：

第一，推镜头展现出的是一种明确的、笃定的态度，或给以某种启迪，或突出某个线索，或激发某类情绪，所以其必须有明确的推进方向和具体目标，尤其是落幅，应具有鲜明的对象。

第二，一个推镜头起幅和落幅中，摄影机与被摄物位置关系通常为相对静止状态，因此起幅、落幅一定要准，明确地展现出被摄主体所处的优势位置，或凸显某种情绪。

第三，镜头从不是独立的存在，一定要与画面内容或情绪相结合，因此推镜头的节奏需和画面所想要传达的氛围一致。

推镜头

图 6-4 《罗拉快跑》推镜头

2. 拉镜头

（1）基本概念：拉镜头又称后拉镜头，是指摄影机远离被摄物或镜头焦距由长变短的过程中所拍摄到的连续画面。与推镜头正好相反，拉镜头的景别由小到大，即被摄物在画框中逐渐变小。实现拉镜头同样有两种方法：摄影机移动，远离被摄物；摄影机不动，镜头焦距变短。

（2）拉镜头的基本功能如下：

第一，介绍整体环境。从小景别拉至大景别，新的被摄物不断入画，而被摄主体的存在感会渐渐削弱，同时因为观众的视野范围变大，所以环境因素的占比增多，从而揭示出更多的环境信息。

第二，展示位置关系。镜头由强调被摄主体，拉远至展现被摄主体及其所处环境，有利于表现被摄主体与客观环境的位置关系。

第三，表达独特含义。拉镜头由于景别的变大及画框中被摄物的增加，构图会发生改变，从而可以表达出对比、反衬、比喻等独特的含义。因为远离被摄人物，会营造出一种孤独感。

第四，引发观众揣测。拉镜头具有揭示的作用，从局部起幅，激发观众兴趣，引发观众对时间、地点和情节的揣测，随着拉远镜头，被摄物不断入画，最后落幅大景别，观众的揣测被证实。例如，在影片《赎罪》中，首先看到一个士兵缓缓走过来，摄影机一直在拍他在看什么，但看到的东西又没有出现，直到远离被摄物的拉镜头出现，我们才看到画

面中惨不忍睹的一幕，地上全是孩子的尸体。

第五，发挥情感余味。景别的不同组合方式会起到不同的情感叙事作用，拉镜头的景别变化通常是从小景别的压抑到大景别的开阔，继而起到释放情感、释放压力的作用。

第六，定调结束画面。如果将拉镜头用在影片结尾，辅以渐黑出场，则会产生一种观众与影片逐渐抽离的疏离感，在这个过程中，画面的情绪也同样慢慢被定调，且余韵悠长，进而让观众产生微妙的观后情感。

第七，展现透视空间感。通过视觉后移的画面效果，使得环境氛围逐渐增强，人物位置关系发生改变，纵深关系可能形成新的叙事。拉镜头是从细节到宏观，因而可以给人留有悬念。镜头拉完之后的落幅镜头会给人带来震撼的效果。

如图 6-5 所示为《罗拉快跑》中的拉镜头。

> 拉镜头拍摄要点：
> 第一，拉镜头的画面结构需要具有明确的目的性，包括后拉方位和画面构图，并且在后拉镜头时要保持均匀的速度。
> 第二，由于拉镜头是一种纵向空间变化的镜头形式，所以需要导演进行精准的场面调度。
> 第三，一个拉镜头中的落幅往往包含起幅的动作，这种包含关系正是体现拉镜头揭示作用的关键，需要细细把握其中的画面呼吸感。

拉镜头

图 6-5 《罗拉快跑》拉镜头

3. 摇镜头

（1）基本概念：摇镜头是指保持摄影机的机位不变，使镜头以摄影机机身为轴心进行旋转，在水平、垂直或其他方向上运动而拍摄的镜头。摇镜头就像人通过头部的运动去观察事物一样，是从一个事物看向另一个事物的视点运动过程。摇镜头由"起幅＋摇摄＋落幅"三个步骤组成。

（2）摇镜头的基本类型及功能如下：

①水平摇。水平摇是指摄影机在水平方向上进行左右运动的一种拍摄手法，可以是跟随人物运动方向的摇镜头，镜头从左摇到右，也可以从右摇到左。通常用来拍摄超大场景或超广物体，如战场、沙漠、山脉等，一定程度上冲破了画框的空间局限，使得整个画面更开阔。

②垂直摇。垂直摇是指摄影机在垂直方向上的连续摇摄，通过视点的变化，镜头可以从上摇到下，也可以从下摇到上。一般用来拍摄超高物体或多层次场景，如高楼大厦、邮轮等，或者用来表现人物间垂直方向上的位置关系及行为动作，不仅能展现出物体的全貌，还隐隐透露出震慑人心的高耸效果。

③甩摇。甩摇是指在一个摇镜头中，一个画面即将结束时，镜头突然急速地转到另一个方向进行拍摄的一种手法，甩摇镜头的画面具有强烈的动感与爆发力，使得起幅与落幅间的联系被夸大，从而表现了时间、地点、事物的骤然变化，进一步营造紧迫的氛围。

如图6-6所示为《罗拉快跑》中的摇镜头。

摇镜头的拍摄要点：

第一，摇镜头往往会改变观众的视觉空间，从一个场景转到另一个场景，因此需要有明确的目的性，或者说必须要引起观众对新场景的期待和兴趣。

第二，摇镜头的运动速度同样要与画面的情绪保持一致，对快摇、慢摇和甩摇的选择要追求情感色彩。

第三，因为摇镜头符合人类观察事物时眼睛的运动方向，所以常被用作主观镜头，因此在拍摄摇镜头时，要格外注意人物的行为逻辑。

摇镜头

图6-6 《罗拉快跑》摇镜头

4. 移镜头

（1）基本概念：移镜头是指使摄影机借助专业的运载工具或手持摄影机，在水平方向运动拍摄的手法，移镜头分为横向移动和纵深移动，在水平方向上的上、下、前、后移动，通常会用到滑轨或滑轮。

（2）移镜头的基本功能如下：

第一，增强画面动感。移镜头使得画面框架一直处于运动状态，且画框内的事物无论是静止的还是运动的，都会呈现出位置关系的改变，因此增强了画面的动感，让画面不会太单调。

第二，表现复杂场景。画框是有空间局限性的，而移镜头往往能突破空间局限，让超大场景或多层次复杂场景内的事物都被一一地呈现出来，能营造气势磅礴的画面造型效果。

第三，赋予主观色彩。移镜头好像一个贴近叙事的旁观者，赋予画面较强烈的主观色彩。

第四，营造身临其境的氛围。移镜头的运动方式呈现出了一种乘坐交通工具的视觉效果，让观众有了身临其境的感觉。

第五，如果画框内被摄主体为静止状态，移镜头就可以展现出画面中的具体时间、地点和细节，从而营造出巡视或展示的视觉效果。

如图 6-7 所示为《罗拉快跑》中的移镜头。

移镜头拍摄要点：

第一，在拍摄时，要保持画面的稳定和拍摄速度的均匀，因此在镜头的选择上，以广角镜头为宜。

第二，移镜头不仅可以将摄影机放置在可移动的装置上，还可以放置到摄影师的肩膀上，以人体运动的方式表现镜头运动。

第三，加入适当的前景。移镜头可以增强被摄物体的速度感，移镜头可以跟随人物的奔跑。将移镜头作为转场镜头时，应注意落幅的衔接性。

移镜头

图 6-7 《罗拉快跑》移镜头

5. 跟镜头

（1）基本概念：跟镜头又称"跟拍"，是指通过摄影机在水平、垂直或斜向轨道上的连续移动来跟随被拍摄的主体。跟镜头大致分为前跟、后跟（背跟）和侧跟三种情况，它可以是手持的或是通过轨道、稳定器、无人机等设备实现。

（2）跟镜头的基本功能如下：

第一，保证主体位置。跟镜头的运动原则是始终跟随被摄主体，因此被摄主体在画框中的位置相对稳定且通常位于中心。

第二，交代主体行动。既展现了被摄主体的运动方式，又交代了主体后续的行动，如运动方向、运动轨迹及运动速度。

第三，展现环境因素。跟镜头利用被摄主体的运动逐步展现运动方向上的环境因素，即通过人物来展现环境。

第四，方便观众代入。如果拍摄的是后跟镜头，画框内所展示出来的部分画面其实就是被摄主体看到的画面，有利于观众视点与主体视点合二为一。

第五，具有纪实意义。跟镜头通常表现为手持镜头，为了模仿被摄主体的运动，体现出了画面的真实感，进而具有一定的纪实意义。

如图 6-8 所示为《罗拉快跑》中的跟镜头。

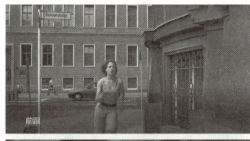
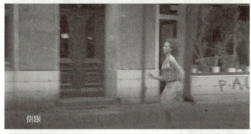

跟镜头拍摄要点：

第一，跟镜头的基本拍摄要求是镜头始终跟上或追准某个被摄对象。被摄主体的运动、速度、平稳度等要与画面情感一致。

第二，拍摄跟镜头时要注意景别和构图，以及镜头焦点、拍摄角度和光线等影响画面的因素。

第三，流畅的动作，摄影师的动作要尽可能平滑和连贯，避免任何快速的抖动或急促的移动，这可能会破坏镜头的稳定性。

跟镜头

图 6-8 《罗拉快跑》跟镜头

6. 升降镜头

（1）基本概念：升降镜头是指摄影机通过借助升降装置进行上升或下降的运动来表现场景的一种拍摄手法，它包括升镜头和降镜头。

（2）升降镜头的基本功能如下：

第一，升降镜头带来了画面视觉区域的扩张与收缩，一般用于定场镜头较多。通过镜头视点的下降，引出人物入画，展开剧情叙事，交代时间、地点、环境信息，从局部引向更广阔的空间中。

第二，升降镜头有利于表现空间透视关系，从点到面展开纵深画面，如对高大物体的局部特征采用升降镜头进行表现，被摄对象的局部会发生变化。例如，史蒂文·斯皮尔伯格的《第三类接触》中，观众发现一艘大船停在沙漠里。

第三，升降镜头常用来展现事件或场景的规模、气势与氛围，有其独特的造型表现形式。升降镜头可以强化人物或事物的光影造型，可以塑造人物的神秘感，可以营造蓄势待发、做好开战前准备的紧张气氛。升降镜头往往在渲染环境氛围中，有提升、增强、推进、渲染、作为开场、进行落幕等作用。

第四，升降镜头可以用来转场。通过主动引导转场和被动引导转场等方式，形成升降过程中人物的出画入画，从而达到转场的作用。

如图 6-9 所示为《罗拉快跑》中的升降镜头。

升降镜头拍摄要点：

第一，在拍摄前，规划好镜头的起始点和结束点，确保平稳的升降运动，并为镜头创造合适的视觉效果。

第二，在升降运动过程中，要确保主体在正确的焦点范围内，避免失焦情况。同时，监控曝光情况，确保画面明亮且细节可见。

第三，升降镜头通常需要多人协调与配合，如摄影师、起重操作人员和导演等，以确保镜头运动的顺利进行，并根据需要进行调整和协商。

升降镜头

图6-9 《罗拉快跑》升降镜头

7. 环绕镜头

（1）基本概念：环绕镜头也被称为环绕拍摄或360°镜头，是指摄影机在拍摄对象周围移动，以获得围绕该对象的连续视角的拍摄方式。这种镜头可以用来展示场景的环境，加强传达角色情感状态，或者创造戏剧性的视觉效果。

（2）环绕镜头的基本功能如下：

第一，强调人物。通过围绕一个中心人物旋转，增加观众对该人物的关注，并强调其在故事中的核心地位。

第二，揭示情绪或状态变化。环绕镜头可以用来揭示人物的内心变化或情绪转折。例如，摄影机在人物周围旋转时，可以配合音乐和表演来增强戏剧效果。

第三，增加视觉兴趣。环绕镜头可以创造动态视觉效果，是一种吸引观众注意力的方法，可以使静态场景变得更加生动。

第四，转换叙事视点。通过环绕镜头，影像创作者可以从一个角色的视角转换到另一个角色的视角，或者从一个叙事点跳到另一个叙事点。

第五，营造悬疑或紧张氛围。缓慢和紧凑的环绕镜头可以构建悬疑或紧张氛围，让观众的情绪与场景同步。

第六，展示动作场面。在动作片中，环绕镜头可以用来展示复杂的动作和特技，增加场面的紧迫感和现实感。

如图6-10所示为《罗拉快跑》中的环绕镜头。

任务六 镜头运动

> 环绕镜头拍摄要点：
> 第一，预先规划：在拍摄之前，应该详细规划摄影机的路线和移动速度，以及要配合的演员动作。
> 第二，设备选择：根据拍摄的需求和环境条件，选择合适的拍摄设备。可能需要使用稳定器、轨道、吊臂、摄影机车、无人机或其他设备来实现环绕效果。
> 第三，对焦控制：环绕拍摄中保持被摄对象在焦点中心是至关重要的。可能需要一个专业的对焦拉手来负责调整焦点。

环绕镜头

图 6-10 《罗拉快跑》环绕镜头

8. 手持摄像镜头

（1）基本概念：手持摄像镜头是一种电影和视频拍摄技术，其中摄影机直接由摄影师手持，而不是放置在三脚架、稳定器或其他支架上。这种拍摄方式能够提供更灵活和即时的移动，常用于创造一种真实、有时甚至是纪实风格的动态画面效果。

（2）手持摄像镜头的基本功能如下：

第一，增强拍摄的灵活性。手持摄像能让摄影师快速且自由地移动摄影机，从而捕捉各种角度和视角的画面，对于跟随快速移动的对象或在拥挤空间内的拍摄特别有利。

第二，增强现场拍摄的即时性。手持摄像能够即时捕捉到场景中的动态变化，这对于需要快速反应的场景，如纪实拍摄、新闻现场报道、体育事件等，尤其重要。

第三，创造动态效果。手持摄像能够以自然的摇晃和移动效果增加画面的动态感，从而让观众具有更强的沉浸感和真实感。

第四，降低成本。不需要使用复杂的稳定器或支撑设备，能有效降低设备成本和设置时间，适合小型制作团队或独立制片人使用。

第五，增强临场感。手持摄像机的移动可以传达出紧迫感和临场感，尤其在动作场景或紧张场合中，能够让观众感受到故事的紧迫性和真实性。

如图 6-11 所示为《罗拉快跑》中的手持摄像镜头。

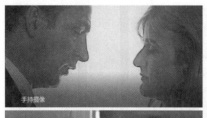

手持摄像镜头拍摄要点：

第一，姿势稳定：摄影师需要找到稳定的站立或移动姿势，使用身体作为稳定器，如张开双脚稳固站立，或使用膝盖缓冲走动时的颠簸。

第二，呼吸控制：尝试在不活动时候拍摄，或者在呼气时稳定拍摄，避免因呼吸造成的抖动。

第三，避免过度活动：尽管手持摄像提供了移动的自由，但不必要的摄影机移动会分散观众的注意力，应根据剧本指导有目的性地移动。

手持摄像镜头

图6-11 《罗拉快跑》手持摄像镜头

9. 慢镜头

（1）基本概念：慢镜头是一种电影和视频制作中常见的镜头形式，其通过放慢动作速度来展现镜头中的细节和增强情感表达。这个效果可以通过在拍摄时以高于标准帧率（通常是24帧/秒）的速度录制视频，然后在播放时以标准帧率播放来实现，从而使动作看起来比实际发生的要慢。

（2）慢镜头的基本功能如下：

第一，强化情感。慢镜头可以强化场景的情感冲击，使观众有足够的时间去体验和消化画面中的情感内容，从而加深对人物内心状态或重要情感瞬间的理解。

第二，突出动作。使用慢镜头可以突出某个特别的动作或技巧，常见于运动场景和动作电影中，可以让观众清楚地看到复杂动作的每个细节。

第三，增加视觉冲击。慢镜头可以增加视觉上的戏剧性和美感，使场景更具艺术性和冲击力，如在舞蹈或打斗场景中使用，可以增强动态美学。

第四，创建悬念。在紧张的情节中使用慢镜头可以制造悬念，延长观众的期待感，如在揭露重要剧情点或是在高潮场景中引入慢镜头。

第五，提供视觉解读。慢镜头允许观众更细致地观察和分析正在发生的事件，有助于理解在正常速度下可能被忽略的细节。

第六，调节节奏。在电影的编辑中，慢镜头可以有效地调节叙事节奏，与快速剪辑相结合，可以创造出节奏变化和动态对比。

第七，增加叙事深度。通过放慢关键瞬间的镜头速度，慢镜头可以为叙事增加深度，让观众有时间进行思考和产生情感共鸣。

第八，实现特殊效果。某些特效，特别是那些涉及快速运动的特效（如水滴飞溅、玻

璃破碎），使用慢镜头可以更好地展示视觉效果。

如图 6-12 所示为《罗拉快跑》中的慢镜头。

慢镜头拍摄要点：

第一，高帧率拍摄：为了实现慢镜头效果，需要以高于标准帧率（通常是 24 帧 / 秒）的速度来拍摄。常见的高帧率包括 60 帧 / 秒、120 帧 / 秒、240 帧 / 秒或更高，具体取决于想要达到的慢动作程度和摄影机的性能。

第二，充足的光照：由于拍摄时的快门速度变得非常快，为了避免画面过暗，通常需要更多的光线或者调整摄影机的 ISO 值。

第三，准确的对焦：在高帧率拍摄时，保持对动作的精准对焦非常重要，特别是对于快速移动的目标。可能需要手动对焦或使用追踪对焦功能。

第四，预设曝光：在拍摄前确定适当的曝光设置，因为在高速拍摄过程中可能无法调整曝光。

慢镜头

图 6-12 《罗拉快跑》慢镜头

三、运镜（★★★）

（一）基本概念

运镜的过程是一个动态构图的过程，是综合运动镜头，不断变化景别、角度、速度和节奏的过程。电影运镜有非常多种方法，每一种都有自己的语言和目的。镜头的运动一定是有动机的，不能只是让画面看起来好看而盲目地运动。影像创作者要懂得运镜的契机与节点运镜的动机，因而要了解运镜的思路、方法和作用。

（二）运镜的作用

当我们谈到为什么要运镜时，可以和固定镜头相比较来谈运镜的特点。故事叙述的方式可以有两种：一种是连续方式（运镜、长镜头等），一种是分解方式（固定镜头、剪辑等）。运镜在拍摄单个画面时，可以使画面显得动感。

1. 强化叙事

镜头运动可以揭示故事的关键信息，引导观众的注意力，或者以一种动态的方式展现场景的变化。例如，在电影《心灵捕手》一些对话密集的场景中，摄影机会缓慢推进，以加强角色之间情感交流的紧密性，凸显时刻的重要性。

2. 创造节奏

通过控制运动镜头的速度，保持流畅性，影响电影的节奏和气氛，快速的移动可以

制造紧张感,而缓慢平滑的移动则可以营造出宁静或梦幻的氛围。例如,电影《夺宝奇兵》中,许多追逐场景使用快速的运动镜头来营造紧张感,印第安纳·琼斯在逃离敌人时,镜头迅速移动,增强了观众的紧迫感,使人感受到角色的危机和动作的快节奏。而在电影《梦之安魂曲》中,许多场景使用缓慢平滑的运动镜头来营造一种梦幻而又压抑的氛围,特别是在展示角色的内心挣扎和幻想时,镜头的缓慢移动使得观众能够深入角色的心理状态。

3. 表达角色情绪

镜头的移动可以模仿人眼睛的视觉效果或运动方式,反映角色的心理状态和情绪波动。摇摄或快速移动会传达紧张、焦虑或兴奋,而平稳的跟随镜头则可以凸显角色的冷静或自信。例如,在电影《黑天鹅》的许多场景中,达伦·阿伦诺夫斯基使用了摇摄和快速移动的镜头,尤其是在妮娜经历压力和焦虑的时刻,如她在舞蹈排练或与其他舞者互动时,镜头的快速移动和不稳定的摇摄不仅让观众感受到她内心的紧张和焦虑,而且传达出了她对完美的追求和即将崩溃的情绪。这样的镜头运动模仿了妮娜在压力下的视觉体验,使观众能够更深入地理解她所面临的心理斗争。

4. 增强空间意识

运用镜头运动可以增强场景的三维立体感,使观众对电影中的环境有更好的空间认识。使用摇摄可以揭示场景的广度,而倾斜可以揭示场景的高度。例如,电影《盗梦空间》中,有一个经典的场景是角色们在梦中城市的街道上行走,通过摇摄镜头,观众得以观看整个场景:城市建筑物、街道和周围环境被一一展现,创造出一种广阔而复杂的空间感。这种镜头运动使得观众不仅看到角色所处的位置,还能感受到整个梦境的规模和风情。同时电影还运用倾斜镜头来揭示场景的高度,尤其是在展现倒置的城市或重力反转的场景时,这种镜头运动让观众体验到梦境中空间的扭曲感,进一步增强了影片的视觉效果和叙事张力。

5. 提供视觉美感

充满活力的摄影不仅能增强叙事,还能创造令人难忘的视觉美感。通过精心设计的镜头运动,可以产生流畅而优雅的视觉效果,使电影成为一种视觉艺术。例如,在《荒野猎人》中,影片使用了大量的长镜头和流畅的镜头运动,通过精心设计的画面构图和光线运用,创造出独特的视觉体验,特别是在一个追逐场景中,摄影机通过自由移动和跟随,使观众能够感受到紧张的氛围和角色的绝望。这种流畅的运动与大自然的原始美景相结合,增强了视觉效果,使观众不仅关注故事情节,还能深刻地体会到环境对角色生存的影响。

6. 呼应电影主题

镜头运动可以与电影的主题或符号相呼应。在探讨时间和命运的电影中,摄影机的倾斜或重复运动可以象征时间的无序性。例如,在电影《重庆森林》中,导演王家卫运用了快速摇摄和镜头模糊技巧,来表现角色们在快节奏、混乱的都市生活中的孤独感和迷

失感。

7. 创造视觉隐喻

摄影机运动有时候可以用来创造视觉隐喻，使观众在视觉层面上感受到故事或主题的深层含义。例如，电影《1917》是一镜到底风格的电影，沉浸式镜头感似乎让观众如同穿越战场一般。摄影机通过持续跟随主角，创造了一种紧迫的、不间断的叙事感，使观众感觉自己就在战场上。

（三）运镜的思路

在影像创作中，运镜是一种重要的叙事工具，能够通过不同的运动方式和技术手段来传达情感、增强故事的深度和丰富视觉效果。以下是从静止与运动、二维与三维运动、变焦与推拉、水平与不水平这四个方面来探讨运镜的思路。

1. 摄影机的静止与运动

摄影机的静止与运动有四种状态：摄影机一直保持静止；摄影机一直保持运动；摄影机静止较长时间，突然运动；摄影机运动较长时间，突然静止。按照视觉强度的变化来看，"摄影机一直保持运动"的视觉强度最强；"摄影机一直保持静止"的视觉强度最弱；而"摄影机运动较长时间，突然静止"和"摄影机静止较长时间，突然运动"则会产生视觉强度的对比，给人带来心理情绪的变化。一般来说，摄影机运动的幅度、范围越大，视觉强度越强。摄影机静止或者固定拍摄，较常用于人物对话场景。

因此，静止镜头通常用于强调某个特定的细节或场景，能让观众集中注意力。例如，在角色进行深思或情感表达时，静止镜头能有效传达角色的内心感受，创造一种沉静的氛围；静止镜头能让观众更深入地理解角色的情感变化。运动镜头则更多地用于增强故事的动态性和节奏感。通过跟随角色的动作或快速切换的场景，运动镜头可以增加紧迫感和兴奋感。例如，追逐场景或战斗场景常用运动镜头来营造紧张的气氛，使观众感受到角色的紧张和危险。

2. 二维运动镜头与三维运动镜头

二维运动通常是水平或垂直的平面运动，如镜头的摇摄或平移。这种运动镜头可以用来揭示场景的广度或深度，帮助观众理解角色所处的空间关系。在一些对话场景中，二维运动镜头可以用来展示角色之间的互动，增强情感的传达。

三维运动则涉及镜头沿着Z轴的移动，如镜头推拉或环绕。这种运动能够更好地展示空间的纵深感和立体感。例如，在一部电影中，镜头从远处推向角色，可以让观众感受到角色的孤独与脆弱，或在场景变换时给予观众更强的沉浸感。

3. 变焦镜头与推拉镜头

变焦镜头通过调整焦距而不移动镜头的位置来改变画面中的元素大小。变焦镜头可以用于快速引导观众的注意力，或者在对话中强调角色的情感变化。例如，将镜头快速变焦到某个角色的脸上以突显他们的紧张感或焦虑感。

推拉镜头（推镜头和拉镜头）则是通过镜头的移动来实现空间感的变化。推镜头可以

向前移动，表现角色的内心世界和情感变化；而拉镜头则可以用来拉远视角，表现角色的孤独感或环境的广阔。推拉镜头的运用能够强化观众的情感体验，如在情感高潮时推向角色，可以增强情感的冲击力。

4. 水平镜头与不水平镜头

水平镜头是指画面的水平线或垂直线与镜头景框平行，一般用三脚架固定镜头或者是升降台固定镜头，都可以确保摄影机是水平的。这类镜头常用于展示场景、角色之间的关系以及推进故事的发展，保持视觉上的平衡感。在对称构图和稳定的场面中，水平镜头能够增强观众的舒适感。

不水平镜头是指摄影机旋转或者水平线变动而导致的画面水平线或垂直线与镜头景框不平行的情况。例如，斜角拍摄在惊悚片、恐怖片或某些动作场景中常用来增加紧张感和动感；而倒置拍摄可以用来创造翻转世界的视觉效果，或者在特定的叙事上下文中表达角色的心理状态；手持摇动拍摄则常被用于创造一种纪实风格，使观众感觉自己就在场景中，增加真实感和紧迫感。不水平镜头会产生不稳定、动感和视觉强度增强等效果。

总之，通过对静止与运动镜头、二维运动镜头与三维运动镜头、变焦镜头与推拉镜头、水平镜头与不水平镜头四个方面技巧的运用，运镜不仅能够丰富视觉效果，还能有效地传达角色的情感、增强叙事的深度和丰富观众的观看体验。导演和摄影师可以根据故事需要灵活运用这些手法，创造出引人入胜的视觉语言。

四、长镜头（★★）

（一）长镜头的概念

长镜头能完整地表现被摄对象的动作、表情、故事情节的过程，成为运动镜头的"长句式"。长镜头是导演通过精心调度摄影机和演员的走位，在画面中持续捕捉和切换不同的信息，以呈现出连贯而富有张力的叙事过程，其最大的难点是对时间点、演员运动节点的控制，以及摄影机如何配合调度等。一个完美的长镜头一定是经过导演精心编排设计的镜头，需要现场摄影师、演员、灯光师、美术师等一切工作人员的多次走位彩排，精心配合完成。

为什么选择长镜头？有人说，不用多机位剪辑，仍能拍出戏剧效果的长镜头是真正的艺术；也有导演为了追求电影的真实感而选用长镜头。著名的长镜头作品《俄罗斯方舟》长达99分钟，由俄罗斯著名导演亚历山大·索科洛夫执导，是世界电影史上"一镜到底"的神作。

喜欢用长镜头的导演有保罗·托马斯·安德森，他的电影以复杂的故事情节和精心构思的场景而闻名（见图6-13）。他经常使用长镜头来捕捉角色的情感和细微的动作，并通过运动和流畅的摄影来增强观众的参与感。喜欢用长镜头的导演还有安德烈·塔科夫斯基、小津安二郎、贝拉·塔尔、罗伊·安德森、侯孝贤等，以使用长镜头而较著名的电影有《爱乐之城》《鸟人》《路边野餐》《人类之子》等。

任务六 镜头运动

长镜头应用示例：
保罗·托马斯·安德森以其精心构思和复杂的长镜头而闻名。《不羁夜》是一部关于影片业的黑色喜剧剧情片。导演在电影中使用了长镜头来展现人物的情感和复杂性，并创造出流畅、连贯的叙事。这种运用长镜头的手法为电影增加了观众与角色的紧密互动，同时也展示了导演独特的视觉风格。

长镜头

图 6-13　长镜头示例（截自《不羁夜》）

（二）长镜头的分类

长镜头可分为固定长镜头、景深长镜头和运动长镜头。

1. 固定长镜头

固定长镜头是指摄影机保持位置不变，连续拍摄某个场面所形成的镜头，是时间片段较长的单一镜头（见图 6-14）。由于剪辑技术还没有跟上，早期电影几乎都是使用固定长镜头来记录与拍摄的，固定长镜头是技术无法跟上而不得已为之的长镜头，如路易斯·卢米埃尔的电影《工厂的大门》使用的就是固定长镜头。

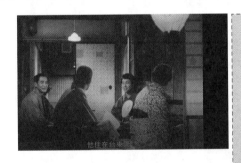

固定长镜头应用示例：
日本导演小津安二郎的《东京物语》以固定镜头为特色，通过稳定的镜头和精巧的构图来讲述故事。
小津安二郎在《东京物语》中使用了许多固定镜头，尤其是长镜头，以观察主要角色的日常生活和情感变化。这种稳定而长时间的观察方式使观众能够深入了解角色的内心世界和家庭关系的微妙变化。
同时，小津安二郎还善于利用低角度的拍摄，通过低视角来展示角色的内在矛盾和压抑的情感。这种拍摄手法为电影增添了一种静谧而深沉的氛围，并强调了角色与社会环境之间的紧张关系。
《东京物语》以其细腻的叙事和独特的镜头语言塑造了小津安二郎的导演风格，被誉为世界电影史上的经典之作。

固定长镜头

图 6-14　固定长镜头示例（截自《东京物语》）

2. 景深长镜头

景深长镜头是指使用大景深的技术手段进行拍摄，使处在纵深处不同位置的景物（从前景到后景）都能被清晰地展示，从而尽可能完整地呈现一个场景。在奥逊·威尔斯执导的电影《公民凯恩》中有一段经典的景深长镜头，这段镜头被称为"凯恩进屋"，也被认为是电影史上最为著名的镜头之一（见图 6-15）。

151

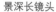
景深长镜头

景深长镜头应用示例：
在《公民凯恩》的经典景深长镜头中，摄影师德格雷戈·托兰德运用了深度对焦的技术，使前景、中景和背景都保持了清晰的焦点。这样的景深使得观众可以同时关注屏幕上不同深度的元素，营造出立体而丰富的视觉效果。这个镜头的运用突出了人物凯恩的重要性和影响力，并通过场景的构图和深度传达了凯恩复杂的个性和权力地位。

图6-15 景深长镜头示例（截自《公民凯恩》）

除了《公民凯恩》中的经典景深长镜头，还有其他电影也采用了类似的技术。如由乔尔·科恩和伊桑·科恩执导的《老无所依》中使用了多个景深长镜头，以突出场景的紧张氛围和角色之间的关系，通过利用深度对焦，观众可以在同一画面中清晰地看到前景、中景和背景的细节，增强了视觉体验。再如由大卫·芬奇执导的《搏击俱乐部》在许多场景中使用了景深长镜头，以突出角色的情感和行为，这些景深长镜头可以帮助观众更好地理解角色之间的关系和故事的发展。

3. 运动长镜头

运动长镜头即综合性镜头，需要摄影机跟随拍摄。运动长镜头能在拍摄过程中创造出流畅的视觉感受，使观众与电影中的动作或角色紧密联系。通过摄影机跟随被拍摄物体的运动，运动长镜头可以增强观众的参与感、增加戏剧性和动感，以及提供一种更加沉浸式的观影体验（见图6-16）。

运动长镜头

运动长镜头应用示例：
电影《雨果》是一部由马丁·斯科塞斯执导的电影，展现了运动长镜头的精彩运用。
在电影《雨果》中，运动长镜头被广泛用来呈现主人公雨果在巴黎火车站的探险和冒险之旅。其中最突出的例子是电影开头的长镜头，摄影机穿过人群和环境，通过连续的运动来引导观众进入故事的世界。这种流畅而连贯的运动长镜头带领观众穿越火车站的走廊、楼梯和机器部件，营造出一种沉浸式体验。它让观众感觉就像与雨果一起在这个令人惊叹的环境中探险，增强了观众的参与感，让观众仿佛置身于故事之中。

图6-16 运动长镜头示例（截自《雨果》）

运动长镜头可以使用摄影车、轨道系统、稳定器或无人机等设备来实现。摄影师和摄影团队需要精确规划和协调，确保平稳的运动和准确的跟踪，以获得理想的拍摄效果。

（三）长镜头的功能与作用

1. 聚焦主题

长镜头可以通过长时间的持续追随主体来突出主题或情感。例如，在电影《鸟人》

中，导演用长镜头将焦点放在主角身上，通过一个看似连续的运动镜头来传达他的内心矛盾和情感变化。

2. 创造紧张感

长镜头可以通过延长时间和持续追踪，增强观众的紧张感。例如，在电影《老无所依》中，运动长镜头被用来追逐角色并增加紧张感，使观众有紧迫感和参与感。

3. 捕捉人物情感和细节

长镜头能够提供更长时间的观察，捕捉到人物情感的微妙变化和细节。它可以帮助观众更好地理解角色的内心世界和情感发展。例如，在电影《海边的曼彻斯特》中，长镜头的运用让观众能够深入感受到主人公的情感压抑和社交困难。

4. 突出环境或背景

长镜头可以捕捉到更多的环境细节，并展示出场景的广阔性和复杂性。例如，在电影"魔戒"三部曲中，长镜头被用来展现宏伟的中土世界和壮丽的战斗场面。

5. 创造沉浸感

长镜头可以通过持续的运动和流畅的拍摄，使观众沉浸于故事和角色的世界中。例如，在电影《雨果》中，长镜头被用来引导观众穿越火车站和融入环境中，创造出一种沉浸式的观影体验。

能力进阶

如何运镜

一、运镜的方法（★★★）

（一）把握运镜的速度

快速运镜和缓慢运镜给观众带来的心理感受是不一样的。快速运镜往往伴随着快节奏，可以传达出幸福、激动和喜剧效果；缓慢运镜往往带来缓慢的节奏，可以传达出冷静、悲伤和悲剧效果。运镜速度越快，画面抖动的幅度越大，所释放的情绪也就越强烈。

1. 快速运镜

（1）快速运镜可以带来紧张和兴奋的感觉，常用于动作场景，以增加节奏感和紧迫感。

（2）在追逐戏或冲突爆发的场景中，快速运镜可以增强观众的参与感和紧张感。

（3）快速摇摄或平移可能会用在舞蹈或音乐场景中，以匹配背景音乐的节奏，传达活泼和欢快的氛围。

（4）在喜剧片中，快速运镜也可以用来增加喜剧效果，特别是在情景喜剧风格的影片中。

2. 缓慢运镜

（1）缓慢运镜通常用来建立或强化电影的情感深度，如用在一个深沉的对话场景或角色内省的瞬间。

（2）在悲伤或思索的场景中，慢速推进或拉出可以让观众更聚焦于角色的情感状态。

（3）缓慢的镜头运动也常用于揭露或展示景观、室内场景以及环境的细节，引导观众慢慢欣赏和吸收视觉元素。

（4）在惊悚片或恐怖片中，缓慢运镜可以营造一种不祥预感或悬疑的气氛。

通过调整运镜的速度，导演和摄影师能够精准地掌握画面的情绪和节奏，以及与观众的沟通方式。运镜速度的选择应该与电影的整体风格和特定场景的需求相匹配，以用来增强叙事和进行情感的传递。

（二）把握运镜的节奏

运镜的节奏是指摄影机运动时的流畅性、规律性及变化的快慢。越平稳的运镜，变化对比越不强烈的运镜，节奏越是有规则和可感知的；越不平稳的运镜，越是变化和对比差异大的运镜，则越会带来一种不规则的节奏感，形成较强的视觉冲击力。

1. 平稳的运镜节奏

（1）平稳的运镜通常会给人一种安定、宁静或平衡的感觉，适用于需要细腻描绘角色情感或详尽展示环境的场景。例如，在一部浪漫爱情电影中，平稳的运镜可能用于一对情侣缓慢走在海边的场景，以传达宁静和和谐的情感。

（2）在一部剧情片中，平稳的滑轨跟随镜头可能用于跟随角色进入一个重要的场面，如角色第一次进入一幢宏伟的大厦，展示大厦的宏大及其对角色产生的影响。

2. 不平稳的运镜节奏

（1）不平稳的运镜如快速摇摄或颠簸的手持镜头，经常用于创造紧张、不安或混乱的氛围。例如，在一部动作电影中，摄影机可能会紧随警察突入一个犯罪现场，通过快速、不规则的运镜节奏来增强紧迫感和真实感。

（2）在一部恐怖片中，手持镜头可能会在逃跑场景中使用，模拟角色恐慌的心理和仓促的视角，带给观众身临其境的体验。

（3）更极端的例子是在一些艺术电影中，故意使用快速的、不规则的运镜节奏来打破叙事的传统和观众的期待，创造一种使人不适的观影体验。

掌握运镜的节奏对于导演来说是一种艺术。必须根据电影的风格、情节的需要及想要给观众带来的体验决定运镜的平稳性和速度。正确的节奏可以增强叙事的力度，带动情感的流动，也可以在特定的时刻给观众带来强烈的视觉冲击。

（三）把握运镜的构图

运镜对于电影和视频中的构图至关重要，它不仅可以引导观众的注意力，还能够强化叙事和表达情感。如果运镜是从中心构图到非中心构图，则给观众以视觉节奏感变强的感觉，如果运镜从非中心构图到中心构图，则视觉节奏感会变得缓慢，也更规律和

稳定。

1. 从中心构图到非中心构图的运镜

当运镜从一个角色或物体的中心构图移动到非中心构图位置时，这种移动可以创造一种动态感和变化感，使得观众感觉视觉节奏加快。例如，在一部惊悚片中，镜头可能从紧紧跟随主角的脸部开始，随后迅速平移到一旁，揭示一直潜伏在阴影中的威胁，这种运镜可增加紧张感，同时通过构图的变化来提示即将发生的危险。

2. 从非中心构图到中心构图的运镜

当运镜从非中心构图移动到将一个角色或物体置于画面中心时，这种移动通常会让视觉节奏变得更加缓慢和有序，这样的构图往往会让观众将注意力集中到画面的中心点上。例如，在一部剧情片中，镜头可能从一处广阔的景观开始，缓慢推进到一个正在冥想的角色脸部的特写镜头，这样的运镜构图变化能引导观众专注于角色的内心状态，同时也营造了一种平和与深沉的氛围。

在任何一种情况下，运镜时的构图变化都需要与电影的叙事目的和情感调性保持一致。通过在镜头运动中考虑构图的变化，影像创作者能够更加有效地引导观众的视线和情感，为他们提供更丰富的视觉体验。这种运镜技术可以用来强化剧情的转折、情感的变化或者揭示重要的信息、细节。

（四）把握运镜的角度

运动镜头搭配不同的角度，能形成视觉元素间的对比，增强电影视觉结构的张力。俯视角度往往强调画面的高度和纵深感，还可以模拟人物视点俯瞰一切。仰视角度则带来压迫感和紧张感，适用于冲突场景或重要人物出场。

1. 俯视角度

使用俯视角度拍摄时，摄影机从较高的位置向下俯视被拍摄主体，可以使主体显得较小、较弱或较无助，有时也用来表达主体的孤立感或无奈。在叙事中，俯视角度可以被用于展示角色的位置和环境，给观众一个全局的视角。

例如，在一部犯罪电影中，俯视角度可能被用于展示一名侦探站在高楼上，注视着繁忙的街道和城市，反映他对案件的深层思考和面对城市生活的压力。

2. 仰视角度

仰视角度拍摄是指摄影机从低位仰视被拍摄主体，这种角度能让主体看起来更具威严、更有力量，也常用来增强角色的权威感或威胁感。在影片中，仰视角度拍摄往往用于强调某个角色的力量或主导地位，或者在某些情况下，展示环境的压迫性。

例如，在一部超级英雄电影中，仰视角度拍摄可能被用于拍摄英雄勇敢地站在高楼前，准备迎接挑战，这样的镜头可以强化角色的英雄形象和坚定决心。

摄影角度的变化，配合运镜的动作，可以创造出富有表现力的视觉场景，增加影片的戏剧张力和视觉层次感。通过切换不同的拍摄角度，导演和摄影师可以细致地塑造每个场景的情绪，增强故事的叙述力度，以及更好地展现角色之间的关系。

（五）把握运镜的动感

连续运动的相似性能降低视觉强度，而连续运动的对比则能增强视觉强度。造成对比的元素有：运动轨迹、前后景对比、明亮的物体、颜色饱和度等。例如，前景遮挡运镜，由于前后景在画面中快速地变化，增强了画面动感，运动的物体经过静止的前景或后景物体时，会形成更强的视觉节拍。

1. 运动轨迹的对比

通过改变摄影机的运动轨迹，如从直线运动切换到曲线运动，可以创造一个视觉上的惊喜，从而增加动感。例如，在一部动作电影的追逐场景中，摄影机可以和主角一起快速穿行在拥挤的街道上，然后突然转向，让观众感受到紧张和刺激。

2. 前后景对比

利用前景物体的移动与背景的相对静止形成对比，可以增强运动感和深度感。例如，在一部剧情片中，摄影机跟随一个走动的角色，而背景是静止的建筑物，这种运镜可以突出角色在环境中的活动。

3. 前景遮挡运镜

当摄影机移动时，前景中的物体遮挡视线，这种前后景的快速变换可以增加层次感和运动节奏。例如，在一部纪录片中，摄影机穿过树林跟随野生动物时，树木作为前景遮挡，使得观众感觉更加身临其境。

4. 运动物体与静止物体的对比

在画面中展示运动物体和静止物体的对比，可以让运动更加突出，从而增强视觉冲击力。例如，在一场体育比赛的转播中，快速移动的摄影机可以捕捉运动员的动作，同时场边的观众则作为静止的背景，增强了观众对运动员动作的注意。

通过运用这些技巧，摄影师能够创造出更具动态和节奏感的画面，这不仅能够吸引观众的眼球，还能够促进故事情节的发展，同时通过视觉语言传达情感和氛围。

二、运镜需要的设备（★）

运镜需要的设备如表 6-1 所示。

表 6-1 运镜需要的设备表

设备简介	设备示意图
手持拍摄 方式：肩扛式装备、易事背。 表现：画面抖动不稳定。 作用：增强冲突强度和亲密性。	

续表

设备简介	设备示意图
三脚架拍摄 方式：固定三足支撑装置、流体头三脚架。 表现：静态拍摄或者移动镜头。 作用：避免分散观众注意力、表现情绪化独立镜头。	
垂直滑轨拍摄 方式：垂直滑轨。 表现：垂直方向上下缓慢移动镜头。 作用：强化场景的空间感和层次感。	
吊臂、摇臂拍摄 方式：利用起重机和吊臂拍摄。 表现：实现大范围摄影机上下、左右平稳移动。 作用：实现动态的镜头移动，创造出丰富的视角变化和流畅的视觉效果。	
魔术腿拍摄 方式：魔术腿。 表现：大角度俯拍。 作用：表现角色视点镜头细节、上帝视角镜头细节。	
移动摄影车、小型摄影机滑轨、索道摄影车 方式：将摄影车安装在直线或曲线轨道上。 表现：推进、拉远拍摄，角色追踪横向移动。 作用：顺利跟随动作，不受镜头晃动或者快速切割的干扰；移动摄影车配合镜头变焦可实现滑动变焦（希区柯克变焦）。	
稳定器拍摄 方式：斯坦尼康或电动万向轮。 表现：长镜头拍摄或在大布景中移动。 作用：镜头表现得更加自然灵活。	

续表

设备简介	设备示意图
定向拍摄器 方式：将摄影机安装固定在演员身体上。 表现：可根据演员动作建立动态视角。 作用：制造幻觉感、眩晕感、恐慌感，让观众感受到人物的悲剧性。	
车辆支架拍摄 方式：将摄影机安装在车辆固定点上。 表现：可应用于车辆或者飞机上。 作用：能够在移动中稳定摄影机，从而捕捉流畅的动态画面，增强追逐或旅途场景的真实感和紧迫感。	
无人机拍摄 方式：使用无人机摄像头。 表现：航拍镜头可以拍摄定场镜头、追逐镜头。 作用：可与其他镜头结合使用。	
运动控制系统拍摄 方式：运动控制系统设备。 表现：可完全控制和精准重复摄影机运动。 作用：捕捉延时镜头、定格动画、制造想要的视觉效果。	
水下摄影机 方式：利用防水外壳将摄影机保护好后放入水中。 表现：捕捉水下的动作画面。 作用：增强代入感、亲切感、焦虑感。	

三、手机运镜的技法（★★）

所有的运镜都是为叙事服务的，手机运镜的最基础设备就是手机稳定器。除了使用手机稳定器做简单的推、拉、摇、移、升降外，还能使用手机拍摄出一些特殊的画面，提升手机拍摄画面的电影感。以下简单介绍手机变焦、希区柯克变焦、曝光锁定、延时摄影、运动延时、慢动作等手机运镜的技法（见表6-2）。

表6-2 手机运镜的技法

技法	操作步骤 （参数不是固定的，请根据实际情况微调）	可用场景
手机运镜姿势	收紧手臂； 手腕不随意晃动； 身体前倾，膝盖微曲； 重心向下，脚跟落地。	可拍摄人物，也可以在行走中拍摄风景。
推、拉	人物正面、侧面都可以使用推、拉镜头； 可以利用速度快慢的反差增强推拉镜头的运动感。	可拍摄人物或者建筑物。
摇	根据人物出入画的方向进行摇摄，构图上可以尝试中心构图与非中心构图的转换。	可拍摄人物移动。
移	人物侧面平移时，可以用前景遮挡运镜，也可以后景快速变化运镜。	可拍摄人物移动。
升降	稳定器调至俯仰模式，加入角度的对比（即高矮的对比），压低手机，从人物脚部开始向上移动至人物脸部。	可拍摄人物移动。
旋转	稳定器调至FPV（第一人称视角）模式，也可以调至旋转模式，人物先站立不动，摄影师可利用旋转调整速度；人物向前移动，摄影师低角度跟随并环绕。	可选择人物站在广场内或空间开阔地拍摄即可，可以先拍摄半圈环绕，再进行远近构图。
变焦	打开手机拍视频模式，可以看到： 短焦（0.5x）适合拍风景，景深长； 中焦（1x）使用场景广泛，适合日常拍摄； 长焦（3x）适合拍人像，景深短。	可选择短焦拍摄宽阔的风景，选择长焦拍摄林立的建筑群或者拍摄人物。
希区柯克变焦	手机选择动态变焦，焦段从长焦变为短焦，镜头向前移动。	选择人物站在纵深空间里进行拍摄。
曝光锁定	长按屏幕3秒可以锁定曝光值； 有时可根据晴天或阴天的情况不同调整曝光值，阳光好时调整到+0.3，阴天时调整+0.7（具体要看现场光线情况）。	可拍湖边剪影。

 影像叙事与视听语言

续表

技法	操作步骤 （参数不是固定的，请根据实际情况微调）	可用场景
延时摄影 （定点延时）	选择拍摄对象后固定好镜头，稳定器后台切换到延时摄影模式。 设置参数：时长（一般10分钟以上）、间隔（如果是落日和云彩，间隔要设置为3-5秒）、模式（静态模式使用固定镜头）； 注意：拍摄时，将手机调至飞行模式，并且锁定曝光，以免画面忽明忽暗。	可以用于拍摄云朵、车流人流，也可以用于拍摄人物在人流中的情境，或时间的快速流逝等体现人物的孤独。
运动延时	稳定器后台切换到运动延时模式。 设置参数：时长、间隔、模式。 摄影师拍摄人物时应保持匀速移动。 选择运动延时形式，锁定运动俯仰模式，然后摄影师可以开始推拉拍摄或者环绕拍摄。 注意：拍摄时，应保持间隔一致、匀速移动、画面焦点不变。	可以拍摄有纵深感的环境； 也可以拍摄一个中心建筑或者人物，采用环绕拍摄方式。
慢动作	选择"设置-相机-录制视频-帧率"，将帧率调至30 fps或60 fps，速度调至0.5x左右。	可以用来拍摄树叶掉落的瞬间或者人物回头的瞬间。

任务实训

手机运镜拍摄

▌任务布置

1. 完成第134页《罗拉快跑》的运动镜头特点分析。
2. 练习利用手机运镜（推、拉、摇、移、跟）。
3. 用手机慢动作拍摄水滴（树叶、沙子、实物）落下，或者用手机拍摄延时画面（人流、车流或者蓝天白云）。
4. 选择合适的位置用手机运用希区柯克变焦的技法进行拍摄。
5. 学生在课堂上分享并播放所拍摄的运镜作业。

▌任务要求

1. 实际拍摄中，能灵活地运用手机运镜技术（推、拉、摇、移、跟）。
2. 确保每种运镜方式都能准确地表达主题。
3. 学生分享并讲解作品。

任务评价

《罗拉快跑》任务实训反馈

序列	任务情境	任务描述	是否能清晰回答	
一	标一标 人物关系图	观看影片，能清晰地画出人物关系图及每一次冲突的情节点。	是☐	否☐
二	辩一辩 对比人物	电影史上交叉结构的电影很多，你还能列举哪些影片？	是☐	否☐
三	夸一夸 电影如何感动你	深入拉片，发现真正调动观众情绪的故事点在哪里？	是☐	否☐
四	找一找 激励事件	故事的转折点在哪里？故事是如何实现转折的？	是☐	否☐
五	评一评 电影好在哪	你的评价会从哪几个角度入手？如何写出一个好影评？	是☐	否☐

素养拓展

讨论与反思

在这一任务的学习中，我们主要学习了运动镜头的相关知识。以电影《罗拉快跑》为例，请同学们认真思考影片中哪些情节体现了以下什么核心素养，并思考下图方框中提出的问题。

影片中罗拉经历了三次不同结局的奔跑。从整体镜头运用来看，每次奔跑的场景在画面色调、节奏把控上保持连贯性，同时又有细微变化。分析这种镜头进行了怎样的处理，以强化罗拉尽管面临不同结果，却始终保持积极乐观的精神，激励观众在面对生活挫折时也要永不言弃。

观察罗拉在奔跑过程中，面对各种障碍时的表情和动作，思考跟拍镜头如何将罗拉勇往直前、不被困难阻挠的状态直观呈现，以展现她积极乐观、面对困境永不言弃的品质。

影片通过运动镜头，展示罗拉与周围环境的互动，如罗拉观察周围人群的反应，利用环境中的物品解决问题。分析这些镜头如何从侧面体现出罗拉冷静应变的能力，让观众明白在复杂环境中，保持冷静和运用智慧的重要性。

罗拉在奔跑过程中，与不少人产生了互动，导演通过特写和中景镜头，捕捉到这些互动细节。如罗拉帮助老人过马路，随后老人为她提供帮助。分析这些镜头如何通过讲述小人物之间的相互帮助，倡导在生活中构建互助友爱的社会关系。

影像叙事与视听语言

▎自问

行动达人的核心能力——学习态度

打破自我限制

1. 自我管理情况。

按时上课	积极回答问题	认真完成作业	认真记笔记	课后看影片

2. 学习情况。

课前预习	完成思维导图	完成自测	完成任务实训	作业分享次数

3. 在任务实训中，作业完成度自我评价。

A. 能清晰地明白任务的要求。　　　　　　　　　　是 □　否 □

B. 能完成老师规定的拉片电影。　　　　　　　　　是 □　否 □

C. 能高质量地完成老师布置的任务实训作业。　　　是 □　否 □

D. 能有意识地将课上学到的知识点转化为拍摄能力。是 □　否 □

E. 能在运镜思路下使用摄影设备拍摄运动镜头。　　是 □　否 □

4. 今后努力的方向：

📝 小结 + 自我测验

▎小结

镜头运动作为视听语言中的一个关键元素，对于讲述电影故事和提升观众的视觉体验具有重要作用。导演通过巧妙地操控摄影机移动，无论是固定镜头的稳定观察，还是长镜头的连续跟踪，都能够以独特的视角揭示故事情节和表达情感。运动镜头包含推（推近）、拉（拉远）、摇（水平旋转）、移（侧向移动）、跟（跟随移动）和升降（垂直移动）等，每种运动镜头不仅可以展现场景的不同维度和深度，还能增强画面的动态感，为叙事创造节奏和强度。

通过学习运镜技术，学生可以理解各种运动镜头如何与叙述内容、视觉风格相结合，从而使电影画面更加生动，创造出更加吸引人和情感更丰富的电影作品。掌握运镜的艺术，即意味着学会如何利用摄影机的物理移动来加强叙事效果，展现角色心理，丰富视觉叙事的层次。

请同学们完成第 132 页的思维导图，将空白处填写完整。

■ 自我测验

自测基础题。

自我测评：

（1）运动镜头是指通过摄影机在位置上的连续移动或光学镜头焦距的持续变化而拍摄到的镜头，也叫移动镜头，一般由_____构成。

（2）推镜头的七个基本功能：_____。

（3）摇镜头是指保持摄影机的机位不变，使镜头以摄影机机身为轴心进行旋转，在水平、垂直或其他方向上运动而拍摄的镜头。一般分为_____。

（4）环绕镜头也被称为环绕拍摄或 360° 镜头，其拍摄要点是：_____。

（5）慢镜头是一种电影和视频制作中常见的镜头形式，其通过放慢动作速度来展现镜头中的细节和增强情感表达。其八个基本功能是：_____
_____。

（6）运镜的思路有四个方面：_____
_____。

（7）长镜头能完整地表现被摄对象的动作、表情、故事的情节的过程，成为运动镜头的"长句式"，其分类：_____。

（8）长镜头的功能与作用：_____。

问题归纳：

（9）如何把握运镜的速度？

（10）如何拍摄运动延时镜头？

任务七
场面调度

在长镜头中进行场面调度,这样可以通过演员和相机的运动来揭示故事。

设定目标

场面调度也叫导演的场面布置,是一门涉及演员位置、摄影机运动以及道具布置的艺术。在电影制作和舞台剧中,场面调度是导演用来确保场景视觉效果和叙事效果的重要手段。

在"知识必备"的学习中,学生应了解场面调度的概念,了解场面调度分为空间调度、演员调度、摄影机调度。同时了解如何开展动作场面调度、大场面(群众)调度、情感场面调度。在"能力进阶"的学习中,学生应学会从镜头设计师的角度画出机位与演员调度图。在"任务实训"中,学生要学会绘制机位与演员调度图。

思维导图

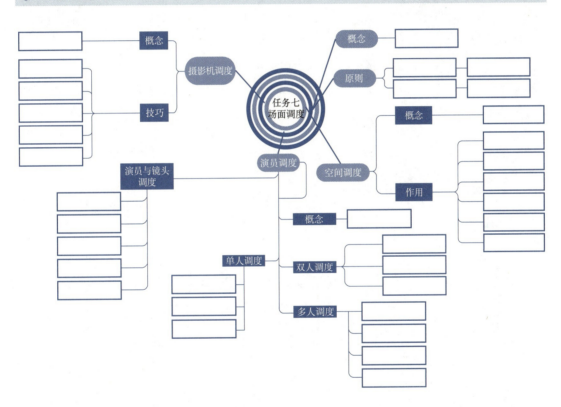

 影像叙事与视听语言

任务导入

电影《十二怒汉》

影片介绍

基本信息：

《十二怒汉》是一部由西德尼·吕美特执导，于1957年上映的电影。该电影以其引人入胜的剧情和出色的表演而享有盛誉。

导演： 西德尼·吕美特

编剧： 雷金纳德·罗斯

主演： 亨利·方达、李·科布、马丁·鲍尔萨姆

类型： 剧情、法庭

上映时间： 1957年4月10日

获奖情况： 第7届柏林国际电影节（1957年）获得最佳影片金熊奖；在第11届英国电影学院奖（1958年）获得最佳外国男演员（亨利·方达）和最佳影片奖提名；在第30届奥斯卡金像奖（1958年）中获得了三项提名，包括最佳影片、最佳导演（西德尼·吕美特）和最佳改编剧本（雷金纳德·罗斯）。

任务设计

序列	任务情境	任务描述	阶段性目标
一	标一标 人物关系图	观看影片，能清晰地画出人物走位图及每一次冲突后的人物的走位。	了解
二	辩一辩 对比人物	电影史上描写法庭类剧情片的电影很多，你还能列举哪些影片？	了解
三	夸一夸 电影如何感动你	深入拉片，发现真正调动观众情绪的故事点在哪里？	体会
四	找一找 激励事件	故事的转折点在哪里？故事是如何实现转折的？	体会
五	评一评 电影好在哪	你的评价会从几个角度入手？如何写出一个好影评？	学习

任务七 场面调度

▌任务成果预测

学完这个任务后,同学们就解锁新技能啦!可以做到将《十二怒汉》的人物位置图和摄影机调度图展现出来了。

时间线	00:06:52	00:25:04/ 00:37:52	00:45:13	00:46:20	00:49:52	00:52:50	00:59:47	01:09:37	01:14:15	01:20:49	01:25:13	01:26:13	01:28:25
冲突		投票 11:1		投票 9:3		投票		投票		投票 3:9		投票	投票 0:12
解决		刀不是只有一家才有卖,电车的声音那么大,女人不可能会听到声音		男孩		证人1号腿脚不方便,所说的证词细节有差错		以男孩		证人2号		证人3号	

同学们可以先测测自己:
1.《十二怒汉》这部影片你看过吗?　　　　　　　　是☐　否☐
2. 了解影片是如何在一个封闭的空间中拍摄的吗?　是☐　否☐
3. 了解导演是如何进行演员调度的吗?　　　　　　是☐　否☐
4. 了解导演是如何进行摄影机调度的吗?　　　　　是☐　否☐
5. 了解如何画出影像片段的调度图吗?　　　　　　是☐　否☐

"是"得1分,"否"不得分。

0—3分:让我们赶紧开始我们的学习吧!

3—5分:同学,你是学霸,继续加油哦!

知识必备

场面调度的概念与类型

调度是导演最基本的任务之一,它决定了电影的节奏和视觉语言。

一个好的场面调度应该是一种创造性的力量,它使得电影可以在各种元素之间建立联系和平衡。

场面调度是将故事和情感转化为可视化的关键。它可以通过合适的镜头选取、剪辑和节奏来影响观众的情绪和体验。

自电影诞生以来,影像创作者就在不断尝试和创造各种运用动态影像来讲述故事的方式,场面调度无疑是电影这门艺术中最能体现视觉动态的环节,也是最能体现导演控场综合能力的环节。

场面调度是涉及演员的位置和摄影机运动的艺术,包括摄影机如何放置、演员在摄影机前如何运动两个方面。场面调度是导演在开拍前对于影像创作的设想,应有一个完整有序的现场调度方案,这个方案将在拍摄现场指导整个创作团队有序地完成每天的拍摄工作。一个好的场面调度方案能充分展现影片中的人物关系、空间关系、影片节奏、角色心理和性格,展现出影片的风格和艺术性。

一、场面调度的基本概念(★★)

场面调度是指影片中各个场面的构图和布局,以及如何安排角色、道具、摄影机和其他元素等以用来创造出视觉效果和进行情感表达。场面调度一词最早来自舞台剧,指对舞台上的一切元素进行布置,以及舞台上事物之间的关系如何呈现。

在电影制作中,场面调度是导演和摄影团队的重要工作之一。场面调度涉及选择合适的镜头角度、镜头大小、摄影机位置以及角色位置、动作,以求用最佳方式呈现故事情节和情感。好的场面调度需要考虑多个因素,包括剧情需求、视觉组合、节奏和角色之间的关系。有效的场面调度可以帮助观众更好地理解故事、情感和角色的发展,并通过视觉表达增强电影的艺术效果。导演和摄影师利用各种技术和手法,如镜头选择、运动和组合,以及色彩和光影等能实现场面调度,创造出令人难忘的视觉效果和让观众产生情感共鸣。

二、场面调度的分类(★★)

场面调度主要分为空间调度、演员调度和摄影机调度。

(一)空间调度

1. 概念

空间调度是指在电影或摄影中,对场景中各个元素的位置、排列和布局进行艺术性的安排和组织。它涉及摄影机的角度选择、镜头的大小、角

延伸:几种常见的场面调度

色的位置和动作，以及场景中的道具、背景等要素。

2. 作用

空间调度在影片中起着重要的视觉表达和叙事作用。通过合理的空间调度，可以塑造场景的氛围、角色的关系和情感，如图7-1为空间调度案例。

空间调度案例：

当谈到空间调度时，以下是一些以其出色的空间调度而闻名的电影或导演：

导演斯坦利·库布里克：库布里克是一个以精确的空间调度而著名的导演。他的电影《闪灵》《2001 太空漫游》和《发条橙》等都展示了他对空间布局和镜头组合的独特视觉品味。

电影《鸟人》：这部由亚利桑德罗·冈萨雷斯·伊纳里图执导的电影以其复杂的空间调度而闻名。整部电影似乎是由一个连续的运镜组成，通过长镜头的运用创造出流畅、连贯的观影体验。

导演李安：在他的电影中经常体现出精确的空间调度，以创造出令人惊叹的视觉效果和情感共鸣。他的电影《卧虎藏龙》和《少年派的奇幻漂流》都展示了他对空间布局和摄影技术的独特运用。

这些导演和电影通过精心的空间调度，创造出视觉上引人注目的场景，为观众提供了丰富的艺术体验和情感共鸣。

图7-1 空间调度案例

（1）创造视觉层次感：空间调度可以通过设置前景、中景和背景来创造视觉层次感。这种分层的布局可以引导观众的目光，突出主要主体或元素，并增强画面的深度和立体感。

（2）创造平衡与不平衡：空间调度可以通过在画面中的元素之间创造平衡或不平衡来传达情感和主题。平衡的布局可以给人一种稳定、和谐的感觉，而不平衡的布局可以引起紧张、不稳定或不安的感觉。

（3）创造运动和动态感：空间调度可以通过摄影机的运动和角色的动作来创造运动和动态感。通过控制运镜、跟踪拍摄或剪辑等手法，可以使观众感受到场景中的动感和节奏。

（4）表达角色关系和交互：空间调度可以通过角色的位置和动作来表达角色之间的关系和交互。例如，将角色放置在相互靠近或远离的位置，可以传达亲密或疏离的关系。合理的空间布局还可以增强角色之间对话和互动的戏剧性效果。

（5）进行主题和情感表达：空间调度还可以通过场景中各个元素之间不同的位置和布局来传达电影的主题和情感。例如，使用特定的对称或不对称布局，可以传达出平等或不平等、有秩序或混乱等不同的主题和情感。

（6）创造节奏和节奏感：空间调度可以通过摄影机的移动、剪辑和角色的位置等来创造出节奏和节奏感。通过合理的空间布局和摄影机运动，可以控制观众对场景的关注和情感的起伏，营造出不同的节奏和紧张感。

(二)演员调度

1. 概念

演员调度是指在电影或戏剧制作中,安排和管理演员的工作时间表和出演时间的过程。它涉及确定演员在拍摄或演出中的参与时间、安排演员的出勤、排练和表演日程等。

演员调度是整个场面调度的重要环节,它需要考虑诸多因素,包括演员的可用性、角色的戏份、场景的顺序、拍摄地点、剧本的要求等。通过合理的演员调度,可以确保演员在适当的时间出勤、准备和表演,以便顺利地完成拍摄或演出。

2. 分类

演员调度需要与导演、制片人、摄影师和其他制作团队成员进行协调,以确保演员的工作时间表与整个影片制作的进度和需求相匹配。它需要团队之间的沟通和协作,以确保演员的参与和表演都能在适当的时机得到安排和管理。

演员调度主要是指演员在镜头前的行为,在一场戏中就是演员如何走位,如何表演?走位指演员在镜头画框内的移动。演员调度包括三种设计方式:单人调度、双人调度和多人调度。单人调度重创意,双人调度重关系,多人调度重位置。

(1)单人调度:单人调度包括人物的走位、演员的动作、剧情和空间的关系。单人调度主要应考虑以下方面:

①角色的需要。根据角色的性格、动作和情感需要确定演员在场景中的走位,确保演员的走位与角色的特征相符,能够表达出角色的内心世界和情感变化。

②视觉效果。应考虑场景的布景、摄影机角度和整体视觉效果,以确定演员在场景中的走位,以便呈现出最佳的画面构图和视觉效果。

③行动和互动。应考虑演员与其他角色或道具的互动,以确认走位是否与互动动作相适应。确保演员的走位与场景中的其他元素相协调,以创造出和谐的演出。

(2)双人调度:双人调度是指在电影或戏剧制作中,同时安排两个演员参与拍摄的过程。双人调度应把握两个人物之间的心理关系、身份关系和角色发展,如图7-2为双人对话的演员调度案例。

①心理关系。了解两个人物之间的情感和互动,以及在特定场景中的心理状态。考虑他们的情感发展、亲密程度、紧张程度等,确保演员在表演中能够体现出这些心理关系。

②身份关系。了解两个人物在剧情中的身份关系和角色之间的互动。考虑他们的权力关系、家庭关系、友情或爱情关系等,以便安排他们在场景中的动作和对话。

③角色发展。考虑两个人物在剧情中的发展和变化,以便在调度中反映这些变化。演员的走位、动作和表演应该符合角色的发展,使观众能够感受到角色之间的变化。

(3)多人调度:多人调度要注意多个演员之间的互动和关系,安排他们的出场顺序和对话场景。应处理好多人关系轴线,做好分组思维、分层思维和位置设计思维的训练,如图7-3为多人对话的演员调度案例。

双人对话中的调度：

《穿普拉达的女王》：电影中的米兰达（由梅丽尔·斯特里普饰演）和安迪（由安妮·海瑟薇饰演）之间的对话场景充满张力和角色之间的冲突。他们之间的互动和言辞交锋展示出权力和努力之间的紧张关系。一个坐着一个站着；一个前面走一个后面走；一个离镜头近一个离镜头远，演员的位置关系展现出两人的力量对比。

《致命魔术》：这部电影中，主要角色之间的对话场景充满了谜团，有复杂的情感和悬疑的氛围。这些对话揭示了角色之间的关系，以及欺骗和竞争，同时也丰富了电影的情节发展。特别是俯角仰角、景别的松与紧，一明一暗都突显出两人剑拔弩张，互相报复的仇恨。

双人调度

图 7-2　演员调度案例（双人对话）

多人调度：

在《十二怒汉》这样的狭小空间内，人物的位置关系是非常重要的，它可以通过视觉和动作来传达人物之间的关系、力量对比和情节发展。在剧情发展中，一些角色的观点可能会发生转变。在《十二怒汉》中，角色的位置可以通过将桌子分割成不同的区域来体现，例如，一开始持有有罪观点的角色可能会逐渐转变为怀疑或认为被告无罪。这种转变可以通过角色的位置移动来体现，他们可能会从边缘位置移动到桌子的中心位置，显示他们的观点转变和对辩论的投入。除了主要的辩论角色外，剧中还存在一些辅助角色，他们的发言较少或意见较弱。这些角色通常会被安排在桌子的边缘位置，强调他们在权力结构中的次要地位。他们的边缘位置可以传达出他们在辩论中的相对较弱的影响力和观点的次要性。

导演通过多人调度平衡节奏，避免出现角色之间过于频繁或过于集中的互动。通过对剧本的安排和演员的表演来控制节奏，以保持观众的关注和兴趣。

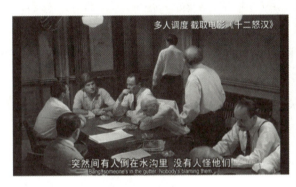

多人调度

图 7-3　演员调度案例（多人对话）

①关系轴线。应考虑多个人物之间的关系和互动，确定他们之间的关系轴线。多人之间可以是情感关系、权力关系或其他相关关系，通过对关系轴线的把握，可以安排角色的位置和动作，以支持角色之间的交流和增加戏剧张力。

②分组思维。应在多人之间选出重要的人物组成二人关系，并根据剧情和场景需求进行分类。人越多，越不需要给太多人近景和特写，只选出最重要的几组关系给出镜头即可。

③分层思维。根据角色的重要性、戏份和剧情需求，将人物分为不同的层次。在一个场景中，先观察空间最多可分多少层，然后再把人物按照关系及重要程度的不同放在不同

层中。不是层数越多越好,而是要把重要的人物和事件,放在能突出他们的那一层。分层有助于创造视觉层次感,并突出特定角色的重要性。

④ 位置设计思维。根据人物关系、情节需要和视觉效果,应设计人物在场景中的位置和动作。位置设计应结合前景、中景和背景元素,安排好自然过渡关系线。

3. 演员与镜头的调度

演员在摄影机前运动,实际是出画、入画的过程。根据与摄影机的相对位置,演员与镜头的调度分为横向调度、纵深调度、斜向调度、垂直调度、环形调度。

(1)横向调度:演员在摄影机前横向移动,从一侧进入画面,然后横向穿越画面,最终从另一侧离开画面。这种调度方式可以用来突出演员与背景环境的对比或强调演员的行动方向,如图7-4为横向调度示例。

横向调度

横向调度示例:
在电影《天使爱美丽》中,有一个经典的横向调度场景。在这个场景中,主人公艾米丽走在巴黎的蒙马特区的街道上。摄影机与她保持平行,沿着街道横向移动,观众可以看到她在画面中从一侧走到另一侧。这种横向调度的运动带来了一种流畅和连续的视觉效果,同时也强调了艾米丽与周围环境的对比和关系。
在这个场景中,横向调度突出了艾米丽作为主角的存在感和行动方向。观众可以随着她的移动,感受到她在蒙马特区的探索和冒险。这种调度方式还营造了一种轻松和欢快的氛围,与电影整体的风格相呼应。

图7-4 横向调度示例(截自《天使爱美丽》)

(2)纵深调度:演员在摄影机前纵深移动,从远处进入画面,然后朝着摄影机移动,最终靠近摄影机或远离摄影机。这种调度方式可以用来创造视觉层次感,强调演员与背景之间的距离和关系,如图7-5为纵深调度示例。

纵深调度

纵深调度示例:
在电影《盗梦空间》中,有一个场景展示了纵深调度的运用。在这个场景中,主要角色多姆·柯布和阿瑟进入了一个梦境层级,他们需要从高楼大厦的顶端进入楼梯间,然后下降到底层。摄影机与他们保持平行,并随着他们的下降运动,观众可以清晰地感受到他们从高处向下移动的过程。
这种纵深调度的运动通过演员的垂直下降和摄影机的安排来实现,营造了一种紧张和悬疑的氛围。观众可以随着角色的下降,感受到垂直空间的压迫感和紧迫感,增强了整个场景的戏剧张力。

图7-5 纵深调度示例《截自《盗梦空间》》

（3）斜向调度：演员在摄影机前以斜向的路径移动，进入或离开画面。这种调度方式可以用来增强动态感和视觉张力，给观众带来一种动态的观感，如图7-6为斜向调度示例。

斜向调度示例：
　　在电影《教父》中，有一个经典的斜向调度的场景。在这个场景中，迈克尔参加他妹妹康妮的婚礼。摄影机设置在倾斜角度，观众可以看到迈克尔站在一旁，通过斜向的摄影机运动，他与其他人进行对话和互动。这种斜向调度的运动带来了一种动态和不寻常的视觉效果，同时也强调了迈克尔作为主角的存在感和他与其他人之间的关系。
　　在这个场景中，斜向调度突出了迈克尔与婚礼的背景之间的对比和冲突。这种调度方式通过斜向的摄影机角度，营造了一种紧张和不稳定的氛围，与迈克尔即将迈入黑帮世界的命运相呼应。

斜向调度

图7-6　斜向调度示例（截自《教父》）

（4）垂直调度：演员从画框的上方向下方移动进入画面，或者从画框的下方向上方移动离开画面。这种调度方式可以用来突出演员的威严、力量或制造悬疑感，或者营造一种上升或下降的情绪氛围，如图7-7为垂直调度示例。

垂直调度示例：
　　电影《阿甘正传》中，有一个场景展示了垂直调度的运用。在这个场景中，主角阿甘参加了一次抗议活动。摄影机设置在底部向上拍摄，观众可以看到阿甘从顶部进入画面，然后站在那里与其他人一同抗议。
　　电影《智取威虎山》中，一队人马从画框的上方向下方移动进入画面。通过这种垂直调度，人马的进入打破了画面的静态平衡，使得视觉焦点自上而下转移，营造出一种动态感。

垂直调度

图7-7　垂直调度示例（截自《阿甘正传》《智取威虎山》）

（5）环形调度：演员在摄影机周围形成一个环形路径，从环形路径进入或离开画面。这种调度方式可以用来创造视觉流动感和环绕感，使观众感受到演员的环绕或包围，如图7-8为环形调度示例。

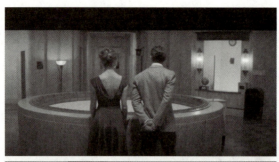

环形调度示例：

电影《爱乐之城》中，导演达米恩·查泽雷使用了多种摄影和调度技巧来创造视觉上的流动性和丰富的视觉效果。如在格里菲斯天文台的舞蹈序列中，演员在星空下围绕摄影机旋转，这样的运动创造出一种幻想般的氛围，并强调了电影的浪漫和梦幻主题。

电影《辛德勒的名单》中，环形调度在此场景中具有重要的象征意义。纳粹军官的环绕行为传达了对犹太人群体的包围和控制感，营造了一种压迫感。观众可以清晰地感受到犹太人处于弱势，周围的纳粹军官如同捕猎者，将他们置于无法逃脱的境地。

环形调度

图 7-8 环形调度示例（截自《爱乐之城》《辛德勒的名单》）

（三）摄影机调度

1. 概念

摄影机调度（也叫镜头调度）是指导演对于镜头的控制和安排，主要是考虑摄影机如何匹配演员的运动。要正确处理好摄影机与演员的关系，就要考虑是选择固定镜头还是运动镜头进行拍摄？运动镜头拍摄的方式、机位和角度如何选择？好的摄影机调度既能让演员在画面中处于合适的位置，构图合理，还能充分展现人物形象的心理及性格特征。同时好的摄影机调度还能充分展现人物与环境、多个人物之间的关系，在内容上推动故事情节的发展。

2. 具体的摄影机调度技巧

（1）跟随运动：摄影机可以跟随演员的运动，与其保持一致的速度和方向。这种调度方式可以让观众有更真实和身临其境的体验。

（2）追踪运动：摄影机可以以一定的距离追踪演员的运动，捕捉他们在场景中的行动。这种调度方式可以突出演员的动态和场景的变化。

（3）静止观察：摄影机可以保持静止，让演员在画面中自由表演。这种调度方式可以让观众更加专注地观察演员的表演和情感变化。

（4）移动观察：摄影机可以在场景中移动，改变视角和角度。这种调度方式可以带给观众新鲜感和不同的视觉体验。

（5）手持摄影：导演可以选择使用手持摄影机来增加镜头的动感和震撼感。这种调度方式可以营造出一种动荡和紧张的氛围。

三、场面调度的原则（★）

1. 紧扣主题和要表达的内容

场面调度应该紧密围绕电影的主题和要表达的内容。每个场景都应该有明确的目的，以支持电影的整体主题和故事发展。确保每个场景都有意义，并帮助观众更好地理解电影的核心信息。

2. 突出主体，技巧永远只是手段

场面调度应该突出电影的主体，即故事和角色。技巧和效果只是为了更好地表达主题和情感，它们应该被视为实现目标的手段，而不是自我展示或炫技。

3. 统一风格，把握影片整体调性

场面调度应该与电影的整体风格、调性保持一致。导演和摄影师应该在视觉呈现上保持连贯性，以确保观众能够沉浸在电影的氛围中。无论是色彩、镜头语言还是剪辑，都要确保风格统一，以打造出一个有机的整体。

4. 流程规范，做好现场调度统筹

场面调度需要详细的规划和组织。制片人和导演需要在拍摄现场制订详细的计划，确保每个元素的准备和安排都有序进行。流程规范可以提高效率，避免出现混乱和不必要的延误。

这些原则可以指导场面调度的设计和执行，以确保整体的一致性、主题的准确传达和场景的有效呈现。在实际操作中，导演和制片人需要根据电影的特点和具体需求，灵活运用这些原则。

延伸：场面调度大师

能力进阶

绘制场面调度图

一、什么是场面调度图（★★）

1. 场面调度图的概念

场面调度图，也称为导演脚本、分镜头脚本或拍摄脚本，是一种用图像进行表达的工具，用以详细展示电影或电视剧中每个场景的视觉安排。这些图通常包括演员在场景中的具体位置、摄影机的位置和运动路径、灯光设置及重要的道具布局。场面调度图包含以下信息：

（1）每个镜头的编号。

（2）角色位置和移动路线。

（3）摄影机位置、角度和运动方式（如平移、推拉、起吊等）。

（4）重要的道具和布景位置。

（5）需要特别注意的视觉效果或特效。

（6）光线方向和质感。

（7）镜头的类型（如长镜头、中镜头、特写等）。

（8）镜头的运动（如静态、跟随、手持等）。

（9）相关的脚本对白或动作说明。

2. 场面调度图的绘制

绘制场面调度图是导演在筹备电影拍摄过程中的重要工作之一。绘制场面调度图一般包括以下几个步骤：

（1）阅读剧本：仔细阅读剧本中的相关场景，并对需要拍摄的每个镜头有初步的概念。

（2）理解场景：清楚地了解场景的情感走向、动作要点和叙事重点。

（3）确定镜头：确定哪些镜头是必要的，以及镜头的尺寸、角度、运动方式等。

（4）确定角色位置：在场面调度图中标出每个角色在场景中的位置以及他们的移动路线。

（5）确定摄影机位置和运动方式：标明摄影机的起始位置、移动路径和结束位置，具体包括镜头的类型（如长镜头、中镜头、特写等）和摄影机的运动方式（如平移、推拉、起吊等）。

（6）添加其他元素：标注重要的布景、道具以及可能影响镜头的其他元素，如窗户、门或家具等。

（7）绘制图形：用简单的图形代表人物，线条代表移动方向，箭头指示摄影机的运动方向，圆圈或方框表示摄影机的位置，绘制场面调度图。

（8）注释说明：在场面调度图旁加上文字说明，详细描述画面内容、角色动作、摄影机设置等信息。

一份清晰、详尽的场面调度图能帮助团队成员理解导演的创作意图，确保拍摄现场工作的效率和准确性。此外，场面调度图也是导演与摄影指导、美术指导、演员等交流的重要工具，有助于确保电影的整体视觉风格和故事叙事的统一性。

二、摄影机与演员调度的安排（★★★）

摄影机和演员调度是影视制作中的两个核心组成部分，对于确保拍摄的顺利进行至关重要。

1. 摄影机调度的安排

摄影机调度的安排是指摄影机在拍摄时的位置和角度。摄影机机位的选择对于故事的叙述方式和观众的视觉体验有着至关重要的作用。每一个机位都需要通过精心的计划和排练来确定，以便捕捉到导演想要传达的情感和信息。

（1）拍摄角度：包括高角度、低角度、平视等，可以影响观众对场景的感知。

（2）镜头类型：包括广角镜头、标准镜头、长焦镜头等，对构图和观感有直接影响。

（3）移动方式：如摄影机的平移、跟随、起吊、手持等，对动态场景尤为重要。

为了高效地规划摄影机机位，第一助理导演和摄影指导通常会事先制定一个详细的机位图，这有助于指导摄影团队在拍摄现场快速且准确地设置摄影机。

2. 演员调度的安排

演员调度的安排涉及规划演员在拍摄期间的走位和场景分配。这通常需要根据场面调度图进行安排，以确保每个演员都知道自己需要何时何地在哪些场景里进行拍摄。

（1）技术排练：演员和全体技术团队一起进行排练，确保灯光、声音、摄影机和其他技术要素都与演员的动作和位置相协调。

（2）场景组织：确保演员知道他们在哪些场景中，以及对应的台词和动作。

（3）特殊准备：如果演员需要特殊的化妆、服装或动作训练，也需要在调度表中提前规划。

为了确保演员调度的准确性，第一助理导演通常需要与演员、他们的代理人以及其他相关部门紧密沟通，以便处理任何冲突或解决特殊需求。

以《十二怒汉》为例分析摄影机调度和演员调度如右侧二维码所示。

《十二怒汉》摄影机调度和演员调度分析

三、场面调度的具体工作（★）

执行导演负责场面调度，管理电影或电视剧的日常拍摄工作。他们的工作流程很复杂，涉及准备、沟通和执行各种任务以确保拍摄按计划进行。以下是执行导演场面调度的具体工作。

1. 预制作准备

（1）与导演讨论拍摄计划和每个场景的需求。

（2）参与地点勘查，了解每个场景的特定要求和局限。

（3）协助制作拍摄计划和拍摄日程表。

2. 拍摄前的会议和排练

（1）与演员和技术团队举行会议，包括摄影师、美术指导、道具师、服装设计师等。

（2）安排并监督演员排练，包括演员走位和对白。

（3）确保所有技术问题在拍摄前已解决。

3. 每日拍摄准备

（1）确保每日的拍摄计划是最新的，并进行必要的调整。

（2）召开每日生产会议，通报当天的拍摄计划给全体剧组成员。

（3）审核并调整演员和技术团队的调用时间。

4. 场地管理

（1）确保场地准备就绪，包括道具、灯光和摄影机设置。

（2）管理剧组成员的到场和离场。

（3）监督场地的安全措施，确保符合标准和法规。

5. 拍摄期间的协调

（1）监控拍摄进度，确保按计划执行。

（2）协调演员和技术团队的工作，以免造成延误。

（3）处理现场出现的任何问题，如天气变化、技术故障或演员的需求。

6. 沟通

（1）作为导演和剧组其他部门之间的主要沟通桥梁。

（2）向导演报告进度，并传达导演的意图给剧组成员。

7. 记录和报告

（1）记录每天的拍摄详情，包括拍摄的场次、所用时间等。

（2）编写每日生产报告，总结当天的拍摄成果和遇到的问题。

8. 后期拍摄准备

（1）根据当天的拍摄结果，调整次日的拍摄计划。

（2）确保剧本监督的报告与拍摄的内容一致，便于后期编辑。

执行导演是指电影、电视剧或其他视频制作中担任特定职责的一位关键剧组成员。执行导演通常由一位有经验的专业人士担任，他或她领导并协调现场的日常运作，确保拍摄顺利按照计划和时间表进行。尽管执行导演本身是一个人，但他们通常会有一个团队支持他/她的工作，其中可能包括助理导演若干人。整个团队的职责是确保拍摄过程高效、有序进行，处理现场出现的意外状况，并支持导演的创意愿景。执行导演需要具备出色的组织、领导和沟通能力，能够在高压环境下作出快速决策。

任务实训

绘制机位与演员调度图

▌任务布置

1. 观看影片《十二怒汉》，完成第167页的表格。

2. 同学们可以任选《十二怒汉》中的片段，画出机位图和演员调度图。

▌任务要求

1. 请你认真观看影片，了解电影《十二怒汉》中人物的性格和剧情安排，知道故事重要的转折点。能在理解故事的基础上，选取片段逐帧分析演员的走位和机位的安排。

2. 学生在课堂上分享所画的机位图和演员调度图。

▌任务评价

《十二怒汉》 任务实训反馈

序列	任务情境	任务描述	是否能清晰回答	
一	标一标 人物关系图	观看影片，能清晰地画出人物关系图及每一次冲突的情节点。	是☐	否☐
二	辩一辩 对比人物	电影史上描写法庭剧情片的电影很多，你还能列举哪些影片？	是☐	否☐

续表

序列	任务情境	任务描述	是否能清晰回答	
三	夸一夸 电影如何感动你	深入拉片,发现真正调动观众情绪的故事点在哪里?	是□	否□
四	找一找 激励事件	故事的转折点在哪里?故事是如何实现转折的?	是□	否□
五	评一评 电影好在哪	你的评价会从哪几个角度入手?如何写出一个好影评?	是□	否□

素养拓展

讨论与反思

在这一任务的学习中,我们主要学习了场面调度的相关知识。以电影《十二怒汉》为例,请同学们认真思考影片中不同的陪审员具有以下哪些品质,并思考下图方框中提出的问题。

8号陪审员始终保持独立思考,敢于质疑案件的合理性。分析导演如何通过镜头位置、角色站位等场面调度手段,突出8号陪审员这一品质。例如,当众人都倾向有罪判决时,8号陪审员独自站在窗前沉思。

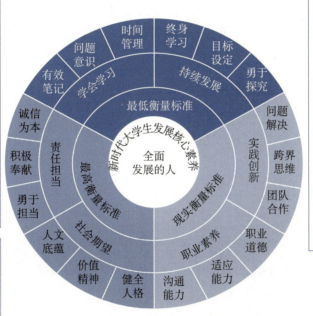

部分陪审员最初随波逐流,缺乏主见,轻易认同多数人的观点。分析导演如何通过空间布局、人物运动轨迹等场面调度方法,刻画这些陪审员的从众心理。

少数陪审员怀着强烈的责任心,认真分析案件细节。思考导演是如何利用场面调度的节奏变化(如语速的快慢、讨论节奏的张弛),烘托出这些陪审员的责任心,使观众感受到他们对生命的尊重。

3号陪审员因与儿子之间的矛盾而对被告存在偏见,固执地坚持有罪判决。探讨导演运用了哪些场面调度元素(如光线的明暗对比、人物之间的肢体冲突)揭示3号陪审员的偏见,这种调度方式对展现3号陪审员的性格和推动剧情发展起到了什么作用?

自问

行动达人的核心能力——学习态度

打破自我限制

1. **自我管理情况。**

按时上课	积极回答问题	认真完成作业	认真记笔记	课后看影片

2. **学习情况。**

课前预习	完成思维导图	完成自测	完成任务实训	作业分享次数

3. **在任务实训中，作业完成度自我评价。**

A. 能清晰地明白任务的要求。 是 □ 否 □

B. 能完成老师规定的拉片电影。 是 □ 否 □

C. 能高质量地完成老师布置的任务实训作业。 是 □ 否 □

D. 能理解现场拍摄时导演调度能力的重要性。 是 □ 否 □

E. 能有意识地将课上学到的知识点转化为现场拍摄能力。 是 □ 否 □

4. **今后努力的方向：**

小结 + 自我测验

小结

场面调度作为导演工作的核心部分，是一门需要综合考虑演员位置、摄影机运动以及道具布置等要素的艺术。场面调度确保了电影或舞台剧中场景的视觉效果和叙事效果。场面调度的核心包括空间调度、演员调度和摄影机调度等方面。空间调度涉及对场景空间的有效利用，包括道具和布景的安排，以营造恰当的视觉环境和氛围。演员调度则关注演员在场景中的位置和移动，确保他们的表演能够与整体视觉语言和叙事需求协调一致。摄影机调度则涉及摄影机的位置、角度和运动方式，透过镜头捕捉场面的动态和角色情感。学生学习场面调度，意味着要从镜头设计师的角度出发，不仅要学会如何绘制演员调度图和

机位图,更要理解如何将这些元素整合到电影叙事中,使其服务于故事的展现。掌握场面调度的技能,可以显著提升影像创作者在创造具有视觉冲击力和情感深度的场景方面的能力。

请同学们完成第 165 页的思维导图,将空白处填写完整。

自我测验

自测基础题。

自我测评:

(1) 在电影制作中,场面调度是导演和摄影团队的重要工作之一。场面调度涉及:_____,以求用最佳方式呈现故事情节和情感。

(2) 场面调度主要分为_____。

(3) 演员调度是指在电影或戏剧制作中,安排和管理演员的工作时间表和出演时间的过程。演员调度包括三种设计方式:_____。

(4) 多人调度中的分层思维是指_____。

(5) 演员在摄影机前运动,实际是出画、入画的过程。根据与摄影机的相对位置,演员与镜头的调度分为_____。

(6) 在动作场面中,动作调度是指_____

以达到所需的动感和戏剧效果。

(7) 在大场面中,特别是涉及大规模的群众场景时,调度是导演和制片人需要关注和处理的重要方面。需要哪些调度方法:_____,
_____。

(8) 摄影机调度(也叫镜头调度)指导演对于镜头的控制和安排,主要考虑_____
_____。

问题归纳:

(9) 多人调度应该注意的事项?

(10)《十二怒汉》中,机位和演员是如何调度的?

任务八

剪辑

剪辑是时间和情感的雕琢者。

设定目标

剪辑是电影和电视制作中的核心过程之一，它是将成堆的原始镜头素材进行合理地选择、取舍、组接的过程。剪辑不仅是技术操作的过程，还是一种艺术表达的创造过程，对叙事结构、节奏、情感和观众的整体体验有着深远的影响。

在"知识必备"的学习中，学生应了解剪辑的历史、剪辑的理论、剪辑的技术与方法（转场、动作连贯剪辑、节奏、速度和时间控制等）。在"能力进阶"的学习中，学生应进一步通过电影预告片这个载体，认识到剪辑是节奏的艺术，影像创作者应该掌握调整节奏的技能。在"任务实训"中，学生要学会用剪辑技术剪出有节奏感的电影预告片。

思维导图

任务导入

电影《流浪地球》

影片介绍

基本信息：

《流浪地球》由郭帆执导，改编自刘慈欣同名短篇科幻小说。这部电影于 2019 年 2 月 5 日（大年初一）在中国上映。

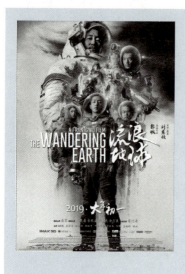

导演：	郭帆
原著：	刘慈欣（同名小说《流浪地球》）
主演：	吴京、屈楚萧、李光洁、吴孟达、赵今麦、张亦驰等
类型：	科幻、灾难、动作
上映时间：	2019年2月5日
获奖：	豆瓣2019年年度电影榜单评分最高华语电影；第32届中国电影金鸡奖（2019年）最佳故事片奖、最佳录音奖；第26届北京大学生电影节（2019年）最佳影片。

任务设计

序列	任务情境	任务描述	阶段性目标
一	讲一讲 看完后的情绪感受	看完了《流浪地球》预告片后，你有怎样的感受？这部电影有什么吸引你的地方？	了解
二	猜一猜 通过预告片了解信息	通过看《流浪地球》的预告片，猜一猜这部电影讲了一个什么故事？	了解
三	听一听 台词和音乐	仔细听预告片中的音乐，分析其有怎样的特点，音乐和剪辑之间有怎样的联系？	体会
四	找一找 节奏上变化	预告片中节奏变化的点在哪里？预告片是如何通过剪辑实现情感变化的？	体会
五	评一评 预告片好在哪	谈谈一个好的电影预告片中采用了哪些好的剪辑技巧？	学习

任务成果预测

学完这个任务后，同学们就解锁新技能啦！通过给预告片拉片，我们能分析出预告片的剪辑节奏模板以及转场技巧，最终自己剪辑出影片的预告片。

《流浪地球》预告片的剪辑结构

模块	时间	情节内容	音乐风格	台词	剪辑节奏	转场方式	情绪感受
序幕	0 s—17 s	（1）太空画面。 （2）男主人公航天员刘培强的出征仪式。 （3）地球上荒凉的画面。	舒缓，悲凉	"从'流浪地球'计划启动的第一天起，就再也回不去了。" "地球错失了最后的逃逸机会。"		音效搭配木星的空镜头	悲壮，悬疑

模块	时间	情节内容	音乐风格	台词	剪辑节奏	转场方式	情绪感受
开端	18 s—32 s	（4）交代故事发生背景：地球遇到巨大危机，人类陷入绝望。	沉郁，逐渐转向紧张刺激。				
发展	33 s—1 min	（5）陷入绝境中的人类试图自救。（6）人类伤亡惨状，出现了许多悲壮的地球被破坏的画面。		"看来，我们只能靠自己了。""三十年来发动机从来没有熄过火，这不是简单的救援，我们摊上大事了。"	先慢后快，以快节奏为主。		
高潮	1 min 5 s—1 min 45 s	（7）中国航天员出征，开始拯救地球的行动。（8）中国航天员的行动过于危险，遭到了质疑。（9）救不救地球？持有不同意见的群体发生冲突。（10）拯救地球的悲壮场景。	强烈的大调旋律，具有冲突感，逐渐激昂。		快慢交错	黑场转场，旁白	
尾声	1 min 46 s—2 min 5 s	（11）恢宏的宇宙场景中人类宇航员孤独的身影。		（衔接上一个板块）"无论最终结果将人类历史导向何处，我们决定，选择希望"。			情绪高涨，激烈

同学们可以先测测自己：
1. 看过科幻类型的电影吗？　　　　　　　　　　是□　否□
2. 了解预告片和电影解说的区别吗？　　　　　　是□　否□
3. 了解什么是剪辑吗？　　　　　　　　　　　　是□　否□
4. 是否能分辨出快节奏剪辑和慢节奏剪辑？　　　是□　否□
5. 可以说出 3 种不同的转场方式吗？　　　　　　是□　否□

"是"得 1 分，"否"不得分。
0—3 分：让我们赶紧开始我们的学习吧！
3—5 分：同学，你是学霸，继续加油哦！

知识必备

剪辑与叙事

电影剪辑是一门无形的艺术形式。好的剪辑使人注意不到它的存在。
剪辑是电影的最后一次重写。
剪辑是电影的语言,其他的无非都是文学。
剪辑的艺术在于同时提供信息和引起感情。

电影剪辑是影片制作过程中的关键步骤,它通过选择、组合和连接不同的画面和声音来构建电影的叙事结构、节奏和情感。电影剪辑不仅仅是技术操作,而且是一种创造性的艺术表现形式。剪辑是在电影制作的后期进行的,常常被比喻为电影的"第二次导演",它的艺术性和重要性不亚于拍摄本身。优秀的剪辑能使电影内在的故事和情感得到最佳的展示,为观众提供难忘的观影体验。

一、认识剪辑(★★)

(一)电影剪辑的历史发展

电影剪辑的历史可以追溯至电影诞生之初,表 8-1 是剪辑历史中的代表流派或时期。

表 8-1 剪辑历史中的代表流派或时期

代表流派或时期	特点	代表人物及作品
早期电影时期(19 世纪 90 年代—20 世纪 20 年代)	在电影发展的早期阶段,电影制作主要是采用直接拍摄连续镜头的方式,没有剪辑的概念。早期电影通常是连续的实时拍摄,既没有剪辑也没有特殊效果。	①卢米埃尔兄弟:卢米埃尔兄弟是早期电影的先驱,拍摄了很多单镜头的短片,如《工厂的大门》(1895 年);②乔治·梅里爱:乔治·梅里爱开始使用简单的剪辑技巧来实现特效,如在《月球之旅》(1902 年)中,他使用剪辑来创造消失和变形的效果。
无声电影时期(20 世纪前二十年)	随着电影技术的发展,剪辑成为一种重要的叙事工具。导演们开始意识到通过剪辑可以使情感和故事形成连贯性。	大卫·格里菲斯:大卫·格里菲斯是电影剪辑的先驱之一,在《一个国家的诞生》(1915 年)和《党同伐异》(1916 年)中,他使用平行剪辑和交叉剪辑来讲述复杂的故事,极大地提升了电影叙事的效果。
苏联蒙太奇学派(20 世纪 20 年代)	苏联蒙太奇学派对电影剪辑的发展有着深远的影响。这个学派强调剪辑不仅是连接镜头的手段,也是通过镜头的对比、冲突和排列来表达意义和情感的艺术手法。	①谢尔盖·爱森斯坦:谢尔盖·爱森斯坦是蒙太奇理论的重要奠基人,在《战舰波将金号》(1925 年)中,他通过蒙太奇剪辑创造了震撼的奥德萨阶梯场景。②吉加·维尔托夫:吉加·维尔托夫提出了"电影眼"理论,强调通过剪辑捕捉现实的本质。

续表

代表流派或时期	特点	代表人物及作品
有声电影时期（20世纪30年代—50年代）	有声电影的出现对剪辑提出了新的挑战，因为剪辑不仅需要考虑画面的连续性，还需要考虑声音的连贯性。	经典好莱坞剪辑：这一时期，好莱坞电影普遍采用连续性剪辑，注重叙事的流畅性和逻辑的连贯性，代表性作品如《乱世佳人》（1939年）。
法国新浪潮（20世纪50年代—60年代）	法国新浪潮导演们反对传统的剪辑规则，追求更加自由和创新的剪辑方式。	让-吕克·戈达尔：在《筋疲力尽》（1960年）中，让-吕克·戈达尔通过跳切打破了场景的连贯性，增强了电影的动态感和现实感。
现代剪辑（20世纪70年代至今）	数字剪辑系统和软件的出现使得剪辑人员可以更加方便地对影片进行剪辑、修剪、添加特效和音频等操作。数字剪辑技术提供了更多的创意和实时反馈的可能性，使得剪辑过程更加高效和灵活。	沃尔特·默奇：沃尔特·默奇是现代剪辑艺术的代表人物之一，为《现代启示录》（1979年）和《英国病人》（1996年）等电影进行了精湛的剪辑工作，他提出了"在情感上正确"的剪辑原则，强调剪辑应该首先服务于情感表达。

总的来说，电影剪辑的历史见证了技术的不断进步和创新，电影剪辑从早期的简单连接发展到今天的复杂艺术形式，经历了多个重要阶段。每个阶段的技术进步和艺术创新都使得电影叙事和表现手法进一步丰富和多样化。理解电影剪辑的历史，有助于我们更好地欣赏和分析电影作品的艺术魅力。

（二）电影剪辑的理论

电影剪辑理论是关于如何选择和排列电影镜头的原则和方法，用于创建连贯的叙事、表达情感、传达主题和增强观众的观影体验。电影剪辑不仅仅是将镜头拼接在一起，而且是一种艺术表现形式，通过剪辑可以影响观众的情绪、引导观众的视线、控制节奏和制造悬念。表8-2是一些主要的电影剪辑理论及特点。

表8-2 主要电影剪辑理论及特点

电影剪辑理论	特点	具体含义
连续性剪辑理论：强调叙事流畅和逻辑连贯的剪辑方式。目的是让观众在观看电影时不感到跳跃或断裂，保持自然的观影体验。	180°规则	在拍摄对话或动作场景时，确保镜头之间的空间关系一致，避免观众感到混乱。
	轴线规则	镜头的运动和位置必须保持一致，避免打破空间连续性。
	匹配剪辑原则	动作、视线和镜头方向匹配，以确保镜头之间的流畅过渡。
	过渡效果	包括淡入淡出、剪裁、擦除、交叉溶解等，用于平滑过渡和连接镜头。
	反转镜头	用于在场景中切换角色或视角，以展示不同的视觉或情感观点。

续表

电影剪辑理论	特点	具体含义
蒙太奇理论：强调通过镜头的组合和对比来创造新的意义和情感效果。	爱森斯坦的冲突蒙太奇	通过不同镜头之间的对比和冲突，产生新的观念和情感。例如，快速切换镜头制造紧张和兴奋的情绪。
	库里肖夫效应	通过将同一张面无表情的面孔镜头与不同的上下文镜头组合，观众会根据上下文镜头的不同，对同一个镜头产生不同的理解和情感反应。
	爱森斯坦的智性蒙太奇	通过镜头的组合，引发观众的理性思考和新的观念。例如，电影《十月》（1927年）中，一尊宗教偶像的镜头与工人们的苦难场景交替剪辑，通过对比不同的社会场景，引导观众进行深层次的思考，对社会进行批判。
	吉加·维尔托夫的"电影眼"理论	强调电影镜头和剪辑能够比人眼更真实地捕捉和展现现实。吉加·维尔托夫的纪录片作品，如《持摄影机的人》（1929年）通过一系列剪辑和视觉技巧，展示了电影如何揭示和重构现实。
法国新浪潮剪辑理论：反对传统的剪辑规则，追求更加自由和创新的剪辑方式。	跳切	突然切换到不同角度或时间，打破传统的连贯性剪辑，增加动态感和现实感。让-吕克·戈达尔在他的电影《筋疲力尽》（1960年）中广泛使用跳切，打破了场景的连贯性，电影节奏更加快速和具有冲击力。
	非线性叙事	打乱时间顺序或交错不同时间线，通过回忆、闪回等手法，增强叙事的复杂性和层次感。弗朗索瓦·特吕弗在电影《四百击》（1959年）中，通过回忆、闪回等手法，打破了时间的线性顺序，增强了叙事的复杂性和层次感。
	自由剪辑	强调导演的个人创作和表达，通过非传统的剪辑方式来突出导演的风格和观点。 阿伦·雷乃在电影《去年在马里昂巴德》（1961年）中，通过复杂的时间结构和非线性剪辑，创造出一种独特的叙事方式，模糊了现实与幻想的界限。
现代剪辑理论：强调结合传统剪辑技术和数字技术的发展，强调情感表达和技术创新。	沃尔特·默奇的剪辑原则	强调剪辑首先服务于情感表达，提出"在情感上正确"的剪辑原则。认为情感优先于故事、节奏、眼睛轨迹、二维平面和三维空间。
	非线性编辑系统	随着数字技术的发展，非线性叙事手法越来越普遍，剪辑师可以更灵活地安排时间线，打破传统的时间顺序，创造出更复杂的叙事结构。
	混合风格	剪辑师会结合传统的连续性剪辑和现代的数字特效，创造出既符合故事需求又具有创新视觉效果的剪辑风格。现代剪辑也受到其他媒体形式（如网络视频、短视频平台）的影响，剪辑风格和技巧在不同媒介之间相互渗透。

电影剪辑理论涵盖了从传统的连续性剪辑到现代的数字剪辑等内容，以及各种创新和

实验性的剪辑方法。这些理论不仅在技术层面上丰富了电影的表现手法,也在艺术和情感层面上深化了电影的表达能力。理解和应用这些剪辑理论,有助于更好地欣赏和创作电影作品。

二、转场(★★★)

转场是用于连接不同场景或镜头的过渡方式,有非连贯性转场和连贯性转场两种转场方式。

(一)非连贯性转场

非连贯性转场也称"看得见的技巧转场",是指在电影剪辑中使用特定的技巧和手法,以打破场景之间的连贯性,创造出意想不到的效果。

(1)剪接:从一个场景直接切换到另一个场景,没有过渡效果,如两个不同地点的镜头切换。

(2)淡入淡出:通过逐渐增加或减少画面的明暗来实现过渡,如场景从黑暗中逐渐显现或逐渐消失。

(3)擦除:一个场景通过覆盖或淡出的方式揭示下一个场景,如水平擦除将一个画面慢慢地滑过,揭示下一个画面。

(4)闪光:通过突然的明亮或黑暗画面来进行过渡,如一个明亮的闪光效果可以用来表示回忆或梦境的引入。

(5)混合:通过同时显示两个画面并逐渐混合它们来进行过渡,如一个场景逐渐淡出,同时另一个场景逐渐淡入,两个画面之间出现交叠的效果。

(6)切片:通过一个镜头中的横向或纵向切割来过渡到下一个镜头,如一个场景从左侧或右侧被切割开,然后切换到另一个场景。

(二)连贯性转场

连贯性转场也称"看不见的技巧转场",是指在电影剪辑中使用各种技巧和手法来确保场景之间的连贯性和流畅性。这种转场旨在使观众能够无缝地跟随故事的发展,不被剪辑的干扰所打断。

(1)相似性转场:相似性转场通过将两个镜头中相似的元素进行连接,以建立视觉或主题上的关联。这种转场可以通过匹配形状、颜色、动作或其他视觉元素来实现。例如,一个镜头中的一个物体的形状和另一个镜头中的物体或场景的形状相匹配,如图 8-1 为相似性转场示例。

(2)逻辑性转场:逻辑性转场是根据故事或情节的逻辑关系进行剪辑的一种方式。这种转场常常用于呈现因果关系、时间流逝或引出新的场景。例如,一个场景中的人物提到一个地方,然后镜头切换到该地方的场景,如图 8-2 为逻辑性转场示例。

(3)运动镜头转场:运动镜头转场是通过在两个场景中保持连贯的动作来进行剪辑的一种方式。这种转场通过匹配连续的动作来实现平滑的过渡,给观众带来连贯的视觉体验。例如,一个场景中的人物举起手中的杯子,然后镜头切换到另一个场景中的人物接过杯子的动作,如图 8-3 为运动镜头转场示例。

相似性转场应用示例：

相似性转场利用两个镜头中的相似元素来创建一个平滑的视觉过渡。可以基于形状、颜色、动作、声音或者任何可以在两个镜头之间建立连接的元素。

形状匹配转场：在《加勒比海盗》系列电影中，剪辑师使用了相似性转场来增强叙事效果。如先出现一个圆形的海螺，而下一个镜头则以另一个圆形的海岛或背景开始，这样的视觉匹配可以使场景变换得更加自然和有意义。

情绪或情感转场：通过对比或相似的情绪状态进行转场，在《非诚勿扰》中，从男主角听到女主角的要求后，心拔凉拔凉的场景转到落水的场景，以强化特定情绪。

图 8-1 相似性转场示例（截自《加勒比海盗》《非诚勿扰》）

逻辑性转场应用示例：

逻辑性转场依赖于剧情的逻辑连贯性。包括如下方式。

因果转场：展示一个事件的结果或者后果，如《侏罗纪公园》中，其中一个角色说他们饿了，紧接着镜头切换到餐桌上丰盛的食物，这样的转场不仅显示了因果关系，也可能产生一种幽默效果。

时间转场：表明时间的流逝或者跳跃，如一个场景是日落时分，下一个场景是同一地点但已是深夜。

空间转场：从一个地点跳转到另一个地点，常常发生在对话中提及一个新地点后，如《侏罗纪公园》中，女主角说除非恐龙会开门，接着镜头就切换到恐龙真的在开门。

图 8-2 逻辑性转场示例（截自《侏罗纪公园》）

运动镜头转场应用示例：

运动镜头转场通过在两个镜头之间保持角色或对象的连续动作，实现无缝的场景转换。

在《碟中谍》系列电影中，这种转场技术经常被用来营造紧张刺激的氛围。例如，在一个追逐场景中，特工伊森·亨特（由汤姆·克鲁斯饰）演可能从一个屋顶跳跃到另一个屋顶，在他跳跃的瞬间（动作进行时），镜头可能会从一个远景切换到一个近景或另一个角度，继续捕捉那个运动。这使得整个动作看起来更加动感，并保持了故事的紧凑节奏。

《碟中谍6》中，一场摩托车追逐的场景中，一个运动镜头可能捕捉到主角伊森·亨特（由汤姆·克鲁斯饰）在狭窄街道的摩托车上做一个急转弯，然后下一个镜头可能会从另一个角度捕捉到他完成转弯的动作，并从中轴驶入画面这样的转场使得观众能够紧跟其动作，不会错过任何刺激的部分。摩托车的轰鸣声、轮胎与地面的摩擦声以及环境的声音，共同构建了一个充满紧张和激情的场景氛围。

图 8-3 运动镜头转场示例（截自《碟中谍》系列电影）

（4）出入画转场：出入画转场是通过入画到出画场面来进行剪辑的一种方式。这种转场也可以用来插入一些额外信息、补充细节或切换到其他地点或人物。例如，一个场景中的人物出画镜头，展示相关的细节或场景，然后再回到入画镜头，如图8-4为出入画转场示例。

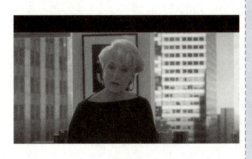

出入画转场应用示例：
　　出入画转场是一种借助角色的物理位置变化来实现连贯镜头切换的剪辑技术。
　　在电影《穿普拉达的女王》开头，安迪进入米兰达的办公室，观众通过安迪的眼睛感受到新环境的压力。在米兰达一系列的出入画进入公司的过程中，楼上的员工对米兰达的反应镜头或快速移动的办公环境，以进一步强调米兰达的影响力以及她在时尚界的权威地位。所有这些元素共同构建了一个压迫的环境，令安迪感受到了极大的挑战和压力。
　　米兰达和安迪的第一次见面非常关键，因为它为影片设定了基调，展示了主角未来面临的挑战和成长过程。导演和剪辑师通过有意识地运用出入画转场以及其他电影技巧，成功地营造了观众紧张的情绪，并为故事的发展奠定了基础。

出入画转场

图8-4　出入画转场示例（截自《穿普拉达的女王》）

（5）声音转场：声音转场是通过音频的过渡来进行剪辑的一种方式。这种转场可以通过音频的连续性或相关性来建立场景之间的联系。例如，一个场景中的音效逐渐融入下一个场景的音效，实现平滑的声音过渡，如图8-5为声音转场示例。

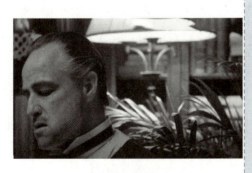

声音转场应用示例：
　　声音转场是一种利用声音元素在两个视觉镜头之间进行平滑切换的剪辑技术。有以下几种方法。
　　预拉声音：下一个场景的声音在前一个场景的图像结束前就开始了。
　　延长声音：从一个场景转到下一个场景时，前一个场景的声音在图像变换之后还持续一段时间，为视觉转换提供了一个平滑的过渡。
　　声音桥梁：一个声音元素在两个镜头之间起到桥接作用，如一个电话铃声响起，并延续到下一个场景中角色接电话的画面。
　　主题音乐或音效：一个场景可能以特定的主题音乐结尾，然后下一个场景在视觉上与之不同，但音乐的延续性建立起了两者的联系。
　　音效的对比或呼应：通过对比强烈或相似的音效，可以强调场景转换的戏剧性或者建立情感和主题上的联系。

声音转场

图8-5　声音转场示例（截自《教父》）

（6）空镜转场：空镜转场利用了空间关系来连接两个镜头，通过呈现两个不同地点的空间关系，导演能够无缝地转换场景，同时保持叙事的连贯性。例如，镜头可能从一个室内场景平移或缩放到另一个室内场景，通过墙壁、窗户或门框等元素来表达两个场景在空间上的联系，如图8-6为空镜转场示例。

空镜转场

空镜转场应用示例：
　　空镜转场利用空间上的空白或未被主体占据的画面来实现场景之间的平滑过渡。
　　在空镜转场中，一个场景可能以角色离开画面结束，留下一个空旷的场所，比如一个空的房间、一片空旷的天空或一段空无一人的道路。紧接着下一个场景通过类似的空间设置开始，如另一个空旷的地点，随后新场景的主体或动作进入画面。
　　这种转场技巧的关键在于利用空白画面作为过渡点，创造出一种视觉上的停顿或呼吸，给观众一种暂时的休息，并且可以在不同的场景或叙事点之间提供清晰的分界线。空镜转场通常用于改变故事的节奏，引入新的地点或情节，或者给观众以时间去消化前一个场景的情感或信息。

图8-6　空镜转场示例（截自《非诚勿扰》）

三、节奏、速度和时间控制（★★）

在电影剪辑中，节奏、速度和时间控制起着重要的作用，可以影响观众的情绪、剧情的节奏以及观众对故事的整体感受。

（一）节奏

节奏是指剪辑中镜头之间的时间间隔和顺序。通过调整镜头的持续时间和频率，可以塑造出不同的节奏感。

（1）快节奏的剪辑：在动作电影的剪辑中，可以通过快速剪辑和短镜头持续时间来创造紧张刺激的氛围。例如，在一场激烈的追逐场景中，快速剪辑和快速的镜头切换可以增强观众的紧迫感和参与感。

（2）慢节奏的剪辑：在情感电影或戏剧片的剪辑中，可以通过较长的镜头持续时间和缓慢的镜头切换来创造出宁静、沉思的氛围。例如，在一个温馨的对话场景中，慢节奏的剪辑可以让观众更好地体会角色之间的情感。

（二）速度

速度是指剪辑中各个镜头的播放速度，加快或减慢镜头的播放速度可以影响观众对剧情的感知和体验。

（1）加速剪辑：在一些情况下，加速剪辑可以用来表达快速、紧凑的故事发展。例

如，在一个时间跨度较长的序列中，通过加速剪辑来表现时间的流逝。

（2）减慢剪辑：减慢剪辑常用于突出重要时刻或情感冲突。例如，在一场关键的对决场景中，减慢镜头的速度可以增强紧张感和悬疑感。

（三）时间控制

时间控制是指在剪辑中对时间的操控和处理。通过对剪辑的时序、镜头顺序和时长的调整，可以控制故事的时间和节奏。

（1）倒放镜头：通过将某个镜头倒放播放，可以创造出独特的效果。这种时间控制技巧常用于回忆、梦境或幻想场景中，以吸引观众的注意力或传达非现实的氛围。

（2）时间跳跃：通过剪辑中的时间跳跃，可以在故事中跳过一段时间或展示非线性的时间结构。这种时间控制技巧可以用来创造非凡的叙事效果和引起观众的好奇心。

四、运动连贯剪辑（★★）

运动连贯剪辑是一种剪辑技术，通过在不同镜头之间保持连贯的动作来实现平滑的过渡效果。在运动连贯剪辑中，通常需要确定动作剪辑点。

动作剪辑点是指在电影剪辑中将一个动作镜头连接到另一个动作镜头的时间点或位置。这个剪辑点是动作或动态场景中的一个具体时刻，通过在此时刻进行镜头切换来实现平滑过渡和保持连贯性。

确定动作剪辑点的关键是在合适的时机切换镜头，以保持动作的连贯性，并使观众感到动作的延续。通常，动作剪辑点会选择在两个镜头中动作的高点、关键动作或意义重大的动作时刻。例如，在一个追逐场景中，动作剪辑点可以是在角色跳跃、转向、抓住物体或其他重要的动作瞬间。在这一瞬间，动作剪辑点被选择为转场的最佳时机，以保持动作的连贯性并传递流畅的动感。

运动连贯剪辑通常有以下几种转场方式。

1. 动接动转场

动接动的转场方式适用于两个具有明显动态的镜头之间的转场。

例如，一个镜头中的角色开始奔跑，紧接着的镜头展示他们的奔跑动作，以保持动作的连贯性和流畅性。再如，一个镜头中的角色举起拳头，紧接着的镜头展示他们的拳击动作，以保持动作的连贯性和流畅性。

2. 动接静转场

动接静的转场方式是指将一个动态的镜头过渡到一个静态的镜头。

例如，一个镜头中的角色在跑步后停下来，接下来的镜头展示他们静止的表情或环境，突出动作的结束或转变。再如，一个镜头中的角色进行跳跃动作，接下来的镜头展示他们静止的姿势，创造出对比和停顿的效果。

3. 静接动转场

静接动的转场方式是指将一个静态的镜头过渡到一个动态的镜头。

例如，一个静态的镜头展示了一座城市的风景，接下来的镜头展示一架飞机起飞的动态场景，呈现出从静态到动态的转变。再如，一个静态的镜头展示了河边的景色，接下来的镜头展示一个人跳入水中的动作，创造出从静止到活跃的对比效果。

4. 静接静转场

静接静的转场方式是指将一个静态的镜头过渡到另一个静态的镜头。

例如，一个静态的镜头展示了一个人坐在椅子上阅读书籍，接下来的镜头展示书籍的封面，突出了书中的故事或相关主题。再如，一个静态的镜头展示了一个城市的街景，接下来的镜头展示一个静止的标志牌或路牌，是对环境的进一步示意或定位。

五、定格与融格（★★）

1. 定格

定格是指在电影剪辑中暂停一个镜头，使其停留在一个特定的画面上，呈现出静止的效果。这种技术通过暂停时间，让观众专注于某个关键的瞬间或情节细节。

例如，在电影《盗梦空间》的某个场景中，当主角驾驶汽车跌下悬崖时，影片使用了定格来暂停画面，突出这个关键的动作瞬间。

2. 融格

融格是一种特殊的动画技术，将真实拍摄的影像帧一帧一帧地绘制或修改，创造出一种类似于卡通或手绘风格的视觉效果。融格技术可以在电影中使用，使画面呈现出独特的艺术风格和视觉表达效果。

例如，《卡夫卡变形记》这部电影使用了融格技术来创造一种梦幻、扭曲的视觉效果，在现实和幻觉之间产生了独特的交错感。

六、剪辑技巧在叙事中的意义（★★）

剪辑技巧不仅增强了叙事的节奏感与连贯性，是影像时间控制的艺术，还能将镜头的视听元素逐步形成叙事的段落，为观众创造更深层次的观影体验。优秀的剪辑能够有效地引导观众的情感，使故事更具感染力、更有深度。剪辑在叙事中的意义主要有以下几点。

1. 构建叙事节奏

剪辑能通过镜头的选择与排列影响叙事的节奏，使观众更好地体验故事的紧迫感或轻松感。

例如，在《速度与激情》系列中，快速切换的镜头和紧凑的剪辑风格有效地传达了赛车场景的速度与紧张的氛围。观众在这样的剪辑节奏中能够感受到车辆之间的竞争与冲突，增强了观众观看时的兴奋感。

2. 整合视听元素

剪辑将不同的视听元素（画面、声音、音乐等）结合成连贯的叙事段落，增强了故事的逻辑性和情感深度。

例如,《费城故事》通过交替展示主角的生活与法庭的场景,结合背景音乐的变化,展示了主角在面对不公时的挣扎与勇气。这种整合使观众更能理解角色的内心斗争,提升了影片的情感强度。

3. 创造情感共鸣

通过巧妙的剪辑,视听元素的衔接能够引起观众的情感共鸣,使故事更加打动人心。

例如,在《少年派的奇幻漂流》中,剪辑师将派与老虎的孤独旅程同回忆交替剪接,配合音乐和自然声效,增强了角色之间的情感联系。观众在观看过程中,感受到派的孤独、恐惧与对生命的思考,能产生深刻的情感共鸣。

能力进阶

剪辑与节奏

学会剪辑电影预告片是一项既具有挑战性又具有创造性的工作。预告片旨在吸引观众的观影兴趣,激发他们观看完整电影的欲望,同时不过多泄露剧情。

一、什么是电影预告片(★★)

电影预告片是在电影上映之前发布的短片或视频,旨在预告电影的内容、情节、角色和视觉效果,以吸引观众的兴趣并促使他们观看电影。预告片通常以精心挑选的片段、对白、音乐和特效等元素为主,以呈现电影的故事梗概、气氛和视听效果。

1. 预告片的作用

(1)提高电影知名度和票房:预告片通常时长较短,在几十秒到几分钟之间。为了在有限的时间内吸引观众的注意力,预告片会对电影的关键场景、情节和角色进行精心的剪辑,以展示电影的核心要素。

(2)强调情感和氛围:预告片通过音乐、声效、画面效果和剪辑技巧等元素,营造出特定的情感和氛围,以吸引观众产生情感共鸣。

(3)引发观众兴趣:预告片通过展示电影的高潮片段、悬念、意想不到的情节转折或引人入胜的角色,引发出观众的好奇心和期待感,激发他们对电影的兴趣。

2. 剪辑预告片的步骤与技巧

(1)熟悉电影内容:观看整部电影,理解电影主题、情节和人物关系,以便从中挑选出最具吸引力和代表性的片段。

(2)确定焦点:确定预告片的主要卖点,如剧情、特效、明星阵容、导演或情感冲击力等。

(3)编辑精彩片段:挑选电影中最吸引人的画面和情节,用来建立故事梗概并制造悬念,应注意保持场景的多样性和创造视觉冲击力。

(4)创建叙事弧线:即使是在短短几分钟内,也要尝试构建起一个有起点、发展和高

潮的微型叙事结构。

（5）避免剧透：预告片中不要透露太多关键情节，应保持神秘感，让观众产生想要探索完整故事的兴趣。

（6）使用音乐和声效：选择或创作能够增强预告片情绪的音乐和声效，以提高冲击力和戏剧性。

（7）加入文字和语音：适当地使用文字和旁白可以帮助叙述故事，吸引观众对电影产生期待。

（8）考虑时长：为达到较好的效果，预告片的长度通常应控制在1分钟到3分钟之间，这足够展示电影精华而不至于拖沓。

（9）制作动态标题和特殊视觉效果：动态标题和特殊视觉效果可以增加预告片的专业感，并吸引观众注意力。

（10）最终审查：完成剪辑后，观看整个预告片，确保它既能吸引观众，又能忠实地反映电影的风格和内容。

二、如何剪出快节奏（★★）

快节奏通常是指在影视作品中通过快速的剪辑、动态的画面及强烈的音乐节奏来营造出一种紧凑、激烈的观看体验。快节奏强调速度、动态和情感的急迫性，观众在短时间内能感受到强烈的情感冲击。

1. 快节奏的特点

以下是快节奏的一些主要特点：

（1）紧凑性：快节奏的作品通过快速的镜头切换，创造出紧凑的叙事结构，使观众在较短的时间内获得更多的信息和情感体验。

（2）动感与活力：快节奏的剪辑给人一种强烈的动感，画面充满活力，能够迅速引发观众的注意力，保持观众的观看兴趣。

（3）情感强烈：通过快节奏的剪辑，作品能够强化情感的表达，紧迫感和兴奋感得以放大，观众更易与角色产生情感共鸣。

（4）视觉冲击：快节奏通常伴随着强烈的视觉冲击，利用鲜明的色彩、快速移动的镜头和动态特效，能增强观众的视觉体验。

（5）有节奏感的音乐：伴随着快节奏画面的音乐往往也是快速而富有激情的，能进一步增强作品的节奏感和情感张力。

（6）变化多样：快节奏的剪辑风格往往表现出多样化的节奏变化，能够随时调整情节的紧张程度，增加叙事的趣味性和复杂性。

2. 常用的三种快节奏剪辑方法

常用的三种快节奏剪辑方法如表8-3所示。

表 8-3 常用的三种快节奏剪辑方法

名称	操作步骤	案例说明
闪切	①将多段素材（10~30个）导入剪辑软件中，在时间轴或者在源面板中根据画面动态效果裁剪成时长为1秒内的片段。②开启吸附功能，将多段短素材组合在一起，注意不要留下缝隙。③在素材选择上，最好是细节性的特写镜头，因为镜头长度短，不容易看清楚主体，远景全景则尽可能少用，避免镜头的跳跃。	电视剧《狂飙》预告片44 s至50 s使用了21个镜头的闪切表现出京海市扫黑除恶历程中的惊心动魄（见以下二维码中视频）。 闪切
动作连贯匹配	①找到两个动作上具有一贯性的镜头素材（如动作都是自上而下或者从左到右，或者动作具有某种逻辑一致性）。②镜头1截取至动作结束，镜头2从动作开始截取。③将两个镜头组接在一起，调整动作组合的剪接点，使动作衔接连贯。	《流浪地球》预告片1 min 43 s—1 min 45 s处，上一个镜头李——砸向设备，下一个镜头飞船爆炸，形成动作连贯，给人以强大的视觉冲击（见以下二维码中视频）。 动作连贯匹配
音乐卡点剪辑	①将音乐导入到剪辑软件时间轴的音频轨道上。②选择音乐轨道，根据音乐节奏给音乐轨道打上标记（Adobe Premiere Pro软件中可以使用快捷键M）。③导入多段视频素材，调整单个镜头长度，在节奏点切换镜头以匹配音乐节奏。	《流浪地球》预告片中45 s—52 s运用了音乐节奏卡点的剪辑方式，画面切换与音乐鼓点完全相对应，营造出了紧张的气氛（见以下二维码中视频）。 音乐卡点剪辑

三、剪出节奏重点（★★）

节奏重点是指在叙事和情感表达中，通过调节剪辑的节奏，将某些关键时刻或情感高峰进行强调，以便引导观众的注意力，增强叙事效果和情感共鸣。

预告片如果一快到底，则不能让观众感受到情感的变化，而成为让人眼花缭乱的炫技式剪辑，那么如何通过调整剪辑节奏来突出叙事以及情感的重点呢？节奏重点通常通过快节奏与慢节奏的对比、瞬间的定格、慢动作等手法来实现。

1. 节奏重点的特点

（1）对比鲜明：节奏重点通常通过快节奏和慢节奏的对比来实现。例如，在快速剪辑

的动作场景中插入缓慢的瞬间，可以增强情感的冲击力，使观众在快速变化中瞬间停顿，感受到特定情绪。

（2）情感集中：通过放慢节奏，强调某些关键画面或台词，让观众更深入地感受到角色的内心情感，增加情感的深度和复杂性。

（3）叙事强化：节奏重点可以用来突出重要的情节转折或高潮时刻，使观众更容易理解故事的发展和角色的变化，从而提升叙事的连贯性和紧迫感。

（4）视觉冲击效果强烈：结合慢动作、定格或抽帧等手法，可以创造出强烈的视觉效果，让某一特定画面在观众心中留下深刻印象，强化叙事的影响力。

（5）节奏变化的灵活性：节奏重点允许剪辑师在叙事中灵活进行不同的节奏变化，使影片在情感表达上更具张力与层次感。同时，适时的节奏调整也能够有效调动观众的情绪反应。

2. 四种在剪辑中可突出节奏重点的方法

四种在剪辑中可突出节奏重点的方法如表 8-4 所示。

表 8-4　四种在剪辑中可突出节奏重点的方法

名称	操作步骤	案例说明
定格 （静止画面）	①导入视频，剪辑至合适位置，在视频剪辑软件中选择帧定格效果，可以选择是否将前面的动态画面删除。 ②使用截帧的方式将特定画面截取出来放入视频剪辑的视频轨道上。	《狂飙》预告片中 12 s—13 s 用 3 个黑白静止帧表现出黑恶势力曾经犯下的尚未被彻查的罪行（见以下二维码中视频）。 定格
抽帧	抽帧需使用 Adobe Premiere Pro 软件： ①将视频素材导入时间轴的视频轨道上，如果是多段素材则需要将所有素材进行嵌套。 ②给素材加上色调分离时间的效果。 ③在效果控件中，将色调分离时间效果的帧速率改为 8。 ④可以通过添加残影、RGB 分离等方式使画面效果更加怀旧复古。	王家卫的电视剧《繁花》预告片中也可以看到抽帧的应用，预告片中的卡顿效果并不是简单的慢放（升格），而是进行了抽帧，使得画面有一种卡顿感与断裂感（见以下二维码中视频）。 抽帧
慢动作/ 快动作 （升格/降格）	①将视频素材导入时间轴的视频轨道上，选择视频素材并调整速度/持续时间（在 Adobe Premiere Pro 软件中，右键即速度/持续时间）。 ②慢动作（升格）：持续时间选择 100% 以下，如速度输入 50% 即以 0.5 的速率慢放。 ③快动作（降格）：持续时间选择 100% 以上，如速度输入 200% 即以 2 倍的速率快放。	《流浪地球》预告片 39 s 处刘启的镜头采用了慢动作，凸显了悲壮感（见以下二维码中视频）。

续表

名称	操作步骤	案例说明
慢动作/快动作（升格/降格）	④ 注意如果是慢动作的话需要考虑原始视频帧率，如慢放一倍的效果（速度输入50%）需要尽可能使用帧率高于60帧/秒的素材，否则视频可能出现卡顿。	升格
文本效果	① 将背景图层导入视频轨道并新建字幕，在Adobe Premiere Pro软件中一般使用旧版标题进行字幕的排版。 ② 字幕文本可以通过关键帧进行放大/缩小的变化。 ③ 在视频中穿插字幕效果。	在《流浪地球》预告片中穿插了大量字幕信息（片名，演员名称等）作为节奏的分割（见以下二维码中视频）。 文本效果

四、如何实现镜头的组接与过渡（★★）

1. 组接与过渡的目的

当我们找到了想要的镜头时，需要将两个镜头以恰当的方式组合在一起，除了常见的将镜头和镜头直接相连接（即硬切）的方式，还可以采用光学技术手段或者其他后期剪辑设计，将镜头组合在一起，如常见的淡入淡出、叠化、闪黑闪白等画面连接方式，使视觉效果更加酷炫，剪辑更有节奏感，更能表现出不同的情绪特点。

2. 五种镜头组接方法

常见的五种镜头组接方法如表8-5所示。

表8-5 五种镜头组接方法

名称	简要操作步骤	适用剪辑场景	案例说明
直接组接（cut）	① 导入素材（镜头）到剪辑软件的时间轴视频序列上。 ② 将两个镜头裁剪到合适的长度。 ③ 将两个镜头无缝组合（吸附）在一起。	明快、自然、流畅的场景。	《流浪地球》预告片19s—31s均是用直接组接的方式进行剪辑的（见以下二维码中视频）。 直接组接
淡入淡出	① 淡入：设置关键帧，将镜头的不透明度从0%过渡到100%。 ② 淡出：设置关键帧，将镜头的不透明度从100%过渡到0%。 ③ 两个镜头之间还可以隔开几帧的距离并加入黑色背景，作为黑场过渡。	抒情、慢节奏的场景，或场景的开头结尾，或表示时间流逝的场景。	《流浪地球》预告片开头淡入，6s—7s运用淡入淡出进行转场（见以下二维码中视频）。 淡入淡出

续表

名称	简要操作步骤	适用剪辑场景	案例说明
叠化	① 将两个镜头在剪辑软件中组合在一起。 ② 将叠化的转场特效放在两个镜头之间。 ③ 还可以镜头1淡出，镜头2淡入，并将两个镜头叠放在一起。	怀旧、舒缓、诗意、梦幻的场景。	电视剧《繁花》预告片4 s—5 s采用了叠化的方式进行转场，而预告片最后一个镜头也与影片片名以叠化的方式作为转场过渡（见以下二维码中视频）。 （二维码） 叠化
闪黑与闪白	① 在镜头的开头或者结尾处使用闪黑或者闪白的转场特效。该特效Adobe Premiere Pro软件中为：黑场过渡和白场过渡。 ② 在效果控件（Adobe Premiere Pro软件）中可以调整转场持续时长。	跳跃、刺激、非现实的场景。	《狂飙》预告片的43 s使用了闪白的转场效果表现场景的切换（见以下二维码中视频）。 （二维码） 闪黑与闪白

任务实训

剪出电影预告片

任务布置

1. 观看《流浪地球》预告片，完成第184—185页的《流浪地球》预告片剪辑结构表。
2. 请自选素材剪出一个30 s以内的电影预告片。

任务要求

1. 根据选择的素材，运用音乐卡点剪辑动作片的电影预告片。
2. 拍摄故事并用动作匹配剪辑一段小清新风格的片子。

任务评价

《流浪地球》 任务实训反馈

序列	任务情境	任务描述	是否能清晰回答	
一	讲一讲 看完后的情绪感受	看完了《流浪地球》预告片后，你有怎样的感受？这部电影有什么吸引你的地方？	是□	否□

续表

序列	任务情境	任务描述	是否能清晰回答	
二	想一想 通过预告片了解信息	通过看《流浪地球》的预告片，说一说这部电影讲了一个什么故事？并从场景推测影片的题材和风格。	是□	否□
三	听一听 台词和音乐	预告片中的哪句台词让你印象深刻？仔细听预告片中的音乐，分析其有怎样的特点，音乐和剪辑之间有怎样的联系？	是□	否□
四	找一找 预告片是在哪里发生节奏上的变化的	找到预告片中节奏变化的点，并说一说节奏变化会带来了怎样的情感上的变化？	是□	否□
五	剪一剪 尝试使用影视素材剪辑预告片	分析预告片中剪辑的技巧，试一试使用影视素材剪辑出 1 分钟的预告片。	是□	否□

素养拓展

讨论与反思

在这一任务的学习中，我们主要学习了剪辑的相关知识，在制作电影预告片时，剪辑技术尤为重要。以电影《流浪地球》为例或者以科幻片的精神特点为例，请同学们认真思考影片中哪些情节体现了下图中的核心素养，并思考下图方框中提出的问题。

刘培强驾驶空间站冲向木星的情节中，导演通过一系列蒙太奇镜头，将刘培强与儿子的回忆、空间站的爆炸、地球脱离危机的画面快速组接。探讨这种剪辑方式如何让观众理解刘培强牺牲的伟大意义。

影片展示了救援小队在面对重重困难时，多次重新振作，继续执行任务。剪辑师重复展示类似的场景，并搭配逐渐激昂的音乐。请分析这种剪辑手法如何加深观众对角色坚韧不拔品质的印象。

分析导演如何运用剪辑呈现宏大科幻场景的同时，又展现出人类凭借科学探索不断突破自身局限，追求生存与发展的进取精神。如电影里人类建造行星发动机、操控宇宙飞船等充满科技感的画面，如何通过剪辑将故事主线的叙事镜头巧妙融合。

发动机集体点火的情节中，导演运用了大量快速切换的镜头，将不同岗位人员协同操作的画面拼接在一起。请分析这种剪辑节奏如何营造紧张氛围，展现人类在危机面前紧密合作、众志成城的团队精神，并思考剪辑中画面的组接顺序对突出团队协作起到了哪些关键作用。

自问

> 行动达人的核心能力——学习态度

打破自我限制

1. 自我管理情况。

按时上课	积极回答问题	认真完成作业	认真记笔记	课后看影片

2. 学习情况。

课前预习	完成思维导图	完成自测	完成任务实训	作业分享次数

3. 在任务实训中，作业完成度自我评价。

A. 能清晰地明白任务的要求。　　　　　　　　　　是 □　否 □
B. 能完成老师规定的拉片电影。　　　　　　　　　是 □　否 □
C. 能高质量地完成老师布置的任务实训作业。　　　是 □　否 □
D. 能理解节奏在剪辑中的重要性。　　　　　　　　是 □　否 □
E. 能有意识地将课上学到的知识点转化为剪辑能力。是 □　否 □

4. 今后努力的方向：

小结 + 自我测验

小结

剪辑是电影和电视制作中至关重要的一个环节，它不仅涉及技术上的选择、取舍和组接，而且是一种能够深刻影响故事叙述、节奏把握、情绪渲染和观众体验的创意艺术过程。剪辑的历史悠久，随着技术的发展和理论的深化，已经从简单的剪接发展成为一种复杂的艺术形式，包括转场风格、动作连贯性、节奏感，以及对影片速度、时间的控制等诸多方面。通过学习剪辑的历史、理论和实用技术，可以掌握如何运用剪辑来增强叙事效果，调整故事节奏，以及创造连贯而动人的观影体验。特别是在制作电影预告片时，剪辑技术尤为重要，它需要在有限的时间内高效传达出电影的主旨、风格和情感核心，吸引观

众的兴趣和注意力。精通剪辑，意味着能够利用影像语言的精髓，通过画面和声音的有机组合，制作出具有强烈吸引力的电影作品或者各类预告片。

请同学们完成第 183 页的思维导图，将空白处填写完整。

自我测验

自测基础题。

自我测评：

（1）电影剪辑的理论涵盖了多个方面，包括_____。

（2）19 世纪 90 年代—20 世纪 20 年代是电影的什么时期：_____。

（3）连续性剪辑理论包括_____。

（4）剪辑风格包括_____。

（5）非连贯性转场是指在电影剪辑中使用特定的技巧和手法，以打破场景之间的连贯性，创造出意想不到的效果。包括：_____
_____。

（6）连贯性转场是指在电影剪辑中使用各种技巧和手法来确保场景之间的连贯性和流畅性。包括：_____。

（7）运动连贯剪辑是一种剪辑技术，通过在不同镜头之间保持连贯的动作来实现平滑的过渡效果。包括_____
四种转场方式。

（8）剪辑技巧在叙事中的意义，包括：_____
_____。

问题归纳：

（9）如何剪出快节奏？

（10）如何剪出张弛有度的节奏感？

任务九
蒙太奇

蒙太奇是电影中最重要的一部分,这是电影与一般画面艺术最明显的差别。

任务九 蒙太奇

设定目标

蒙太奇是电影剪辑中的一个重要概念，也是一种重要技术，它突破了线性叙事的限制，通过视觉上的比喻和关联来创造新的意义。此外，蒙太奇的节奏和风格也能够为电影的整体调性做出重要贡献。

在"知识必备"的学习中，学生应认识蒙太奇、了解蒙太奇理论的提出、蒙太奇的分类等。在"能力进阶"的学习中，学生应进一步了解什么是"最后一分钟营救"，加深对交叉蒙太奇的认识。在"任务实训"中，学生要学会用蒙太奇的艺术方法剪出"最后一分钟营救"。

思维导图

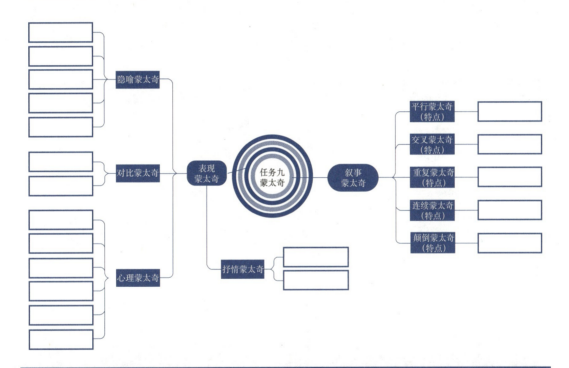

任务导入

电影《敦刻尔克》

影片介绍

基本信息：

《敦刻尔克》是一部于 2017 年上映的战争史诗片，讲述了 1940 年敦刻尔克大撤退的故事。影片并非传统意义上的线性叙事，而是通过陆地、海上和空中三个视角，交织展现了盟军士兵在撤退期间面临的困境和希望。克里斯托弗·诺兰巧妙地运用时间蒙太奇，将不同时间段的事件并置，营造出紧张而压迫的氛围。影片以逼真的画面、紧张的节奏

和极具沉浸感的音效而闻名，侧重于展现战争的残酷和士兵的心理状态，而非政治背景或战略决策。该影片是一部注重感官体验，而非详细历史背景介绍的战争电影。

导演：克里斯托弗·诺兰

编剧：克里斯托弗·诺兰

主要演员：菲恩·怀特海德、汤姆·格林-卡尼、杰克·劳登

类型：战争、剧情、历史

上映时间：2017年7月21日（美国）

获奖：第90届奥斯卡金像奖（2018年）上获得了8项提名，并赢得了最佳剪辑、最佳音响效果和最佳音效剪辑三个奖项；第71届英国电影学院奖（2018年）上获得最佳音效奖，提名最佳影片、最佳导演、最佳原创音乐等。

任务设计

序列	任务情境	任务描述	阶段性目标
一	标一标 人物关系图	观看影片，能清晰地画出人物关系图及每一次冲突的情节点。	了解
二	辩一辩 对比	电影史上描写战争片的电影很多，你还能列举哪些影片？	了解
三	夸一夸 电影如何感动你	深入拉片，发现真正调动观众情绪的故事点在哪里？	体会
四	找一找 激励事件？	故事的转折点在哪里？故事是如何实现转折的？	体会
五	评一评 电影好在哪	你的评价会从几个角度入手？如何写出一个好影评或电影解说？	学习

任务成果预测

学完这个任务后，同学们就解锁新技能啦！请完成《敦刻尔克》交叉蒙太奇魅力的分析。

《敦刻尔克》的交叉剪辑和"最后一分钟营救"

空中：一小时时间线
主角：_____
内容：_____

时间线1

海洋：一天时间线
主角：_____
内容：_____

时间线2

海洋：一周时间线
主角：_____
内容：_____

时间线3

"最后一分钟营救"的镜头描述（时间：　　　　　　）								
画面1：	文字	画面2：	文字	画面3：	文字	画面4：	文字	
画面5：	文字	画面6：	文字	画面7：	文字	画面8：	文字	

同学们可以先测测自己：
1. 你了解什么是"最后一分钟营救"吗？　　　　　　　　　　　是☐ 否☐
2. 你了解导演是如何将三个故事一起讲述的吗？　　　　　　是☐ 否☐
3. 你了解什么是交叉蒙太奇吗？　　　　　　　　　　　　　是☐ 否☐
4. 你了解除了交叉蒙太奇，这部电影还有其他的蒙太奇手法吗？是☐ 否☐
5. 你了解蒙太奇和剪辑的区别吗？　　　　　　　　　　　　是☐ 否☐

"是"得1分，"否"不得分。
0—3分：让我们赶紧开始我们的学习吧！
3—5分：同学，你是学霸，继续加油哦！

知识必备

蒙太奇与叙事

电影的力量不仅在于每一帧的画面，也在于它们之间的关系。
蒙太奇是我们用来组织电影的思想，和我们如何看待世界的方式。
蒙太奇不仅仅是剪辑的技巧，也是一种能够深入人心并影响人们看待事物方式的电影语言。
蒙太奇是一种思维方式，它通过剪辑不同的元素来创造新的意义。

一、认识蒙太奇（★★）

（一）蒙太奇的提出与发展

蒙太奇这个术语起源于法语词"montage"，意为组合或装配，最初用于描述制造业中的组装过程。在电影领域中，这个概念起初描述的是编辑过程，即将不同的画面片段剪辑在一起制作成一部电影。在20世纪20年代，苏联的电影制作人开始系统化研究和实践蒙

太奇,将其作为一种电影叙事和革命宣传的技巧。谢尔盖·爱森斯坦是蒙太奇理论发展中最著名的人物之一,蒙太奇在他的电影实践中得到了发展和应用。以下是蒙太奇的提出与发展的关键阶段。

1. 理论发展

从 20 世纪 20 年代初开始,爱森斯坦在他的著作中详细阐述了他对蒙太奇和剪辑的理解、实践。他认为,通过将不同的镜头或画面按照特定的顺序组合在一起,可以创造出新的意义、情感和理解。爱森斯坦将蒙太奇视为一种电影剪辑技术和艺术手法,通过剪辑的速度、节奏和对比来创造戏剧性的效果。

2. 实践应用

爱森斯坦将蒙太奇的概念应用于他的电影作品中。例如,他的电影《战舰波将金号》(1925 年)和《十月》(1927 年)中就运用了大量的蒙太奇手法。他通过剪辑的速度、节奏和对比,以及镜头的快速切换和运动,创造出戏剧性、视觉冲击力和强烈的情感效果。

3. 影响与发展

爱森斯坦的蒙太奇理论和实践对世界电影产生了广泛而深远的影响。他的电影作品和著作激发了许多导演和制片人对蒙太奇的探索与应用。蒙太奇成为电影剪辑的重要技术和艺术手法,对后来的电影制作产生了深远的影响。

通过爱森斯坦的实践,蒙太奇作为一种剪辑技术和艺术手法得到了发展与应用,并成为了电影叙事中重要的表达方式之一。

(二)蒙太奇与剪辑概念的区分

很多初学视听语言的同学,往往将蒙太奇与剪辑混淆不清。

1. 概念

(1)剪辑是指将拍摄好的镜头进行选择、排列和连接的过程,目的是形成一个连贯、流畅的叙事。剪辑注重的是技术层面的操作,通过调整镜头的顺序、时长和过渡效果,构建影片的整体节奏和结构。

(2)蒙太奇是指一种特定的剪辑技术和艺术手法,通过将不同的镜头或画面按照特定的顺序组合在一起,以创造出新的意义、情感或想法。蒙太奇侧重于通过镜头的对比、并置和组合,产生新的含义和情感效果,创造出新的、超越单个镜头的含义。它常常用于表达复杂的思想、情感的变化和时间的流逝。

总之,剪辑注重影片的叙事连贯性和节奏控制,更多地涉及技术操作和叙事的流畅性。蒙太奇则强调通过镜头组合产生新的含义和情感,注重的是思想性和艺术性。

2. 不同学派的观点

(1)苏联电影学派观点:在苏联电影学派(20 世纪 20 年代)中,剪辑被视为创造意义和表达情感的关键工具。爱森斯坦认为,通过不同镜头之间的冲突和对比,影片可以产生新的意义。在《战舰波将金号》的奥德萨阶梯大屠杀中,爱森斯坦通过快速地切换不同镜头,制造出强烈的情感冲击。列夫·库里肖夫则提出了一个实验,通过将同一镜头

与不同的上下文镜头组合,则会使观众赋予该镜头不同的意义,这表明蒙太奇的巨大力量。吉加·维尔托夫认为电影应该如实记录现实,提倡"电影眼"理论,应通过剪辑捕捉现实的本质,代表作《持摄像机的人》运用了大量的蒙太奇手法,展现了城市生活的各个方面。

(2)法国新浪潮观点:法国新浪潮运动(20世纪50年代末和20世纪60年代)的导演们对剪辑和蒙太奇有着不同的态度。他们反对传统电影的固定叙事模式和剪辑手法,提倡更加自由和创新的剪辑方式。让-吕克·戈达尔采用跳切、长镜头和非线性叙事,在他的《筋疲力尽》中,频繁的跳切打破了场景的连贯性,增强了电影的动态感和现实感。法国新浪潮的电影注重现实的呈现,常常在真实的环境中拍摄,使用自然光,并允许演员即兴表演。这种方法强调了电影的真实性和灵活性。

(3)实验电影观点:在实验电影领域,剪辑和蒙太奇被视为创造性的手段和表达方式。实验电影制片人经常使用剪辑和蒙太奇技术,以拓展电影艺术的边界,突破传统的叙事形式,探索新的观影体验。

总之,早期苏联蒙太奇学派通过镜头的冲突和组合产生新的意义和情感,强调蒙太奇的思想性和艺术性。法国新浪潮则打破传统剪辑规则,追求自由和现实的表现,重视即兴创作和非线性叙事。实验电影探索剪辑和蒙太奇的极限,强调视觉和形式上的创新,以及个人表达和主观视角。每个学派的观点和实践都丰富了电影艺术的表现手法,使得剪辑和蒙太奇成为电影语言中不可或缺的重要组成部分。

二、蒙太奇的分类(★★★)

基于蒙太奇的表达目的和特征,蒙太奇可以分为叙事蒙太奇和表现蒙太奇。蒙太奇的分类如表9-1所示。

表9-1 蒙太奇的分类

叙事蒙太奇	表现蒙太奇
叙事蒙太奇强调通过剪辑和组合不同的画面与镜头,创造出连贯的故事线和叙事效果。叙事蒙太奇在电影中常常用于讲述故事和展示剧情的发展,通过镜头的顺序、时间跳跃和镜头运动来强调故事的连贯性和情节的推进。	**表现蒙太奇**强调通过剪辑和组合具有象征性的画面和镜头来传达抽象的概念、意象或进行象征性的表达。通过剪辑和组合符号、象征、视觉等元素,创造出非文字化的意义和情感。表现蒙太奇常常用于艺术电影、实验电影以及象征性的电影作品中。
关键点:叙事蒙太奇强调故事的连贯性和情节的推进。	**关键点**:表现蒙太奇强调象征性和象征意义的表达。

(一)叙事蒙太奇

叙事蒙太奇是一种特定类型的蒙太奇,旨在通过剪辑和组合不同的画面和镜头来创造连贯的故事线和叙事效果。它强调通过镜头的顺序、时间跳跃和镜头运动来表达故事的发展和情节的推进。以下是常见的叙事蒙太奇类型。

1. 平行蒙太奇

平行蒙太奇是一种剪辑技术，通过交替剪辑不同的情节线或场景，以展示同时发生的多个事件或故事线。平行蒙太奇强调多个情节线的同时发展，平行蒙太奇应用案例如图 9-1 所示。

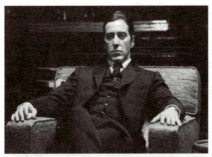

平行蒙太奇应用案例：
《教父 2》是导演弗朗西斯·福特·科波拉的作品。在《教父 2》中，弗朗西斯·福特·科波拉使用了平行蒙太奇的手法来交替剪辑不同的情节线。电影中交替展示了两个时间段的情节发展，一方面是主人公迈克尔·柯里昂在现代的故事线，另一方面是他父亲维托·柯里昂年轻时的故事线。这两个情节线同时发展，相互交织，通过平行蒙太奇的手法进行剪辑，以呈现两个时间段的对比和联系。

通过平行蒙太奇，观众可以同时观察到两个时间段的情节发展，对比主人公在过去和现在的生活和决策。这种剪辑手法增强了电影的复杂性、紧张感和观众的参与度，同时为故事增添了更加丰富和引人入胜的情节。

因此，《教父 2》是一个明显展示平行蒙太奇的例子，通过交替剪辑不同情节线的发展，创造了戏剧性的效果和叙事上的紧张感。

图 9-1 平行蒙太奇应用案例（截自《教父 2》）

2. 交叉蒙太奇

同平行蒙太奇一样，交叉蒙太奇也是一种剪辑技术，通过交替剪辑不同的情节线或场景来展示同时发生的多个事件或故事线。交叉蒙太奇强调不同情节线之间的相互交织和对比，交叉蒙太奇应用案例如图 9-2 所示。

交叉蒙太奇应用案例：
《罗生门》是导演黑泽明的作品。电影以一个犯罪事件为背景，通过交叉蒙太奇的手法展示了不同人物对同一事件的不同回忆和解释。电影中通过剪辑和交叉蒙太奇展示了四个角色的观点和故事版本，包括受害者、犯罪嫌疑人、目击者和传教士。每个故事版本都有自己的真相和解释，观众需要根据这些不同的视角来推断事件的真相。

通过交叉蒙太奇的手法，观众被引导去思考真相和记忆的主观性，以及不同人物之间的冲突和差异。电影中不同故事版本的展示使得观众置身于不同的视角和观点之间，从而产生了观点的相对性和观念的多样性。这种刻意的交叉蒙太奇手法引发了观众对真相的质疑和对多重视角的思考。

《罗生门》的交叉蒙太奇手法在当时是一种创新和引人注目的技巧，它不仅为故事增添了复杂性和戏剧性，还探索了真相的主观性和相对性。这种交叉蒙太奇的手法对电影叙事和观众的参与产生了重要影响。

图 9-2 交叉蒙太奇应用案例（截自《罗生门》）

3. 重复蒙太奇

重复蒙太奇是一种特定类型的蒙太奇技术，通过重复剪辑和展示相同或类似的画面或镜头，以强调情节的重要性、情感或主题。重复蒙太奇能通过反复出现的画面或镜头来加强观众对关键元素的注意，增强观众情感上的共鸣，或对特定主题或意象进行强调。重复蒙太奇可以通过重复相同的镜头、重复类似的动作或场景，或通过镜头的反复剪辑来实现，重复蒙太奇应用案例如图9-3所示。

重复蒙太奇应用案例：

《致命ID》中，导演詹姆斯·曼高德运用了重复蒙太奇的手法来强调关键的情节和主题。通过重复剪辑和展示相同或类似的画面、对话或场景，以强调其中的重要性、情感或主题。

电影中的重复蒙太奇手法强调了一首小诗的重要性和关联。通过重复剪辑和展示相同的画面、对话和情节细节，电影创造了一种循环和重复的感觉。例如，相同的场景和对话在不同的时间段被反复展示，以突出关键情节线之间的联系和重要细节。

这种重复蒙太奇的手法增强了观众对这些重要元素的注意和记忆，同时也加深了观众对电影主题的理解。通过重复蒙太奇，导演在电影中创造了一种循环和反复出现的效果，突出了故事中重要的情节线和主题。

重复蒙太奇

图9-3 重复蒙太奇应用案例《选自《致命ID》》

4. 连续蒙太奇

连续蒙太奇是一种特定类型的蒙太奇技术，通过无缝地连接不同的画面或镜头，以创造出流畅连贯的视觉效果。连续蒙太奇强调通过流畅和连续的剪辑来传达故事或表达情感。连续蒙太奇常常被运用在追逐场景、战斗场景等需要展现连贯动作和紧凑节奏的情节中。通过剪辑和组合不同的镜头，连续蒙太奇可以在不打断连贯动作的情况下展示不同角度和视角的变化。这种蒙太奇技术能打造出连续流畅、紧凑动感的视觉效果，让观众能够身临其境地体验情节的发展和动作的紧张感。连续蒙太奇通过无缝衔接不同镜头，创造出连贯、流畅的剪辑效果，使观众能够更加沉浸在电影的世界中，连续蒙太奇应用案例如图9-4所示。

这里需要注意的是：重复蒙太奇通过重复展示相同或类似的画面或镜头来强调情节的重要性、情感或主题；连续蒙太奇则强调通过无缝连接不同的画面或镜头，以创造流畅连贯的视觉效果。

5. 颠倒蒙太奇

颠倒蒙太奇是一种特定类型的蒙太奇技术，通过反转剪辑的顺序来创造出一种倒叙或倒转的效果。它以与传统时间流程相反的顺序呈现事件或场景，从而达到一种引人注目的效果。颠倒蒙太奇可以用于电影中的回忆、幻想、梦境或者其他非线性的叙事中。通过将

镜头的顺序颠倒，观众可以以与正常时间流程相反的方式体验故事。这种手法可以引起观众的注意，创造出独特的视觉和叙事效果，颠倒蒙太奇应用案例如图9-5所示。

连续蒙太奇应用案例：
《罗拉快跑》是由德国导演汤姆·提克威于1998年执导的电影。
这部电影以女主角罗拉试图在20分钟内拯救她男友的故事为主线，通过多条平行情节线和连续蒙太奇的手法，展示了不同选择和行动的可能性。
在电影中，连续蒙太奇的技术被广泛应用于展示罗拉的奔跑和行动。通过无缝的剪辑和连贯的画面运动，观众可以亲身感受到罗拉在站台和城市街道之间的连续奔跑，展现出连贯而紧凑的动感。连续蒙太奇的手法增强了观众对罗拉紧迫感和紧张氛围的体验。
通过连续蒙太奇的技术，汤姆·提克威创造了一种流畅连贯的视觉效果，使观众沉浸在追逐场景的紧张氛围中。这种连贯不断的剪辑手法强调了场景中的连续动作和紧凑节奏，加强了观众对故事发展的参与感。

连续蒙太奇

图9-4　连续蒙太奇应用案例（选自《罗拉快跑》）

颠倒蒙太奇应用案例：
《记忆碎片》是由克里斯托弗·诺兰执导的电影，它使用了颠倒蒙太奇的手法来展示故事。
在《记忆碎片》中，故事以反向的顺序展示，镜头从后往前剪辑，创造了一个颠倒的时间线。主角莱昂纳德患有短期记忆丧失症。他无法记住新的记忆，只能依靠手臂上的纹身和照片来寻找并记住过去发生的事情。
通过颠倒蒙太奇的手法，观众与莱昂纳德一同体验到片段化的记忆碎片，需要通过他的纹身和笔记来解构和理解故事的发展。每个场景都成为一个拼图的碎片，观众需要根据片段的顺序和莱昂纳德的解释来还原故事线。

颠倒蒙太奇

图9-5　颠倒蒙太奇应用案例（选自《记忆碎片》）

（二）表现蒙太奇

表现蒙太奇是一种特定类型的蒙太奇，强调通过剪辑和组合象征性的画面和镜头来传达抽象的概念、意象或进行象征性的表达。表现蒙太奇能通过剪辑和组合符号、象征、视觉元素等，创造出非文字化的意义和情感。表现蒙太奇强调对观众的视觉和情感的冲击力，通过视觉上的联想和情感上的共鸣来传达更深层次的概念。以下是常见的表现蒙太奇类型。

1. 隐喻蒙太奇

隐喻蒙太奇是一种利用隐喻的手法来表达某种含义或情绪色彩的蒙太奇技术。隐喻蒙太奇通过将具有象征意义的画面或场景序列组合起来，创造出超越影片直接描绘的含义，

以引发观众的联想和思考。这种蒙太奇技术借助隐喻和象征，使电影能够传达更深层的主题和思想，隐喻蒙太奇应用案例如图 9-6 所示。

隐喻蒙太奇应用案例：
电影《误杀》，导演柯汶利运用了隐喻蒙太奇的手法来表达主题和情感。羊的形象在电影中多次出现，并具有重要的象征意义。
首先，当李维杰推车沉入湖底被路过的羊群看到时，这一场景暗示着李维杰无辜的境遇。羊在这里象征着无辜的生命和纯真的存在。羊是被动地观察和目睹了李维杰的悲剧，这强调了他的冤枉和无辜。
其次，当警察开枪射羊泄愤的场景出现时，这一情节进一步强调了羊的象征意义。羊在这里代表了替罪和牺牲的概念。警察的行为暗示着他们找到了一个可以发泄怒火的替罪品，而羊则无辜地成为了替罪者。这个场景通过羊的死亡和牺牲，暗示了李维杰作为替罪者的命运，以及他面临的不公平和冤枉。
最后，李维杰吐露真相前再次看到羊的场景，突出了羊作为赎罪的象征。在基督教的《圣经》中，羊作为祭品被献给上帝，代表着人类的罪恶和过错的赎罪。这个场景暗示着李维杰即将揭示真相，将自己作为赎罪者，为自己和其他无辜者洗净冤屈。
通过羊的形象和隐喻的运用，电影《误杀》在情节和象征意义上创造了深层次的意义。羊代表着无辜、替罪、赎罪和牺牲的概念，通过这些象征意义的呈现，电影传达了对冤屈和不公的探讨，以及对真相和正义的追求。

图 9-6　隐喻蒙太奇应用案例（截自《误杀》）

隐喻蒙太奇可从以下方面进行隐喻。

（1）象征性物体：使用具有普遍文化含义的物体作为象征，如白鸽作为和平的象征。

（2）情感共鸣：采取能激发特定情感或情绪的画面，借此暗示更大的主题或情绪背景。电影《美国丽人》中飘动的塑料袋被赋予隐喻意义，暗示人物对生活中平凡事物之美的寻求与感悟。

（3）视觉对比：通过强烈的视觉对比强调概念上的差异，电影《战争之王》开场的子弹制造和使用的全过程，实际上是对武器贸易和其对人类生活影响的隐喻性批评。

（4）动作与环境：通过人物的动作或环境的变化来体现内在的变化或心理状态。影片《上帝之城》中通过表现里约热内卢贫民窟的生活环境来隐喻社会的暴力和贫富差异。

（5）音乐与声音：使用具有特定含义的音乐或声音来增强画面的象征意义。

2. 对比蒙太奇

对比蒙太奇通过对比的手法来传达情感或表现主题的对立，如可以通过对比不同的场景、角色、颜色、动作、音效等元素来创造对比效果。这种对比可以是视觉上的，也可以是情感上的，以强调故事的冲突、对立或变化，对比蒙太奇应用案例如图 9-7 所示。

（1）内容上的对比：贫富、悲喜、胜败、生死等对比。

（2）形式上的对比：影调的高低、色调的冷暖、景别的大小、视角的俯仰、音响的强弱等对比。

3. 心理蒙太奇

心理蒙太奇是一种特定类型的蒙太奇，旨在通过剪辑和组合不同的画面和镜头来创造

出情感和心理上的冲击。心理蒙太奇强调通过镜头的变化和组合来表达人物内心世界的变化和情感状态。这种技巧常常通过视觉化的手法来呈现、表现角色人物的梦境、回忆、闪念、干扰、幻觉、思考等心理或精神活动，心理蒙太奇应用案例如图9-8所示。

对比蒙太奇

对比蒙太奇应用案例：
　　贫富对比：在电影《长津湖》中，通过展示我军和美军在补给上的巨大差异的对比，增强了影片的叙事效果，也深化了观众对战争本质和士兵精神的理解。
　　悲喜对比：在电影《辛德勒的名单》中，犹太人因缺乏水源而感到极度的干渴和绝望。辛德勒很聪明地借机洒水于车上，在这种严酷环境中表现出的善良与无畏，形成了与纳粹分子冷酷行为的鲜明对比。
　　胜败对比：电影《摔跤吧！爸爸》通过展示主角在女儿们摔跤比赛中的失败和最终的胜利，强调了坚持和努力的价值，以及女性在体育竞技中的成就。
　　生死对比：在电影《芝加哥》中，导演罗伯特·丘斯基通过生死对比的蒙太奇手法，巧妙地将跳芭蕾的表演与被上吊的场景交替呈现，形成强烈的视觉与情感对比。

图 9-7　对比蒙太奇应用案例

心理蒙太奇

心理蒙太奇应用案例：
　　梦境：通常使用朦胧的画面、模糊的边缘、慢动作、非现实色彩或超现实的画面构成，以及特殊的镜头效果，如鱼眼镜头或特殊的后期效果，来营造一种超现实的氛围。
　　回忆：通常通过模糊或颜色改变的画面、回声效果的旁白、渐变或溶解的场景切换来展现。有时还会附加老旧影片效果，如颗粒感强烈的图像或跳帧来营造一种时代感。
　　闪念：通常通过快速剪辑、闪光或影像插入的方式体现。这些快速的画面切换有助于揭示人物的内心冲突或紧迫的思绪。
　　干扰：通常是指外部环境对人物内心的影响或干扰。在视觉上可能通过画面的抖动、快速切换或视觉噪点来展现。而在听觉上可能通过增加噪音、扭曲的声音或音量突然增大等方式，来模拟人物内心的混乱和不安。
　　幻觉：通常使用特殊效果、扭曲的画面、非现实的色彩搭配和声音设计，以及可能包含象征或隐喻的画面元素，来创造一种不真实的感觉。
　　思索：通过内心独白、紧凑的特写镜头来表现人物的表情和眼神，或者通过人物的动作和环境的互动来间接表现思考过程。

图 9-8　心理蒙太奇应用案例

4. 抒情蒙太奇

　　抒情蒙太奇强调通过画面的美感和情感上的共鸣来传达某种情绪或主题。抒情蒙太奇可以通过剪辑不同的画面，以及运用特定的摄影技巧、音乐和音效等来创造出一种感性的

体验，抒情蒙太奇应用案例如图 9-9 所示。

抒情蒙太奇

抒情蒙太奇应用案例：
《情书》的导演是岩井俊二。这部电影通过抒情蒙太奇的手法，讲述了一段跨越时空的爱情故事。
在《情书》中，导演岩井俊二运用了抒情蒙太奇的技巧来展示主人公的情感和回忆。通过剪辑和组合不同的画面和镜头，电影传达出主人公内心深处的情感世界。这种手法创造了一种浪漫、温暖和抒情的氛围，带给观众一种深层次的情感共鸣。
抒情蒙太奇的技术在电影中创造了一种美好、感性的视觉和情感体验。它通过画面的美感、音乐和情感的抒发，传达出一种深情和温暖的氛围，引发观众对爱情和回忆的思考和共鸣。

图 9-9　抒情蒙太奇应用案例（截自《情书》）

在抒情蒙太奇中，导演和剪辑师通常会选择那些能够唤起观众情感共鸣的画面和音乐，利用慢动作、特殊的颜色调校、美学上的画面构图、意境深远的景象、重复的视觉主题，以及有情感色彩的音乐和声效，来营造一种梦幻、缥缈或者深沉的感觉。

三、蒙太奇技巧在叙事中的意义（★）

蒙太奇技巧通过时间的重构、情感的对比、主题的深化、空间的重组与细节的强化，极大地拓展了叙事的表意空间，使观众能够以更丰富的视角和更深层次的理解来体验故事。蒙太奇不仅是技术上的剪辑，而且是叙事意义的再生成，为电影艺术提供了无限的可能性。

1. 空间的重组与多维叙事

蒙太奇能够将不同地点的镜头结合在一起，创造出多维的叙事空间，让观众能从更丰富的视角理解故事。

例如，在《云图》中，蒙太奇将六个相互交织的故事线通过快速剪接结合在一起，展示了不同角色在不同时间和空间中的经历。通过这种空间的重组，影片探索了因果关系和人类命运的联结，使得每个故事都显得更有意义，展示了人类经验的复杂性。

2. 细节的强化与叙事的层次

蒙太奇通过对细节镜头进行聚焦和切换，使得叙事中某些重要元素得到强化，提升了故事的层次感。

例如，在《鸟人》中，导演通过蒙太奇手法将不同角色的情感状态和细节场景交替剪接，强调了每个角色在舞台背后的不安和焦虑。通过对这些细节的突出，影片不仅增强了叙事的层次感，也让观众对表演艺术的背后故事产生了更深刻的理解。

3. 时间的重构与扩展

蒙太奇可以打破传统线性叙事，通过交替展示不同时间点的事件，重新构建时间，使观众以新的方式理解故事的因果关系。

例如，在电影《美丽心灵》中，导演使用蒙太奇手法展示了主角约翰·纳什的内心世界与外部现实之间的冲突。通过交替剪接纳什的幻觉与真实事件，观众能够感受到他精神状态的变化，并理解他在面对现实与幻觉之间的挣扎。这种时间的重构使得影片的叙事更加复杂而富有深度。

4. 主题的象征与深化

蒙太奇通过对特定镜头的重复使用或不同场景的并置，赋予影片更深层的象征意义，促进主题的深入探索。

例如，在《辛德勒的名单》中，黑白画面与红色小女孩的镜头交替出现，蒙太奇手法使得观众对大屠杀的惨烈产生了更深刻的感受。红色小女孩的出现象征着无辜与希望，通过这种对比与重复，影片强化了对人性与道德的思考，深刻揭示了战争的残酷。

5. 情感的对比与冲突

蒙太奇能够通过对比不同角色或情境的镜头，强化情感的冲突和对立，让观众更深刻地体验故事的情感张力。

例如，《罗马假日》利用蒙太奇手法对比了安妮公主与乔在约会时欢乐的瞬间和她不得不回归王室职责的现实。通过快速切换这两种截然不同的情境，影片有效地突显了安妮公主内心的矛盾与挣扎，增强了观众的情感共鸣。

蒙太奇作为一种叙事技巧，通过对视听元素的重新组合与排列，能够对叙事的意义产生深远的影响。

能力进阶

"最后一分钟营救"

"最后一分钟营救"是一种常见的叙事手法，用来在故事即将达到高潮时营造紧张感和戏剧性。而蒙太奇技术广泛用于加快叙事节奏、展现时间的流逝或者构建紧张的情境，常用于"最后一分钟营救"场景中。

一、什么是"最后一分钟营救"（★★）

"最后一分钟营救"是电影和文学作品中一个常见的情节，通常是指在故事即将结束，紧张局势达到顶峰时，主角或其他关键角色在几乎无望的情况下得到了意外的救援，或者在最后关头成功解决了看似不可能解决的问题。这种情节常用来增加故事的戏剧性，使观众或读者感到紧张和兴奋，"最后一分钟营救"应用案例如图9-10所示。

将蒙太奇用于"最后一分钟营救"场景中，可以通过以下方式实现：

时间压缩：通过蒙太奇的手法，可以将角色达到救援地点的长途跋涉缩短为几个关键的快速切换画面，从而传达出时间的紧迫感。

(a)《盗梦空间》通过交叉剪辑在不同的梦境层次之间切换,营造了多重时间线的紧张感,展现多组角色在各自的层次中进行最后一刻的营救。

(b)《萨利机长》通过交叉剪辑描绘了哈德逊河上的紧急降落和事后的调查。营救和调查的场景交替出现,加深了事件的情感影响。

(c)《泰坦尼克号》在泰坦尼克号沉船的场景中,通过交叉剪辑展示了不同乘客和船员的生死营救。

(d)《逃离德黑兰》通过交叉剪辑展示了一群美国外交官试图从革命中的伊朗逃脱,同时美国中情局在外部进行协调和干扰,以确保营救行动的成功。

(e)《黑客帝国》中交叉剪辑被用于展示尼奥在矩阵内的战斗和现实世界中摩菲斯团队的逃脱。这种剪辑使得两个场景的紧张感相互加强。

(f)《流浪地球2》中,运用交叉蒙太奇创造宏大的场景,在图恒宇输完密码按下去后的这段片段中,激昂的音乐,画面交替出现,多条情节线索时隐时现,最后落在丫丫的一声爸爸上,进度条成功走到100%,"最后一分钟营救"完美呈现。

图9-10 "最后一分钟营救"应用案例

并行剪辑:在救援发生的同时展现不同地点的动作,通过交替剪辑,同时追踪好人和坏人,或是英雄和需要被救助的角色,建立起观众的期待感和焦虑感。

情绪建构:通过剪辑不同的画面,可以帮助构建观众情绪的高潮,让观众随着音乐的节奏和画面的变换感受愈演愈烈的紧张气氛。

视觉冲击:在"最后一分钟营救"场景中使用蒙太奇,可以通过剪辑将焦点转移到最具冲击力的瞬间,如救援者的到来、被困者的反应,以及最终的解救行动。

通过这些剪辑方式,蒙太奇在"最后一分钟营救"场景中能够有效地提升故事节奏,使观众在情感上与角色同步,达到一种紧张而又满足的观影体验。在许多经典电影中,这种蒙太奇手法被用来营造记忆深刻的场景,能给观众留下强烈印象。

《敦刻尔克》的"最后一分钟营救"

《敦刻尔克》中,蒙太奇在"最后一分钟营救"中应用分析如右侧二维码所示。

二、剪出"最后一分钟营救"的策划(★★)

要使用交叉蒙太奇手法剪辑出一个紧张刺激的"最后一分钟营救"场景,可以遵循以下步骤和技巧:

规划不同的故事线索:首先应识别出电影中需要交叉剪辑的故事线,并清楚它们之间的关联。每个线索均应该紧密围绕着中心事件或目标展开。

建立时间紧迫感:通过视觉元素(如倒计时时钟)、对话(暗示时间的不足)以及紧张的音乐或音效,来营造时间紧迫的氛围。

快速切换:在不同线索之间快速切换,每个线索的镜头持续时间逐渐缩短,随着剪辑

的进行，逐步加快节奏，营造出情况每况愈下的氛围。

使用关键情节点：选择各个故事线索中最紧张、最具冲击力的瞬间进行剪辑，使观众在每次转换时都能感受到故事的紧张气氛。

情感强化：通过剪辑来强化角色的情感状态，如恐惧、焦虑、决心等，这可以通过特写镜头、演员表演和情感丰富的对话来实现。

音乐和音效：使用逐渐增强的音乐和音效来衬托画面的紧张感。音乐的节奏应该与剪辑的节奏相匹配，同时创造出紧迫的氛围。

视觉和听觉提示：利用视觉和听觉的提示来表明故事正在接近高潮，如通过更加密集的剪辑、越来越响的背景音乐和紧迫的对话或是其他声音效果来提示。

构建高潮：随着剪辑的进行，逐渐揭示导致最后营救发生的情节点，直到最后关键的转折点。

情感释放：在"最后一分钟营救"成功（或失败）的瞬间，通过减慢剪辑节奏，使用稳定的镜头和宽松的音乐带给观众情感上的解脱或冲击。

后期处理：在后期制作阶段，可以调整颜色、对比度和亮度，以及微调声音和音乐的层次，确保最终的剪辑成片能够有效地传递故事的紧张气氛。

交叉蒙太奇是一种强有力的叙事手法，通过采用以上这些步骤和技巧，可以创造出一个让观众紧张到座位边缘的"最后一分钟营救"场景。

三、剪出"最后一分钟营救"举例（★★）

假设我们要拍一个动作短片，其中主角必须解除一颗即将在市中心建筑中爆炸的炸弹，而他的同伴则在外面对抗恶势力，确保主角能有足够的时间完成任务。同学们可以按表9-2中的示例进行"最后一分钟营救"的剪辑：

表9-2 "最后一分钟营救"剪辑举例

建立场景	电影快速切换显示市中心建筑物中的炸弹以及主角正在紧张工作的场景，然后切换到外面的战斗场景，同伴们正在竭尽全力抵抗恶势力。
紧张的音乐	紧张、激烈的配乐开始，配合剪辑，音乐节奏与场景的紧迫感同步。
倒计时	镜头切换到炸弹上的倒计时器，显示时间迅速流逝。每次切换到倒计时器时，数字都在减少，增加紧迫感。
情感投入	镜头切换到主角汗流浃背的特写，显示他的专注和紧张，同时展示外面同伴们的决绝与拼搏。
剪辑加速	随着倒计时接近零点，剪辑变得更加快速，镜头在主角试图解除炸弹、同伴们激烈战斗和围观群众的惊恐反应之间交替切换。
关键行动	主角发现解除炸弹的关键线路，镜头切换到他的手稳定地移动，尝试切断正确的线。
敌人压力	同时，外面的同伴们遭遇更加强烈的敌人进攻，他们的处境越来越危险。
决断时刻	主角切断了炸弹的线路，但倒计时依然进行——这是一个假线。他再次尝试，镜头在他的决绝表情和同伴们最后的抵抗之间快速切换。

续表

最后一刻	就在倒计时即将到达零点时,主角成功切断了正确的线路,炸弹停止倒计时。这一刻,配乐达到高潮。
解脱与庆祝	随着炸弹被解除,音乐戛然而止,场景突然安静下来。镜头慢慢切换到市中心群众的欢呼声和主角放松的肩膀中,以及外面同伴们喜悦的庆祝声中。

任务实训

剪出"最后一分钟营救"

任务布置

1. 完整看完《敦刻尔克》后,完成第206—207页的表格。
2. 请同学们根据表9-2的剧情,以表格形式设计出一场"最后一分钟营救",并剪出成片。

任务要求

1. 深入理解蒙太奇技巧是如何推动叙事和塑造情感的。
2. 充分发挥创意,构思情节并编排镜头。
3. 学生在课堂上分享并播放"最后一分钟营救"的成片。

任务评价

《敦刻尔克》 任务实训反馈

序列	任务情境	任务描述	是否能清晰回答	
一	标一标 人物关系图	观看影片,能清晰地画出人物关系图及每一次冲突的情节点。	是□	否□
二	辩一辩 对比人物	电影史上描写战争片的电影很多,你还能列举哪些影片?	是□	否□
三	夸一夸 电影如何感动你	深入拉片,发现真正调动观众情绪的故事点在哪里?	是□	否□
四	找一找 激励事件	故事的转折点在哪里?故事是如何实现转折的?	是□	否□
五	评一评 电影好在哪	你的评价会从几个角度入手?如何写出一个好影评?	是□	否□

素养拓展

讨论与反思

在这一任务的学习中,我们主要学习了蒙太奇,分析了电影的"最后一分钟营救"场景中,蒙太奇手法如何构建紧张气氛。以电影《敦刻尔克》为例,或以战争片的精神特点为例,请同学们认真思考影片中哪些场景契合以下核心素养,并思考下图方框中提出的问题。

影片并非一味地追求快速剪辑,也会在适当的时候放缓节奏,如对某些重要角色内心活动的特写镜头。探讨这种缓急结合的节奏蒙太奇是怎样通过节奏的变化调节观众的情绪的,以避免观众因长时间的紧张而产生疲劳,同时为后续更强烈的紧张氛围蓄势。

一边是被困海滩的士兵生命危在旦夕,一边是救援船只加速驶向敦刻尔克。对比两组画面的镜头内容、色调和节奏,探讨这种平行蒙太奇怎样通过不同命运的同步呈现,增强观众对救援紧迫性的感知,让观众为角色的命运揪心。

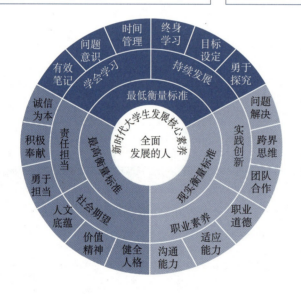

在某些场景中,导演会先展现片刻的宁静,如海面的平静、士兵短暂的休憩,随后突然切换到激烈的战斗画面。探讨这种宁静与激烈之间的对比蒙太奇是怎样利用观众心理预期的落差,瞬间点燃紧张气氛的,以使"最后一分钟营救"的紧张感更具冲击力。

自问

行动达人的核心能力——学习态度

打破自我限制

1. 自我管理情况。

按时上课	积极回答问题	认真完成作业	认真记笔记	课后看影片

2. 学习情况。

课前预习	完成思维导图	完成自测	完成任务实训	作业分享次数

3. 在任务实训中，作业完成度自我评价。

A. 能清晰地明白任务的要求。　　　　　　　　　　是 □　否 □
B. 能完成老师规定的拉片电影。　　　　　　　　　是 □　否 □
C. 能高质量地完成老师布置的任务实训作业。　　　是 □　否 □
D. 能了解剪出"最后一分钟营救"的剪辑要点。　　是 □　否 □
E. 能有意识地将课上学到的知识转化为剪辑能力。　是 □　否 □

4. 今后努力的方向：

小结 + 自我测验

小结

蒙太奇是电影剪辑中具有深远影响的技术，它不是将镜头简单地拼接在一起，而是通过构建视觉上的隐喻和关联，打破了传统的线性叙事限制，从而创造出全新的意义和情感体验。这种技术强调了镜头之间的对比和碰撞，能够引发观众的思考并引起情绪反应。蒙太奇的分类主要是叙事蒙太奇和表现蒙太奇。叙事蒙太奇专注于推进故事情节，通过剪辑技术来构建事件的因果关系，加快情节发展，或者通过对时间和空间的操控来加强叙事效果。表现蒙太奇则更多地关注情感和情绪的表达，通过视觉图像的比较和对照，传达某种特定的情感或主题。学习蒙太奇，意味着深入理解这一理论的起源、发展以及在现代电影中的应用。分析电影片段如"最后一分钟营救"时，可以应用蒙太奇知识来解读导演是如何通过不同长度、节奏和内容的镜头组合来构建紧张气氛、传达角色的紧迫感的，以及通过非线性叙事手法来增强剧情的戏剧性和观众的紧张感。研究蒙太奇的使用还能帮助理解如何通过视觉叙事去影响和控制观众的情感，以及如何通过影像语言创造具有深度和复杂性的电影作品。蒙太奇的学习和分析不仅是对电影剪辑技巧的掌握，也是对电影艺术的深刻理解和欣赏。

请同学们完成第205页的思维导图，将空白处填写完整。

自我测验

自测基础题。

自我测评：

（1）20世纪20年代初开始，爱森斯坦在他的著作中详细阐述了他对_____的理解和实践。

（2）蒙太奇大致分为两类，分别是：_____。

（3）叙事蒙太奇是一种特定类型的蒙太奇，旨在通过剪辑和组合不同的画面和镜头来创造连贯的故事线和叙事效果。常见的叙事蒙太奇类型：_____。

（4）表现蒙太奇是一种特定类型的蒙太奇，强调通过剪辑和组合象征性的画面和镜头来传达抽象的概念、意象或进行象征性的表达。常见的表现蒙太奇类型：_____。

（5）交叉蒙太奇是一种剪辑技术，通过交替剪辑不同的情节线或场景，来展示同时发生的多个事件或故事线。交叉蒙太奇强调_____。

（6）隐喻蒙太奇是一种利用隐喻的手法来表达某种含义或情绪色彩的蒙太奇技术。它通过将_____。

（7）"最后一分钟营救"是电影和文学作品中一个常见的情节，通常是指_____。

（8）电影《敦刻尔克》的叙事风格非常独特，诺兰采用了三个并行的时间线，分别是_____。

问题归纳：

（9）蒙太奇与剪辑概念的区分？

（10）如何剪出"最后一分钟营救"？

任务十

了解声音

在电影中,我们不是听到的一切都是真实的,我们创造声音来服务于故事。

影像叙事与视听语言

设定目标

电影声音的设计和编辑是创造性的过程，通过声音可以加深观众对电影故事的理解，增强情感的影响，并创造出一个更具吸引力的电影世界。一个成功的声音设计能够在无形中影响观众的体验。

在"知识必备"的学习中，学生应了解声音的历史、声音的分类及作用、声音制作的流程及声画关系。在"能力进阶"的学习中，学生应进一步了解录音及录音设备的相关知识。在"任务实训"中，学生要学会录制现场音，或者剪出一段电影配乐合集。

思维导图

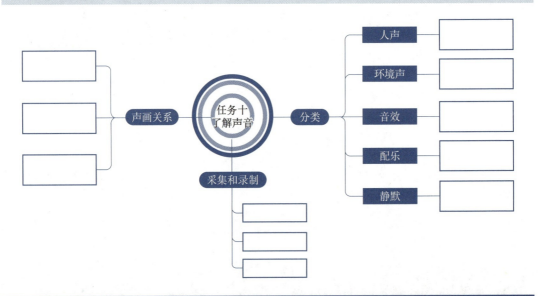

任务导入

电影《天堂电影院》

影片介绍

基本信息：

《天堂电影院》是一部意大利电影，1988年首次上映。这部电影不仅在意大利，也在世界范围内获得了广泛的赞誉，被认为是经典之作。

电影的配乐由著名的意大利作曲家恩尼奥·莫里康内创作。莫里康内是一位杰出的电影配乐作曲家，他的作品常常具有深刻的情感和引人入胜的旋律。《天堂电影院》的配乐尤其受到赞誉。

导演： 朱塞佩·托纳多雷
编剧： 朱塞佩·托纳多雷
主演： 菲利浦·诺瓦雷、雅克·贝汉、萨瓦托利·卡西欧等
类型： 战争、剧情、历史
上映日期： 1988年11月17日（意大利）
获奖： 第62届奥斯卡（1990年）最佳外语片奖；第42届夏纳国际电影节（1989年）评审团大奖。

任务设计

序列	任务情境	任务描述	阶段性目标
一	标一标 知识图	能清晰地说出声音的相关知识。	了解
二	辩一辩 电影配乐	电影史上出现了非常多的配乐大师，你还能列举出哪些？	了解
三	夸一夸 音乐如何感动你	找到典型电影，发现真正调动观众情绪的音乐有哪里特点？	体会
四	找一找 声音类型	电影片段中涵盖了哪些声音？如何区分？	体会
五	评一评 音乐好在哪	列举你所喜欢的电影音乐、电影配乐或者电影主题曲？	学习

任务成果预测

学完这个任务后，同学们就解锁新技能啦！完成《敦刻尔克》交叉蒙太奇魅力的分析。

电影史上著名的电影配乐大师及代表作

约翰·威廉姆斯代表作：
1.《星球大战》系列
2.
3.
4.
5.

恩尼奥·莫里康内代表作：
1.《天堂电影院》
2.
3.
4.
5.

汉斯·季默代表作：
1.《加勒比海盗》系列
2.
3.
4.
5.

霍华德·肖代表作：
1.《指环王》三部曲
2.
3.
4.
5.

影像叙事与视听语言

詹姆斯·霍纳代表作：
1.《泰坦尼克号》
2.
3.
4.
5.

亚伦·史维斯代表作：
1.《回到未来》系列
2.
3.
4.
5.

亚历山大·德斯普拉代表作：
1.《布达佩斯大饭店》
2.
3.
4.
5.

托马斯·纽曼代表作：
1.《肖申克的救赎》
2.
3.
4.
5.

同学们可以先测测自己：
1. 这些著名的电影配乐大师你都认识吗？　　　　　　　　　　　　　是□　否□
2. 哪些电影的配乐给你留下深刻的印象？请列举电影。
3. 你了解声音的分类吗？　　　　　　　　　　　　　　　　　　　是□　否□
4. 你了解声音在影像中的作用吗？　　　　　　　　　　　　　　　是□　否□
5. 你了解现实的声音是如何采集的吗？大家有专业的收音设备吗？　是□　否□

"是"得1分，"否"不得分。
0—3分：让我们赶紧开始我们的学习吧！
3—5分：同学，你是学霸，继续加油哦！

知识必备

声音与叙事

电影的声音就是电影的灵魂。

声音可以使画面更加丰富。一个小小的声音效果，有时候比最华丽的视觉效果更能引起观众的情感共鸣。

声音效果是电影的另一种语言，它可以告诉你关于环境、情绪和动作的事情，甚至是视觉无法做到的。

一、电影声音的历史发展（★）

电影声音的历史是一个复杂且不断演变的过程，涵盖了从无声电影时代到有声电影兴

起，再到立体声和多声道技术的发展等，每一次发展都是一座重要的里程碑。以下是一些电影声音发展的关键时期。

（一）无声电影时代（19世纪90年代—20世纪20年代）

早期的电影是无声的，只有图像没有音频。在放映现场，通常由现场音乐家演奏的配乐来增强观众的观影体验。

1906年，美国的一家电影制片公司首次尝试将音频与电影同步播放，但由于技术的限制和成本过高，使得这项技术未能普及。如图10-1所示为第一部有声电影《爵士歌王》。

第一部有声电影：《爵士歌王》（1927年）：这部电影被认为是第一部商业上成功的有声电影。它使用了部分有声的对话和音乐，并引起了观众的轰动。《爵士歌手》标志着有声电影时代的开始。

图10-1　第一部有声电影《爵士歌王》

（二）有声电影时代的兴起（20世纪20年代—40年代）

在早期有声电影中，声音同步技术的改进使得在拍摄时能够同时录制对话和环境音效，提升了观众的沉浸感。这一技术的应用对后来的电影制作产生了深远影响，随着技术的发展，电影中的环境音效和特效音得到了广泛使用，增强了影片的真实感。例如，风声、雨声、交通声等都开始被纳入电影声音设计中。如图10-2为有声电影史上声音发展的标志性电影。

电影史上标志性作品：
《大饭店》（1932年）以一个奢华的酒店为背景，讲述了不同角色之间的交互与故事，展示了他们的生活与命运。影片中的环境音效如酒店的喧闹声、交谈声等，让观众感受到浓厚的生活气息，增强了场景的真实感。影片的对话设计非常精巧，多个角色之间的对话相互交织，展现了丰富的情感和社会关系。
《公民凯恩》（1941年）由奥逊·威尔斯执导，这部电影被广泛认为是电影史上伟大的作品之一。它的创新故事叙述、摄影技术和音频处理方法对电影制作产生了深远的影响。

图10-2　有声电影时代电影史上声音发展的标志性电影

（三）立体声和多声道时代（20世纪50年代至今）

在20世纪50年代，立体声和多声道技术开始应用于电影音频中。这种技术可以更好地模拟真实世界的声音环境，增强观众的沉浸感和听觉体验。

随着技术的不断进步，电影制作人和音频工程师能够更加精确地控制声音的方向、深度和环绕效果，创造出更具有吸引力和更加逼真的声音效果。

数字音频技术的引入进一步提升了电影声音的质量和可控性，使得创作和后期制作过程更加灵活和精确，如图 10-3 所示为立体声和多声道时代声音发展的标志性电影。

电影史上标志性作品：
《2001 太空漫游》（1968 年）：斯坦利·库布里克执导的这部科幻巨作在音频方面的设计和运用上引人注目。它通过精确的音效和音乐，为太空的宏伟景象和人类进步的主题增添了独特的氛围。

《星球大战》系列（1977 年至今）：这个系列电影在声音设计上创造了许多经典的元素，如 Darth Vader 的呼吸声、光剑的声音，以及宇宙飞船和战斗场景的丰富音效。这些声音成为了该系列的标志之一。

《银翼杀手》（1982 年）：这部科幻电影的声音设计和音乐为它独特的未来派氛围增添了重要的元素。音效师和音乐家共同创造了电影中充满异国风情的声音世界。

《阿凡达》（2009 年）：由詹姆斯·卡梅隆执导的这部电影在技术和视觉效果方面取得了突破性的进展。通过 3D 音效，观众能在听觉上感受到声源的方向和距离，进一步增强了沉浸感。自然环境的音效如风声、雨声和水流声被精心设计，营造出丰富的生态氛围，增强了观众的沉浸感。

图 10-3　立体声和多声道时代声音发展的标志性电影

今天，电影声音已经成为电影制作中不可或缺的重要组成部分。从对话、音乐到环境音效、特效，电影声音在引导观众的情绪、创造氛围和增强故事表达等方面起着至关重要的作用。同时，技术的不断进步也为电影声音的创作和体验提供了更多可能性。

二、声音的分类与作用（★★）

（一）人声

人声是指人的声音。在电影中，人声通常指角色之间的对话、旁白或独白。人声是电影中传达情节、展示角色特征和进行情感表达的重要元素之一。人声可以通过演员的表演和录音技术来捕捉和呈现。人声在电影中扮演着重要的角色，能帮助观众了解故事情节、认识角色及感受电影的情绪和张力。人声分为对白、旁白和独白三种类型。

（1）对白：对白是指角色之间的实际交流，包括他们说话、对话和互动的声音。对白是电影中传达情节、表现角色发展和表达情感的主要方式。

（2）旁白：有时电影中会有旁白来解释情节、提供背景信息或引导观众思考。旁白是由故事讲述者或角色直接向观众传递信息的声音。

（3）独白：某些电影中的角色会单独面对观众说话，表达他们的内心想法和情感。独白是角色向观众直接展示内心世界的一种声音形式。

不同类型人声应用案例如图 10-4 所示。

人声电影应用案例：
　　对白：《教父》（1972年）中的角色之间的对话，如维托·柯里昂的经典台词："I'm gonna make him an offer he can't refuse."
　　旁白：《肖申克的救赎》（1994年）中的旁白，由摩根·弗里曼饰演的瑞德提供，他通过回忆的方式讲述安迪·杜弗雷的故事。
　　独白：《死侍》（2016年）中的独白，主角韦德·威尔逊经常进行幽默而尖锐的独白。这些独白不仅展示了他的个性，还增添了影片的喜剧效果和自省性。

不同类型人声

图 10-4　不同类型人声应用案例

（二）环境声

环境声是指电影中的背景声音，包括自然环境的声音（如风、雨、鸟鸣）和场景背景的声音（如街道嘈杂声、人群喧嚣声）。环境声可以增强电影的真实感和情境氛围，如图 10-5 为不同环境声的应用案例。

环境声电影应用案例：
　　钟声：在电影《罗拉快跑》（1998年）的开头，钟声不断响起，营造出一种阴暗、压抑的氛围，与电影的主题相辅相成。
　　街道嘈杂声：在电影《黑客帝国》（1999年）中，当尼奥第一次进入"矩阵"的现实世界时，街道上车辆和行人的喧嚣声营造出一个繁忙、拥挤的城市环境。
　　战场声音：在电影《拯救大兵瑞恩》（1998年）的开场战斗场景中，枪声、爆炸声和士兵的呼喊声共同营造出一个紧张、残酷的战场环境。
　　科技环境声：在电影《银翼杀手》（1982年）中，电影的音乐和环境音对于创造出其标志性的未来主义氛围至关重要。

不同环境声

图 10-5　不同环境声的应用案例

（三）音效

音效是指在电影、电视、剧院、视频游戏、音频剧和其他媒体中创造特定听觉效果的声音。这些声音可以是自然录制的，也可以是人工制作的，用以增强故事的真实感或创造出超现实的氛围。音效分为特效音效和器械音效。

（1）特效音效：特效音效主要是指创造并增强特殊效果的声音，如爆炸声、枪声、怪物咆哮等。这些声音通过声音设计和后期制作来实现，以丰富视觉效果和引起观众的注意。

（2）器械音效：器械音效主要用于再现电影中人物动作声音和环境声音，如脚步声、门关上的声音、杯子碰撞的声音等。这些声音通常由专门的音效艺术家在后期制作过程中创造出来。

不同类型音效的应用案例如图 10-6 所示。

器械音效

音效电影应用案例：

　　器械音效：《雷神 3：诸神黄昏》（2017 年）作为一部超级英雄电影，影片中的科技与魔法元素丰富，相关的音效设计也非常独特。战斗场景中，通过创造脚步声、武器碰撞和身体接触的声音来增强动作的真实感，增添了视觉与听觉的奇幻效果。

图 10-6　不同类型音效的应用案例

（四）配乐

电影中的音乐作为独立的声音元素，可以用来增强情感、创造氛围并强调故事情节。配乐可分为原声音乐、主题音乐、动机音乐、环境音乐、歌曲合辑、交响音乐等，如图 10-7 为配乐的应用案例。

配乐

配乐电影应用案例：

　　配乐：《星球大战》系列中约翰·威廉姆斯创作的主题音乐，如《星球大战主题曲》，成为该系列的标志性音乐。

　　配乐：《蝙蝠侠：黑暗骑士》（2008 年）中汉斯·季默创作的音乐，如 Joker's Theme（小丑主题），为电影的紧张和黑暗氛围增添了独特的音乐元素。

图 10-7　配乐的应用案例

（五）静默

在电影中，静默是指没有对话或音效的部分，只有纯粹的视觉表现。这种静默的运用可以起到多种作用，如突出某个画面、加强情感表达、引起观众的注意等。静默可以通过剪辑、音频处理和导演的创意选择来实现，为电影创造出独特的氛围。静默的运用在电影中是一种强有力的艺术手法，能够让观众更加专注地体验影像和情节，同时也给予他们联想和感受的空间。静默是一种让画面和音频共同发挥作用的方式，以创造出更丰富和引人入胜的电影体验。静默可分为戏剧性静默、反思性静默、尴尬静默、震惊静默、威慑性静默等，如图 10-8 为静默的应用案例。

静默电影应用案例：
《2001 太空漫游》（1968 年）是斯坦利·库布里克执导的科幻电影，其中有许多令人难忘的静默场景，其中最著名的是开头的原始人们发现黑色石板时的静默场景。没有对话和音效，通过视觉和音乐传递出一种原始而神秘的氛围。

静默

图 10-8　静默的应用案例

三、声音的采集与录制（★★）

根据电影中录制声音的时期不同，声音的采集与录制可以分为先期录音、同期录音、后期录音三种形式，在实际的影视制作中，三种录制形式会综合进行应用。

（一）先期录音

先期录音是指在电影制作的前期阶段进行的录音工作，通常在拍摄之前。这种录音是为了捕捉特定的声音效果或音乐，而不是在拍摄现场进行的录制。先期录音可以包括原创音乐的创作和录制、特定的环境声音采集等。它通常是为了准备和提前获得所需的声音素材，以便在后期制作中使用，如图 10-9 为先期录音电影应用案例。

先期录音电影应用案例：
原创音乐录制：在电影"魔戒"三部曲（2001—2003 年）的先期阶段，作曲家霍华德·肖录制了电影的配乐。这些原创音乐是在电影正式拍摄之前完成的，以确保在后期制作中能够精确匹配电影的情节和节奏。
环境音效采集：在电影《冰雪奇缘》（2013 年）的先期阶段，制作团队可能会进行一些特定环境的音效采集，如雪地行走的声音、冰雪风吹的声音等。这些环境音效在后期制作中用于创造更加真实的冰雪世界。

图 10-9　先期录音电影应用案例

（二）同期录音

同期录音是指在拍摄过程中，将演员的对白与影像同步录制的录音方式。这通常需要使用专业的同步录音设备，如麦克风和无线传输系统，将演员的声音直接录制到摄影机或独立的音频记录设备上。同期录音可以在拍摄现场即时捕捉到演员的表演和对白，减少后期制作中的对白替换工作，如图10-10为同期录音电影应用案例。

同期录音电影应用案例：
　　角色对白录制：在电影《钢琴家》（2002年）的拍摄过程中，演员阿德里安·布劳迪的对白是在拍摄现场与影像同步录制的。这样可以捕捉到他真实的表演和情感，为电影呈现出真实的角色演绎。
　　现场环境声录制：在电影《侏罗纪公园》（1993年）的拍摄过程中，为了捕捉到逼真的恐龙声音和环境音效，录音师使用专业的录音设备在拍摄现场进行了实时录制。这样可以增强电影的真实感和紧张氛围。

图10-10　同期录音电影应用案例

（三）后期录音

后期录音是指在拍摄完成后的后期制作阶段，对声音进行补充、处理和混音的录音方式。这包括在录音棚中重新录制对白、添加环境声音、特效声音以及音乐等。后期录音能够对声音进行更精细的调整和处理，以达到预期的声音效果和质量，如图10-11为后期录音应用案例。

后期录音电影应用案例：
　　ADR（Automated Dialogue Replacement，追加录音）：在电影《复仇者联盟》（2012年）的后期制作过程中，演员们可能会进行ADR录制，重新录制他们在拍摄期间的对白。这是为了确保对白的质量和清晰度，以及在拍摄现场无法完全捕捉到的声音。
　　环境声音添加：在电影《哈利·波特与密室》（2002年）的后期制作中，音效团队可能会添加各种环境声音，如魔法世界的声音、魔法森林的声音等。这些环境声音的添加可以增强电影的真实感和奇幻氛围。
　　特效声音设计：在电影《变形金刚》（2007年）的后期制作中，音效师可能会创造各种机器人变形和战斗的特效声音。这些特效声音的设计和制作是为了增强电影中视觉效果的冲击力，并营造出真实且令人兴奋的声音体验。
　　混音：在电影《霍比特人》（2012年）的后期制作过程中，音频工程师可能会对不同声音元素进行混音，包括对白、音乐和音效的平衡和调整，以达到音频的最佳质量和平衡。

图10-11　后期录音电影应用案例

综合运用先期录音、同期录音和后期录音可以确保影视作品中的声音达到最佳效果。这些录音方式相互补充，协同工作，以创造出丰富、逼真且引人入胜的声音体验。

延伸：声音背后的故事

四、声画关系与叙事（★★★）

声画关系是指声音与图像在电影、电视或其他视觉媒体中相互交织和互动的关系。它涉及声音与图像之间的时间、空间及情感上的联系和呼应。声画关系主要包括声画同步、声画对位、声画分离三种形式的关系。

（一）声画同步

声画同步是指声音与画面在时间上完全一致，即声音与画面中的动作或事件同时发生。

声画同步与叙事的关系：声画同步能够增强观众对情节的理解，使得叙事更加流畅和自然。它帮助观众清晰地识别出角色的行为、情感及事件的发展。例如，在电影《海上钢琴师》中，主角在钢琴上演奏时，观众可以听到与他演奏同步的音乐声。通过这种声画同步，观众不仅能够感受到音乐的美，也能理解角色的情感与内心世界。

在影视作品中，声音与图像的播放时间完全同步的，能使观众感受到声音和图像之间的紧密联系，增强了观影体验的真实感，如图10-12为声画同步电影应用示例。

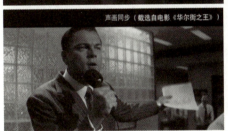

声画同步电影应用示例：

动作片中的枪战场景：在许多动作片中的枪战场景中，枪声和枪口闪光通常会与子弹击中目标的图像完全同步。这种声画同步可以增强场景的紧张感和真实感。

音乐录影带：在音乐录影带中，歌手的歌唱通常与音乐视频中的口型动作完美同步。这种声音和图像的同步可以让观众更好地感受到音乐的节奏和情感，并增强视听的一致性。

动画片中的配音：在动画片制作中，配音演员的声音通常会与动画角色的口型动作完美同步。这种声画同步可以让观众更好地理解角色的情感和表达，并提高动画片的观赏性和表现力。

纪录片中的自然场景：在自然纪录片中，声音和图像通常会同步展现自然场景的细节和氛围。例如，鸟类鸣叫的声音会与图像中飞翔的鸟儿完美同步，为观众呈现出自然界的生动画面。

声画同步

图10-12　声画同步电影应用示例（截自《复仇者联盟》《华尔街之王》）

（二）声画对位

声画对位是指声音与画面在内容上形成对比或对立，即声音与画面所传达的信息不完全一致。

声画对位与叙事的关系：声画对位可以创造出戏剧性的效果，增强情感冲击力，引导观众思考角色的内心冲突或情境的复杂性。例如，在电影《闪灵》中，恐怖的音乐与主角在酒店中日常活动的画面形成鲜明对比。这种声画对位让观众在心理上感到紧张，预示着潜在的危险和冲突，增强了叙事的悬念和情感深度。

在声画对位关系中，声音和图像可以形成一种对比、反衬或强调的关系，以增强情感的传递、故事的表达或突出视觉效果。声画对位关系可以创造出更加丰富和有力的电影效果，如图 10-13 为声画对位电影应用示例。

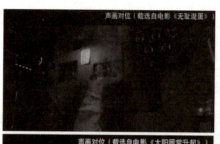

声画对位

声画对位电影应用示例：

音乐录影带中的对位：在音乐录影带中，歌手的歌唱和音乐视频中的视觉效果常常形成对位关系。例如，当歌手唱出悲伤的歌词时，画面可能会呈现出冷色调或悲伤的场景，以强调歌曲的情感。

悬疑片中的对位：在悬疑片中，声音和图像之间的对位关系可以用来营造紧张和不确定的氛围，通过在画面中展示平静的场景，却同时播放紧张的音乐或声音效果，可以引起观众的紧张和期待。

动作片中的对位：在动作片中，爆炸声、枪声等特效声音常常与画面中的动作场景对位，以增强动作场面的紧张感和视觉冲击力。

爱情片中的对位：在爱情片中，柔和的音乐和浪漫的场景通常形成对位关系，以强调角色之间的情感和浪漫氛围。例如，当两位主角共度浪漫时刻时，背景音乐常常与他们的对话和视觉表现相对位，加强了浪漫氛围。

图 10-13　声画对位电影应用示例

（三）声画分离

声画分离是指声音与画面在时间或空间上分开，即声音的来源不在画面中出现，或声音与画面之间有时间上的延迟。

声画分离与叙事的关系：声画分离可以创造出一种超现实的感觉，增强叙事的表现力，帮助观众从另一个角度理解角色的心理状态或事件的背景。例如，在电影《鸟人》中，许多场景中音乐和音效在视觉上没有明确的来源，如背景音乐在角色对话之外响起。这种声画分离使得影片在叙事上产生了一种梦幻感，同时也反映出主角内心的挣扎与渴望，深化了影片的主题。

在某些情况下，电影制作者有意地将声音和图像分离，以创造出独特的效果或引起观众的注意。这种分离可以通过有意识地延迟、错位或强调声音和图像之间的不同步来实现，以达到特定的表现手法或情感效果，如图 10-14 为声画分离电影应用示例。

需要注意的是，在电影制作中，声画分离的应用不太常见，因为通常声音和图像是为了协调和互相支持而设计的。声画分离在电影中的应用往往是有意为之，旨在实现特定的

艺术效果或表达特定的情感、理念或概念。这种技术需要在合适的时机和情境下使用，以确保其目的和意图能够得到观众的理解和欣赏。

声画分离电影应用示例：
　　声画分离往往有这样的几种表现：
　　独立的音轨：电影中的声音可以与画面内容不完全同步，如背景音乐与场景对比，创造出情感的反差。
　　旁白与影像分离：角色的旁白可以与画面中的动作不同步，提供额外的信息或内心独白，从而增加叙事的层次感。
　　音效与画面分离：使用音效来增强某些视觉元素或情感，但这些声音并不一定直接源于画面中正在发生的事情。抽象的声音设计和非传统的图像处理是音效与画面分离的特点。
　　非线性叙事：声音与图像的非线性关系可以打破传统叙事模式，创造出更具实验性的观看体验。

声画分离

图 10-14　声画分离电影应用示例

使用电影声音的意义在于它为电影提供了情感表达、故事推进和氛围创造的工具。通过精心的声音设计、音效处理和配乐选择，电影能够以更全面、感人和引人入胜的方式与观众进行交流，让观众深深地沉浸在故事中。声音是电影中不可或缺的元素，它为电影增添了独特的魅力和艺术性。

能力进阶

好声音还需好设备

再好的电影，没有声音是不行的，而好声音的呈现还需要使用好的设备或软件来实现。

一、如何驾驭录音（★★）

使用手机录音是一个既方便又经济的选择，特别是当预算有限或需要在外进行录音时。以下是一些提高手机录音质量的方法和性价比较高的设备推荐。

延伸：制作声音的基本设备

1. 使用专门的录音应用程序

尽管大多数智能手机都带有内置的录音功能，但专门的录音应用程序（如 Garage Band、Voice Record Pro、Reforge II、Audio Evolution Mobile 等）通常能提供更多高级设置和编辑功能，可以提高录音质量。

2. 外接麦克风

外接麦克风可以大大提高录音质量，尤其是相较于手机内置麦克风。市场上有许多适

用于智能手机的外接麦克风，如领夹式麦克风、方向性麦克风和全向麦克风、Lightning接口麦克风等（见图10-15）。

(a) 领夹式麦克风　　(b) 方向性麦克风　　(c) 全向麦克风　　(d) Lightning接口麦克风

图10-15　外接麦克风

（1）领夹式麦克风：这是专为智能手机设计的一种麦克风，适合录制对话和采访，如Rode smart Lav+。

（2）方向性麦克风：这是一种高质量的立体声麦克风，可以直接插入手机的Lightning接口，如Shure MV88。

（3）全向麦克风：这种类型的麦克风适合录制音乐会和现场声音，如Zoom iQ6。

(a) 风毛　　(b) 泡沫罩

图10-16　风毛和泡沫罩

（4）USB或Lightning接口麦克风：这种类型的麦克风可以连接到手机或平板电脑，并提供比内置麦克风更好的声音质量。

3. 使用风毛或泡沫罩

当在户外录音时，风毛或泡沫罩（见图10-16）能够有效减少风声和其他环境噪声的干扰。

4. 使用麦克风手柄或三脚架

为了防止录音过程中的手抖和移动噪声，可以使用麦克风手柄（见图10-17）或三脚架来稳定设备。

图10-17　麦克风手柄

5. 声音隔离屏

如果计划录制人声，如唱歌或播客，使用声音隔离屏可以减少爆破音和"嘶嘶"音。

6. 选择安静环境

尽量在安静的环境下录音，通过关闭门窗、关闭不必要的电器来减少背景噪声。

7. 调整输入水平

确保不要超过手机麦克风的输入水平，防止录音过程中产生失真。

选择适合个人需求和预算的设备，并与正确的软件结合使用，可以大大提高手机录音的质量。在购买任何设备之前，均需要确保与自己的手机型号兼容。

二、现场录音注意事项（★★）

1. 关闭现场发声的设备

在录音时关闭空调、电脑、手机、风扇等可能产生背景噪声的设备，确保录音环境尽可能清净，没有干扰。这些常见的电器会产生恒定的低级别噪声，在录制声音时很容易被麦克风捕捉到，并且在后期制作中很难完全去除。

2. 所有镜头都需要录音

当拍摄人物对话场景时，即便在没有对话镜头时也需要录音，这是为了确保在后期编辑时有环境声和现场声可以使用，以维持声音的一致性和连贯性。

3. 对话录音时的顺序

在录制对话时，让一个角色说完台词后再让另一个角色发声，可以确保每个角色的台词都被清晰地录制，同时也便于后期编辑时进行调整和混音。

4. 使用挑杆的姿势

挑杆主要用于举起和定位炮型麦克风，使用时双手应举过头顶，这样做可以减少疲劳，并确保麦克风的稳定。同时，应确保麦克风和挑杆不进入镜头范围内，以避免穿帮。

5. 藏麦克风的技巧

为了不让麦克风出现在画面中，可以采用以下几种方法：

（1）使用领夹式麦克风时，可以将麦克风夹在演员的衣领上，或藏在衣服里面。

（2）使用炮型麦克风和挑杆从画面外的上方或侧方靠近演员，尽量接近但又不进入镜头。

（3）在布景中隐藏麦克风，如在家具或植物后面。

（4）使用双面胶、麦克风"隐形胶"或专门的麦克风固定工具将麦克风固定在场景中的某个位置。

无论使用哪种方法，都要考虑到麦克风的指向性和拾音模式，以确保获得最佳的录音效果。同时，还要避免麦克风与衣服摩擦或被风吹动等情况下产生的额外噪声。在布景或服装中隐藏麦克风时，应确保麦克风的位置无误，以免捕捉到不需要的声音。

任务实训

录制人物对话现场音

▌任务布置

1. 完成第 225—226 页的电影史上著名的电影配乐大师及代表作的填写。
2. 录制人物对话现场音。
3. 剪出一个"最经典的电影配乐合集"视频。

▌任务要求

1. 会使用 Adobe Premiere Pro 降噪功能弱化噪音。

2. 会使用 Adobe Premiere Pro 音频增益工行去矫正现场录制的音量。

任务评价

任务实训反馈

序列	任务情境	任务描述	是否能清晰回答	
一	标一标 知识图	能清晰地说出声音的相关知识。	是☐	否☐
二	辩一辩 电影配乐	电影史上出现了非常多的配乐大师，你还能列举哪些？	是☐	否☐
三	夸一夸 音乐如何感动你	找到典型电影，发现真正调动观众情绪的音乐有哪些特点？	是☐	否☐
四	找一找 声音类型	电影片段中涵盖了哪些声音？如何区分？	是☐	否☐
五	评一评 音乐好在哪	列举你所喜欢的电影音乐、电影配乐或者电影主题曲	是☐	否☐

素养拓展

讨论与反思

请同学们回顾课上学习的内容，思考在这一任务的学习中，有哪些电影音乐史上的经典案例、有哪些著名音乐人的名人名言、影片音乐主题中有哪些思想，契合了以下核心素养，讨论并思考下图方框中提出的问题。

詹姆斯·霍纳在创作《泰坦尼克号》配乐时，遭遇了诸多困难，包括时间紧迫和创作理念的分歧。分析詹姆斯·霍纳是如何在困境中坚持创作，为影片打造出永恒的经典配乐的。

约翰·威廉姆斯为《辛德勒的名单》配乐时，对每一个音符都精雕细琢，小提琴的每一次颤音，都精准地传达出第二次世界大战时期犹太人的悲怆与希望。思考约翰·威廉姆斯是如何让配乐与影片画面完美契合，将观众带入那个充满苦难与救赎的时代的。

以《千与千寻》的配乐为例，灵动的旋律和丰富的和声，构建出神秘的异世界。思考久石让如何通过创新融合，让配乐契合宫崎骏动画的奇幻风格，为动画电影配乐带来全新的艺术魅力。

汉斯·季默在《狮子王》配乐中，用激昂的旋律传递勇气与责任，用舒缓的节奏表达亲情与友情。分析汉斯·季默如何运用音乐触动观众内心，让观众在感受非洲大草原的壮丽风光时，体会生命的轮回与情感的力量，以引发生命意义的思考。

自问

⌒ 行动达人的核心能力——学习态度 ⌒

打破自我限制

1. 自我管理情况。

按时上课	积极回答问题	认真完成作业	认真记笔记	课后看影片

2. 学习情况。

课前预习	完成思维导图	完成自测	完成任务实训	作业分享次数

3. 在任务实训中，作业完成度自我评价。

A. 能清晰地明白任务的要求。　　　　　　　　　　　是 □　否 □
B. 能正确识别各类录音器材。　　　　　　　　　　　是 □　否 □
C. 能高质量地完成老师布置的任务实训作业。　　　　是 □　否 □
D. 能认识到声音在影像叙事中的重要性。　　　　　　是 □　否 □
E. 能有意识地将课上学到的知识点转化为声音剪辑能力。是 □　否 □

4. 今后努力的方向：

小结 + 自我测验

小结

电影声音的设计和编辑是一项旨在通过声音元素来丰富电影叙事和情感的创造性工作。合理的声音设计不仅能增加故事的可理解性，还能加强电影的情感冲击力，以及构建更加引人入胜的电影世界。电影中的声音包括人声、环境声、音效以及配乐等。每种声音类型都承担着不同的角色和功能，如对话传递了人物信息，环境声营造了场景氛围，音效加强了动作的真实性，而配乐则能够操纵情感和加强叙事节奏。学习电影声音设计需要了解声音的历史发展，从无声电影时代到有声电影时代，以及当代电影中声音技术和美学的进步。了解声音的分类、作用以及声音制作的流程，包括采集与录制、编辑、混音和最终

输出等，都是非常重要的。声画关系（即声音与画面的相互配合）是电影中不可或缺的一部分，能够使电影的影像变得更加生动，并帮助观众更深层次地沉浸在电影故事中。总的来说，电影声音设计和编辑是一项复杂的艺术过程，它要求技术精湛并且对声音在电影叙事中的功能有深刻理解的专业人士来完成。通过这些声音元素的巧妙运用，可以极大地影响观众的情感体验，并提升电影作品的艺术价值。

请同学们完成第 224 页的思维导图，将空白处填写完整。

自我测验

自测基础题。

自我测评：

（1）第一部有声电影是_____。

（2）声音的分类：_____。

（3）人声的分类：_____。

（4）环境声是指电影中的背景声音，包括_____
_____。

（5）音效的分类：_____。

（6）声音的采集和录制包括_____三种形式。

（7）声画关系主要包括_____三种形式的关系。

（8）电影《天堂电影院》的配乐师是：_____。

问题归纳：

（9）声画分离需要注意哪些方面？

（10）现场录音注意事项包括哪些？